To all my readers in Taiwan,
I hope this book takes you on
a journey. Keep your eyes on
the horizon and the ground beneath
your feet. There will be trap-doors
and dead ends. At times, the
only way forwards may be
downward. The journey may turn
out to be circular and you will
likely end up where you started.
But something will be different —
the way you look at the world,
or the world of Christopher Nolan,
and the secret communication that
passes between the two,

Tom Shone

致每一位台灣讀者：

我希望這本書能帶你踏上旅程。請留意地平線，以及你腳下的地面，因為一路上會遭遇陷阱活板門和死路，但有時候，「往下是唯一的前進方式」。這趟旅程最後說不定是繞了一圈，你可能會發現，終點就是起點。但，有什麼東西不一樣了──你看待世界的方式，或者，看待克里斯多夫·諾蘭世界的方式，以及這兩者之間的祕密通道。

湯姆·邵恩

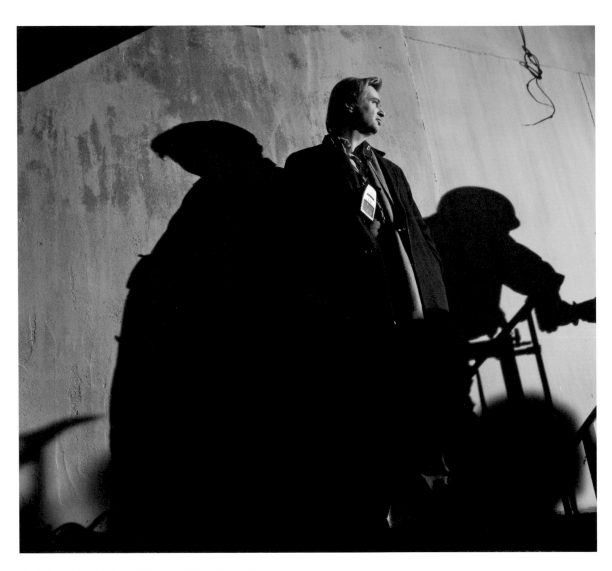

↑ 《黑暗騎士》拍攝時期的諾蘭，攝於英格蘭卡丁頓。

# THE NOLAN

## 諾蘭變奏曲

**TOM SHONE**

湯姆・邵恩 —— 著

譯 ———— 但唐謨・黃政淵

## THE MOVIES, MYSTERIES, AND MARVELS OF CHRISTOPHER NOLAN

## VARIATIONS

YEREN
PUBLISHING
HOUSE

↑ 唐・利維（Don Levy）執導的《時間是》（*Time Is,* 1964）

獻給茱麗葉

*For Juliet*

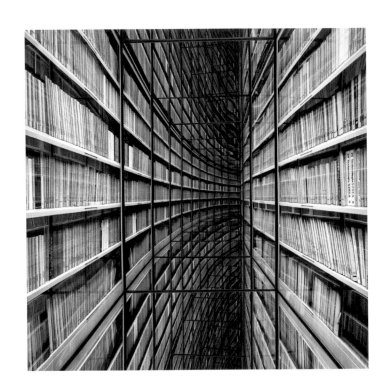

→尼可拉斯・古羅斯皮爾
（Nicolas Grospierre）
攝影，〈圖書館；無限
延伸的書籍長廊〉
（*The Library ;The
Never-Ending Corridor
of Books,* 2006）

一個六歲男孩躺在床上，講故事給自己聽。這是他獲得
的新能力，也是他的祕密……船隻衝上陸地，展開來變
成一個個紙盒……環繞美麗花園的鍍金綠色鐵圍欄，竟
都變得軟綿綿的……如果他能記得這只是夢就好了。但
他永遠來不及記住幾秒鐘，周遭就開始一一回歸真實，
接著，他痛苦地坐上巨大的門前台階，努力背誦著九九
乘法表，四乘六……

—— 魯德亞德·吉卜林，《叢林男孩》
（*Rudyard Kipling, The Brushwood Boy*）

時間是沖走我的河流，但我是那條河；是毀滅我的老虎，
但我是那頭虎；是燃燒我的火焰，但我是那火焰。

—— 豪爾赫·路易斯·波赫士，《時間的再駁斥》
（*Jorge Luis Borges, A New Refutation of Time*）

# CONTENT 目次

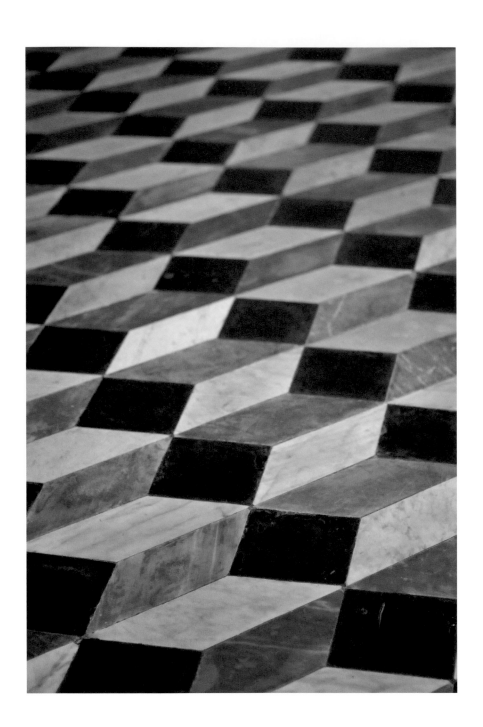

→拉特朗聖若望大殿
（Basilica di San
Giovanni in Rome）的
馬賽克地磚。

# THE NOLAN

THE MOVIES, MYSTERIES, AND MARVELS OF CHRISTOPHER NOLAN

## VARIATIONS

# 引言
## INTRODUCTION

**男**人在伸手不見五指的黑暗房間醒來。他不知道自己睡了多久、身在何處，或是自己怎麼來到這裡。他只知道自己伸到面前的是右手。

他雙腳盪出床鋪，踩在又冷又硬的地板上。也許他人在醫院。他是否受傷了？或者這裡是軍營。他是士兵嗎？他用手指觸摸床鋪邊緣——金屬材質，與粗糙的羊毛床單。突然，回憶湧現腦海，冷水澡、鈴響，以及可怕的遲到，但只是一閃而過，然後他想到一樣物事：燈光開關。就在牆上某處。如果可以找到這開關，他就可以看清楚自己人在何處，並且想起一切。

他小心翼翼往前走一步，襪子卡到某樣東西：尖碎的木頭表面。木質地板。地板鋪的是長條木板。他又往前走幾步，雙手在身前摸索，指尖擦過某種又冰又硬的表面：另一張床的金屬床架。他不是獨自在此。

他在第二張床尾摸索著，透過與自己那張床的相對位置來定位第二張床，並推想這間房的中央走道會在哪裡。然後他開始慢慢在走道上前進，彎著腰以便更仔細地摸索路徑。他走了幾分鐘——這個房間比他想

像的長多了——最後碰上一堵牆，上面的灰泥摸起來很涼快。他身體貼上牆壁，完全展開雙臂，指尖摸到一些灰泥碎片，接著左手摸到燈光開關。賓果。一撥開關，房間沉浸在光芒裡，他即刻知道這是哪裡，自己又是誰。

他並不存在。德國哲學家康德（Immanuel Kant）在 1786 年的文章〈何謂在思考中定向？〉（*What Does it Mean to Orient Oneself in Thinking?*）裡做了個思考實驗，設想出這名假設人物。康德試圖判斷我們對於空間的認知，到底是對宇宙中「外在」事物的精確反映，還是先驗的心智理解（也就是「內在」直觀的東西）。康德當過地理教師，相當適合來研討此主題。就在康德發表文章的幾年前，同為德國人的威廉・赫歇爾（William Herschel）發明了天文望遠鏡，於是人類開始設想太陽系之外的宇宙空間，並且發現了天王星。同時間，熱氣球的發明促使製圖學家去理解氣象學的最新進展，以及雲的形成方式。康德首先以他們為案例來討論：「如果我看到天空中的太陽，並且知道現在是中午，就可以知道如何分辨東南西北。」他寫道，「即便是天文學家，如果他只注意自己看到的東西，卻未同時注意他感受到的東西，也一定會迷失方向。」接著，康德設想了男人在陌生房間醒過來的例子，此人不確定自己面向何方。「在熟悉的房間裡，我只要記得室內一個物件的位置，就能在黑暗中分辨方向。」他寫道，「如果某人開玩笑把所有的物件都更換位置，把本來在右邊的放到左邊，我就會無法在牆壁看起來都一樣的房間裡找到任何東西。」左與右不是我們學會或觀察到的，而是與生俱來的先驗知識。它源自我們，而非宇宙，但它也是我們藉以理解空間、宇宙，以及我們身在何處的所有源頭。倘若有某人開玩笑亂弄那個電燈開關，我們就不知道會發生什麼狀況了。

電影導演克里斯多夫・諾蘭的生涯所橫跨的時代，就跟康德的時代一樣，在科技上發生了劇烈變革。1991 年 8 月，諾蘭在倫敦大學學院（University College London）念大二時，柏納－李（Tim Berners-Lee）在歐洲核子研究組織的 NeXT 電腦上開創了「全球資訊網」（World Wide Web）。Intel 執行長安迪・葛洛夫（Andy Grove）在 1996 年說：「現在我們活在網際網路的時代。」1998 年，諾蘭執導的第一部電影《跟蹤》（*Following*）上映，這一年，美國副總統高爾（Al Gore）宣布要讓 GPS

衛星發射額外訊號提供民用，而 Google 也帶著「整理全世界的資訊」這項浮士德使命問世了。一年後，無線網路、Napster 音樂共享軟體與寬頻也誕生了，遇上諾蘭第二部電影《記憶拼圖》（*Memento*）。

2002 年，他第三部電影《針鋒相對》（*Insomnia*）上映時，世界第一個線上百科全書維基百科（Wikipedia）問世。2003 年，匿名網路論壇 4Chan 開始運作，很快到了 2004 年，第一個不關注資訊源頭（source-agnostic）的社群媒體平台 Facebook 誕生，2005 年則迎來了 YouTube 與 Reddit 網路論壇。庫特·安徒生（Kurt Andersen）寫道：「變革的驚人速度與強度，讓人難以用言語形容。」在 1990 年代初期，只有不到百分之二的美國人使用網路；到了 2002 年，十年之內，大多數美國人都會上網了，我們見證了自蒸汽引擎發明以來，「距離感」最大幅度的縮減。網際網路的即時性打碎了歐幾里德幾何空間，讓「時間」成為衡量「誰在現場」的新尺度。可是，網路非但沒有把我們團結在一起，反而讓我們前所未有地意識到，每個人都身處在主觀時間的泡泡裡。在《我們都是時間旅人》（*Time Travel: A History*）一書中，詹姆斯·葛雷易克（James Gleick）寫道：「音樂與影像被『串流』給我們，我們正在觀看的網球比賽可能是現場直播，也可能不是；我們在螢幕上看到體育館裡的觀眾看著館內大螢幕即時重播，而那些觀眾可能是在昨天觀賽，身處不同的時區。我們越過多重時間層次，以取得我們記憶的記憶。」

這個現象比較簡易的說法就是：**我們的生活已經變成諾蘭的電影。**正如他的製片公司 Syncopy 標誌上的迷宮，諾蘭的電影有著標示十分清楚的入口。你可能在電視上看過他的電影廣告，他的電影也可能在你家附近的影城上映。它們套用傳統電影類型，如諜報驚悚片或劫盜片（heist），其中多部電影的開頭都是一個人從夢中醒來的單純鏡頭，就像康德設想的那個人物。他們周遭的世界充滿大量質地細節，扎實到觸手可及的層次，透過巨大的 IMAX 規格攝影與無所不在的音效設計，打造出精細質感。我們耳目的感知，迫使我們的情感投入這個電影世界、這個主角；同時間，類型電影的常見套路——劫盜、飛車追逐、槍戰——以怪異、新鮮的布局出現在主角周邊。巴黎街道像摺紙一樣對摺起來，十八輪大卡車像甲蟲般翻滾，整架飛機在飛行途中翻轉過來，乘

客必須緊抓住垂直的機身。某個開玩笑的人似乎正在玩弄電燈開關。迴圈連結的敘事詭計，在第二幕[1]打破觀眾期待的逆轉情節，進一步動搖了觀眾腳下的地面，讓本來堅實的敘事結構更多了一層朦朧的後設光彩。當我們原先認為堅實的事物溶解為氣體，這一切都讓觀眾感受到愉悅的驚奇，因為，我們眼前的電影與典型好萊塢賣座片的浮誇虛矯截然不同。觀眾確切感覺到一場好戲正在發生，所以興致高昂，我們也感覺正與電影創作者共同籌劃著趣味十足的陰謀，一起對抗在別的銀幕上被當成娛樂播映的幼稚木偶戲《潘趣和朱迪》（*Punch and Judy*）。我們走出戲院回到街上時，仍目眩神迷，繼續辯論著電影的曖昧結局，或是討論劇情創造出的昏眩感，彷彿在觀看錯視藝術家艾雪（Maurits Cornelis Escher）的作品。**諾蘭的電影容易進入，要出來卻如登天難，就像滴進水裡的墨滴，看完之後在你的腦裡無窮發散。我們一旦看過他的電影，就再也無法當作沒看過。事實上，電影甚至還沒結束，在許多面向上，它才剛開始。**

↑ 我初識的諾蘭，攝於 2000 年《記憶拼圖》上映前夕。

・  ・  ・

2001 年 2 月，在洛杉磯北費爾法克斯大道上的坎特餐廳（Canter's Deli），距離日落大道不遠，我第一次遇到諾蘭。這位導演的第二部電影《記憶拼圖》，在經歷焦慮且漫長的一年之後終於找到發行商，彼時剛在日舞影展（Sundance Film Festival）獲得好評。這部新黑色電影（neo-noir）的敘事結構詭譎，又有著如夢境般充滿陽光的怪誕與清晰質地。主角是個失憶的男人，努力要解開妻子之死的謎團。眼前的事情他可以記住，但每過十分鐘左右他就會忘記一切——電影的結構反映了他的迷茫狀態，電影在我們眼前倒帶，讓觀眾總是處在情節開展了一半才看到的情境。在《豬頭，我的車咧》（*Dude, Where's My Car?* 2000）這

---

1　譯注：美國影視編劇三幕劇結構理論當中，將劇本分成三幕：開場、中場、結尾。

類電影當道的一年，此片聰明到幾乎褻瀆的敘事方式，讓人好奇究竟票房會表現如何。然而，本片擅長圈粉、卻無法贏得發行商青睞的這件事，在 2000 年獨立精神獎（Independent Spirit Awards）的週末放映會後就成了好萊塢公開的祕密。在會場，好萊塢每一個發行商都拒絕了諾蘭，說法差不多都是「這部片很棒」、「我們很喜歡」、「我們真的很想跟你合作」，然後就是「但此片不適合我們」。在「電影威脅」（Film Threat）網站上，導演史蒂芬・索德柏（Steven Soderbergh）有感而發，他說本片「顯示獨立電影運動已死，因為在我觀看之前，就知道好萊塢人人都看過了，卻全部拒絕發行……我看完離開戲院時心想：『玩完了，這麼棒的電影卻無法發行，那就是玩完了。』」

本片在電影圈混沌不明了一整年，原本的製作公司「新市場」（Newmarket Films）才決定冒險發行。所以那天我在坎特餐廳與諾蘭相遇，一起坐在紅色軟墊長椅時，他胸口那塊大石頭已經放下。雖然他外在散發出自信的氣質，但當他暢談影響自己電影的作品時 —— 阿根廷作家波赫士（Jorge Luis Borges）的短篇小說、雷蒙・錢德勒（Raymond Chandler）的小說、大衛・林區（David Lynch）的電影 —— 金色劉海就散亂地垂落在他的眼瞼之上。對我而言，他似乎是很常見的英國人類型，出身倫敦周遭郡縣的中上階層孩子，不禁讓人想像他在倫敦金融城工作、假日跟股票營業員同事一起打橄欖球的樣子。但是他人在好萊塢，創作出一部倒轉敘事的電影 —— 主角那不能讓人信任的腦袋，洩露出轉瞬即逝、不可捉摸的情感。如此驚人的反差，讓人覺得彷彿是年輕的大亨霍華・休斯（Howard Hughes）開了一間公司來處理小說家愛倫坡（Edgar Allan Poe）的經紀業務。他拿起菜單的時候，我無法不注意到他是由後面往前翻閱。他說他是左撇子，看雜誌之類的刊物總是從後往前翻。我好奇這與他電影倒過來呈現場景順序的結構是否有關係。他告訴我，也許我講到重點了，並向我說明他長期著迷於對稱、鏡射與反轉的概念。諾蘭說話時，他粉藍的雙眼會洩露一絲充滿距離感的亮光，就像他的大腦提早三個星期在解數學難題一樣。此時我清楚發現，就像日舞影展孕育的那些成長啟蒙類型電影、貧民窟題材出道作一樣，這部電影（與其中那些閃耀的幾何圖形）對諾蘭來說也相當具有個人色彩。《記憶拼圖》的誕生，是因為一個內在聲音驅動著諾蘭，讓他執著不

↑《記憶拼圖》的海報設計。正如某個笑話所說：「要理解遞迴，首先你必須理解遞迴。」

已,他幾乎無法想像自己不把它表現出來。諾蘭拍這部片,是因為他必須拍。

「我心裡總有個聲音在說,你真的辦得到嗎?**你竟打算拍一個倒著講故事的電影?**」他告訴我,「就好像遲早會有人闖進來說『這簡直是瘋了』。在製作電影時,你會一頭鑽進案子裡,所以似乎什麼都看不清楚了,你如此沉浸其中,電影不再具有真實感。所以你得告訴自己說,好吧,這個劇本是我六個月前寫的,那時候似乎是個好點子……我對主角有種奇怪的同理心,他必須信任那些自己寫給自己的筆記,而你唯一能做的就是信任自己的直覺。你只要說,這就是我要做的東西。這就是我寫這個劇本的原因。它會有成果,只要相信它就好。」

數週後,3 月 16 號,本片終於在 11 家戲院上映,第一週票房收入為 352,243 美元,第二週擴大到 15 家戲院,票房是 353,523 美元。米拉麥克斯影業(Miramax)也是一開始拒絕本片的發行商之一,此時回頭瘋狂地想要從新市場手上買下本片,但因為口碑已經開始流傳,第三週上映戲院擴張到 76 家,賺進 965,519 美元,所以米拉麥克斯只能眼看本片爆紅,名列當年前十大賣座片長達四週、前二十大賣座片長達十六週,最後在 531 家戲院上映,比 1975 年夏季《大白鯊》(*Jaws*)上映的戲院更多。結果,《記憶拼圖》的北美票房超過 2500 萬美元,海外票房則超過 1400 萬,全球票房總計將近 4000 萬,成為那個暑假檔的黑馬賣座片。本片還獲得奧斯卡獎最佳劇本與最佳剪接兩項提名,並讓諾蘭在 2002 年的獨立精神獎拿下最佳導演與最佳劇本獎。得獎那天,恰好是那場災難般的發行商試映會兩週年。

自此之後,諾蘭在影壇的崛起幾乎是旱地拔蔥。在 90 年代後期發跡、獲得票房或評論上成功的所有導演當中(如保羅・湯瑪斯・安德

森〔Paul Thomas Anderson〕、華卓斯基兄弟〔Wachowski brothers〕[2]、大衛‧芬奇〔David Fincher〕、戴倫‧艾洛諾夫斯基〔Darren Aronofsky〕），電影史學家大衛‧鮑德威爾（David Bordwell）曾寫道：「在諾蘭的世代裡，沒有其他導演的職涯像他那樣一飛沖天。」在二十年的期間內，這位英國出生的導演已經從克難般拍出超低預算三分鐘短片，竄升到執導賣座十億美元的鉅片，如《黑暗騎士》（*The Dark Knight,* 2008）、《全面啟動》（*Inception,* 2010）、《星際效應》（*Interstellar,* 2014）、《敦克爾克大行動》（*Dunkirk,* 2017）。總和來說，諾蘭電影的全球票房超過 47 億美元，使他成為繼希區考克（Alfred Hitchcock）之後最成功的英國導演。對電影公司來說，他幾乎是最具票房保證的導演，也是少數可以帶著原創劇本概念走進電影公司的導演。他的點子與既有系列電影、智慧財產或續集都無關，當他走出電影公司，就可以帶走兩億美元製作預算。正如同前輩導演史匹柏（Steven Spielberg）與盧卡斯（George Lucas），他自身就已經成為一個電影系列。即便在《黑暗騎士》系列電影中，諾蘭已盡量貼近好萊塢的商業掛帥邏輯，但這三部電影仍然充滿著他個人色彩的社會刻劃：一個瀕臨混亂邊緣的社會。這個系列既隱含小布希總統執政年代較灰暗的社會潮流，也具有弗列茲‧朗（Fritz Lang）與賈克‧圖爾納（Jacques Tourneur）呈現 30 與 40 年代美國的黑暗色彩。他到目前為止的十一部電影，全是自己編寫劇本，或是與人合寫，這對他這種層級的導演來說相當獨特，也無庸置疑地讓他成為賣座鉅片的電影作者（auteur）── 這個導演俱樂部的人數非常稀少，另外兩個成員是彼得‧傑克森（Peter Jackson）與詹姆斯‧卡麥隆（James Cameron）。但是，諾蘭與這兩人不同的是，他仍專注在製作原創電影，而非守著自己最成功的電影系列。

　　麥可‧曼恩（Michael Mann）1995 年執導的電影《烈火悍將》（*Heat*）影響了諾蘭的《黑暗騎士》三部曲。曼恩說：「諾蘭以非常強勢的方式在體制內工作。他有宏大的點子。他發明出『後英雄』（post-heroic）年代的超級英雄。他發想出在作夢心靈的浮動邊界內進行的科幻偷盜故事，勇敢無懼地開創出這個獨一無二的創作視野，然後拍成電影。我想他之所以可以獲得大家如此的好評與迴響，是因為他的創作相當呼應當下時勢。他關注我們的生活、想像、文化、思考方式，

2　譯注：華卓斯基的代表作為《駭客任務》（*The Matrix*）系列與《雲圖》（*Cloud Atlas*），兩人分別於 2008 年與 2016 年進行變性手術，現稱華卓斯基姊妹。

以及我們嘗試活出的樣子。我們活在一個後現代、後工業的世界，基礎建設正在頹敗。許多人都有被剝奪感，遺世獨立很困難，保有隱私簡直不可能。我們的生活滿是洞隙，我們在相互連結性與資料的大海裡游泳。他直接處理這些無形但非常真實的焦慮感。我認為，去理解那些事物，然後化為講故事的原點，對他來說就是核心動機。」

已故英國導演尼可拉斯·羅吉（Nicolas Roeg）執導的《迷幻演出》（*Performance*, 1970）、《威尼斯痴魂》（*Don't Look Now*, 1973）和《天外來客》（*The Man Who Fell to Earth*, 1976），啟發了諾蘭對時間與電影空間的種種大膽操弄。2018 年，這位導演在過世前不久曾跟我說：「大家會討論『商業藝術』，但這個詞通常是自我否定的。諾蘭在商業電影領域工作，但是他的作品卻有非常詩意之處。這些詩意被巧妙地偽裝起來。《記憶拼圖》的敘事時間是倒轉的，但你很自然就會發現自己把這種怪誕情境套到自己身上和日常生活裡。時間的曖昧性，尤其是牽扯到記憶時，主觀地認為那種『一切都是真的……但其實並非這樣』的感覺，他以某種方法把這些東西拍成電影。他的成就極為罕見。」

諾蘭的同事們都很清楚，他準時、有紀律，並且神祕。協助諾蘭製作二次世界大戰電影《敦克爾克大行動》的人員超過六百人，但劇組裡只有二十人左右獲准讀劇本。劇本影本都保存在片場，或是印上演員姓名浮水印，所以若是有影本不見了，就查得出是誰的疏失。從《蝙蝠俠：開戰時刻》（*Batman Begins*, 2005）開始，米高·肯恩（Michael Caine）出演了諾蘭每部電影，諾蘭把他視為幸運符一般。諾蘭第一次與他相遇，是帶著《蝙蝠俠：開戰時刻》劇本到薩里郡肯恩府上。肯恩還以為門口這個金髮碧眼的年輕人是快遞員。

「我叫克里斯多夫·諾蘭，」他說，「我帶了一份劇本給你。」

肯恩問諾蘭希望他演哪個角色。

「我希望你能飾演管家。」諾蘭回答。

「我的台詞會是『晚餐已經備妥』？」

「不是。管家是布魯斯·韋恩（Bruce Wayne）的繼父。」

「好吧，我讀了劇本再回覆你。」

「不行，不行，你可以現在讀嗎？」

諾蘭堅持要留在他身邊，在他家客廳喝茶，等他讀完再把劇本帶

走。

「我讀劇本的時候，他留下來喝茶。」肯恩說，「然後我把劇本還他。他神祕兮兮的，賺了數以百萬計的美元，但是從他身上完全看不出來。他還是以同樣的方式生活，沒開勞斯萊斯、沒戴金錶、沒有鑽石袖釦那一類的東西；他還是戴著同樣那隻錶，穿同樣的衣服。你不會知道他就是導演。他非常安靜，非常有自信，非常沉靜，完全不浮誇。無論天氣如何，他就是穿著長大衣站在那裡，口袋裡用扁瓶裝著茶。有一次我問他：『裡面裝伏特加嗎？』『不，是茶。』他整天都喝茶。這是他解決問題的方法。」

他看起來是個古典主義者，拍攝時他盡量不看監視器畫面，偏好直接看著演員，注視著攝影機所拍到的景象，他也喜歡很老派地跟劇組、卡司一起看每日毛片。他拒絕用

↑ 《星際效應》紐約首映會上，諾蘭為人簽名。他本身已經成為一個品牌，有時他的名氣還壓過片中的明星們。

第二攝影組，偏好自己拍攝每一格影像。演員馬修・麥康納（Matthew McConaughey）說：「在諾蘭片場上，每個人都不會分心。」劇組人員都知道，諾蘭拍片動作快，早上七點開拍，晚上七點收工，只有午餐時休息。他喜歡用 IMAX 拍攝──這種能擷取精密細節的規格原本是用來拍太空紀錄片的，能填滿觀眾的視界。此外，他盡量避免電腦動畫影像，偏好攝影機實拍特效，運用模型、遮罩去背、實體場景、投影，盡可能少在後製階段使用電腦特效。諾蘭的後期製片說，他處理過的浪漫喜劇片所使用的特效，比《黑暗騎士：黎明昇起》（*The Dark Knight Rises,* 2012）還多──在這部片 3000 個鏡頭裡，只有 430 個特效鏡頭。對於在全面數位化影像中成長的世代來說，諾蘭致力追求電影類比幻象的力量，使得他的電影更進一步受到推崇。他不像商業片導演，反而像邪典電影（cult film）導演（如保羅・湯瑪斯・安德森或塔倫提諾〔Quentin Tarantino〕）一樣，有熱情的粉絲追隨；而給他電影負評的影評，曾經收到死亡威脅。2014 年，《紐約時報》曾寫道：「IMDB

電影資料庫網站上，關於《全面啟動》結局意涵的問題與討論區，讓《無盡的玩笑》（*Infinite Jest*）這本小說相較之下像是烤麵包機安裝指南。」這位記者又稱，網路上關於此片的辯論之多，已經接近黑洞的密度：「多個諾蘭粉絲派系彼此交戰，挖出了交錯的蟲洞……他們看過他的作品兩、三次，雙眼疲勞，在天空破曉時顫抖，進行複雜無比的幻想，唯一能讓他們停止的時刻，就是在部落格寫下更精細的討論……『如果在第一層夢境裡，白色廂型車以自由落體摔下橋，表示在第二層夢境裡的旅館是零重力，那麼，為什麼在第三層夢境裡的阿爾卑斯山堡壘卻有正常地心引力？？？』」

　　諾蘭的私事少為人知，他早已練就高超本領，可以只談自己作品卻不揭露自己，讓那些人物側寫作者老是只能繞著同樣的六個事實打轉。他有雙重國籍；在倫敦與芝加哥長大；英國籍父親從事廣告業；美籍母親是空服員，後來當老師；他青少年時期大多在赫特福德郡的寄宿學校度過，大學念倫敦大學學院，在那裡認識了未來的妻子與製片夥伴──艾瑪・湯瑪斯（Emma Thomas）；他們生了四個孩子。除了上述事實之外，諾蘭就像他 2006 年作品《頂尖對決》（*The Prestige*）裡的魔術師（休・傑克曼〔Hugh Jackman〕飾演）一樣，有著神祕遮罩，從舞台上消失後，在舞台底下接受掌聲。在為撰寫本書所進行的第一場訪談中，諾蘭告訴我：「有人會跟我說：『網路上有人對《全面啟動》或《記憶拼圖》相當入迷。』他們要我評論這件事，彷彿這很奇怪之類的，我則回應：『我自己都入迷了好多年，而且是真正的著迷，所以我並不覺得這樣很怪。』我們為電影投入很多。幾年前我跟一個製片人共進午餐，他是非常成功的製片人，我們沒有合作過，他對我的工作方式很好奇。聊到一半時，我說：**『我每次拍一部新片，都必須相信自己正在製作有史以來最棒的電影。』**這讓他非常吃驚，他從沒想過有人會這樣思考。而他的反應也讓我很震驚，因為拍電影很困難，雖然我不會說這是世界上最難的工作──我從未嘗試過挖煤礦──但電影會消耗一切，你的家庭生活、所有一切都得投入電影，長達數年。所以我從來沒想過，拍電影的人竟然不努力拍出有史以來最棒的片？為什麼不這樣努力？即便它不會是有史以來最棒的電影，你也必須相信有這個可能。你就是必須全心投入，當我的電影也這樣令人全心投入，就讓我非常開心──開心極

了。我覺得自己成功用我的電影把人包裹起來，正如同我也努力把自己包裹起來一樣。」

　　　　　　　　　•　•　•

　　我第一次向諾蘭建議一起寫書的時候，他不認為自己累積了夠多作品足以回顧生涯。那時候他剛拍完《星際效應》，已經製作了九部電影。三年過去，我們在《敦克爾克大行動》上映前夕重逢，在他的製作公司 Syncopy，位於華納兄弟（Warner Bros）片廠裡一棟兩層樓的褐色房子，距離克林・伊斯威特（Clint Eastwood）的馬爾帕索製作公司（Malpaso Productions）很近。我指出他已經完成新作品，減弱了他反對出書的理由。後來，我們透過他的助理又有了一些討論——諾蘭沒有電郵或手機——最後他同意在曼哈頓碰面，他要來參與美國導演公會的會議，投票決定是否廢除哈維・溫斯坦（Harvey Weinstein）的會員資格：《紐約客》剛披露了這個電影大亨的性侵暴行。同時間，《敦克爾克大行動》票房收入已經接近 5 億 2700 萬美元，即將獲得八項奧斯卡獎提名，其中包含最佳導演獎。在《黑暗騎士》與《全面啟動》，他都被拒於最佳導演提名名單之外，這次他終於躋身其中。「我此生絕對不要再為了拍電影而拍電影。」他告訴我，「我再也不這麼做了。我覺得拍片非常艱難。我認為拍片相當有意思，但這是個艱苦的歷程，家庭生活與人際關係得承受很多壓力，拍片也需要大量體力。所以拍出來的片必須精采，它必須是我愛的東西。我想，問題在於我是編劇，而我並不想放棄這一塊。我第一次獲得美國導演公會獎提名時，跟導演雷利・史考特（Ridley Scott）碰面，有人問他如何選下一個案子。他說，回顧自己二十年來的生涯，拍了十部片，步調不算特別慢，這讓他思考：『為什麼不繼續拍下去就好？』但他不寫劇本，我想這就是我跟他的巨大差別。我其實並不希望整部劇本寫好之後直接放到我的辦公桌前，我想要參與的案子從來不是這樣進行的，我永遠不想放棄編劇。史蒂芬（指史蒂芬・索德柏）已經找到一個法子：他不再寫劇本，所以可以加快工作速度。他找到方法，可以用更即興的方式來拍片，格局小一點。我製作電影的時間耗太久了，就算電影格局小一點，製作步調也不會比較快。

↑ 諾蘭的製作公司
Syncopy 的標誌。

就算拍攝會比較快，但是編劇與構思仍然需要時間。」

他說，他有故事點子，卻無法保證點子可以變成任何東西。「我遇過兩次這種情況，讓我虛耗了很多精力。」他表示，「我曾浪費好幾年的時間。」所以，就在他研究可能會也可能不會成為他下個劇本的點子時，他同意在一年的期間內，進行一系列面對面訪談，同時等著奧斯卡獎結果出爐。我印象中，他很高興有這些訪談幫助他分散注意力。

「《敦克爾克大行動》劇本出版時，我很不智的在引言裡揭露我曾經跟艾瑪說：『我想我不需要劇本就拍得出這部片。』她立刻反駁說：『你真是個傻瓜。』她的看法是正確的。當然，對電影創作者來說，要把視覺概念化為文字，很難不被行文風格給拖累。我喜歡寫劇本是因為，劇本是相當樸實無華、單純的文件。**劇本越樸實無華，越好。劇本越少文學裝飾，就越接近銀幕上會發生的直接體驗。我總是在找方法繞過文字，或是找方法協助我超越文字層面來理解敘事。**一旦你開始在電腦螢幕上推進游標，直到寫作完成之前都會深深被困在這個過程裡。在抵達終點前，你都困在迷宮裡。」

顯然，要正確理解克里斯多夫‧諾蘭或其電影的唯一方法，就是跟著他走進迷宮。

• • • •

雖然本書以回顧諾蘭早年生活為始，然後依時序爬梳他的每部電影，但本書並非傳記。儘管這是諾蘭首度樂於揭露自己在大西洋兩岸的成長過程、在寄宿學校的經驗、拿起電影攝影機之前所有的影響、養分與啟發來源，但是用傳記去解讀他的作品，仍會引發他近乎生理過敏的反應。「我不想拿自己跟希區考克比較，但我可能有遭到相同誤解的風險，因為我的作品之間有很多顯著的連結，我並不想反駁這一點，但這是源自我採取的職人觀點，而非源自我內心的偏執。我認為希區考克也是如此。他是個絕佳的職人，但他電影裡沒有什麼佛洛伊德潛文本。

對，你可以進一步分析他的電影，卻可能忽視了他作品更鮮明的動力源頭。我覺得我的創作基礎主要是藝術技巧、抽象性與戲劇性，我真心覺得自己比較像職人而非藝術家。我不是假裝謙虛才這麼說。我想，有些電影創作者是藝術家，我認為泰倫斯・馬利克（Terrence Malick）就是藝術家。也許兩者的差別在於，你是用電影表現純粹個人的主題，只是努力想把內心的東西呈現出來；或者是，你努力想跟大家溝通，連結他們的期待與經驗。我的電影，遠比大家所想的更關注製作實務。」

在諾蘭上述評估中，最驚人的一點在於，它與最嚴厲批評諾蘭者的意見竟然若合符節。他們認為，他只是個有潔癖的表演者，他創造的電影等同於「魔術眼」[3]的謎團，是專業但空洞的技術戲法，沒有創意表現的熱情衝動；除了無瑕的玻璃切面之外，沒有任何生命氣息。諾蘭與其批評者的差異，只在於他們對於這種玻璃般的質地，有著不一樣的評價。批評者感受到的是「缺少個人特質」，諾蘭卻像個魔術師一樣，對自己消失的技巧感到驕傲。我之所以寫這本書，是因為我相信兩者都是錯的。諾蘭的電影或許不像，舉例來說，《殘酷大街》（*Mean Streets,* 1973）或甚至《E.T. 外星人》（*E.T. the Extra- Terrestrial,* 1982）那樣具有自傳性質，但它們都具有個人色彩。他的作品在拍攝階段經常借用他孩子的名字當作代號 ——《黑暗騎士》是「羅利的初吻」，《全面啟動》是「奧立佛的箭」，《黑暗騎士：黎明昇起》是「勇敢的麥格納斯」、《星際效應》是「弗蘿拉的信」——諾蘭電影呈現出的地景與神話學，都具有創作者的個人色彩，就像史柯西斯（Martin Scorsese）的廉價酒吧或史匹柏的郊區小鎮一般。諾蘭電影的背景都是他生活過的城市與國家，這些作品呼應了他住過與學過的建築形式，也援引了形塑他的書籍與電影，並將那些他成年之路上的種種獨特主題排列組合：流放、記憶、時間、身分認同、父職。諾蘭的電影是充滿個人色彩的幻想，同時也被賦予了決心與說服力，因為**諾蘭不把幻想視為真實的次等版本，他需要讓幻想與真實平起平坐。對他而言，幻想就如同氧氣一樣關鍵。他睜著雙眼作夢，並邀請我們一同參與。**

雖然本書是在諾蘭的好萊塢宅邸訪問數十個小時的結果，但本書亦非訪談集，在這段橫跨三年的採訪期間裡，諾蘭編劇、前製、拍攝並剪接出了他最新的電影《天能》（*Tenet, 2020*）。他是否有任何守則？

3　譯注：魔術眼（Magic Eye）是一間專門出版立體錯視書籍的公司，讀者專注看著其電腦繪製的二維圖像時，能從中看出立體圖像。

「精采」的劇情逆轉與「還不錯」的差別在哪？他的作品有多麼個人化？什麼能打動他？什麼讓他害怕？若用星期、日與小時來衡量，理想的劇情橫跨期間應該是多長？他的政治觀點為何？採訪諾蘭時，你很快就會學到一件事，如果你直接問他某些獨特的主題與執著是源起何處，你什麼也問不出來。比方說，你問他一開始如何對迷宮產生興趣，很快就會陷入迷陣。「其實我不記得了。我不是要裝神祕，我想，是我開始講故事、開始拍片的同時，就特別對迷宮這類事物比較感興趣。」你進一步追問他的偏執，他就以漫長、遞迴的因果鏈，揭露出更多的偏執。「我想，對於身分認同的著迷，其實可能源自我著迷於講述故事的主觀性。」他會這樣說，或是：「我想，對於時間的著迷其實源自我對電影的著迷。」他想要嚴守生活與電影之間的分際，讓他說話有了這種修辭習慣。他的種種偏執（後來我稱之為「著迷」），就像亞歷山大・考爾德（Alexander Calder）的動態雕塑一般飄浮在空中、相互連接，最終一切都導向最初始的著迷：電影本身。條條大路通羅馬。

你會學到的第二件事，是他常用「著迷」（fascinating）這個詞。以下是在訪談過程中，他所著迷事物的部分清單：

- 法蘭西斯・培根（Francis Bacon）繪畫中，模糊人頭的意象。
- 大衛・連（David Lean）執導的《阿拉伯的勞倫斯》（*Lawrence of Arabia*, 1962）裡，沒有英雄行徑。
- 霍華・休斯成為孤兒。
- 《2001太空漫遊》（*2001: A Space Odyssey*, 1968）中，導演庫柏力克（Stanley Kubrick）運用模型的方式。
- 勞勃・狄尼洛（Robert De Niro）在《烈火悍將》中割開真空包裝鈔票的那一刻。
- 波赫士的作品。
- 在《現代啟示錄》（*Apocalypse Now*, 1979）的尾聲，馬龍・白蘭度（Marlon Brando）朗誦艾略特（T. S. Eliot）的詩《空心人》（*The Hollow Men*）。
- 平克・佛洛伊德（Pink Floyd）：《迷牆》（*The Wall*）專輯。
- 光影魔幻工業（Industrial Light and Magic）特效公司的作品。

- 他父親為雷利‧史考特所做的廣告作品。
- 電影格局的幻象。
- 哥德式建築。
- 愛因斯坦的思考實驗「雙胞胎弔詭」。
- 十九世紀，大英帝國與俄羅斯在中亞與南亞地區的「大博弈」（The Great Game）。
- 威爾基‧柯林斯（Wilkie Collins）的推理小說《月光石》（*The Moonstone*）。
- 穆瑙（F. W. Murnaue）導演的《日出》（*Sunrise, 1927*）中，透過建築表現道德價值的方式。
- 沒有人理解iPad的運作方式。
- GPS衛星的運算納入相對論效應。
- 維基百科。
- 十六歲時，他倒帶看完的一部自然紀錄片。
- 水翼船（hydrofoil）。

　　他用著迷這個詞時有點古風，讓人聯想到該詞源自拉丁文 *fascinatus*，是 *fascinare*（施展魔法、使入迷、深深吸引）的過去分詞，另一個詞源是 *fascinus*（魔咒、巫術）。一開始，我很難找到文學出處，最後我發覺這個詞讓我想起了誰。在布拉姆‧斯托克（Bram Stoker）的小說《吸血鬼伯爵德古拉》（*Dracula*）中，凡赫辛決定不等自己被「對喪屍的著迷所催眠」，而是讓自己「墜入了夢鄉，像如癡如醉的人那般睜著眼睡覺」。在柯南‧道爾（Conan Doyle）的《巴斯克維爾的獵犬》（*The Hound of the Baskervilles*）裡，華生說巴斯克維爾獵犬血紅的口套「看起來邪惡卻令人入迷」、「非常可怕卻又如此吸引人」。維多利亞時代的人，常讓你覺得他們膨脹的理性其實是被不太理性的異常癖好給壓制，諾蘭的電影也是如此，它們在解釋得了的事物邊緣引起漣漪、膨脹巨大：它們是理性受到創傷的電影。剝開諾蘭電影的表面，你經常會發現源頭出自維多利亞時代。歌德的《浮士德》（*Faust*）深深影響了《頂尖對決》與《黑暗騎士》三部曲；《黑暗騎士：黎明昇起》重新詮釋了狄更斯的《雙城記》（*A Tale of Two Cities*）；《星際效應》裡，

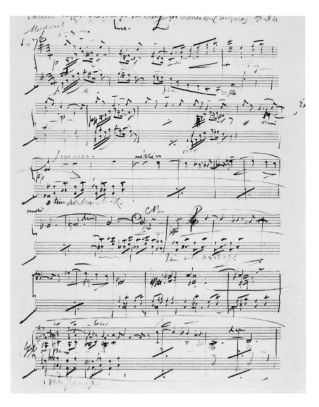

↑ 艾爾加《謎語變奏曲》
手稿。漢斯·季默在
《敦克爾克大行動》的
配樂重新詮釋了這部作
品。

英國人口學家馬爾薩斯（Thomas Robert Malthus）的篇幅多得驚人，再加上 382 音管管風琴，以及柯南·道爾作品全集；《敦克爾克大行動》裡的船名取自威爾基·柯林斯 1868 年的小說《月光石》，而漢斯·季默（Hans Zimmer）所寫的配樂，呼應了艾爾加（Edward Elgar）的《謎語變奏曲》（Enigma Variations）。威爾斯（H. G. Wells）筆下的時光旅人用鎳、象牙、銅與石英打造出時光機器之後（造型就像威爾斯喜歡在泰晤士河谷騎的那輛四十磅腳踏車，只是外型更精美），搭乘它來到 3000 萬年後的未來，他說：「我看到巨大的朦朧精美建築物升起，然後如夢一般消逝。」如果威爾斯的時光旅人是搭乘時光機器來到西元 2000 年，然後在坎特餐廳降落，準備要在好萊塢開啟二十年的電影創作生涯，最後他的成績可能跟克里斯多夫·諾蘭相去不遠。雖說諾蘭在評論界的聲譽尚未底定，但稱他是當今最偉大的維多利亞時代電影創作者，有其道理。

就所有對他作品產生影響的事物來看——從小說家雷蒙·錢德勒、建築師法蘭克·洛伊·萊特（Frank Lloyd Wright）、波赫士，到艾略特、法蘭西斯·培根，與詹姆士·龐德系列小說家伊恩·佛萊明（Ian Fleming）——在理解他電影與寫作本書的歷程中，對我而言最有幫助的藝術作品源自音樂。他的製作公司 Syncopy 是「切分音」（syncopation）的文字遊戲，這是他父親布蘭登（Brendan Nolan）給的建議。布蘭登是古典音樂迷，在 2009 年過世之前，很喜歡去兒子電影配樂錄音現場探班。隨著諾蘭的電影預算與格局越來越大，配樂成為越來越重要的作品架構方式，諾蘭的貢獻也成為配樂密不可分的一部分。作曲家漢斯·季默已經將諾蘭當作《敦克爾克大行動》的「共同作曲家」，他在討論該片兩人的合作成果時說：「《敦克爾克大行動》的配

樂可說是諾蘭與我的共同創作。」該片配樂基本上採取賦格的音樂形式，演奏一系列同一主題的變奏，有時候音程轉位或倒轉，但曲調總是和諧的，並讓觀眾產生不斷上揚的感覺。

「對我拍過的電影來說，音樂一直是基本的、且越來越吃重的部分。」諾蘭說，「多年前我讀過電影配樂作曲家安傑洛・貝德拉曼堤（Angelo Badalamenti）的一句話，他說大衛・林區以前常對他說『演奏一大堆塑膠』之類的話。好玩的是，我還記得第一次讀到這句話時，心想，哇，這真瘋狂，但現在我徹底理解這句話了。好的電影配樂是無法以其他方式清楚說明的，你可以試看看，就是辦不到。這些年來，我處理比較重要的配樂的時候，就是找到方法來打造這座機器，然後用音樂的機制來掌握核心，將情感轉為音樂形式。拍《星際效應》時，配樂就必須這樣才能完成。我不希望把配樂留到最後才碰運氣，我想要嘗試徹底倒轉配樂過程，先從情感開始，從故事的基本核心開始，然後再打造音樂機制。隨著每一部片下來，我越來越要求漢斯這麼做，《敦克爾克大行動》是最極端的案例，因為此片是以音樂的形式來構思的。我自己的某個部分其實不理解為什麼自己這樣創作、執行到這種程度，但我就是這麼做了，對我來說也發揮效果了。這可以幫助我表現出一點自我，也是唯一能表現自我的方式。」

本書也蕭規曹隨，**每一章都以諾蘭的一部電影做為起點，詳述製作過程，以及他現在怎麼看待這部片，尤其關注電影的編劇、美術設計、剪接與配樂層面。**在製作過程中，上述這些都是最貼近創作者意念的重點。至於許多電影書籍特別重視的製作祕辛，則非本書焦點。諾蘭的優點主要發揮在概念層次，但這並非說他的電影裡沒有絲絲入扣、甚至驚人的表演，只要看過《記憶拼圖》的蓋・皮爾斯（Guy Pearce）、《頂尖對決》的蕾貝卡・霍爾（Rebecca Hall）、《黑暗騎士》的希斯・萊傑（Heath Ledger），或《敦克爾克大行動》的馬克・瑞蘭斯（Mark Rylance）的人，都可以作見證。但是，諾蘭電影的成敗幾乎都是取決於其概念的威力。在《全面啟動》中，李奧納多・狄卡皮歐（Leonardo DiCaprio）飾演的柯柏如此問道：「最難纏的寄生蟲是什麼？細菌？病毒？蛔蟲？是一個意念。揮之不去……具有高度傳染力。一旦意念在大腦定著，就幾乎無法根除。」

諾蘭是執念（idée fixe）與深夜思緒的守護神。本書隨著每一章的進展，都會發展一個主題：時間、感知、空間、幻象，並跳脫時序的軌道，鑽進諾蘭著迷的事物裡──或許是影響他的一本書、一部電影，或是一首在他心頭徘徊不去的曲子。《謎語變奏曲》的每個變奏，都是獻給作曲家艾爾加的一個朋友，據說他還把某個隱藏主題編進了曲子裡。對此，艾爾加寫道：「我不會解釋這個謎題。那是『聖經裡的謎語』，絕不可去猜解。」諸如艾爾加傳記作者摩爾（Jerrold Northrop Moore）等人認為，這不是一個旋律主題，而是一個概念──這個概念是透過他人的個性來發展自我。「此變奏曲的真正主題，是在音樂中創造自我。」諾蘭的電影亦是如此，它們是一系列主題的**變奏，以不同的聲音與音調重複，音程轉位，減慢或加快速度，創造出一種音樂不停上揚的感覺**。就像《謎語變奏曲》一樣，諾蘭電影裡有個終極的角色，與其他所有角色交織在一起。在我們的視線之下，他隱藏起來了，卻出現在每一幀影格。那個角色就是克里斯多夫・諾蘭。

# ONE

## 結構
## STRUCTURE

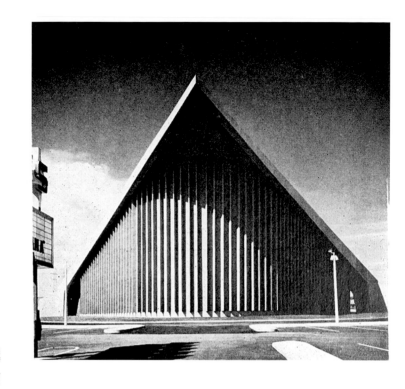

「<span style="font-size:2em">我</span>們家每個人都愛飛機、愛旅行。」諾蘭說，「飛行一直是我成長過程中的一大部分，我們總是飛來飛去。我母親曾在美國聯合航空當了多年空服員，所以我拿得到免費機票，就是排候補機位，我會搭飛機到任何我想去的地方，而我父親也因為工作經常出差。我爸年輕時在幾家大型廣告代理商工作，他是廣告片的創意指導，1960 年代在洛杉磯住了些日子。他們會讓他搭飛機過去，一次拍五支廣告片。後來他自己開行銷顧問公司，經營了二十年，業務內容跟電視廣告沒太大關係，主要是宣傳新品牌上市與產品包裝設計發想。比方說，吉百利（Cadbury）牌的 Starbar 巧克力棒，就是我爸設計的作品之一，我還記得他帶了一些巧克力樣品回家給我們試吃。」

　　諾蘭最早的觀影回憶之一，是艾倫・帕克（Alan Parker）導演的音樂電影《龍蛇小霸王》（*Bugsy Malone, 1976*），由茱蒂・佛斯特（Jodie Foster）領銜主演。他記得在報紙看到上映廣告時，他的父母說：「喔，這是你爸朋友當導演的電影。」說是「朋友」有點誇大事實，但他父親布蘭登的確有跟艾倫・帕克拍過一支廣告片。不久之後，他爸媽在

1976 年的松林製片廠（Pinewood Studios）四十週年紀念日帶他去參觀，他還記得看到了帕克電影裡出現過的踏板玩具車。「那對我來說非常重要，因為這個時期有五位英國導演都是廣告片業界出身。我記得我爸跟我解釋說，他曾經跟那些人合作過 —— 雷利・史考特、東尼・史考特（Tony Scott）、安德瑞恩・林（Adrian Lyne）、休・赫遜（Hugh Hudson）與艾倫・帕克。我爸總是對我說，休・赫遜是他們當中最有趣的。我爸一直期待他會拍出什麼東西來 —— 這還是在他拍出《火戰車》（*Chariots of Fire, 1981*）之前的時候呢。對我來說，很有意思的是，我後來知道我爸跟雷利・史考特共事過，雖然只是很短的一段時間，還沒熟到會在街上打招呼，但是他多年前曾透過史考特的公司做了兩個案子。」

因為工作，他的父親在非洲與東南亞出過長差，總是會帶著禮物與當地故事回家。三個男孩（老大是馬修，克里斯[1]是次子，老么是喬納森，在家則叫喬納）經常玩「猜出爸爸在世界哪個地方」的遊戲。布蘭登是在芝加哥工作時認識妻子克里斯蒂娜，她是聯合航空空服員，嫁給布蘭登之後被迫離職，因為 60 年代的航空公司堅持女空服員得是單身。雖然最後集體訴訟結果讓她得以復職，可是那時候她已經成功開創第二個職涯，在當英語教師。諾蘭童年的大部分時間，他們全家都在思索要住在倫敦還是芝加哥；他們有時會去俄亥俄州探望外婆，諾蘭就是在那裡看了盧卡斯 1977 年上映的《星際大戰》（*Star Wars*），那年他七歲。

「我是在俄亥俄州郊區的一個小戲院看的。」他說，「我們來探望外婆。那個年代英格蘭用的電影膠卷拷貝與美國相同，因此電影要在美國上映好幾個月後，才會在英國上映，所以暑假檔電影總是在聖誕節才上檔。我記得回倫敦海格特區（Highgate）上學時，曾試著告訴朋友我們暑假做了什麼事，我想告訴他們這部電影的事情，裡面有個人戴黑面罩，還有些穿白衣服的帝國風暴兵，但他們都不是好人 —— 我記得沒有人聽得懂我到底在扯什麼。然後，等到電影在聖誕節上映後，大家都好入迷，每個人都有《星際大戰》的周邊商品。我記得有個朋友的爸爸在錄製電影配樂的管弦樂團裡演奏，我則是比大家領先好幾個月就看過這部片了，而且我是看過最多遍的小朋友。我對那些有科技背景的電影真

1　譯注：克里斯是克里斯多夫的小名。

↑ 庫柏力克《2001 太空漫遊》中的凱爾・杜拉（Keir Dullea）。

的很著迷——尤其是它們的巧妙特效。我記得我有一本雜誌在講光影魔幻工業，我看得很陶醉。對我來說，任何與幕後製作花絮和製作技術相關的事物，都很令人著迷。」

看過《星際大戰》後沒多久，父親帶他去倫敦頗有歷史的萊斯特廣場戲院（Leicester Square Theater）看導演庫柏力克的《2001 太空漫遊》。「那是一件大事，他帶我們去大銀幕看那部片。有人警告過我這部片並不像《星際大戰》，但是當你看著發現號飛過，每個模型特效鏡頭對我而言都無比迷人。它有種原始的氣氛——開場時的獵豹眼睛發亮，結局時星童（star child）出現在銀幕上，劇情令觀眾困惑，卻不會讓人有挫折感。我記得在芝加哥又跟一些朋友去看了一次，我嘗試跟他們談論這部片的意涵，因為如果你讀過亞瑟・克拉克（Arthur C. Clarke）的同名小說——我看完這部片後就去讀了——就知道小說把事情的涵義講得比較明確。在某些層面上，我想那時的我對這部片的理解比現在的我更好，因為它是一種體驗，孩子對此比較能抱持開放心態。那是純粹電影的層次，有種純粹的體驗在發揮效果。《2001 太空漫遊》是第一部對我展現電影可以成為任何樣貌的片子。它是電影的龐克搖滾（punk rock）。」

1978 年夏天，諾蘭全家搬到芝加哥，好離克里斯蒂娜的家族近一些。一開始只打算住一年，結果卻住了三年，他們定居在芝加哥北岸一

個富裕、綠意盎然的郊區伊凡斯頓（Evanston），那裡充滿仿都鐸式建築的磚造大宅——牆面總是被常春藤覆蓋，車道上停著一輛輛旅行車，後院則有一大片樹林。導演約翰・休斯（John Hughes）沒過幾年就將這種美國青少年王國的風情拍成了電影，永垂不朽。「我在那裡就是過著標準的郊區生活，你知道的，像《蹺課天才》（*Ferris Bueller's Day Off*, 1986）、《叔叔當家》（*Uncle Buck*, 1989），真的就是那樣。約翰・休斯那些電影都在北岸拍攝，在類似伊凡斯頓的郊區拍攝。我們住在郊區，學校就在對面，有小公園、森林保留地、穿越林地的小徑，我們可以四處鬼混。我覺得這裡自由自在，我跟朋友們一起騎腳踏車四處跑。天氣也比較舒服，至少就夏天來說，然後冬季是不可思議的雪季。我記得非常清楚，我們搬去伊凡斯頓之後，有一次回倫敦，回到我家先前租出去的房子。我們大約離開了一年，我記得一切都變得好小——這顯而易見，因為美國的東西通常比較大，房子比較大，街道延伸比較廣。但我也長高了幾吋，我長得非常快。我記得很清楚。我記得我在玄關看著樓梯，心想，我不記得這個地方有這麼小。」

就連當地的電影院也很巨大，最大的是北溪的伊登斯老戲院，鄰近伊登斯快速道路，這是一棟驚人的 60 年代未來主義建築，1963 年開幕

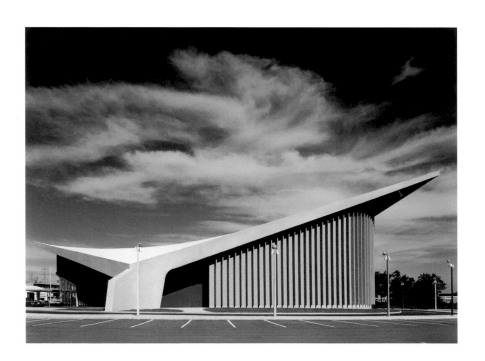

→當年的伊登斯戲院
（Edens Theater），
位於伊利諾州北溪
（Northbrook）。

時，號稱是世界上最大的雙曲拋物體結構。你開車到伊登斯快速道路與史托基大道交叉口，絕對會看到它——看起來就像出自《傑森一家》（*The Jetsons*）卡通，或金·羅登貝瑞（Gene Roddenberry）創造的《星艦迷航記》（*Star Trek*）影集：波紋混凝土牆穿插著高低起伏的長條玻璃，屋頂高聳入天；大廳擺設了超現代（ultramodern）的金色／泛白色調家具；銀幕巨大，還配上紅簾幕，第一排座位前方有鋪地毯的隔間，還有一個小小舞台區。「看起來不可思議。」他說，「我記得跟媽媽去那裡看《法櫃奇兵》（*Raiders of the Lost Ark,* 1981），座無虛席，銀幕好大，我們必須坐在前排區域。我不知道是不是第一排，但我記得稍微偏某側。我仍記得影像的尺寸與扭曲，還看得到膠卷粒子，因為我們就是距離銀幕那麼近。我記憶深刻，那正是被吸進銀幕的超現實感受。」

他八歲時，父親送他一台超八釐米攝影機（Super 8）當玩具。它功能陽春，使用的小卡匣僅能拍攝兩分半影像，無法錄音，但還是為諾蘭打開了全新的世界。他跟三年級的新朋友艾德里安（Adrian Belic）與洛可·貝利克（Roko Belic）（這對兄弟是捷克與南斯拉夫移民之子，後來開創了成功的紀錄片生涯），一起在他家地下室自製了一系列太空史詩短片，運用簡單的定格動畫技巧來拍他的「行動人」（Action Man）玩偶與星際大戰公仔。他還記得用蛋盒與衛生紙卷來搭場景，把麵粉灑在乒乓桌上製造爆炸效果；也記得當時受到《帝國大反擊》（*The Empire Strikes Back,* 1980）的冰星球霍斯（Hoth）啟發，在芝加哥冬季到戶外拍類似的雪景。

↓ 伊登斯戲院。諾蘭都在這裡看電影，從史匹柏的《法櫃奇兵》到安德瑞恩·林的《異世浮生》（*Jacob's Ladder,* 1990）。

「其中一部片叫《太空大戰》（*Space War*）。」他回憶，「應該是受到《星際大戰》重度影響。美國天文學家卡爾・薩根（Carl Sagan）的《宇宙》（*Cosmos*）影集剛播出，我對任何宇宙、太空船相關的事物都很著迷。我人生中最失望的事情之一，就是回頭再看那些短片時，發現它們有多麼的粗糙。我的電影生涯是緩慢的進展，小時候，拍片就是把有趣的影像接在一起，搭配個故事，當然那是因為超八釐米不能錄音，所以不像現在的孩子可以用聲音創作，我那時純粹是製作影像。某一天，我在讀愛森斯坦（Sergei Eisenstein）的書《電影形式》（*Film Form*），他的論點是——有趣的是，這一點竟然會產生爭議——你把 A 鏡頭與 B 鏡頭剪接在一起，就會獲得意念 C。我現在發現，過去的我是靠自己研究出了這一點。」

愛森斯坦是石匠大師之子，出身拉脫維亞首府里加（Riga），他在聖彼得堡的土木工程學院接受建築師與土木工程師的訓練，然後才把注意力轉向布景設計與電影製作。他是電影藝術的第一個結構主義思想家。廣為人知的是，他將電影蒙太奇（montage）類比為日文漢字：讓最單純的兩個象形文字結合起來，便超越了這兩字的總和——也就是創造出第三個意義。所以，如果你像愛森斯坦在《波坦金戰艦》（*Battleship Potemkin*, 1925）那樣，從戴夾鼻眼鏡女子的鏡頭剪接到同一個女子眼鏡碎裂、一眼流血的畫面，就會創造出全新的第三個意義：一顆子彈已經打中她眼睛的印象。某天，諾蘭的叔叔東尼買了阿波羅計畫影像的超八釐米膠卷給他，「最後我做的事情，就是拍攝電視螢幕上一些阿波羅計畫的畫面，然後跟我自己拍的小短片接在一起，試圖讓人以為那些畫面是我拍出來的。洛可・貝利克是我童年一起拍片的朋友，他看了《星際效應》的預告片之後打給我說：『那些鏡頭基本上跟小時候差不多，都是經典的固定攝影機位置拍攝特效手法[2]。』我們努力讓那些鏡頭看起來絕對真實，但基本原理都是差不多的。

喬納與諾蘭合寫《星際效應》劇本，他來到庫維市（Culver City）的索尼影業製片廠 30 號攝影棚探哥哥的班時，發現演員被綁在實際大小的太空船艙裡，而太空船是架在液壓式千斤頂上；同時間，特效團隊運用位於倫敦的電腦，將移動中的無數星星投影在巨大的 90 乘 24 公尺銀幕上，藉此模擬出星際旅行的特效。「喬納跟我說：『我們當然要

2　譯注：傳統上拍攝模型特效鏡頭時，會將攝影機固定在某個定點，透過操弄模型等各類元素來創造特效畫面。

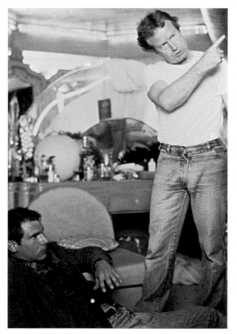

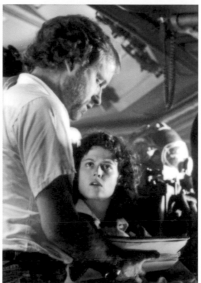

做這樣的特效——這是我們全部
的童年』我們總想著要做這類事
情，奇怪的是，以前我們竟沒這
麼做。某方面來說，這感覺像是
回到家鄉。」

· · · ·

↑魯格・豪爾（Rutger
  Hauer）飾演複製人羅
  伊。

↖雷利・史考特在《銀翼
  殺手》片場指導哈里
  遜・福特（Harrison
  Ford）。

←雷利・史考特在《異
  形》片場指導雪歌妮・
  薇佛（Sigourney
  Weaver）。《銀翼殺
  手》與《異形》打開諾
  蘭的眼界，讓他發現了
  導演的工作。

　　由於他的家庭在大西洋兩岸
往返，所以電影一直都是他的家
鄉。1981 年，諾蘭十一歲，他們搬回英格蘭，布蘭登希望兒子們可以
跟他一樣在此接受天主教預備學校[3]教育。布蘭登的父親是蘭卡斯特
（Lancaster）轟炸機飛行員，在二戰中戰死，因此寄宿學校的紀律對布
蘭登可說是天賜之物。諾蘭在薩里郡威布里奇（Weybridge）一間由約
瑟會（Josephites）牧師經營的天主教預備學校巴洛丘（Barrow Hills）就
讀。「我被灌輸了很多天主教思想。」他說。這個羅馬天主教兄弟會經
營了一系列的神學院與寄宿學校，版圖甚至跨至剛果民土共和國。巴洛

3　譯注：在英國，預備學
　　校（prep school）是給
　　7 到 13 歲男孩念的私
　　立學校。

丘位於愛德華王朝時代的一座大宅內，有著蘇格蘭男爵式建築的人字形屋頂。此校校風嚴厲、毫不友善，老師們仍在回憶二戰時的服役經歷，而學生只要犯了熄燈後講話這樣的小錯，就會被賞兩記教鞭。學校的伙食大多難以下嚥，所以學生經常肚子餓，生活的重心就圍繞著福利社。「那時候，我們就像是一群孩子，而老師是敵人。」諾蘭說，「他們就是努力要逼你認真上學、祈禱，我們就自然而然地反抗他們，不過並不是在智識的層次上反抗，但我在 70 年代長大，那時候大家對科學將取代宗教這件事已經毫無疑問。當然，現在我不確定是否會如此，這件事似乎已經有了些變化。」

雖然每週都會播映戰爭片，例如《血染雪山堡》（*Where Eagles Dare*, 1968）或《桂河大橋》（*The Bridge on the River Kwai*, 1957），但學校裡沒有電影社，不過諾蘭確切記得，曾獲得許可在舍監小屋的電視上看雷利・史考特的《銀翼殺手》（*Blade Runner*, 1982）盜版錄影帶。他說：「我們獲准到舍監的房子裡看那部片半小時。」後來他看了雷利・史考特的《異形》（*Alien*, 1979），將這部片與在舍監書房裡看了半小時的複製人電影聯想在一起。「我的記憶非常具體，我發覺這兩部片有某種共同的調性，我其實不太明白，但想要理解——那些幾乎像聲音一樣的感覺、低聲的顫動、特殊的打光或某種氛圍，在這兩部片裡顯然相同。然後我發現導演是同一個人。所以，完全不同的故事、不同編劇、

不同演員，一切都不同，**孩子們以為構成電影的所有元素——孩子以為，基本上是演員把電影拍出來——所有這些元素都不一樣，但是它們有一個共同連結，那就是導演。我記得那時心想，這就是我想做的工作。」**

　　每個電影創作者都有腦中燈泡亮起的頓悟瞬間：柏格曼（Ingmar Bergman）第一次看到魔術燈籠[4]；史柯西斯在《日正當中》（*High Noon,* 1952）看到遠景鏡頭裡的賈利・古柏（Gary Cooper）時，意識到電影是由某人在指導。諾蘭的頓悟來得並不平順，而他具備耐心、思緒精明，還做了些推理 —— 這三項特質將會成為他自己電影的必要元素，而他的電影也將會獎勵具有這些特質的觀眾。

　　在巴洛丘就讀三年後，諾蘭進入黑利伯瑞與帝國公職學院（Haileybury and Imperial Service College），這所寄宿學校就在 M25 倫敦環狀高速公路的北邊。此校創辦於 1862 年，宗旨是訓練帝國子弟前往印度擔任公職。然而，1980 年代的黑利伯瑞學院，散發出一種為了一個已經消失的國家而存在的感覺，其廣大的校地在冬天吹著來自俄羅斯烏拉山脈的風，四處綴有戰爭紀念碑，緬懷著在波耳戰爭中戰死，或是榮獲維多利亞十字勳章的英勇校友。對北倫敦中產階級郊區的孩子們來說，這個校園傳達出了維多利亞時代的男性自我犧牲美德。英國皇家空軍上校彼得・湯森（Peter Townsend）聲稱：「只要在黑利伯瑞熬過前兩年，往後無論遇到任何事情你都能撐過去。」雖然後來此校的教育方式有所改善，但仍是斯巴達式的老派學校，校內沒有太多地毯或窗簾裝飾，宿舍像是軍營，裡面的暖爐也不是太暖。80 年代末期，黎巴嫩真主黨（Hezbollah）綁架了記者約翰・麥卡錫（John McCarthy），他在獲釋時說，自己在黑利伯瑞當住宿生的經歷讓他得以撐過囚禁期間的煎熬，這句話並非純屬玩笑。麥卡錫求學時的舍監理查・羅德—詹姆士（Richard Rhodes-James）寫道：「這類的話讓我經常尋思，當時管理的是什麼樣的世界。那句話提醒了我，當年我所認為管理宿舍的教養方法，其實是以相當嚴酷的方式在運作。」1984 年秋天，諾蘭進入了麥卡錫住過的梅爾維爾（Melvil）宿舍。

　　「我覺得麥卡錫的話裡暗藏一絲幽默。」諾蘭說，「我記得在一場訪談中，喜劇演員史蒂芬・佛萊（Stephen Fry）被問到監獄的事，他

4　譯注：魔術燈籠（Magic Lantern），電影發明前的投影影像裝置。

↑ 黑利伯瑞學院的教堂。在二戰倫敦大轟炸期間，這棟建築巨大到能讓納粹德國空軍當成地標，辨別飛機是否飛得太遠。

說：『喔，我念過寄宿學校，所以監獄沒那麼糟。』我的經驗不是那樣。我喜歡住宿生活，但我也明白很多人不喜歡，所以我想這就見仁見智了。學生有強烈的自主獨立感，但學校環境可能十分辛苦又限制重重，兩者之間絕對有股怪異的對立張力。學生離開家庭，學校與外界隔離，也有些讓人孤立，但你是以自己想要的方式在生活。那是種不一樣的自由。我總是把寄宿學校當成一個達爾文主義的環境，不適應就會遭到淘汰。黑利伯瑞相當軍事化，學校與學生都在自我控管，升上六年級就會成為糾察，負責管理男孩們。那是非常老派的階層系統，或許現在已經不是這樣了。若是無法順應，你就會恨透它。我在那個年紀算是大塊頭，又擅長打橄欖球，如果很會打橄欖球，你大概就沒問題了。」

校園訪客的第一印象總是廣大的校地，在赫特福德郡鄉間占地 500 英畝。從倫敦前往此校的路上，可以先從路樹間隙看到前排建築 —— 有著以波特蘭石打造的科林斯柱，柱廊則是雅典厄瑞克忒翁神廟（Erechtheion）的風格。主庭院占地 120 平方碼，可與劍橋大學三一學院的大庭院分庭抗禮。根據創校校長 1862 年的話，校園的設計宗旨是要啟發「永生的希望／超越時間，胸懷亙古」，校園建築是由 19 世紀建築師威廉・威爾金斯（William Wilkins）建造，他也是倫敦國家美術館的設計師，而且很巧的是，他也設計了

→ 黑利伯瑞校園，夜間照亮庭院的燈柱。

倫敦大學學院，就是諾蘭從黑利伯瑞畢業後去就讀的大學。「我不是要批判威爾金斯先生，但每棟建築幾乎都長得一樣。」他說，「在我心裡，當我想到我的學校，就想到美麗的橄欖球場後方露台、威爾金斯設計的前排建築、巨大的庭院。都是很美的地方，它們感覺比實際上更大，這正是此類建築的目的：讓你感覺渺小。但在讓你感覺渺小的同時，也讓你感覺歸屬於更宏大的事物。」

校園生活方方面面由時鐘宰制，每一天的每一分鐘都有嚴格的時間表。從早上七點半開始，俯瞰主庭院的大鐘樓在每個整點與半點都會打鐘，伴隨著響亮鈴聲，喚醒宿舍內的學生；50 名左右的學生蜂擁進浴室盥洗，並及時穿上校服、整理床鋪，等候檢查；然後是短暫的教堂禮拜，全校學生像沙丁魚一樣擠進彩繪玻璃下方，假裝祈禱並做出唱聖歌的嘴形；接著前往食堂，這個巨大的圓頂空間鋪著核桃木牆板，充滿奶油與水煮高麗菜的氣味，在這裡，全校 700 名左右的學生以 24 人為一桌，在一張張校友油畫肖像（如前首相克萊門特·艾德禮〔Clement Attlee〕）的注視下，狼吞虎嚥他們的粥或燕麥片，食堂裡的聲音傳導效果甚至能讓你聽到另外一頭的對話。從九點到一點，更多的鐘聲召喚男孩們去上四個小時的課程，下課時間只有短短五分鐘，於是經常會看到他們在遼闊的主庭院中飛奔，腋下挾著書，趕到教室時常常上氣不接下氣，不然就是哪裡又受傷縫了一針。

午餐後，下午通常會舉行強制性的比賽，冬天打橄欖球，夏天打板球，然後大伙去澡堂把毛孔裡的塵土沖出來。澡堂像個友善的洞窟，有一長排蓮蓬頭、深浴缸與配備長水龍頭的臉盆。週三則是交給聯合學生軍，這是校內的軍事組織，從第三學期開始強制參加，原本成立的宗旨是要把學生送進軍隊服役。「大多時候就是穿著不舒服的制服四處行軍，學習怎麼讀地圖。」諾蘭如此回憶，他加入的是學生軍的空軍。「就我所記得，其實就是在摺疊地圖，現在我還是做不對 —— 摺疊地圖其實有規定方法，讓你可以翻過來、打開再摺疊。我們每年會上一次飛機，在一台被暱稱為『花栗鼠』的訓練機裡做特技飛行，這太棒了。你會坐在飛行員後面，看得到他頭盔底下滿布皺紋的脖子。如果你第一次上這架飛機，你的飛行經驗會非常無聊，但如果告訴他們你有搭過，那麼他們就會做特技飛行 —— 垂直繞圈、失速倒轉、桶滾，真的很有趣。」

這是飛過的學長建議的，告訴他們你已經飛過了，他們就會做特技飛行。他們並不是看著你的眼睛問有多少飛行經驗，而是在無線電上大吼通話。

下午上完課後，就去大食堂吃晚餐，每張桌上都會有一壺即溶茶。當用二戰時期彈殼做成的鑼一響，學生嘈雜聲便會暫時停歇，聆聽簡短的拉丁文飯前禱告；接著，是學習或「準備」時間，最後大家回到各自的宿舍──長條形、冰冷、軍營風格，47 個十三到十八歲的男孩睡在一模一樣的鐵床架上。年紀比較小的男生九點就寢，年紀較長的十點上床，糾察們則不受限，喜歡幾點睡覺就幾點睡覺。在一天的尾聲，大家都累到只能躺在床上，筋疲力盡。諾蘭記得，熄燈之後他會躺在床上用隨身聽聽著《星際大戰》、《2001 太空漫遊》，與范吉利斯（Vangelis）寫的《火戰車》電影配樂，他還會先用暖爐將電池弄熱，好把最後一絲電力都榨出來。「這要看那晚是誰當值星官。」他回想，「你可能得請求許可。我們都會交易電池，三號電池永遠不夠，它們總是沒電、續航力不長。你的電池總是不對勁，隨身聽不像 CD 或 DVD播放器，沒電螢幕就消失，隨身聽只會降低轉速。所以你會用鉛筆倒帶來節省電池，然後用暖爐把它們弄熱。」

諾蘭的電影裡，漢斯·季默的配樂音量有時會遭到批評，但諾蘭追求音樂與影像的全方位結合，類似他在黑暗中聆聽配樂那般，沉浸其中的神遊境界。范吉利斯的《火戰車》電影配樂以石破天驚的方式混合電子合成樂器與管弦樂，這變成了未來季默創作諾蘭電影配樂參考的典範。「在創意的層面上，我對孩子們的觀察是，如果面對有興趣的東西，他們就可以跟著媒介與思緒，迅速沉浸其中。但我就不是這個樣子。我們必須很努力才進得了這個境界。如果要神遊，方法就是聽音樂，然後讓想像力填補空白。電影配樂留了些空間給影像，也留白給你的想像力，它給我比較多的思考空間，比較像是環境音樂吧。我非常珍惜在黑暗中聆賞音樂的想像空間，想事情、想像東西、電影、故事。那對我來說非常重要。」

· · ·

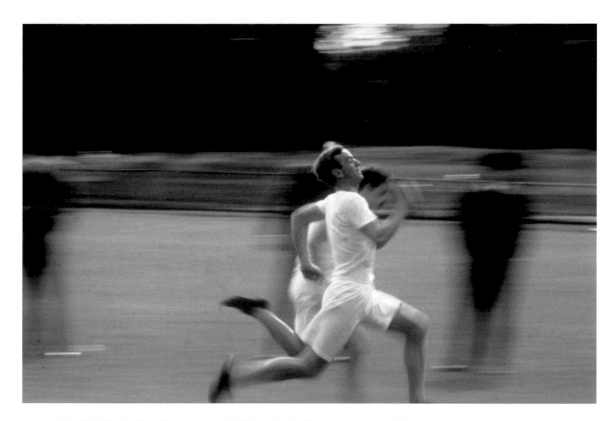

這種「想像力的出擊」不只是迅速、輕鬆地反覆遁入幻想世界，畢竟諾蘭所處的環境有 50 個以上的男孩生活、睡眠在一室，且總是得承受有人向舍監打小報告的威脅；這種想像力出擊，更是自我主權的重大勝利。以羅德─詹姆士的話來說，此校是「封閉世界裡的封閉社群」，它自成一國，也是社會的縮影 ── 還被賦予了訓練社會新進公務員的任務。校園在冬季晚上六點、夏季晚上七點就會關閉，一學期三個月的期間內，你完全有可能一步都沒踏出校地。舍監會挑選高年級男孩當糾察作他的耳目，負責維持秩序，對於踐踏草皮等輕微犯規，有權力當場給予處罰，例如清理垃圾、體能訓練或是「日期罰寫」，也就是寫出英國歷史的知名日期 ── 如黑斯廷斯之戰（Battle of Hastings）、《大憲章》（the Magna Carta）等 ── 三遍、五遍或十遍。那些不願服從學校複雜規則與類軍事化規矩的學生，很快就會垮掉。英國電視諧星多姆・喬利（Dom Joly）與諾蘭是同輩，他說：「那是個可怕的地方，每個人都在霸凌彼此。」他曾利用週日的寫信時段懇求父母來救他：「親愛的爸媽，我他媽的恨透了這裡，把我弄出去。」結果信件遭到攔截，他被告

↑ 休・赫遜《火戰車》中的演員伊恩・查爾森（Ian Charleson）。諾蘭說，本片完美總結了他的學校生活。

知：「我不認為你父母想要讀這種信，對吧？」後來，他讀到事後送到父母手中的信，內容類似這樣：「親愛的爸媽，這週日的電影是《血染雪山堡》，『先發十五』橄欖球隊贏了，我很開心……」如果你在學校不開心，就會感受到強烈的痛苦，與被人拋棄的不幸。

「關鍵在於體制，以及你對體制的看法。」諾蘭在聊到求學歷程時說，「那時的氣氛與那種感覺，就存在於我的內在。我們都在唱愛國歌曲《耶路撒冷》，你知道嗎？那種生活就是《火戰車》。我十二歲看了《火戰車》，那時我已經知道自己要去念黑利伯瑞，準備吸收英國體制的神話、帝國的偉大等等──你知道就是那一套。有趣的是，兩年前我真的回頭重看《火戰車》，也放給我小孩看，發現那是相當具有顛覆性的電影。劇本不是伊頓公學[5]校友寫的，它雖是由伊頓公學校友執導，編劇卻不是。它非常反體制、非常激進，《黑暗騎士》也像這樣。我想我的成長歷程、我的崇尚體制、老派學校教育，對於我如何在好萊塢政治中找尋路線是相當重要的，因為你在寄宿學校會學到這件事：要與體制保持什麼關係？你內在反抗它，卻又不能把它推得太遠。很多電影創作者試圖對抗好萊塢，或是不夠對抗好萊塢，你隨時都要測試這個結構的底線。要玩這個遊戲，卻又不能玩這個遊戲。對我來說，這是我從寄宿學校經驗中學到的。」

這有點像歌舞片明星佛雷・亞斯坦（Fred Astaire）說的，他在百老匯只學到對舞步的理解。「結構」是諾蘭電影長久以來的執著、他唯一真正放縱的品味：建築結構、敘事結構、時間結構、音樂結構。就連心理學也僅是諾蘭電影結構的一項功能，他的角色們一分二、二分四，就像艾雪版畫裡那樣緊密鑲嵌。正如諾蘭所說，寄宿學校的選擇不僅是順從或反叛擇一。公開反抗很快就會被壓制，就像林賽・安德森（Lindsay Anderson）坎城影展金棕櫚獎作品《假如……》（If..., 1969）裡的學生遭到學校軍械室的槍枝射殺。不是順從或反叛二選一，聰明的住宿生學會兩者都做，在公開場合順從，在腦海裡祕密反叛。約翰・勒卡雷的半自傳小說《完美的間諜》（A Perfect Spy），講述超級間諜在寄宿學校的養成生活，書中有人對八歲的主角平恩（Magnus Pym）說：「我們的世界必須只存在於我們的腦海裡。」此書是以勒卡雷在名校聖安德魯大學（University of St Andrews）與謝伯恩公學（Sherborne）的經驗為藍

5　譯注：伊頓公學（Eton College），英國最精英的公學。

本，無腦的愛國政治宣傳讓他在內心祕密地同情德國人：「因為大家都如此憎恨他們。」勒卡雷說，外在順從、內心反叛——學習敵人的語言、穿其衣物、模仿其意見、假裝與敵人有相同的偏見——讓他：「接下來的人生，面對任何要包圍我的威脅，我都有擊退它的衝動。」這就是他對於身為間諜的初體驗。

《蝙蝠俠：開戰時刻》裡，布魯斯·韋恩也發揮了類似的立場扭轉能力，他在影武者聯盟（League of Shadows）手裡承受了長達七年的身心折磨後，覺察到聯盟意識形態的惡毒，於是用他們傳授的忍術來反治其人之身，並將其根據地燒成平地。此作風顯然類似《雷霆谷》（*You Only Live Twice,* 1967）尾聲的伊頓校友詹姆士·龐德：「先是頂樓崩塌，然後往下一層層垮落，過了片刻，巨大的橘色火焰從地獄射向月球，滾燙強風，最後是回音重重的雷聲……」學校毀了。從某個角度來看，**諾蘭的電影都是寓言，講述人先在結構裡找到救贖，最後卻發現自己被結構背叛或吞噬，就像李奧納多·狄卡皮歐在《全面啟動》裡被巴黎的街道包覆。**在《黑暗騎士：黎明昇起》中，蓋瑞·歐德曼（Gary Oldman）飾演的吉姆·高登（Jim Gordon）說：「在遠方的某處，結構只會讓你失望。規則不再是武器，而是腳鐐，讓壞人占盡優勢。」就像蝙蝠俠困在自己的盔甲裡，或是敦克爾克的士兵們受困在曾經載著他們前往安全處的同一艘船隻與飛機裡。他們必須脫離，否則就會滅亡。這點在《黑暗騎士》系列尤其明顯，其電影力道就展現在高譚市（Gotham City）的地理困境當中，這座城是「封閉世界裡的封閉社群」，藉由粗劣的正義和不間斷的監視，系統控管著自己，但只消少數個人的行為，就足以跌入混亂邊緣：就跟黑利伯瑞一樣，某個荷蘭學生曾說該校是個「由好人管理的壞系統」，這裡就是微縮高譚。

諾蘭在橄欖球場上的高超球技，最終讓他成為眾人欣羨的「先發十五」隊員，這是對抗敵校、帶回榮耀的校隊。某個校友說：「如果你是那十五人之一，你就是神。」儘管諾蘭能拿藝術獎學金進黑利伯瑞的部分原因是他拍的短片，但他在就學期間卻沒拍過片。放假時，諾蘭會去斯卡拉電影院（Scala Cinema）跟喬納相聚，這座宮殿一般的影院位於倫敦國王十字車站區域，有 350 個座位、大理石階梯，與直挺挺的座椅，他在此看了大衛·林區的《藍絲絨》（*Blue Velvet,* 1986）、麥

可・曼恩的《1987 大懸案》（*Manhunter,* 1986）、艾倫・帕克的《天使心》（*Angel Heart,* 1987）、庫柏力克的《金甲部隊》（*Full Metal Jacket,* 1987）、大友克洋的賽博龐克（cyberpunk）動畫《阿基拉》（*Akira,* 1988），與雷利・史考特的《黑雨》（*Black Rain,* 1989）。

十六歲左右時，有一次假期他為了加強法語到巴黎旅行，住在父母的朋友家。屋主是作家與譯者，正好在做一個自然紀錄片的案子。某天諾蘭跟著去剪接室，看他錄旁白配音。「這種工作都是這樣，要搞好久，不斷播放、倒轉影片，但我為之著迷，因為他一直倒帶播放影片，但音軌卻是順著放。那時候我們有錄影帶播放機，但是倒帶播放的畫質不是很好。當時不常看到高品質的倒帶影像。這個視覺效果深深吸引我，我坐在那裡兩、三小時，無論影片這樣前後播了多久，就坐在那裡看，我入迷了。沒有其他方法可以讓我們這樣認知事物，攝影機看時間的方式是我們做不到的。這就是核心本質。對我來說，這是魔法。我對這個魔法著迷了。」

・　・　・

有公學住宿生背景的作者，作品經常透露一種特色：與「時間」有著極為個人化的關係。安東尼・鮑威爾（Anthony Powell）的小說《隨著時間的音樂起舞》（*Dance to the Music of Time*）裡，幾十年的光陰如宏大的華爾滋舞曲輪動；菲力普・普曼（Philip Pullman）的《黑暗元素》（*Dark Materials*）三部曲則充滿時鐘的意象；1920 年代，作家 C・S・路易斯（C. S. Lewis）讀了幾所英國寄宿學校，他注意到學期裡的時間有種奇異的擴張效果：

明天的幾何課讓學期末遙遙無盡，正如明天的行動可能遮蔽了進入天堂的希望。不過，一個個學期過去之後，不可思議的事情發生了。奇幻的天文數字，如「六週後的此時」，會縮短為可行的數字，如「下週的此時」，然後是「明天此時」，終於，幾乎是超自然極樂的學期結業式，準時降臨了。

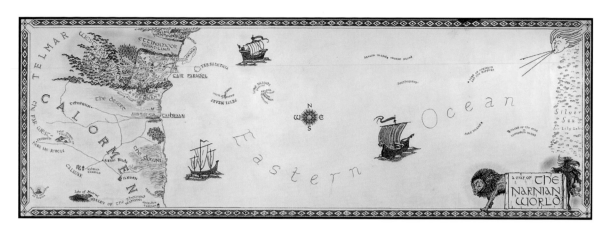

他觀察到，這種擴張效果有「可怕且同樣重要的另一面」。

放假的第一週，我們或許會承認學期總會再度開始——正如和平時期的健康青年會承認他某日將會死亡。但就像他一樣，即便是最陰森的死亡象徵，也無法讓我們意識到這件事。可是，不可置信的事情每一次都會發生。獰笑的骷髏頭終於看穿所有偽裝；我們以意志力與想像力，盡其所能阻擋假期尾聲到來，最終它還是來了。我們再度開始圓頂高帽、伊頓衣領、冰淇淋高杯甜點，與（嘚——嘚——）傍晚騎馬到碼頭。

正如這裡的基督教意象所示，寄宿學校的時間扭曲被直接放進《納尼亞傳奇》（*Narnia*）系列小說。在納尼亞奇幻王國裡，時間被奢侈地拉長，緩慢行進，好讓佩文西（Pevensie）家的孩子們可以適應當納尼亞國王與王后的統治者生活，然後還來得及回英格蘭喝下午茶。在《最後一戰》（*The Last Battle*）的結局，吉爾告訴獨角獸：「我們的世界某一天將會結束，但也許這個世界並不會。喔，九兒（Jewel），如果納尼亞可以不斷存在下去，這不是很棒嗎？就像你說過它一直都是這樣。」

如果拿掉基督教神學，這種感覺——某種愉快的憂鬱，在這種情懷裡，因為知道幸福將會結束，而更加感到幸福——非常接近《全面啟動》與《星際效應》多線敘事交織的戲劇高潮。在這兩部電影裡，時間被放慢並且拉長，友誼遭受干擾，親子被迫分離。在《全面啟動》的結局，李奧納多‧狄卡皮歐飾演的柯柏（Cobb）對已几十歲的齋藤

（渡邊謙飾演）說：「我回來找你了。回去之後，我們會再度一起變年輕。」在諾蘭的電影裡，時間會把人偷走，而他密切關注這起竊案。

「年輕時，時間是個感性的議題。」諾蘭說，「年輕人非常懷舊，因為他們改變非常快速。你的朋友們，十一、二歲認識的那些人，你跟他們現在的關係完全不同，大家各自走各自的路。事物變化如此快速，太快了。我想，當你到了二十歲或三十幾歲，時間流速變得平衡，你可以比較客觀、比較有邏輯地看待時間。到了中年，又回到那種對時間流逝的情感偏執，我們相當深陷其中。時間是我們無法真正理解的東西，但我們可以感受到時間。我們有很強的時間感，它影響我們很深，但我們不知道那是什麼。我們有時鐘與手錶，但時間在本質上是主觀的。我不知道你熟不熟 L‧P‧哈特利（L. P. Hartley）的《幽密信使》（*The Go-Between*）——「消逝的日子乃是異鄉：那裡的行事作風與今天不同。」哈洛‧品特（Harold Pinter）將這本小說改編成羅西（Joseph Losey）導演的同名電影。他把這句話放在最開頭，這句話同樣出現在小說的開場。我也一直記得這句話，因為我在 70 年代長大，老天，如果客觀回頭看，那是個不怎麼好的年代。」

哈特利的小說探索了時間對記憶的影響，以及過去對現在的專制掌

控，這部作品令人難忘。書中的男學生敘事者說：「那時候〔我的〕想像是，時間具有強烈的階層性，縱使現已不再如此。」敘事者的時間感是循環的：「時間一圈一圈、一層一層，格局越來越大。」這是基於他在哈洛公學的經驗，在那裡，他說自己活在一種「持續懼怕著遲到」的狀態：「這在我的意識留下凹痕，造成佛洛伊德式的創傷，讓我永遠無法復原。」

對諾蘭來說，則產生了相反的影響。他是在黑利伯瑞學會了準時、紀律與無懼於寒冷天氣（這一點後來廣為劇組成員所知）──無情地滴答運行的時鐘，驅動著他的劇情。在可以放進胸前口袋的白色小月曆上，男學生們標示出他們在這學期三個月的時間軌跡，學年度所有的重要事件都記錄於上，比賽、拜訪牧師、參訪博物館、年度聯合學生軍校閱、令人畏懼的全校越野賽跑，但無論他們勾掉多少天，剩下來的日子似乎延伸到永恆。在諾蘭念公學的最後兩年，他們全家搬回芝加哥，留下他一個人在英格蘭完成高中學業，雙方相距 6348 公里，時區相差六小時，因為與家人的距離拉大，造成時間擴張的效果更強烈。

「我喜歡住英格蘭，我喜歡打橄欖球，我喜歡這裡跟美國天差地遠。來回往返，改變不同步調，讓我更加茁壯，但我回家之後，重新調適就比較麻煩。回家很開心，可以和朋友重聚，但同學卻遠在天邊，每個人都有自己的發展。」在家庭生活方面，他也面對了住宿生常遇到的問題，也就是如何與原生家庭接軌，他們已經在少了自己的狀況下有了新發展。諾蘭與家人分隔兩地，這個問題因此更嚴重。他的弟弟喬納進入美國高中體系，變得比較像美國人，而諾蘭在兩個國家之間往返，發現自己有段時期不確定要把哪個國家當作真正的家鄉。「遇到我們的人常會驚訝，喬納完全是美國腔，但我不是。這是小時候就得搞清楚的事情。你必須做決定：我此生打算怎麼講話？因為身處兩個國家、兩種文化，我想最後自然而然就會對此有自覺。我有一定的困惑，有時候我會覺得在兩個國家都是外人。」

在這個極度沒有歸屬感的時期，對諾蘭而言十分重要的影響因素開始匯聚，每一個都是從心理裂痕轉向結構裂痕，並探索人如何可以被造就來替代他人。在美術課上，他發現了艾雪，這位荷蘭版畫家無窮無盡的地景，似乎召喚了一個既無邊界卻又幽閉恐懼的世界。「艾雪的版畫

→ 羅吉在《威尼斯痴魂》片場。2011 年,羅吉說:「這部片以魔幻與神祕的方式,結合了真實、藝術、科學與超自然,也許甚至還是第一條線索,協助我們解開『人類存在於世界做什麼』的謎題。」

6 譯注:中學最後兩年的課程,讓學生預備參加「普通教育高級程度證書」,等同高中文憑。

↓ 某年夏季,諾蘭看了尼可拉斯‧羅吉執導、大衛‧鮑伊主演的《天外來客》。

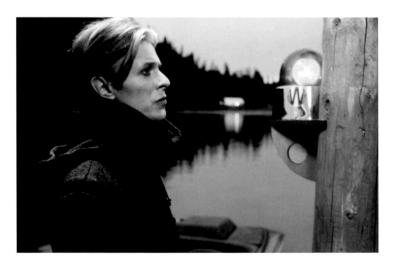

深深影響了我。」他說,「我記得我畫了艾雪的反向鏡射與球體鏡射繪畫。」在 A-Level[6] 英文課程上,他讀到艾略特的《四首四重奏》(*Four Quartets*),這首詩的主題是時間與記憶。「我常回想起那一段:『腳步在記憶裡迴響╱沿著我們未曾走過的路╱朝向我們從未開啟的門╱進入玫瑰園。』這非常有電影感,艾略特所有的作品都有電影感。我第一次認識艾略特是在《現代啟示錄》,白蘭度在片中朗誦《空心人》。我第一次看這部片時,對這一幕的瘋狂與神祕相當入迷。後來我讀了《荒原》(*The Waste Land*),大惑不解。但我很愛這首詩。」

他也讀了葛拉罕‧斯威特(Graham Swift)的小說《水之鄉》(*Waterland*),其敘事者是一位歷史老師,課堂上會對學生講述自己在諾福克郡濕地的童年冒險故事,卻不上正課講法國大革命。他說:「時間已經俘虜了我們,無論我們如何努力想理解,時間仍不斷

← 諾蘭在學校看了詹姆士‧福克斯主演的《迷幻演出》。

反覆、回歸自身。時間多麼會扭曲、迴轉，它不停轉圈，帶我們回到相同的地方。」原來，敘事者愛講題外話的習慣本質上是一種病態，他因為有罪惡感，所以試圖用長篇大論，阻擋自己檢視他在妻子墮胎事件中扮演的角色：妻子由於墮胎而綁架了一個孩子，後來還被送進精神療養院。那是諾蘭第一次認識「不可信賴的敘事者」這個概念。「我發現這個故事在結構上太精采了。」他說，「進展到某個地步時，你甚至不用把句子讀完整，因為你知道正在讀不同時空的故事線，它們平行發展，然後跳進一個極度複雜的結構，最後創造精采成果。實在太棒了。」

　　某個暑假，諾蘭到加州聖塔芭芭拉的阿姨家住兩星期，他看了一張雷射影碟（Laser Disc），是尼可拉斯‧羅吉執導的《天外來客》（*The Man Who Fell to Earth,* 1976）。本片由大衛‧鮑伊（David Bowie）領銜主演，那時他蒼白、優雅、脆弱，幾乎擺脫了自己搖滾明星的原本形象。他飾演一位外星人，落到遙遠西部的湖裡，然後打造出一個商業帝國，好讓他將水運回乾旱的母星。回到英格蘭後，諾蘭找了這位導演的《人造天堂》（*Eureka,* 1983）與《迷幻演出》來看。《迷幻演出》是羅吉的出道作，詹姆士‧福克斯（James Fox）飾演遭人追殺的超暴力（ultraviolent）黑幫打手，他在過氣流行歌星（搖滾明星米克‧傑格〔Mick Jagger〕飾演）所住的諾丁丘破舊民宿找到避難之地。諾蘭說：

「我覺得這部片真的很不凡。《迷幻演出》令人震驚的程度與它令人著迷的程度相同，它的結構與節奏如此前衛。我看這部片時還是學生，開場的那個黑道讓我們全身亢奮，然後電影變得越來越怪，感覺起來比較符合那個時代──幽閉恐懼，難以動彈。所有電影都是其時代的產物，70年代初期，電影界有很多瘋狂的作品出現，但對觀眾來說也真的令人興奮、驚奇與新鮮。我覺得我是站在那些實驗電影創作者的肩膀上，因為他們將新東西帶進了電影語言──他們讓人看到許多可能性。」

他也看了艾倫·帕克宏大、混沌的前衛搖滾（prog-rock）歌劇《平克佛洛伊德：迷牆》（*Pink Floyd: The Wall*, 1982），片中最膾炙人口的

是傑洛．史卡夫（Gerald Scarfe）的動畫段落：在禮堂裡沉默且臉色蒼白的學童，隨著無政府主義頌歌《牆裡的另一塊磚》（*Another Brick in the Wall*）齊步走：「我們不需要教育／我們不需要思想控制，」然後被送進巨大的絞肉機裡。當這場戲來到最高潮，才揭露了原來這是一個男學童的白日夢，他正搓揉著被老師拿尺打過的手。諾蘭後來把這部片放給《全面啟動》的演員與劇組，讓他們看它如何讓記憶與想像、夢與現實交織在一起。「我想給大家看的是那部片如何結合記憶與想像、現在式與幻想的過去式。我想，那張專輯[7]為電影賦予了結構，但最後有這些不可思議的平行時空，電影在之間跳躍，並串聯起來。我記得我看《迷牆》跟讀《水之鄉》是在同個時候，我發現兩者有高度關聯——在結構上，這部電影與我在這本小說讀到的很類似。在那個時期，我對電影，以及我能怎麼拍電影有很多思考，也在想著『講故事』與『結構』有哪些讓我感興趣的地方。我很有意識地建立兩者之間的連結。我有個很棒的英文老師，他很坦率，某天他對我說：『你面對書本要像你面對電影一樣認真。』很棒的建議，但我心知肚明自己永遠無法辦到。他一這麼說，我心想永遠不可能做到，所以我只好假裝讀書。」

．　．　．

　　「假裝讀書」後來的結果是，他進入倫敦大學學院讀英國文學。入學前一年，他旅行、拍了些短片、做了一些兼職工作。他說：「我最後去念英國文學與人文學科，是因為我對人與講故事有興趣，但我年輕時數學也滿好的。我只是受夠了數學的枯燥，我沒有適合研讀數學的紀律，我對跟人有關係的事情比較有熱忱。但我對數學規律、幾何與數字還是很有興趣。以前常有人問我——我不知道為什麼，剛出道時很多人會問你這個問題：『如果當不了電影工作者，你要做什麼？』我想我最常給出的答案是建築師。我母親認為這是很酷的工作。我覺得所有的建築，尤其是最棒的建築，都有敘事的成分在其中，非常特定的敘事。幾年前，我們去柬埔寨度假，去了吳哥窟，遇到有錢的旅客，他們會在破曉時分帶你從後面的入口進去，讓你享有完全私人的體驗。我很快發覺這是徹底的錯誤，因為吳哥窟就像印度的泰姬瑪哈陵一樣，其建造宗旨

7　譯注：搖滾樂團平克．佛洛伊德的同名專輯。

↑→佛羅倫斯聖母百花
教堂的自體支撐穹頂，
由鐘錶匠布魯涅內斯基
建造，至今學者仍無法
完全明白他用的建築手
法。

是要讓人以連續敘事的方式來觀賞。你本來就該從正面入口進入,而不是從背面偷溜進去享受獨占的尊榮體驗。基本上,這就像以錯誤的順序在看電影,其實是我們自己把參觀體驗搞砸了,搞砸了建築師為創造有敘事成分的空間而做的設計。場面調度、組合鏡頭的方式,以及為故事創造地理概念,都與建築有很緊密的關係。建築與電影裡的世界有關。故事的幾何學對我來說非常重要,當我在企劃電影時,會非常注意這一點。」

在《全面啟動》裡,狄卡皮歐第一次面對米高‧肯恩飾演的建築學教授時,背景的黑板上描繪的是佛羅倫斯聖母百花教堂(Florence Cathedral)的自體支撐八角穹頂。這是刻意安排的。這個穹頂由布魯涅內斯基(Filippo Brunelleschi)設計,用了四百萬塊磚頭,以鯡魚骨形模式(herringbone-patterned)堆砌在原有的牆壁之上。到了當代,學者仍無法完全理解這種建築手法,堪稱建築學的謎題。近期,義大利人馬西莫‧瑞奇(Massimo Ricci)告訴國家地理頻道:「有時我對他的成就充滿感激,有時又讓我充滿挫折,我叫他下地獄去吧。」這座穹頂可以做為所有諾蘭電影的象徵,它們都是同樣不可思議的結構,設計來讓電影主角們落入陷阱並成為高貴英雄,同時也欺瞞、迷惑了觀眾。事實上,要理解諾蘭作品,最好可以這樣看:他試著要在相距 6348 公里的兩棟天差地遠的建築物之間 —— 兩種大相逕庭的建築形式,暗示了兩種完全不同的社會結構,以及對人的影響 —— 找出相連路線或是築一座橋,以跨越這兩棟建築物的鴻溝。調和兩者,你就得到了理解諾蘭作品的關鍵。

第一棟建築是他在黑利伯瑞的宿舍:長形、消過毒、軍營風格的建築物,有著木頭地板、木拱支撐的低矮天花板,以及兩列平行擺設的同款金屬架床鋪,每一張都覆蓋著學校的條紋毛毯,木頭矮牆將每張床鋪分隔,其上垂著學校浴巾 —— 以第一任校長巴特勒(A. G. Butler)牧師的話來說,這樣的安排「是為了妥善監督學子」。這棟宿舍有如軍營的重複式設計,在視覺上具體展現出階級概念,最年幼的孩子集中在一端,最年長的在另一端,因此,隨著年級漸增,你在宿舍內的位置也會調整,每個人對自己在校內權力階級的位置都瞭若指掌。諾蘭早期的一部短片《蟻獅》(*Doodlebug*, 1997),讓人想起至少一位當年活在霍

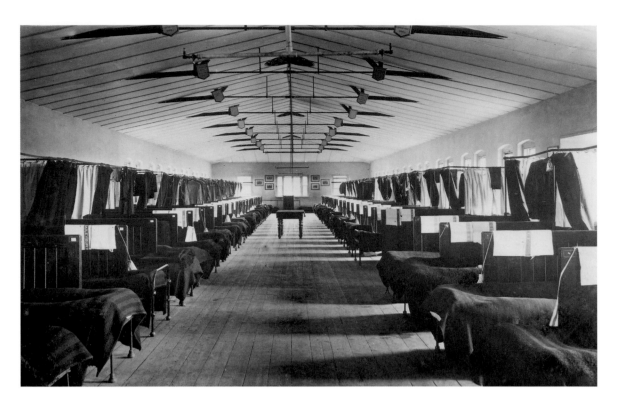

↑ 學校的其中一間宿舍。
在這裡，諾蘭的腦海裡
種下了《全面啟動》的
種子。

布斯式（Hobbesian）權力關係中的黑利伯瑞學生。僅三分鐘長的短片裡，一個男人（傑瑞米・席歐柏〔Jeremy Theobald〕飾演）追趕著一隻小蟲，牠在地板上瘋狂亂竄。牠其實是「他」的迷你化身，他攔截牠，並用鞋子猛擊，但回頭一看，發現一個更大版本的自己也正要拿鞋子攻擊他。打蟻獅的人，是另一個人的蟻獅，如此無窮無盡下去，形成無限的遞迴鏈。這部短片放上 YouTube 後，學校牧師路克・米勒在部落格半開玩笑寫道：「本片是否代表了 1980 年代末期梅爾維爾宿舍的生活，我留給您決定。」

「《金甲部隊》裡的宿舍讓我印象深刻。」諾蘭說，「而當時我也住在宿舍，所以兩者有相當緊密的實際連結。」他在《全面啟動》作夢者的宿舍裡，無意識地再造出類似的布置：他們睡在同款金屬架床鋪上，排成一列列；而《星際效應》的超立方體（tesseract）也是如此，馬修・麥康納受困於艾雪式迷宮，這裡由他女兒臥室無窮盡的變化形態所構成，無數床鋪連接到無限遠。確實，《全面啟動》的點子首次成形，正是在諾蘭第六學級時[8]某次熄燈後的構思故事時間。諾蘭說：

8　譯注：英國公學的最高年級。

「其實我並不是想出故事概念。我並沒有具體想出後來電影裡的故事，而是想到了那些基本要素。分享同一個夢的概念，那是起點，還有使用音樂的方式，或是播放音樂給作夢的人聽，還有如果你放音樂給睡著的人聽，音樂會以有趣的方式詮釋出來。一開始，這個點子比較偏哥德風，然後我算是放棄了恐怖故事的取向，經過這些年演變成另外一個東西。最近我才跟孩子們說，大概在我十六歲時，就想出了幾個後來真的放進《全面啟動》的點子，這件事對我來說真的很有趣。那部片的發展過程很漫長，我會說長達十年，或許應該說是二十年。那是我想了非常久的東西，努力讓故事能成功。它有非常非常多變化版本，我花了很長時間發想那部片。這是個令人謙卑的經驗。現在我四十七歲，我用了將近二十年才想清楚那部片。」

第二棟建築——隔著海洋、相距五個時區、八個小時飛行時間——是芝加哥的西爾斯摩天大樓（Sears Tower），位於芝加哥市中心盧普區（The Loop）核心位置，這座大樓的內部結構完工於 1974 年，由九支方形管組成，每一支都非常堅實，且內部毋須支撐。從 1 樓到 50 樓，

↑ 下層威克路。諾蘭在此拍攝《蝙蝠俠：開戰時刻》與《黑暗騎士》的部分場景。

這九支結構體在平面上並聯為一個封閉的正方形，而且各自的樓高都不同，創造出一個多層次結構，最高來到 110 樓、442 公尺的高度——比帝國大廈還高了 60 公尺。晴天時，在這棟超高大樓頂端，你可以眺望遠達 80 公里、橫跨四州的範圍。換句話說，它在建築上與哲學上的意義，與諾蘭的宿舍完全相反，宿舍是沒有私人空間的軍營，你總是在糾察的視野之內，一張臥鋪躺一個人，反覆並排，階級分明。在西爾斯大樓頂端，實際上沒人看得到你，你可以享受周遭全方位幾十哩、一望無際的視野。這是一棟令人愉悅的全知建築。諾蘭還是青少年時，曾趁著學校放假來這棟大樓參觀，將近二十年後，他會為了《黑暗騎士》再度回來，在同一個頂樓拍攝克里斯汀·貝爾（Christian Bale）——這場戲展現了布魯斯·韋恩的意氣風發。

「如果你要看我生命中的建築，沒有別的比得上它。」他說，「我十六、七歲的假期返家期間，會搭火車去芝加哥市中心，登上西爾斯大樓 110 樓拍照。這棟建築與這座城市的氛圍令人咋舌。我對美國都會經驗的這個面向非常感興趣，覺得其建築風格非比尋常。美國對我來說不

是象徵性的存在，我跟著美國成長，它一直是我生命的一部分。」再次回到曾經住過的城市，跟他幾年前體驗過的約翰‧休斯電影郊區風情相比，芝加哥已經多了一個截然不同的面向。這一次，他發現自己著迷於盧普區冰冷的玻璃鋼鐵建築結構：西爾斯大樓、伊利諾中心（One Illinois Center）、密斯‧凡德羅（Mies Van der Rohe）設計的 IBM 大樓、下層威克路（Lower Wacker Drive）周邊迷宮般的地下高速公路系統。上大學前休息的那一年，諾蘭回到芝加哥跟童年朋友洛可‧貝利克拍了一部超八釐米短片《塔朗特舞》（*Tarantella, 1989*），並在芝加哥公共電視台的節目《影像聯盟》（*Image Union*）上播放。

「那只是一部超現實短片，一連串的影像。」諾蘭說，「他們選在萬聖節特輯播放，因為它有微微不祥的感覺。有趣的是，當年我帶洛可去下層威克路，後來《蝙蝠俠：開戰時刻》與《黑暗騎士》的大場面飛車追逐場景，我們也是在同一個道路系統拍攝。這座城市對我而言，總是有迷宮的功能。如果你看《跟蹤》，它是在講身在人群之中的孤獨。《黑暗騎士》三部曲裡，要表現城市所帶來的威脅，主要就是用空無一人、冷清街道，與夜間孤單的建築那一類的東西。我年輕時很著迷於一個現象——第一次走進某個建築空間、搬家到某棟建築裡，你會產生某種感受。然後你在那裡走路或生活，那個印象就會有所變化，徹底改變。那是兩種截然不同的地理空間，兩種不同的建築空間。因為某種理由，我可以記住那種初始印象，那種對空間尚未有完整的理解，以及那帶給我的感受。我年輕時，這種記憶能力比較強烈。我的記憶很有意思，我仍然可以記得那個印象，那城市是多麼的支離破碎。當你思考你的記憶在做什麼，其實你大腦所做的事，是把兩個互相牴觸的概念放在同一個實體空間，這會有些對沖，但毫無困難。」

諾蘭所描述的效應：他的成長歷程造就了一種空間的陌生化效應，讓他可以永遠當個陌生人看待世界，他會不斷在電影裡重現這一點。如果你可以在心中練習用類似的雙重焦點，同時看這兩棟建築——黑利伯瑞的宿舍與西爾斯大樓、圓形監獄（panopticon）與摩天大廈、拘束與解放、疏離與返家——將兩棟建築的影像疊在一起，看到兩者所有相互扞格之處，你就能非常接近諾蘭世界那種不可思議的觀點。基本上，他的成長時期就是在 19 世紀英國與 20 世紀美國的地景間往返，而他的電

影也是如此，運用了工業化初期那些幽暗的敘事套路，來繪製資訊時代無窮迷宮的地圖：替身與分身、監獄與謎團、祕密自我與懷抱罪惡感的心。他電影裡的主角們，就像柯南·道爾跟愛倫坡懸疑小說裡那些在內心空間旅行的人，他們瘋狂想要繪製出內在的地圖，彷彿內在是一座建築群，但同時又是自己心中的一群陌生人。賽蓮海妖（Siren）的返家之歌召喚著主角們，但時時讓他們煩憂的，是可能永遠無法回家的恐懼，或是回了家卻不再認識自己。

「我是兩個文化的產物，我在兩個地方成長，我想這會讓人對家的概念有些不同的想法，因為家不必然像地理那樣單純。」諾蘭說，「在《全面啟動》的結局，主角走進入境檢查處，護照上蓋了章，對我而言，那總是能觸動我的時刻，因為我不覺得遞護照、聽他們說『歡迎回國』是件理所當然的事。我小時候聽說，未來滿十八歲時我必須決定要當英國還是美國公民。幸運的是，我十八歲時法律改了，所以我可以有雙重國籍，但小時候父母就讓我知道，未來我必須想清楚要當哪一國人。幸運的是我不需要做這個選擇，我應該不可能做出決定。所以我從未把這類事情當作理所當然。對我來說，這些年來洛杉磯已經是我的家，因為孩子們在這裡上學，但我很常去英格蘭工作。我跟艾瑪常聊這件事，因為她想念英格蘭，而我不想念的原因是，我知道我可以回去；也因為相同的理由，我去英格蘭時也不懷念美國。我的意思是，如果有人說：『好，以後不行了，你必須在這裡或那裡選一個。』事情就會不一樣了。但我真的喜歡去不同的地方，我喜歡那種煥然一新的過程。我的成長過程就是這樣來回換檔，不斷改變生活節奏。來回往返，讓我更加茁壯。對我來說，重點就是開關打開又關上。從一個文化進入另一個，我一直都很喜歡這樣的改變。這總是讓我精神抖擻。」

# TWO

# 方向
## ORIENTATION

倫敦西區的布盧姆斯伯里劇院（Bloomsbury Theatre & Studio）建於 1968 年，是棟位於戈登廣場（Gordon Square）、一樓有玻璃立面的新粗獷主義（Neo-Brutalism）磚造建築，而倫敦大學學院電影電視社的辦公室就在這棟建築的地下室。如果有看過《跟蹤》，傑瑞米·席歐柏飾演的作家在開場就走過這棟建築。裡面有售票口、長形咖啡館，與販售大學圍巾跟報紙的禮品店。想找到地下室，你必須跟著複雜的路線走，先穿過咖啡館，再穿過門廳來到建築物後面，那裡有條小巷繞過大學餐廳，沿途擺著箱子與垃圾桶，然後走下幾層階梯進入昏暗的地下室，就會看見一扇紅色的門，總是上鎖的，得等諾蘭帶鑰匙過來，他是電影電視社 1992 到 94 年的社長。對這位以「往下的」動作設計為招牌的電影創作者來說 —— 往下穿過碎裂冰層、活板門、層層夢境、蝙蝠洞的隧道 —— 在二十幾歲初期，長時間窩在無窗、隔音的地下室房間，是再合理也不過的事情了。這裡就跟《頂尖對決》裡休·傑克曼鞠躬接受掌聲的那間地下室差不多。

當年，這裡塞滿了影片製作的種種擺設 —— 天花板垂掛著長條底片；角落放著一大台舊型類比式史坦貝克剪接機，金屬藍外漆，搭配

《超時空奇俠》（*Doctor Who*）年代的監看螢幕；另外還有些推軌鏡頭會用到的金屬軌道。諾蘭加入時的社團總幹事馬修・天彼斯（Matthew Tempest）說：「這個地方對剛起步的電影創作者而言，就像阿拉丁的藏寶洞窟。」當年開會時，諾蘭經常窩在一張從大學醫院偷來的輪椅上。「對諾蘭來說，這裡就是他的辦公室。」

　　一半美國人一半英國人、衣冠楚楚、堅持己見但並不過度，諾蘭顯然比當時倫敦大學學院的學生要成熟許多。這所大學被稱為倫敦的「全球化大學」，其熱鬧的都會校區位於布盧姆斯伯里區中心，相當受到各國學生喜愛。諾蘭早已適應遠離家人的痛苦，入學前他休息了一年，其間回芝加哥拍了幾部短片，並四處旅行，所以比部分學生年長一歲。1990 年秋季入學，那時的學生熱愛英式搖滾（Britpop）與油漬搖滾（grunge），他卻穿獵裝與襯衫，氣質沉靜、有自信，在在使他鶴立雞群。然而，他卻在內心狂熱地做著筆記，迫切想要褪去家境優渥的形象，完成自我再教育的歷程，正如有些公校學生畢業之後也會這麼做一樣。

　　「我記得相較於身邊的同學，我適應起倫敦大學學院相對容易，因為我待過國外，也已經離家很長一段時間，上大學其實沒什麼差別。」他說，「念公學的人畢業之後，若不是加入體制、維持相同的講話風格，就是把一切統統拋棄。這就像當天主教徒一樣，你要不堅守信仰，要不把它丟開。倫敦大學學院的好處之一，就是可以跟來自各種背景的普通人相處，他們只因為想學習某個學科而來到這裡，這也讓我在那裡有非常迅速的成長，並拋開很多公學畢業生那種自以為了不起的愚蠢想法。你立刻就會混入人群，過起校園生活，就好像加入了現代世界。我以前會看重一個人是否有自覺，看他們是否能覺察自我，我在青少年晚期與二十幾歲早期時對此很熱中。我想，年長些之後就開始發覺，人就是有自己的本性。你會穿你想穿的衣服，剪你想要的髮型，身為青少年，傳達這類訊號就是一切。人生會有段時期，讓你覺得必須創造自我、實現自我、開發新自我，所以孩子會練習簽名之類的。當然，後來你會明白，你總是會變成某個人。」

　　倫敦大學學院的英文學程是一套節奏快速又嚴謹的系統，包含上課聽講、小組研討，以及參照牛津系統的一對一導師教學，學生每兩週就

必須在小房間裡為自己的文章進行一次答辯。大一英文的範圍，從荷馬史詩《奧德賽》（*Odyssey*）、維吉爾（Virgil）、《聖經》，涵蓋到《荒原》與童妮·摩里森（Toni Morrison）。「如果你沒讀書，或是鬼扯一通，根本無處可躲。」諾蘭說。他是那種如果錯過文章繳交期限，也會在下週送到老師辦公桌上的學生。有一次，諾蘭在討論奈波爾（V. S. Naipaul）作品的文章裡，補充了自己休假一年期間到西非旅行的見聞，

讓他的導師很驚喜。他不盡然是個打混的學生 —— 最後他拿到二等一級榮譽學位 [1] —— 但他的大學生活，多數時間確實都在電影電視社的地下室裡度過，親手學習怎麼操作攝影機、用剪接機、手工剪膠卷，以及讓音軌與畫面同步。

　　每週三午餐時間，他與社員會列出電影清單給樓上戲院播放 ——《反斗智多星》（*Wayne's World*, 1992）、《1492 征服天堂》（*1492: Conquest of Paradise*, 1992）、《屋頂上的騎兵》（*The Horseman on the Roof*, 1995）或《銀翼殺手》1992 年導演版 —— 每部片開始之前都會播放波爾與迪恩（Pearl & Dean）電影廣告公司的主題曲，音質有很多雜訊，總是能引發哄堂大笑。放映電影賺到的錢，會拿來資助社員製作短片，成員包含作曲家大衛・朱利安（David Julyan）、演員傑瑞米・席歐柏、艾力克斯・何爾（Alex Haw）、露西・羅素（Lucy Russell）與諾蘭未來的妻子與製片夥伴艾瑪・湯瑪斯。托登罕宮路（Tottenham Court Road）上有一棟紅磚宿舍叫蘭希樓（Ramsey Hall），諾蘭跟艾瑪都住在那，有一天宿舍開派對，他往噪音來源走去，認識了她。「我們住同一棟宿舍。」他說，「我記得是在第一天入住的晚上見到她。艾瑪對我的人生、工作與我處理事情的方式有相當深刻的影響。我做過的所有一切都是我倆一起合作。她一直都有參與選角決策，在故事層面，她也總是第一個參與討論的人。我們在倫敦大學學院認識之後，一起經營電影社，並且在這裡一起愛上了賽璐珞、剪接膠卷、放映 35 釐米拷貝。我們一起度過了大學三年，拍短片、管理電影社、籌資拍更多短片，最後在社團裡結交了很多好朋友。因為是學生主導，環境真的很棒。有人懂聲音，有人懂攝影機，有人懂表演，社內都是有趣的人，他們知道怎麼做這個或那個，但不盡然想要自己拍片，他們一直在找有點子的人。我學到了非常大量的拍片技藝，因為並非每個人都有空，所以我得什麼都做一點，從做中學。那是很棒的學習經驗。」

· · ·

　　其中一部塵封在布盧姆斯伯里劇院地下室的學生電影，是校友切斯特・丹特（Chester Dent）改編阿根廷作家波赫士短篇小說的作品。此

1　譯注：二等一級榮譽學位（Upper Second Class Honours, 2:1），僅次於一級榮譽學位的第二等級學位成績。

片並未獲得波赫士遺產管理者的改編許可，從未公開放映，但是在社內卻獲得偶像般的地位，因為它是個典範，顯現了極少的資源可拍出什麼樣的作品。本片改編自短篇小說《博聞強記的富內斯》（*Funes el memorioso*），故事講述一個男人不幸擁有完美記憶力。這個十九歲的烏拉圭牛仔墜馬之後，他的「生活如在夢中：不必張眼就能看見，不必用耳就能聽到，遺忘了一切」，「豐富且明亮」到無法承受的新舊記憶，最終淹沒了他。

↑ 阿根廷作家波赫士。他的短篇小說影響了《記憶拼圖》、《全面啟動》與《星際效應》，諾蘭是在倫敦大學學院第一次讀到這些作品。波赫士曾經在訪談中說：「如果你忘了一切，你就不再存在。記憶與遺忘，我們稱之為想像。」

　　光是瞥一眼，你我會看到桌上有三只紅酒杯；富內斯卻覺察到每一顆被榨進紅酒裡的葡萄，與那個葡萄園裡所有的莖與捲鬚。他明瞭1882年4月30號早晨南方天空裡雲朵的形狀，他也可以在記憶裡，將這些雲朵拿來與僅看過一次的書封上的大理石紋路比較⋯⋯。富內斯記得的不僅是每片森林裡每棵樹的每片葉子，他還記得每一次的覺察，或是想像那片葉子時的情景。

　　此段引言讓我們清楚看到，波赫士的主題其實不是記憶。如果光看桌上的紅酒杯，富內斯就可以看見每一顆被榨進紅酒裡的葡萄，以及葡萄園裡的所有莖鬚，那麼他讀取的記憶甚至不是他的：他的問題不是完美記憶，而是全知、過度龐大的意識。波赫士出生在世紀之交的布宜諾斯艾利斯中產階級家庭，他的成長歷程也有些呼應諾蘭那種混合都會與封閉校園的生活狀態。波赫士曾在訪談中談到，十五歲時他的家庭因為前往歐洲的時間點太糟糕，導致後來顛沛流離了十年。「整個過程混雜了分離與各種影像。」在他們搬到歐洲幾個月內，1914 年夏天爆發了第一次世界大戰，全家人被困在日內瓦，然後到瑞士南方再到西班牙，都是住在不同旅館與出租公寓裡；他的友誼經常被打斷，與瑞士女孩艾蜜莉的初戀也突然劃下句點。1921 年，波赫士二十二歲，他們終於回到布宜諾斯艾利斯，他發現這個城市對他而言像是無盡的迷宮，既有種

怪異的熟悉感，卻又完全陌生，城市南方那些破敗的區域，似乎象徵了他們自身「記得又不記得」的狀態。在他第一本詩集《布宜諾斯艾利斯的激情》（*Fervor de Buenos Aires*）裡，有一首詩作〈回歸〉（*La vuelta*）寫道：「我反覆走過遠古路徑／彷彿想起了一首被遺忘的詩。」在這部詩集裡，布宜諾斯艾利斯似乎是巨大的迷宮，每條走廊似乎都有著讓人面對自我的可能性，令人震驚。你或許會在那裡撞見認識的人——或更糟糕的是，遇見你自己。在布宜諾斯艾利斯街上，如果有人上前搭話，問他是不是波赫士，他很喜歡這樣回答：「有時候是。」

諾蘭是在看尼可拉斯·羅吉的《迷幻演出》時，第一次聽到波赫士的名字。片中，觀眾看到某個幫派分子在閱讀企鵝出版社（Penguin）的波赫士個人選集；後來，米克·傑格朗誦他的短篇小說《南方》（*The South*）的段落，電影尾聲當詹姆士·福克斯被射殺時，畫面短暫閃過波赫士的影像。《博聞強記的富內斯》在布盧姆斯伯里劇院的實驗短片季播放了之後，諾蘭立刻去蒐購所有他找得到的企鵝版波赫士小說與紀實作品。這些年來，他買了多到數不清的波赫士作品，一一拿來送人，或提供合作夥伴靈感。「我會拿來送人或是買來存放，就不必到處攜帶。」他說，「我會把書放在各個不同地方。這裡有一本，辦公室有一本，因為這些書有點厚。我覺得我總是在閱讀它們，不知道是因為波赫士本人還是作品的緣故，我重讀他的書時，其實總無法記得自己是否讀過某一篇。有些小說我很熟悉，讀得也很專注，但對其他一些作品，我會覺得：『我以前真的有讀過嗎？』然後讀到結局，故事概念首尾連貫，我就會想：『喔，對，這我記得。』所以對我來說，這些作品是無窮無盡的靈感來源。」

大一快結束時，他父親買了一本喬恩·布爾斯廷（Jon Boorstin）的《好萊塢之眼》（*The Hollywood Eye*）送給他，此書探討電影與觀眾之間的多元連結：本能、移情與偷窺的連結。作者是電影《大陰謀》（*All the President's Men*, 1976）的策劃，後來執導了一些獲奧斯卡提名的科學與自然紀錄片。對於諾蘭喜愛的幾個主題，布爾斯廷著墨不少，包含庫柏力克為《2001太空漫遊》所開發的狹縫掃描攝影技術（slit-scan photography）（打造出最接近純粹速度的感受）、IMAX拍攝規格（我們發展出最接近純粹電影的格式），與希區考克《驚魂記》

（*Psycho,* 1960）淋浴段落的剪接手法，特別是安東尼·柏金斯（Anthony Perkins）飾演的諾曼·貝茲（Norman Bates）後來清理現場的片段。布爾斯廷寫道，貝茲的恐懼鏡射了我們自己的恐懼。

> 身為盡責的兒子，他著手清理混亂現場，以保護他的「母親」（雖然這個可憐人處於如此震驚的狀態，就連處理這麼髒的工作也沒脫掉西裝外套）。柏金斯不僅因為跟我們一樣恐懼而獲得我們的同情，他的堅毅、勇敢與機智也贏得我們的尊敬。我們很難記得本片首映時還不知道他就是凶手的觀影感受，但這就是這個段落強而有力的地方，即便我們已經知道真相，還是會同情可憐的諾曼·貝茲。最後，柏金斯把珍妮·李（Janet Leigh）的屍體放進後車廂，將車推進沼澤裡。經過令人難受的幾秒鐘，那輛車還是不沉下去。我們看著柏金斯臉上的驚恐與絕望，在令人驚訝的立場轉換後，我們發現自己竟然希望那輛車可以消失。希區考克已經徹底扭轉了我們，在看到他片中明星慘遭謀殺的五分鐘後，他又讓我們為凶手湮滅屍體的行為加油⋯⋯如此狠毒的魔幻手法，比起淋浴段落更加厲害，此乃《驚魂記》真正神來之筆。

上述分析深深打動了諾蘭。

「希區考克完成了最不可思議的事情，他翻轉了我們的觀點。」他說，「他是怎麼辦到的？單純只是讓你看到善後的困難，讓你覺得成為共謀。對我來說，《驚魂記》應該是希區考克畫面最美的作品。如果擷取《驚魂記》任何一格畫面，都能立刻震撼人心。我的意思是，《迷魂記》（*Vertigo,* 1958）顯然有電影的美感，但《驚魂記》裡有諾曼·貝茲眼睛的美麗特寫；我記憶最深的就是他透過窺視孔觀看的眼睛。這個鏡頭有種優雅，身為電影創作者，你所做的每件事都跟觀點有關。你要把攝影機架在哪裡？這是我身為電影工作者會有的思考歷程。拍攝日當天，當我決定如何拍東西的時候，這是誰的觀點？總是這樣的歷程。隨著時代變遷，拍攝慣例會改變，但電影工作者一直都是在努力處理同樣的基本幾何手法。這就是為什麼第一人稱的電影很少會好看。你以

為這種電影可以移除攝影機，但如果你看《湖中女子》（*The Lady in the Lake*, 1947），羅伯特・蒙哥馬利（Robert Montgomery）飾演馬羅，全片都是以他的視角來拍攝，你只會在鏡子裡看到他；他在親吻女人的時候，他們把攝影機貼近到演員面前。那是一場令人著迷的影像實驗。」

在好萊塢，最出名的長時間主觀鏡頭（sustained subjective camera-work）案例就是蒙哥馬利的《湖中女子》，全片以主角私家偵探菲力普・馬羅（蒙哥馬利飾演）的視角來拍攝。電影廣告詞宣稱：「『你』獲邀進入金髮女子的公寓！『你』被殺人嫌犯揮拳擊中下巴！」馬羅點菸時，煙霧在攝影機前裊裊升起；當他視線跟著祕書，攝影機也跟著橫搖；他接吻時，攝影機往前推；當他被人呼巴掌，攝影機開始左右晃；他昏迷時，鏡頭轉黑。但本片效果不彰。當攝影機轉過去，與蒙哥馬利一起演戲的明星總會露出特殊的恐慌表情，就像被汽車頭燈嚇住的鹿；一般的電影裡，蒙哥馬利可能會透過自己對事件的反應來引導觀眾，但是本片中他除了從鏡子看自己之外，完全沒面對鏡頭。觀眾沒有主角反應畫面可看，

於是也就沒有情感的投入：我們進入他的視角，卻沒進入他的腦海。錢德勒曾說：「在好萊塢的每個午餐場合，都有人說過『我們把攝影機變成一個角色吧』一兩次。我認識一個仁兄想把攝影機變成謀殺犯，但這若沒用大量的欺瞞伎倆是辦不到的。攝影機太誠實了。」

　　諾蘭第一次看到錢德勒的名字，是在希區考克電影《火車怪客》（*Strangers on a Train,* 1951）的演職員名單上。他在大二「現代文學二」課程上研究了錢德勒，從此之後，在大學以及畢業後的日子，幾乎持續不斷讀他的作品，因此埋下了前三部劇情長片《跟蹤》、《記憶拼圖》與《針鋒相對》的種子。就像波赫士，錢德勒的成長歷程也奇妙地呼應了諾蘭的生命經驗。1888 年，錢德勒出生於芝加哥，母親是英格蘭愛爾蘭混血，父親是美國人，他的童年是在芝加哥與倫敦兩地度過，並在倫敦皮卡迪利圓環（Piccadilly Circus）八公里外的德威公學（Dulwich College）受教育。他不是住宿生，在這裡學習了奧維德（Ovid）、艾斯奇勒斯（Aeschylus）與修昔底德（Thucydides）等經典。錢德勒將自己打造成英國公學生身穿伊頓衣領與黑外套的形象，當他再次遇到美國同胞，卻發現「我不是他們的一分子，我甚至不會講他們的語言。事實上我是個沒有祖國的人」。回到洛杉磯後，他開始為廉價刊物寫故事，從主角「有瑕疵的圓桌武士」馬羅那種厭倦一切的觀點，探索城市裡充斥著皮條客與尋芳客、偏執百萬富翁與混帳警察的世界，五彩繽紛卻又下流齷齪。馬羅的名字源自錢德勒在德威公學所屬的家族[2]名稱，這個角色永遠與時代、環境脫節，受某種學生守則驅策：閉緊嘴巴、保護好人不受壞人欺凌、與警方合作，但因為整個系統已被操弄，必要時仍可違反法律；最重要的是，保持距離，因為沒有人值得信任。

　　「我想大多數人如果被問到，應該在某些面向上都會覺得自己是局外人。」諾蘭說，「如果有雙重國籍，你顯然就身在這種處境，所以我可以理解錢德勒那種無國籍的感覺 —— 他對此抱持相當負面的態度，我

2　譯注：家族（House），原本是指公學依照不同的住宿建築來組織住宿生，後來成為公學學生組織的傳統。《哈利波特》系列的「學院」也沿用這種傳統。

年輕時也是如此。現在我已經讓自己這兩部分能夠調和，但我年輕時會從局外的角度來看待一切，這是非常黑色電影的觀點。閱讀錢德勒其實讓我有很大的進步，他有個很厲害的天賦，知道怎麼深入角色內心，所以你能非常非常接近這些角色，他們的個人習慣、對食物與衣著的品味。這種十分具象、細膩的質地，後來在伊恩·佛萊明的作品裡也可以讀到。我認為，在《黑暗騎士》三部曲與《全面啟動》裡就有這樣的味道，但《記憶拼圖》更能感受到錢德勒的影響；他那種非常貼近角色的觀點，尤其直接影響了《跟蹤》、《記憶拼圖》與《針鋒相對》這三部片。我記得小時候讀阿嘉莎·克莉絲蒂（Agatha Christie）時 —— 我媽很喜歡她，讓我也迷上了她的作品 —— 我媽說，如果最意想不到的人總是凶手，這樣的小說就不會那麼棒。因為那是小說，角色似乎總是遵照小說的規則。可是在錢德勒的故事裡，他對那些立場扭轉與背叛相當坦率。最大重點是，有人一直對你說謊。對我來說，這就像電燈泡突然亮起來。錢德勒在思考的是這種真實的線性體驗，它驅動著一切。**重點不是劇情，而是講故事採用的觀點。」**

　　眾所皆知，錢德勒對於驅動劇情的謎團不太在乎，他的說法是：「生蠔上灑的那幾滴塔巴斯科辣椒水。」他的劇情通常會繞一圈，一開始雇用馬羅的家族，其成員到了結局常常就是犯罪者。如果不是客戶犯罪，就是那個失蹤的人犯罪，或者那人根本沒失蹤。到了故事結局，馬羅或許名目上解開了他受委託偵查的謎團，但這個謎團其實反過來是更大腐敗結構的一部分，永遠無法被徹底看清或理解。他絕不可能真的獲勝。錢德勒的傳記作者湯姆·海尼（Tom Hiney）寫道：「在這些早期小說裡浮現的洛杉磯，所有的體制在本能上都不可信任，所有的證人說詞都該懷疑，所有直截了當的事物都該忽視。」在這世界唯一可以信任的，是親身感受的證據，有時候連這都不能相信。在《大眠》裡，馬羅說：「我的心飄過一波波虛假的記憶，在那些記憶裡，我似乎反覆做著相同的事，去同樣的地方，遇到同樣的人，對他們說同樣的話，一再反覆……」《記憶拼圖》裡，失憶的保險稽查員藍納·薛比（Leonard Shelby）的人生困在永恆的反覆當中，他很可能也處於跟馬羅相同的狀態。

　　所以，如果劇情不是小說的重點，那麼**重點為何**？錢德勒的說法如

下：「很久以前我為廉價雜誌寫故事的時候，寫過類似這樣的句子：『他下了車，走過被陽光晒乾的人行道，入口上方的遮陽棚影子落在臉上，如同涼水流過。』他們出刊時把這句話刪掉了，他們的讀者不喜好這類文句 —— 這只是拖延了動作場景。我的目的是要證明他們錯了。」

如有疑惑，跟著動詞走。在馬羅登場的七本小說與六個短篇裡，描寫他走路的篇幅驚人地多。在他登場的第一本小說《大眠》，他步行跟蹤一個客人走出蓋格的書店，往西走好萊塢大道到高地路，再走了一個街區，右轉再左轉進入一條「有路樹的狹窄街道」，那裡有「三棟平房宅院」。後來，他走到月桂谷的蓋格家，然後往返位於西好萊塢的史登伍大宅，穿越了十個街區，其中「街道蜿蜒，被雨打濕」，然後來到一間加油站，接著補充：「我快步走了超過半小時，再回到蓋格的房子。」這位全世界最知名的偵探，難道真的穿著一雙「防水膠鞋」？[3] 如果把犯罪劇情都拿掉，只保留步行追逐，這會變成什麼故事？把勒索劇情拿掉，保留人行道與高度警覺偵查？你可能會得到一個非常接近諾蘭長片出道作《跟蹤》的故事。

·　·　·

倫敦市中心，一個男人（傑瑞米・席歐柏飾演）跟著另一個男人（艾力克斯・何爾飾演）走進咖啡館。他謹慎地在安全距離外的一張桌子邊坐下，拿起菜單，彷彿要藏身其後。他留著及肩雜亂長髮，看起來沒洗，下巴的鬍子大概好幾天沒刮了。他身穿皮外套，搭一件皺巴巴的無領襯衫，看起來是個無業遊民。他很快就引起女侍的注意力。

「請給我一杯咖啡。」這青年說，跟她幾乎沒有眼神接觸。

「拜託，現在是午餐時段。」她說，雖然咖啡館看起來相對空空蕩蕩。他點了烤起司三明治來讓她滿意，眼睛沒離開過追獵的目標 —— 那人正啜飲咖啡，凝視窗外。他是個衣裝整齊的專業人士，深色西裝、領帶、熨過的襯衫、髮型看起來要價不菲，他似乎是從銀行或券商出來午餐休息的。

但現在他又開始移動，拿起公事包，走向出口。他經過時，跟蹤者縮起身子，低下頭，但隨之驚恐地發現，這個穿條紋西裝的人坐進了他

3　譯注：在英文俗語裡，「防水膠鞋」（gum-shoe）就是「私家偵探」的代稱。這種鞋子走路無聲，十分符合偵探時常偷偷摸摸跟蹤他人的印象。

對面的椅子。

「我可以跟你坐同一桌嗎？」他問。

他的聲音高尚有禮。他跟女侍點了兩杯黑咖啡，一等到她走遠無法偷聽，語氣變得異常咄咄逼人。「嗯，你顯然不是警察。所以你是誰，為什麼跟蹤我？你別想糊弄我——你他媽的是誰？」

這就是《跟蹤》的開場。這是諾蘭的黑白驚悚片，主題是身分竊盜，在這部彷彿以炭筆刻劃謊言、偽裝、竊盜、懷疑、背叛的黑色電影當中，即便觀影七十分鐘之後，觀眾還是無法回答那個問題：「你他媽的是誰？」劇中這位作家說他叫做「比爾」，但這點值得存疑，正如本片告訴觀眾的所有一切都該懷疑。諾蘭大學畢業六年後拍了這部片，但仍運用了大學時代享有的大量資源、影響力與器材。《跟蹤》探究「身分認同」的複雜問題，這正是諾蘭在青少年初期就在掙扎的難題，那時他在英國與美國往返，不確定自己是身在芝加哥的英國公學生，還是人在赫特福德郡的美國人。就像諾蘭許多電影都在談分身，本片似乎被設計來調和他自身創作人格中兩種衝突的元素。劇中作家衣衫襤褸，住在學生分租公寓，屋內放著錄音機與塑膠植物，顯然代表了諾蘭在倫敦大學學院觀察過的波西米亞式大學生，或者代表了他自己剛萌芽的藝術家本能，那時他剛踏入外面世界，這份本能正要開始展現。劇中作家喜歡在倫敦隨機跟蹤路人，表面上是想蒐集素材，但其實是因為他寂寞且無聊，緊跟著陌生人似乎是填滿自己空虛人生的方法。「這不是什麼性癖好。」他在旁白中對一個沒露臉的訊

↓ 諾蘭的長片出道作《跟蹤》中，傑瑞米‧席歐柏飾演的作家正在跟蹤他的目標。

←在屋頂上，主角等著面對懲罰。他說：「要怎麼解釋呢？你雙眼掃過人群，如果讓視線停留在一個人身上，那麼這個人就會變成一個獨立個體。就像這樣。」

問者說，「你雙眼掃過人群，然後慢慢停留、鎖定一個人，突然間，這個人就不再是人群的一部分，而是變成一個獨立個體。就像這樣。」

另一方面，著深色西裝的陌生人柯柏（艾力克斯·何爾飾演）講話帶著上流階層口音，舉止時髦，對紅酒如數家珍（別被超市的標籤給騙了），這可能體現了諾蘭在黑利伯瑞時代他自己與同學那種高尚、極度中上階層的自以為是。諾蘭似乎檢視著自己在黑暗面的領袖魅力：如果有個衣衫整齊、能言善道、氣場強大的陌生人教你怎麼做，可要小心提防。柯柏是非常特殊的一類竊盜犯，他喜歡闖入別人家，不是要偷東西，而是要混淆他們的腦袋——比方說，把女性內衣放進男人的西裝外套，或是亂放一只耳環。「事情就是這樣，擾亂某人的生活，讓他們去思考原本習以為常的事情，」他解釋，「你把東西拿走，讓他們明白自己擁有過什麼。」柯柏把作家當成學徒，教育他、培養他、給他錢理髮、買給他一套高級西裝，最後，在背叛他之前，用偷來的信用卡請他去吃高級法式料理。他說：「你侵入別人的家，不代表你得看起來像個小偷。」柯柏改造作家，是為了陷害他犯下殺人罪。「小心你變成什麼樣的人。」諾蘭說，「這身分可能永遠跟著你。」本片對改頭換面者來說就是畢馬龍[4]，讓觀眾對轉換身分的後果產生不安的恐懼。

「這些主角越感覺自己有控制權，最後就會越深陷他們完全無法控

4　譯注：希臘神話中的雕刻家畢馬龍（Pygmalion）把自己雕出的女人像當成了真人，最後雕像真的變成人。

制的局面。」諾蘭說，「在作品裡，你越能做到這一點，效果就越好。對我來說，作家這個角色有趣的是，他是有罪的無辜者。他做的事情很頑劣，但跟**實際上**發生的事情相比，算不了什麼。我想無辜者在某種層面上也是如此。他們會背負許多罪惡感，為自己在做的事情感到擔憂，心想：『天啊，如果大家知道我在做什麼……』這對我來說就是整件事最幽默的地方。罪惡感讓你得以在角色身邊創造神祕感，觀眾並不完全理解角色的動機，等到你揭露的時刻，例如我們在《全面啟動》設計的主角妻子故事，就會產生一種剝洋蔥的感覺——你會看到一個個層次。罪惡感真的是個強大的戲劇推動器。」

大學畢業之後，諾蘭申請就讀英國的國立電影電視學院（National Film and Television School）跟皇家藝術學院（Royal College of Art），但都未獲得入學許可。他立刻在「電子氣流」（Electric Airwaves）找到攝影師的工作，這間小型影片製作公司位於倫敦西區，為全世界大企業提供影片製作與媒體公關訓練服務。他時常在倫敦西區行走，發覺自己對城市路人無意識遵守的不成文法則很著迷。「我開始注意到幾件事。最主要的一個是，你絕不與陌生人保持相同走路速度，就是不行，你可以快或慢，但絕不與陌生人保持相同走路速度。在極度擁擠的城市中，我們為了維護隱私感，會使用很多這類無意識的屏障。當你在尖峰時刻搭地鐵，那年代會用看報紙這招，大家都擠在一起，卻假裝其他人不存在，這我其實也很擅長。閱讀珍・奧斯汀（Jane Austen）或哈代（Thomas Hardy）的小說時，你會讀到某小鎮上的人不能跟剛搬來的人講話，因為他們還沒正式被引見。竟然有人是這樣過生活的，這太瘋狂了，但我們現在就是過著這樣的生活。如果你在街上或購物中心直接跟陌生人互動，你就是在改變這些法則，對方會立刻感覺非常不舒服。我並不建議你跟蹤別人，但如果你曾在群眾裡選個人，專注留意他們，看著他們去哪，那麼你立刻就改變了一切。光是覺察他們，你就侵犯了他們的隱私。」

有一晚，他回到與艾瑪在肯頓（Camden）同住的地下室公寓，他們發現隱私遭到更令人作嘔的侵犯：前門被踹倒，一些 CD、書與個人紀念品不見了。警方抵達後，問諾蘭是否有提包不見。對，他有一個提包消失了。警方告訴他，小偷可能拿這個提包來裝偷走的物品，這是他

們常見的作案方式。「所以我把這件事放進電影。」諾蘭說,「我想,人們立刻會產生的反應是,這太噁心了。重點在於『親密』與『不適當的親密』。當你看到東西從抽屜裡被拿出來丟到地板上,突然間會與某個你永遠不會見到或認識的人產生非常親密的關係。但接下來,我以編劇的身分想像小偷的處境,並開始對這些事情有了連結。第一,是他們把門踢倒。我仔細思考這件事,發覺前門純然只是象徵性的。我的意思是,它是夾板做的,實在太薄了,無法阻擋任何人進來。當然,我從來沒有這樣思考過,因為關起前門再上鎖,這是很神聖的事情。這對我來說是一次頓悟。前門是象徵的屏障,就像我們遵守的那些脆弱慣例,我們遵守它們,只是為了能夠一起生活。這讓我開始想:如果某人開始違反這些慣例,會發生什麼事?」

　　這起事件給了他短片《偷竊》(*Larceny*, 1996)的主題,這部片是

↑ 《跟蹤》的故事源自諾蘭家遭竊的經驗。劇中,柯柏說:「你從別人的東西可以看出很多他們的事情。你把東西拿走,讓他們明白自己擁有過什麼。」

在一個週末用 16 釐米黑白膠卷拍攝而成。「那時候的狀況就是，『好，我們找一天週末聚集一群人，用緊湊的故事，拍二十分鐘長度膠卷，然後剪出六、七分鐘的短片。』」他說，「故事講述某人入侵另一人的公寓。這就是《跟蹤》的原型。其實，後來我不再放這部片給人看的原因之一，就是《跟蹤》已經取代了它。《跟蹤》就是用 16 釐米膠卷實驗的結果，我們努力找出方法，以最好的方式運用它。寫劇本的時候已經想著『只有攝影機跟勉強湊出買膠卷的錢，在沒有資源的狀況下，我能拍什麼？』，所以技術上的局限已經預設在劇本裡了。無預算電影有一種調性，你不見得避得開──它們總是有種詭異的質感。整個製作裡，會有一種空白或空洞，導致變得有點詭異，就算拍的是喜劇也一樣。因此，對我來說，這種質感一定會自己竄進這部片，我們要如何不去對抗它？《跟蹤》就是我們做了多種不同嘗試之後的總結成果。所以，我們就跟隨那種美學。」

諾蘭用來寫《跟蹤》劇本的打字機，是父親送給他的二十歲禮物，後來他自己學會了盲打（這台打字機在本片中也是道具）。這個時候艾瑪‧湯瑪斯已經在沃克泰托電影公司（Working Title）找到製作組專員的工作，她協助從多個管道申請資金贊助，但在不斷被拒絕之後，他們決定只運用諾蘭當攝影師的獎金，在將近一年期間內的週末來拍片。他們仔細排演每場戲，幾乎像是排練舞台劇，好讓他們可以用一、兩個鏡次就拍好。他們算出每週的預算可以拍攝並沖印十到十五分鐘的膠卷，而 16 釐米黑白膠卷是一次買一捲，他還告訴演員們不要出城，也不要理髮。每到週末，大家就會擠進計程車後座，前往他們能夠弄到的場景──諾蘭父母家，或是朋友開的餐廳──而且也沒有向主管機關申請拍攝許可。諾蘭自己掌鏡，用一台舊手持 Arriflex BL 攝影機。有些週末他們會休息。星期二，他會拿到沖印好的底片，然後在腦海中剪接，流程就這樣反覆，直到殺青。他是依照時序寫劇本，再重新排列場景順序，但一直要到用四分之三吋錄影帶剪接本片時，這個敘事結構的創新才開始發揮效果。某一天，艾瑪從公司帶回的劇本之一，是塔倫提諾的《黑色追緝令》（*Pulp Fiction*, 1994）。

「《霸道橫行》（*Reservoir Dogs*, 1992）影響我很深，」諾蘭說，「所以我很有興趣看他接下來的作品。如果你看《黑色追緝令》跟《大

國民》（*Citizen Kane*, 1941），會發現它們在結構上有很多類似之處。沒有其他媒介會像電影一樣如此堅持資訊要依照時間順序呈現，小說、舞台劇、希臘神話、荷馬史詩，都沒這樣的堅持，我想這都是因為電視的緣故。對電影敘事與電影能採用的敘事結構來說，家庭錄影的誕生是個意義深遠的時刻。《星際大戰》是剪接非常直截了當的動作電影，但它也非常線性，《法櫃奇兵》也是這樣。因為在那個時代，他們必須把電影賣給電視台，那才是大買賣。所以從 1950 年到大約 1980 年代中期，我會說每部片拍出來都得在電視上播映。那是個依照時序敘事的保守年代，正是《黑色追緝令》為這個年代劃下句點。」

差不多在《跟蹤》上映時，諾蘭首度開始接受記者訪問，他意識到我們在日常生活裡很少依循時間順序。「讀報紙的時候，你會先讀標題，再讀報導，接著看隔天的報導，把這件事加進你的知識庫，然後再看下週的報導。這是個擴張的歷程，我們填進細節、建立連結 —— 這不是以時間順序為基礎，而是以報導的特殊性質為基礎。我們通常也不會依照時序來對話，對話是隨意講著不同時間的事情。我覺得這很有趣，越是思考這件事，我就越能覺察到它。我想在《跟蹤》做的，是把故事當成立體一般的東西來述說。我不只是在一個維度上拓展，你在看這部片時，故事會在每個維度上拓展。但我希望在運用非線性敘事時，觀眾是因為它在劇情上發揮效果而明確地注意到。我嘗試要讓大家更清楚看到，為什麼這些事件是以特定方式組合在一起。那個年代，你得把錄影帶轉來轉去才能找到你要的畫面，然後拷貝到另一支帶子，於是畫質就劣化了一級，必須這樣才能完成初剪 —— 夢魘一場。那時，我不知道自己在做什麼，只知道有一個對我來說非常合理的敘事結構，我真的是拍了那部電影才終於把這結構搞清楚。大家會說：『你怎麼不用數位格式拍就好？』當年數位錄影剛問世，但是類比錄影已經存在很久，用錄影帶拍攝的潮流也已經有了。當我提到膠卷對我來說有多重要時，大家常問：『是從哪部電影開始，有人會問你為什麼要用膠卷拍攝？』答案是：我的出道作《跟蹤》。電影產業已經有了深層的變化，但是我的整個職業生涯，都受到膠卷特殊性與選用膠卷拍攝的影響。

<center>• • •</center>

《跟蹤》在三個不同時間軸之間玩跳房子。第一個時間軸，作家被警官訊問他與柯柏有何關聯。第二個時間軸，作家與被他們闖過空門的其中一個女人互動，這位金髮女子（露西・羅素飾演）冷靜、實事求是，她聲稱被經營夜店的男友用色情照片勒索——原來這些照片就像是《大眠》裡的麥高芬[5]，但是，在諾蘭直接偷用黑色電影元素時，經常會故意讓觀眾抓到：這個金髮女子的故事有點太聳動、太常見了，他要觀眾提高警覺。在第三個時間軸，作家在屋頂被痛毆後，嘴脣與鼻子腫脹，一眼睜不開，他讓自己站了起來。交叉剪接讓觀眾以宿命論與道德式的觀點來看待這些角色，彷彿是快轉閱讀杜斯妥也夫斯基：罪遇上即刻的罰。就像許多黑色電影男主角一樣，席歐柏飾演的主角是個天真、波西米亞式的業餘作家，玩著扮演罪犯的遊戲，最後被真正的罪犯打得鼻青臉腫。

　　層層疊疊、俄羅斯娃娃般的敘事結構，為本片最後二十分鐘的兩個逆轉提供完美掩護。這兩個逆轉就像引爆彼此的手榴彈，第一個分散觀眾注意力足夠久的時間，好讓第二個可以產生更大的衝擊。第一個逆轉，是金髮女子向作家透露他已經被設計了。柯柏需要找人模仿他的作案模式，以構陷此人謀殺一位老太太。她說：「這並非個人恩怨。他跟蹤你，發現你就是這麼一個可悲的小混蛋，等著被利用。」到這裡還是典型的黑色電影：我們已經看過一千零一個蛇蠍美人。第二個逆轉才具有諾蘭獨特的光芒。作家得到警告之後，來到最近的警察局全盤托出，好讓自己脫罪。他告訴金髮女子：「你的謊言掩蓋不了真相。」並且對警察說出一切——那就是我們在全片一直聽到的旁白：他的自白。但警官根本不知道有什麼老太太被殺，也沒有一位名叫柯柏的嫌犯。警官只知道坐在面前的這個男人，還有一連串竊盜案現場都有他的指紋。本片畫了完美的圓，讓他自投羅網。他就這樣自己投案了。

　　「我總是認為這類型的敘事像是陷阱收攏。」諾蘭說，「對觀眾來說，上鎖的喀聲讓人得到滿足。如果在另一種類型（genre），或觀眾對電影有不同的預期時，這就會是個空虛又令人沮喪的故事。有人說電影『其實無法歸類於任何類型』，我從來都不太能接受這種說法，因為類型不是某個把故事放進去的箱子；類型是觀眾的預期。那是你

5　譯注：麥高芬（MacGuffin）是電影術語，源自希區考克，指推動故事的人事物，但其本身細節並不一定重要。例如動作片中眾人要爭搶核彈頭發射裝置，但此裝置的細節其實無關緊要。

告訴觀眾：本片跟什麼內容有關。類型給你線索，引領你方向。我的意思不是說要嚴格依循類型，我當然從來沒有嚴格依循過，但是那個箱子的表面很適合拿來讓東西彈來彈去。觀眾的預期給了你可以操弄的東西，這就是你騙過觀眾的方法，這就是你創造那些預期的方法。他們以為你要走某條特定的路——然後，你就改變方向。黑色電影的重點就是，它必須訴諸你與你的心理病態。我認為，《跟蹤》訴諸的是非常本能的恐懼，就像史蒂芬·

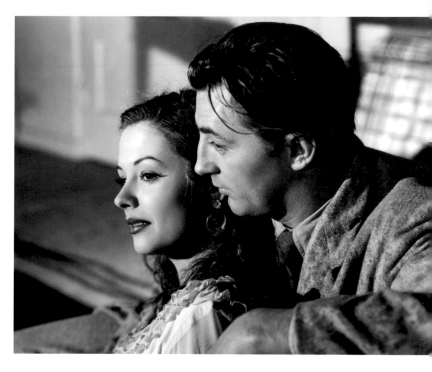

↑《漩渦之外》中的珍·葛瑞兒（Jane Greer）與勞勃·米契（Robert Mitchum）。本片對美國夢抱持懷疑觀點。

金的《魔女嘉莉》（Carrie），小說裡的酷學生們對某件事感興趣，你也想參與，接著你發現一切都是因為他們想開某種惡劣的玩笑。它就是這樣外推出來，這就是黑色電影的核心，其重點在於，從可供辨識的心理病態往外推。蛇蠍美人心想，我可以信任這段關係嗎？我可能會被狠狠背叛；我真的認識我的伴侶嗎？終究，這就是核心，是我們最切身的恐懼。在寫這個劇本時，有一陣子我迷上了賈克·圖爾納（Jacques Tourneur）——非常入迷。他跟瓦爾·魯頓（Val Lewton）合作的所有電影，包括《貓人》（Cat People, 1942）、《我與殭屍同行》（I Walked with a Zombie, 1943）、《豹人》（The Leopard Man, 1943），還有其他沒有魯頓參與的作品，例如《漩渦之外》（Out of the Past, 1947）——這是一部不凡又傑出的電影——都影響《跟蹤》很深。」

在賈克·圖爾納 1947 年的經典作品《漩渦之外》當中，勞勃·米契飾演私家偵探，被雇用去尋找黑幫分子（寇克·道格拉斯〔Kirk Douglas〕飾演）的失蹤女友（珍·葛瑞兒）。後來米契到內華達山脈一個湖邊小鎮改頭換面，當起了加油站老闆，他發現自己的過去再度糾纏上來，像激流般席捲著他。本片大部分是倒敘，基本上將美國夢以可

怕的方式反轉過來：講述了我們無法完全逃離過去，而諾蘭將來會在《記憶拼圖》全面探討這個主題。在本片尾聲，米契純真良善的女友（維吉妮婭・休斯頓〔Virginia Huston〕飾演）詢問在加油站工作的喑啞孩子，米契是否真的會跟葛瑞兒跑掉，孩子說謊，告訴她「沒錯」，這樣她才可以忘了他，繼續過日子。在電影最後一個鏡頭，孩子對著加油站招牌上的米契名字致敬。謊言勝過真相。在《跟蹤》的結局，作家因為他沒犯的罪而被關押，而柯柏如幽靈般消失在午餐時段的群眾裡，他第一次登場也是從這些群眾裡浮現。他是否有對觀眾說任何真話？甚至，他真的是小偷嗎？他也可能是導演自身，消失在自己編織出來的作品裡。全片可以視為一個寓言，隱喻導演是如何輕易地引誘編劇又背叛他，或是隱喻想同時擔任編劇跟導演的人會有的內心交戰：浮士德面對有企圖心的電影作者。諾蘭身兼《跟蹤》的編劇、製片、攝影與剪接（與賈瑞・希爾〔Gareth Heal〕合作剪接），本片將他身分認同裡所有相異又相互抗衡的線縷都綁在一起，並依循著唯一能調和它們的人所指示：**電影導演**。

<center>• • • •</center>

在訪談計畫開始沒多久的一個早上，諾蘭告訴我：「看鏡子的時候，你可以花很多時間思考為什麼你的身體左右對稱，但上下不對稱。」我們坐在他洛杉磯自宅與工作室中間的 L 型小辦公室裡，工作室就設在他家花園盡頭，外觀和自宅一模一樣。這兩棟建築背對背，位於同一街區兩端，就像被兩個庭院連接的鏡射影像。寫劇本的日子裡，諾蘭時常往返自宅與工作室，走路不用一分鐘。他的辦公室塞滿了書、裱框照片、獎座與各種電影紀念品。在一組櫃子的頂端放著《黑暗騎士》裡小丑幫戴的面具、小蝙蝠填充玩具、諾蘭與導演麥可・曼恩合影的裱框相片（紀念曼恩的《烈火悍將》二十週年）、美國攝影指導協會與美術指導公會頒贈的獎項，以及他在《全面啟動》拿下的美國編劇公會獎。他的書桌和學者的一樣雜亂，文件與書籍滿出書桌，一堆一堆疊在地板上，看起來都快倒了。這裡像一座過度茂密的花園，或像健忘之人的意識流：詹姆士・艾洛伊（James Ellroy）2014 年的小說《背信》

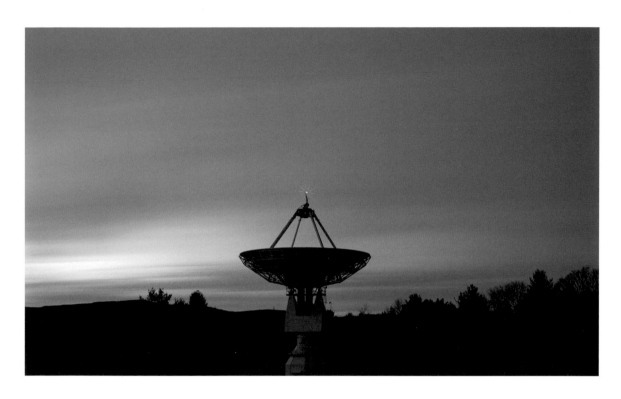

（*Perfidia*）、馬克斯・黑斯廷斯（Max Hastings）的幾本軍事史書籍，以及波赫士全詩集。

「多年來我一直在思考那個鏡子謎題。」他說，「我可以完全陷入這一類的思考之中。我還有一些這樣的謎題，講一個我最喜歡的給你聽。**試試看在講電話時，只用文字解釋左與右的概念。**」他舉起一隻手，「我現在就要阻止你嘗試，你辦不到的。你只能透過感受左手與右手的概念來解釋左右，這是純然主觀的。完全不可能以客觀方式描述。」

這讓我想起 2001 年在坎特餐廳跟諾蘭第一次的對話，我注意到他是從最後面開始翻閱菜單，於是好奇這跟《記憶拼圖》的結構有沒有關係。這部電影倒轉了場景的時間順序，藉此模仿主人翁的混亂心理

↑ ← 要如何對外星人解釋「左」與「右」？西維吉尼亞州綠堤的奧茲瑪計畫（Project Ozma）天文望遠鏡建造於 1960 年，取名自法蘭克・鮑姆（L. Frank Baum）《綠野仙蹤》（*The Wonderful Wizard of Oz*）系列的角色。

狀態，所以，觀眾看到的事件總是已經進行到一半。在《針鋒相對》中，類似的效果呈現了艾爾・帕西諾（Al Pacino）的失眠狀態，他必須想辦法在滑溜岩石上、活板門與滾動的原木上站穩。在《頂尖對決》，魔術師們腳下有一道隱藏活板門，表演「上下顛倒」魔術時，助理必須倒吊在水槽裡綑綁雙手並脫逃，但他失敗喪生了。《全面啟動》中，柯柏說「往下是唯一的前進方式」；本片的巴黎街道對摺起來，在旅館場景裡，地心引力法則失去效力。就連卡車與飛機都無法倖免：在《黑暗騎士》，一輛十八輪卡車翻轉 180 度，而在續集《黑暗騎士：黎明昇起》，一架飛機就像鯖魚般吊在半空，雙翼脫落，乘客必須緊抓住垂直的機殼。在創造迷失方向效果（disorientation）這方面，諾蘭稱得上是金獎前輩導演地密爾（Cecil B. DeMille）等級的大師。

諾蘭出了這道挑戰給我，多日之後仍然在我腦海盤桓。我發現，諾蘭給我出的題目，變化自「奧茲瑪問題」，源於數學家馬丁・葛登能（Martin Gardner）1964 年的書《左右開弓的宇宙》（*The Ambidextrous Universe*）。奧茲瑪是西維吉尼亞州的一座天文望遠鏡，它指向遙遠的好幾個銀河系，以接收可能來自其他世界的無線電訊息。葛登能問道，若奧茲瑪計畫（取自法蘭克・鮑姆《綠野仙蹤》中公主的名字）真的與外星人建立了聯繫，那麼在雙方沒有任何共同物件的情況下，有什麼方法可以對外星人傳達左與右的意思？比方說，可以請外星人畫個卐字符號，然後告訴他們，「右邊」就是卐上頭所指的方向，然而，我們沒有辦法告訴他們卐長什麼樣子。威廉・詹姆士（William James）在《心理學原理》（*The Principles of Psychology*）中首度提出了這個問題：

> 如果我們拿一個方塊，標示一面是上，另一面是下，第三面是前，第四面是後，我們仍然沒有語言形式可以用來對另一人描述其餘那兩面哪個是左，哪個是右。我們只能指著說這是左那是右，正如同我們說這是紅那是藍。

康德 1786 年的文章〈何謂在思考中定向？〉也不太能解決這道問題。康德說，左右的差別是任何辨別方向之方法的先驗基礎，這是理性無法被切割的原子。人就是知道左右。

幾天後，我早早就醒來，生理時鐘仍是紐約時間。我用 Airbnb 租的公寓建築恰好有點《記憶拼圖》的風格──有庭院、夾層、粉飾灰泥牆壁、帶編號的門，空蕩得有些詭異──然後我去附近的餐館，一邊吃貝果喝咖啡，一邊準備訪談提綱。吃完早餐後，太陽已經升得夠高，讓我的視線可以越過對街建築屋頂。當我走向諾蘭家，馬路對面的棕櫚樹影在人行道上延展，與我拉長的影子互相交織，這瞬間，我想到了個點子。走到諾蘭的工作室時，我很確定這點子可行。有人按鈕打開黑色鐵製大門讓我進入，再帶我來到會議室，我坐在壁爐前，手指輪番點著桌面，直到諾蘭早上九點整來到現場。

「好，這是我會採取的方法。」我對他說，「我會請對方走到屋外，原地停留幾小時，時間要長到足以看出太陽橫越天空的軌跡。然後我會說：『太陽已經從你的左邊移到右邊了。』」

他沉默了幾秒。

「你再說一次。」他說。

「我會請對方走到屋外停留幾小時──我想這會花很多電話費，或者我可以過段時間再回撥──但時間要長到讓他們可以看到太陽在天空的動態。然後我會說：『太陽已經從你的左邊移動到右邊了。』這一次，我舉起雙手示範。『這是你的右手，那是你的左手。』」

「好方法。」他點頭說，「非常好──」

我可以聽到外面的鳥叫聲。

「我只是在想，」他接著說，「如果在南半球，這樣分辨左右就錯了，會讓這個方法無效。它無法適用所有情境，它取決於你是否認識北半球的人。」

「啊，但是我撥了區域碼，所以知道你在哪個半球，對吧？我會知道你在洛杉磯或倫敦，或任何地方。在這個問題所假設的宇宙裡，電話是存在的，對吧？如果電話存在，那麼區域碼也會存在。」他看起來還是抱持懷疑。「或者我會說：『請站在戶外幾個小時，如果你人在北半球，太陽會從左移到右，如果你人在南半球，太陽會從右移到左。』」

我回答了這麼多，似乎有點造成困擾。最後他說：「喔，這方法不錯，但你基本上就是以比較花俏的方式在使用這個方法：如果我知道你在這房間裡，我說：『好，你站起來背對壁爐，手指著離你進來的門較

近的那隻手，那就是你的左手。」你懂我的意思嗎？所以你稍微簡化了這個思考實驗的條件，這不是放諸四海皆準的方法，但很不錯。我希望你不會因此感到失望。」

我想了一下。「不會，這麼快解開這個問題，才幾乎讓我失望。」

「我不認為你解開了，希望這樣有安慰到你。」

後來我閱讀資料，發現我的解答類似葛登能運用傅科擺所提出的答案。傅科擺是用鋼絲懸吊的重物，法國物理學家傅科（Jean-Bernard-Léon Foucault）演示了在北半球它會順時鐘轉，在南半球會逆時鐘轉。葛登能說：「除非我們能向 X 星球清楚說明哪個半球是哪個，否則傅科擺仍然沒用。」

換句話說，諾蘭是對的。

．　．　．

1997 年春天，諾蘭完成《跟蹤》的剪接工作，而艾瑪·湯瑪斯獲得在沃克泰托洛杉磯辦公室的工作機會。諾蘭已經有美國公民身分，所以跟著她去洛杉磯似乎是自然而然的想法，他也想帶著這部電影打進北美影展的圈子。在傑弗瑞·格特曼（Jeffrey Gettleman）的回憶錄《愛，非洲》（*Love, Africa*）中，描述了二十七歲的諾蘭跟洛可·貝利克在洛杉磯郊區的「火力範圍漆彈冒險樂園」，與光頭黨（skinheads）和瓦特區（Watts）的孩子一起玩漆彈。「申請電影學院失利不但沒讓他喪氣，他還因為有了拍片的新點子而異常亢奮。故事講述一個失去短期記憶的男人，努力要解開妻子被謀殺的謎團，他的方法是把線索刺在身上，就像小小的紀念物。故事聽起來挺複雜，諾蘭還想要把故事倒過來講——他說這非常重要。我本來不這麼覺得，但當你站在相信倒敘很重要的人身旁，也會開始相信這很重要了。他把金髮往後撥，一邊說：『你知道嗎，電影製作當中，最棒的特效就是剪接。』我也相信這一點。」

諾蘭在英國剪接《跟蹤》的同時，弟弟喬納在華府念大四，在心理學的課堂上他學到順向失憶症（anterograde amnesia）——與肥皂劇中那種遺忘一切的失憶症不同，順向失憶症患者是在創傷事件之後難以形成新的記憶。

喬納對此非常著迷，尤其那年稍後他跟女友去馬德里度假發生了一件事，讓他更加感興趣。他們深夜抵達，在找旅館時迷路了，三個混混盯上他們，跟蹤他們到旅館，並持刀搶劫。搶匪沒得手太多財物，只有相機跟零錢，但接下來的三個月，喬納無法停止思考自己當時應該做什麼，或能做什麼來抵抗搶匪。他最近才讀了小說《白鯨記》（*Moby-Dick*），讓他心裡進一步有了復仇的念頭。回到倫敦父母的家後，某天，他躺在床上消磨時間，突然間心裡浮現汽車旅館房間裡一名男人的影像。就是這樣靈光乍現。這個男人不知道自己在哪，也不知道自己在做什麼。他看著鏡子，發現自己身上滿是提供線索的刺青。喬納開始寫一篇短篇小說。

過了一陣子，兩兄弟為了慶祝諾蘭搬回美國，開著父親 1987 年的本田 Civic，從芝加哥到洛杉磯旅行。這趟旅程有著務實的目的——把車子從芝加哥開到洛杉磯，讓諾蘭能用——但也是紀念諾蘭即將搬到洛杉磯的過渡儀式（rite of passage）。駕車旅程第二天，他們正經過威斯康辛州（但喬納記得的是明尼蘇達州），車窗開著，喬納轉頭問開車的諾蘭：「你有聽過失去短期記憶的症狀嗎？這可不像那些失憶症電影裡什麼都不記得的角色，對他們來說，一切都可能是真的。我說的這種患者，他知道自己過去是誰，卻不知道自己現在是誰。」

他說完，陷入沉默。他的哥哥是眼光銳利的影評，可以在幾秒鐘之內找出電影當中戲劇點子前提的漏洞。但這一次諾蘭沒講話，喬納這時知道自己已經贏了。

「這是絕佳的電影點子。」諾蘭說，內心嫉妒。他們停下來加油，回到車上後，他直接問喬納：可不可以用他的故事寫劇本？喬納同意了。隨著車窗外風景流逝，他們興奮地不停腦力激盪——劇情必須首尾相連、汽車旅館房間是關鍵——喬納的克里斯·艾塞克（Chris Isaak）專輯錄音帶在汽車音響上循環播放。「我記得那是個完美的大衛·林區風格黑色電影的點子。」諾蘭說，「它讓我想到的就是黑色電影，但有著顛覆性的現代或後現代色彩。我立刻對他說，無論是短篇小說或是電影劇本，我們是否可以找到方法用第一人稱來講這個故事？並且讓觀眾採取主角的觀點？如果可以就太棒了，這樣就可以找到突破點。問題是，如何辦到？」

諾蘭寫劇本度過了 1997 年，隔年繼續寫，同時間想盡辦法要把《跟蹤》送進各個影展。諾蘭必須再籌兩千英鎊，讓賈瑞‧希爾在倫敦剪接膠卷，並製作第一個放映用拷貝。「我們只有做一個拷貝的預算，要拿去舊金山在四百名觀眾前做第一次公映。我現在想起這件事，放映一個從沒親自看過的拷貝，覺得太瘋狂了。反諷的是，這個拷貝完美無瑕，後來我才知道，這幾乎是從來沒聽過的事。」首映之後，《舊金山紀事報》的拉賽爾（Mick LaSalle）寫道：「本片具有前瞻的創意想像，諾蘭是個強大的新秀。」接著，本片在多倫多的 Slamdance 影展上映，拿下了「黑白片獎」，也獲得評審團大獎提名。然後，時代精神影業（Zeitgeist Films）簽下了本片美國發行權。儘管佳評如潮 —— 《紐約客》雜誌認為本片比希區考克「更精煉，更凶悍」—— 最終在戲院票房僅賺進五萬美元，但無論本片在哪裡上映，都會獲得仰慕者，並引發一個不可避免的問題：「你接下來要拍什麼？」

　　在那個時機點，諾蘭只需把《記憶拼圖》劇本交給他們。

　　「我已經拍出《跟蹤》。」他說，「《記憶拼圖》劇本也有他們能理解的複雜結構。你只要拿劇本給某人看，他們就能體會這部電影。在我們巡迴各個影展時，它是強大的行銷工具，但我心裡總是有個聲音說，你真的辦得到嗎？你真的能拍出倒著講故事的電影嗎？」

# THREE

# 時間
## TIME

諾蘭還是大學生的時候，有一晚在酒吧打烊之後回到肯頓的公寓，看到一對情侶在肯頓路上大聲爭吵，兩人開始動手，男人將女人推倒在地。諾蘭慢下腳步，站在對街，心想自己該怎麼做。「他們顯然是情侶，看起來不像隨機攻擊，但我不能就這樣走開。」他說，「像這種時刻，你真的可以記得當下的情緒，因為你自問：『好，我該怎麼做？』你知道怎麼做才正確，但也知道你害怕這麼做。我確實知道的是，當時我沒有繼續往前走，所以，我知道自己沒做錯。但我是否會去做對的事？我不知道，因為有另一個男人跑過來抓住那個男人，把他從女人身旁拉開。我跑過去，協助讓那個人冷靜下來。有趣的事情來了：多年後我跟我弟聊到這個故事，他百分百確定當時他跟我一起在現場。然而，我想他不在那裡，我真的不認為他在。我有跟他講過這件事，那時我們住在一起，我回家後──他比我小很多，小六歲，所以那時候他應該是十四、五歲──仔細告訴他事情的經過，我想他……嗯，說真的，我不知道當年他是否在場。我們確實永遠都不會知道答案了。某些事情你可以找到某種方法查核，找出答案，但也有很多事情，就是無解。這就是為什麼有人在談復原記憶症候群（recovered memory

syndrome），因為真相是，我們的記憶運作方式並非如我們所想像。這就是《記憶拼圖》的核心。」

《記憶拼圖》這部新黑色電影的結構令人頭昏腦脹，具有夢境般的怪誕、陽光普照的透明感。主角藍納·薛比由蓋·皮爾斯飾演，他原本是保險調查員，因為頭部遭到重擊而毀損了短期記憶能力，他相信，有人入侵了他家，打傷他，並殺害了他的妻子。他記得遇襲之前的一切，但之後發生的事情，每過十分鐘就會被抹除乾淨，就像畫板玩具一樣。他開著一輛淺灰色 Jaguar 汽車，在被陽光漂白的地景裡奔馳，穿梭於無名汽車旅館、酒吧與荒廢倉庫，不斷搜索著殺妻凶手的線索。他將重要線索刺在身體上，以便持續記住案情——約翰·G 姦殺了你老婆、思考「起源」、記憶會騙人——他會用拍立得拍下遇到的人，在照片背面用簽字筆寫下他認為他們會有的各種動機。一個名叫泰迪（喬·潘托利亞諾〔Joe Pantoliano〕飾演）的傢伙，自以為聰明，如影隨形跟著藍納，他針對這個人寫下：「永遠不要相信他的謊言。」在憂鬱酒保娜塔莉（凱莉安·摩絲〔Carrie-Anne Moss〕飾演）的拍立得照片背後，他寫著：「她也失去了某人。出於同情，她會幫助你。」他如何判別是敵是友？誰是點頭之交，誰是愛人？諾蘭運用驚人的技術創舉來重現主角的混亂狀態：本片倒轉了時序來呈現場景，每場戲的結束都是上一場的開始，然後時間不斷倒著跳動，就像《鬼店》（The Shining, 1980）結局裡，童星丹尼·洛伊（Danny Lloyd）倒著走，踏在自己的腳印上。描述這部片，比觀看它更困難。其實，《記憶拼圖》觀影經驗中比較令人好奇的層面並不是它多難看懂，而是我們竟能快速學習並跟上開展中的敘事遊戲。如果我們發現角色臉上有瘀青，很快就會看到造成的原因；如果我們看到藍納的 Jaguar 被撞壞了，我們就會期待看到它究竟撞上了什麼。這個效果不但令人陷入五里霧中，又有讓觀眾心癢難耐的娛樂性，使我們跟藍納一同陷入事情永遠已經開展一半的狀態。但是在他搶時間要釐清案情的同時，這個效果也為每場戲都創造了小小懸念。藍納正在徒步追逐某人，他在旁白說「我正在追逐這個男人」，接著卻發現這個人掏出槍對他開火。「不對，是他在追殺我。」這部電影是 X 光照射下的復仇懸疑片，五臟六腑閃閃發亮。

1997 年夏天諾蘭回到洛杉磯後，耐心等待弟弟寫完短篇小說，每

幾個星期就會追著他問進度如何。夏天尾聲，他收到了草稿。故事開場引用梅爾維爾的話（沒有事物比子彈更能讓人覺醒！），主人翁艾爾身在病房，他是在遭人襲擊之後被送來的。鬧鐘響起，病床上貼著紙條，寫著：「這裡是病房，你現在住在這裡。」桌上貼滿了便利貼。他點了根菸，看到菸盒上貼著另一張紙條：「笨蛋，先拿還沒抽完的。」他看著浴室鏡子，發現一條傷疤從耳朵延伸到下巴，MRI 檢驗報告貼在門上，另外還有一張葬禮弔唁者的照片。鬧鐘正在響，他醒過來，一切重新開始。小說充滿了硬漢的犬儒主義，如：「認為遺忘有價值的職業不多。賣淫，或許；從政，當然。」讀起來有點像偵探小說家米基·史畢蘭（Mickey Spillane）重寫的《今天暫時停止》（*Groundhog Day,* 1993）。在最後完成的電影裡，保留了某些小說元素 —— 殺人事件中凸顯而出的浴簾、以刺青與便利貼做提醒、在快忘記關鍵線索時拚命找筆 —— 但這篇小說似乎刻意沒寫完整，只是一篇角色刻劃，彷彿喬納感覺到哥哥正在背後徘徊不去。小說的場景幾乎都在他醒來的病房，到了結局，主角解開襯衫，展露出胸口上的通緝犯素描刺青。全案終結。喬納說，看著哥哥擴充他的點子，感覺「就像把病毒放進培養皿，看著病毒成倍增長。」

諾蘭對弟弟的故事最大的改動，是表現出藍納的失憶狀態讓他變得多麼脆弱 —— 對別人來說，他是待宰羔羊。在喬納的小說裡，除了艾爾房間一張字條寫著「立刻起身離開，這些人想要殺你」之外，所有外在

威脅都只停留在概念層次。他是「缸中之腦」[1]，那些強悍的言論並沒有被實際檢驗。諾蘭則是把他推出了安全的病房，迫使藍納前往漫天風塵的洛杉磯邊緣冒險。城裡，像泰迪之流的騙子與扒手都把他當成獵物，泰迪彷彿小說《蘿莉塔》（Lolita）裡的騙子奎迪，不斷蹦出來，就像你在派對上不想碰到的討厭鬼，或是在開學第一週認識、之後卻後悔結交的朋友──逢迎、裝熟的泰迪，第一個行動就是在汽車旅館外開玩笑地帶著藍納去找不屬於他的車子。藍納告訴他：「你這樣嘲弄有缺陷的人很不好。」泰迪回應：「我只是想開個小玩笑。」藍納孤立無援，卻又很少自己獨處。他無法信賴任何人，想必孤獨至極。藍納對娜塔莉說：「我知道我無法把她帶回人世，但我不希望早上醒來，以為她還在這裡。我躺在這裡，不知道自己已經孤單了多久。我要如何走出悲傷──如果感覺不到時間，我怎麼能走出來？」這是一段精采對白，在喬納的小說裡並沒有這樣的東西。

　　諾蘭寫《跟蹤》時，是用父親的打字機依照時序寫作，然後再打散重新排列；《記憶拼圖》則不同，是在電腦上寫的，並直接倒轉時序寫成，所以諾蘭是以藍納的方式來體驗故事。「我完全是以藍納的觀點來寫劇本。」他說，「我會想像他的立場，全然主觀地檢視並質疑我自己的記憶程序，思考著會選擇記住什麼而不記憶什麼。一旦開始這麼做，事情就變得詭異了。這有點像視覺認知，我們的眼睛並沒看到你以為你看到的，我們的視界只有一小部分是準確的，而記憶也是如此。藍納採用的記憶系統，是以非常誠懇與有條理的方式來回答『我如何生活？』，我發覺我總是把家裡鑰匙放在同一個口袋，永遠不會沒帶鑰匙出門，而且會無意識地檢查我的口袋。藍納將這件事系統化了。這個劇本就是以這種方式寫成，從我自己的記憶程序往外推。」

　　寫劇本的同時，他聽著電台司令（Radiohead）1997 年關於數位時代迷失狀態的專輯《OK Computer》，發現有件事很奇怪：自己竟永遠記不得下一首歌為何。「通常在聽專輯時，你的身體幾乎可以預期下首歌是哪一首。但《OK Computer》卻不是這麼回事，對我來說變得很困難；同樣地，《記憶拼圖》也是一部讓我完全迷失的電影。因為電影敘事結構的運作方式，讓我無法判別哪場戲在哪一場前面。這又回到對抗時間這件事，你試圖打倒放映機的獨裁體制，它是一種終極的線性模

1　譯注：缸中之腦（brain in a vat）是一項哲學思考實驗，指出人類的感官經驗並不可信，所以也無法確認何謂真實。

式。寫《跟蹤》時，我已經規劃好結構，我認為這部片的編劇方式顯然要依照時序寫，讓故事一切順暢了，再將它打碎，然後才放進結構，過程中有大量的修改，因為故事完全不流暢。寫《記憶拼圖》時，我想必須以觀眾觀看的方式來寫。這其實是我寫過最線性的劇本——真的，你無法拿掉其中任何一場戲。辦不到的原因是，這部片的走向是 A、B、C、D、E、F、G，連結牢不可破，剪接上調整改動的空間非常小。如果你依照時序講這個故事，會讓人看不下去，慘不忍睹。電影必須讓你接受男主角處於這種狀態，故事才能讓人想看下去。觀眾必須跟男主角有著相同的樂觀與無知，才能讓故事奏效，否則，這故事其實就只是兩個角色在折磨某人。」

事實上，《記憶拼圖》依照時序來講述的話極為單純：一個貪腐警察與一個酒保說服一個失憶症患者完成客戶委託的刺殺任務；或者如影評霍柏曼（J. Hoberman）所說：「兩個《駭客任務》（*The Matrix*, 1999）裡的角色欺瞞《鐵面特警隊》（*L.A. Confidential*, 1997）裡被構陷的主角。」諾蘭運用黑色電影框架的手法，與《跟蹤》如出一轍，都是引導觀眾往某個方向走，再突然讓觀眾徹底迷失。就像《雙重保險》（*Double Indemnity*, 1944）的佛烈德・麥克莫瑞，藍納是個必須調查自己案件的保險調查員，他說：「我必須看穿其他人的鬼扯，那是很有用的工作經驗，因為現在這成了我的生活。」

藍納已經變成肢體語言的解讀專家，他避免講電話，偏好面對面與人接觸，這樣他才能判斷他們的真誠程度。即便是汽車旅館的櫃檯人員都在坑他——雖然他只住一間房，卻收他兩間的住宿費。泰迪是個奸詐小人，就像《梟巢喋血戰》（*The Maltese Falcon*, 1941）裡彼得・羅瑞（Peter Lorre）飾演的角色，而娜塔莉就是蛇蠍美人。一開始她十分同情地傾聽藍納對妻子的回憶，後來與他上床，接著在令人難忘的凶狠自白中，顯露出她的本性。「我會利用你這個心理扭曲的混蛋。」她嘶聲說，如蛇一般繞著他轉圈，「你不會記得我說過的任何話，我們將會變成最好的朋友，甚至成為戀人……」藍納反手給她一巴掌，讓她受傷流血。娜塔莉撫摸著瘀青處，露出勝利表情，站起來，然後離去，同時間，藍納在她的公寓裡找尋一枝筆，好在他遺忘之前，把剛目睹的一切都寫下來——但來不及了，娜塔莉再度出現，咬著自己流血的嘴唇，還

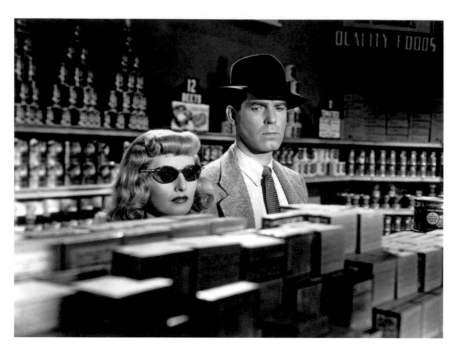

↓ → 比利·懷德（Billy Wilder）執導的《雙重保險》，由芭芭拉·斯坦威克（Barbara Stanwyck）與佛烈德·麥克莫瑞（Fred Mac-Murray）主演。

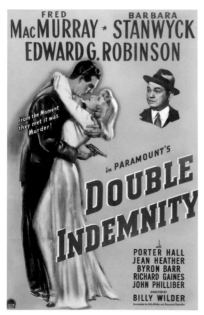

說這是別人打的。而藍納這可憐的傻瓜，飛奔出去要為她復仇，渾然不知其實就是他自己打傷的：這場戲是全劇最終走向的重大線索。

　　觀眾會注意到，娜塔莉經歷了經典蛇蠍美人角色的典型發展階段，從勾引到信任到背叛。場景以倒轉的順序呈現，但是其他的一切，如角色與劇情發展的節奏仍是正常推進。《記憶拼圖》的世界或許是一場不斷滾動的、完全的混沌，但故事講述的模式卻很清晰。諾蘭運用所有能用的方法——藍納的刺青、筆記、旁白、啟動每場戲的音效、藍納的衣著整潔或邋遢、他臉上傷痕經歷不同時間的變化——來喚起觀眾的記憶，並確保我們能理解故事。「《記憶拼圖》整體的敘事不可思議地符合慣例。」諾蘭說，「這是刻意的，情感與經驗必須是觀眾極度熟悉的。我在寫這個劇本時看的一部電影，是大衛·林區的《驚狂》。我是林區的影迷，但我看完之後覺得，這部片到底是在講什麼？它感覺太怪異、太冗長，我幾乎無法把它看完。然後大約過了一週，我回想這部電影時，就彷彿在回想我自己的夢。我發覺林區創造出一種電影樣態，能在我的記憶裡

投射影子，呈現出夢的樣態。這就像超立方體——四維物體在三維世界所投射的影子。這就回到了愛森斯坦所說的，A 鏡頭加 B 鏡頭可以給你 C 概念。這就是你想用電影形式做到的終極目標；你想要創造的，不僅是裝在放映機上的影片。我想，還有其他電影是這樣子的，例如塔可夫斯基（Andrei Tarkovsky）的《鏡子》（*Mirror,* 1975）與馬利克的《永生樹》（*Tree of Life,* 2011）。而這正是《記憶拼圖》以它自己的方式想要做到的，並且從大家的反應來看，它也成功做到了。**我最自傲的一件事，就是你的觀影經驗不僅僅是用放映機看了一部片而已，它以各種不同的方式擴散，創造了三度空間的敘事。」**

正如諾蘭在拍《跟蹤》時已經憑直覺知道，我們其實遠比自己所以為的更習慣不連續的時間順序。不是只有《雙重保險》倒轉時間順序，幾乎所有的偵探故事都是如此，從犯罪倒回去找犯人，從果倒推回因，並需要觀眾反推出事件發生的時間順序。這就是演繹法的精髓。在《血字的研究》（*A Study in Scarlet*）中，福爾摩斯對華生說：「要解決這類問題，重點就在於能夠倒過來推理。這是非常有用也相當容易的方法，但大家不太常運用。」偵探推理故事就像胎位倒轉的生產。《記憶拼圖》劇本第一版諾蘭寫了兩個月，才想到倒過來講故事的點子。那時他開的本田 Civic 汽車故障了，他坐在家裡等著艾瑪·湯瑪斯下班回來，好帶他去車廠討論修車的難題。這一刻，他想到了建立本片敘事結構的方法。「我記得很清楚，某天早上我人在洛杉磯橘街的公寓裡，喝了太多咖啡，心想，我要如何辦到？然後就有了靈光乍現的一刻：喔，如果你倒過來講故事，你要對觀眾隱瞞的資訊，也同樣不讓主角知道。這種時刻你就知道搞定了，雖然我用了很長的時間才寫完劇本，但在那一瞬間，它就成了。」

↓ 大衛·林區導演的《驚狂》（Lost Highway, 1997）中的比爾·普曼（Bill Pullman）。本片與《雙重保險》都影響了《記憶拼圖》。

· · ·

自此之後，他靈思泉湧，只花了一個月就寫出

170 頁的初稿，其中大部分是在加州海岸線上好幾家汽車旅館裡寫出來的。「我的編劇過程一直是計畫再計畫，然後，到了某個時間點我就得出城。我以前就是坐上車一直開，住進隨便某間汽車旅館。我是在南加州許多家汽車旅館裡把《記憶拼圖》寫出來的。在洛杉磯寫作會遇到的難題是，每天你很少會接觸陌生人，因為都是開車四處移動。我剛搬到洛杉磯時，很想念跟陌生人的互動。日常生活的相互交錯、搭地鐵、在城裡四處漫遊。如果你看《跟蹤》，整部片的基礎就是這個。在紐約，這是理所當然的事，這就是你生活的一部分。在洛杉磯，為了要刺激想像力，要看到每天看不到的事情，要看到每天看不到的臉孔，你真的就是得去追尋。這個城市不是以那種方式打造出來的。」

其實，電影有一半的場景都局限於汽車旅館的房間內。有一條劇情副線與主線交錯剪接，它以黑白膠卷拍攝，讓觀眾能輕易辨別。藍納窩在旅館房內，在電話上討論他以前處理過的案件，案主是個名叫山米·詹金斯（史蒂芬·托波羅斯基〔Stephen Tobolowsky〕飾演）的男人，他也罹患了類似的順向失憶症。我們看到山米在妻子（哈莉葉·參孫·哈理斯〔Harriet Sansom Harris〕飾演）陪伴下，經歷了一連串醫療測試；在這對夫妻做檢驗的同時，觀眾會訝異於他們的婚姻是如此美滿，雖然沒有呈現很多細節，但這可以從他們對彼此顯露出的關愛感受到。在初稿中，山米的整個故事是以一場戲呈現，在後來的版本裡，諾蘭將它分成了多個片段，分散到全片不同地方（這部電影的每一分鐘都被賦予精準的目的），所以創造出越來越強的恐懼感：**這個故事要走向何方？為什麼它重要？**大約在電影一小時左右處，泰迪說：「也許你應該開始調查你自己？」從此，觀眾慢慢開始懷疑起我們一直深深信任的主角。又改了兩個版本之後，諾蘭完成了 150 頁的劇本，準備好給人閱讀──喬納、艾瑪、監製艾隆·萊德（Aaron Ryder）──但一直到開拍前，這個劇本都持續在發展中。當諾蘭對卡司與劇組解說本片時，劇本已經很少有讓人困惑的地方，他持續改善這些問題，讓戲劇演進方式更簡化、更清楚。

「我永遠記得艾瑪第一次讀《記憶拼圖》劇本的樣子。她不時停下來，往回翻幾頁確認什麼事，還會挫折地嘆一口氣，接著再度開始讀。她就這樣重複了好多好多次，然後才讀到最後。她很清楚看出劇本的運

作方式，其中什麼有效果，什麼沒效果。她非常清楚觀眾可以理解哪些東西，又有哪些東西只是在碰運氣。她會指出我犧牲故事清晰性的那些地方，這總是給我很大的幫助。」在初稿中，藍納住在兩間汽車旅館，藉此更凸顯故事首尾相連的本質；在後來的版本裡，兩家汽車旅館變成同一間旅館的兩個房間。汽車旅館櫃檯人員伯特，本來是兩個男人，後來變成一個。1998 年春天，諾蘭寫完劇本，喬納及時抵達洛杉磯，為故事提供了結局的致命一擊。「我們花了很多時間，絞盡腦汁在想電影最後的結論。我自己寫完劇本，然後喬納搬來洛杉磯參與電影製作，就在我努力要寫完結局，努力要讓故事更清晰一點的時候，他突然靈光一閃，說：嗯，**主角已經做案了** —— 這**當然**就是結局的關鍵。」

<center>• • •</center>

本片在洛杉磯區域多個不同地點拍攝：伯班克市（Burbank）的餐館、長堤市（Long Beach）的荒廢煉油廠、圖洪加（Tujunga）的庭園汽車旅館（入口處有類似監獄的好看柵欄）。在漫長炎熱的夏季尾聲，劇組拍攝了二十五天，但諾蘭想要陰天的漫射光，為了找尋更陰鬱的天氣，差點要往更北邊找拍攝地。美術指導派蒂‧波德斯塔在格倫代爾（Glendale）市的攝影棚搭建了本片主要的汽車旅館房間內景，讓房間小一點、沒那麼舒適，並運用窗戶遮蔽燈光，讓電影多了一種局促感；還搭建了封閉的院子，與用玻璃圍住的接待大廳：彷彿是艾雪設計的汽車旅館。諾蘭是第一次與攝影指導瓦利‧菲斯特（Wally Pfister）合作，他們是在《跟蹤》巡迴放映時在日舞影展認識的。他們使用 Panavision Gold II 攝影機，搭配寬銀幕變形鏡頭，這種規格較常用來拍攝宏大的風景，而非幽閉恐懼的驚悚片，藉此讓景深變淺，所以當攝影機拍攝蓋‧皮爾斯的臉孔時，畫面其他區塊全都是脫焦的：對這個故事來說，這是完美的拍攝手法，因為主角除了當下的感官經驗之外，無法確信任何其他事物。劇組不斷提到一組關鍵字，「身歷其境的感受」。諾蘭想要用精準的銳利度來呈現藍納在他世界裡的所見所聞。

「我從《博聞強記的富內斯》學到的事情之一，就是清晰。」諾蘭說，「波赫士寫到一切是多麼像水晶般透澈。那篇短篇小說的觸感與質

→ 諾蘭在洛杉磯片場指導
　蓋·皮爾斯。

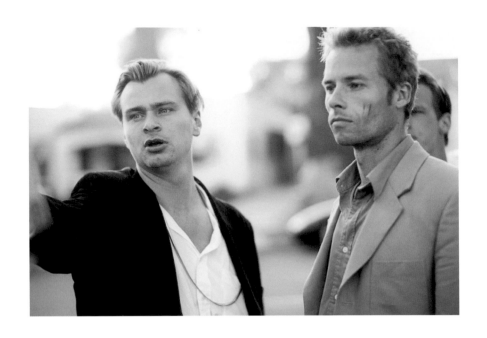

感，對《記憶拼圖》至關重要。我那時的比喻是，拍這部片就像做雕塑，因為它如此伸手可觸。訪問我的人會說『你到底在講什麼』這類的話。我的意思是，與觀眾建立一種連結，這種連結越伸手可觸，講故事的人就越能用這個連結來發揮。這是讓你能夠與主角感同身受的方法，可是與觀眾建立連結是非常困難的。藍納的感官記憶是他蒐集線索的主

↓ 拍片休息時間的喬·潘
　托利亞諾。

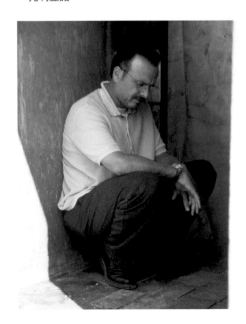

要方式，蓋·皮爾斯那段重要台詞——那是個情感濃烈的時刻，也展現出了不凡演技——就是在講認識這個世界的感覺：『我知道我敲這塊木頭時會發出什麼聲音，我知道我撿起這塊玻璃會有什麼感覺。』對世界的知識，對世界的記憶，對他來說是如此珍貴，因為它仍然有用，仍能運作。他講到那些我們視為理所當然的事物，那些我們甚至不認為是記憶的事物，其實都有著強大的效用。他很清楚他的記憶已經失去功能，所以他珍惜著記憶還能運作的唯一方式。我對演員們教戲時，重點都在講**感受這個世界**。對於你當下感官經驗之外的東西，你一無所知，所以感官經驗變得非常重要，不僅是用來找線索，也是活著必須仗恃的東西。就是這樣的感覺。」

←蓋・皮爾斯與凱莉安・摩絲。

←娜塔莉發現藍納的刺青。《記憶拼圖》的質感受到波赫士《博聞強記的富內斯》啟發,這篇小說刻劃了「一個多重型態、時時刻刻變化、幾乎精準到無法承受的世界」。

　　藍納的感官記憶是他存在的唯一證據,唯一能拴住他身分認同的細繩。

　　有些事情你可以確信。比方說?我知道我敲這個的時候會發出什麼聲音,我知道我把它撿起來會有什麼感覺。懂嗎?確定性。你會認為這類記憶是理所當然。你知道的,我只能記得這麼多東西,對世界的感受⋯⋯還有她。

這段台詞之所以發展出來，部分原因是要回答卡司與劇組詢問諾蘭關於本片的所有問題——他就是這麼對他們說明的。在看「對世界的感受」這段拍攝毛片時，諾蘭感謝上蒼讓他有幸選中蓋·皮爾斯。「我一在銀幕上看到那場戲，就在心裡感謝老天爺讓我找到皮爾斯。」他說，「他發現了這場戲要好看的必要元素，那甚至是我自己都不知道需要的。他發自內心理解了，並賦予超凡的情感。」

在表演指導的建議下，凱莉安·摩絲拆開劇本重組，用順時序的方式更深入理解她角色的樣貌。但皮爾斯維持劇本原狀，或許這讓他更能感受藍納的混亂狀態。他們邊拍攝邊剪接，剪接指導朵蒂·道恩（Dody Dorn）用三乘五吋的紙卡標示場景名稱，如「藍納將針頭加熱」、「山米意外殺死妻子」，並且用不同顏色區分。他們把這些紙卡貼滿一面牆，藉此釐清本片不同的時間線，讓大家可以看出哪些畫面有重複出現，是第一次或第二次出現。這看起來很類似藍納在牆上拼貼的種種案件線索——地圖、拍立得、便利貼筆記，彼此用線段連接，成了瘋狂的大雜燴。諾蘭請道恩觀賞泰倫斯·馬利克執導的南太平洋戰爭電影《紅色警戒》（*The Thin Red Line*, 1998），從中找靈感，並請她留心班·卓別林（Ben Chaplin）飾演的二等兵貝爾思念家鄉妻子的那些場景——拍的幾乎像家庭電影，帶著迷茫的夏天色調，但是穿插進電影時沒有絢麗效果，也沒有溶接。「我認為《紅色警戒》是影史最棒的電影之一。回憶場景是《記憶拼圖》很重要的一部分，我在拍這些場景時，從《紅色警戒》學到了當你嘗試回憶過去的某人，想起的總是那些小細節。這對我來說就像，對，就是記憶的運作方式。**記憶不是黑白畫面，也沒有漣漪似的溶接轉場。剪就對了。**」

每場戲的開場方式都一樣，有某個特殊的聲音讓我們可以辨認：藍納把彈匣放進手槍、泰迪敲汽車旅館的房門、他大喊「藍納！」。在倒敘場景中，音效設計蓋利·葛利奇運用法蘭克·華納（Frank Warner）在《蠻牛》（*Raging Bull,* 1980）拳擊戲中的技巧，將所有街道環境音都抽掉。諾蘭不喜歡拿其他電影的配樂來搭配剪接中的場景，所以他一寫完劇本就聘請作曲家大衛·朱利安來寫臨時配樂，配樂就跟著電影一起演進[2]。他是這麼對朱利安說的：「九吋釘樂團（Nine Inch Nails）結合約翰·巴瑞（John Barry）。」他會把剪完的場景快遞到倫敦，然後對

2　譯注：通常，電影在剪接時，會搭配既有的音樂做為「臨時配樂」（temp music），當作剪接的節奏與風格參考。

方寄回配樂卡帶。諾蘭沒有因為在好萊塢拍片就發展出全新的工作模式，而是調整他原本的拍攝方法，同時不斷補強。朱利安說：「諾蘭的腦袋裡似乎總有個聲音，他會執著於得到幾個聲音，而不是想要旋律或曲調。在《跟蹤》，配樂裡持續有個滴答的噪音，這是他想要的。在《記憶拼圖》裡，則是有很多不祥的轟隆聲。」

拍立得與藍納用來寫字的簽字筆，則是直接來自片場。「我記得跟朋友借了一台拍立得，我想知道是否能在上面寫字，就嘗試了各式各樣的筆，看看哪一種效果最好。」諾蘭說，「然後我看到，戲服部門會用簽字筆在拍立得上寫字。這部片上映後，這變成廣為人知的視覺套路，有些廣告用了這個手法。現在，這一招跟拍立得都消失了。我在拍《記憶拼圖》之前從沒接觸過真實的電影圈，大家一直覺得蝙蝠俠電影是我的電影事業大突破，但並不是，其實是《記憶拼圖》。我拍《跟蹤》時，還是一群朋友穿自己的衣服上戲，我媽做三明治供餐，到《記憶拼圖》，是用別人的 350 到 400 萬美元來拍，又有正規的劇組、卡車、休息室拖車。以好萊塢的標準來說是很小的製作，但可是我生涯最大的躍進。等到我們開始放片給人看的時候，事情變得非常非常恐怖。那是一場極為顛簸的歷程，有時陷入最低的谷底，有時登上最高的頂峰。《記憶拼圖》是一列超級雲霄飛車。」

10 月 8 號，拍完藍納在倉庫攻擊毒梟的場景後，全片殺青。接下來皮爾斯為黑白畫面的段落錄製旁白，諾蘭鼓勵他即興發揮，好讓這些段落有種紀錄片的感覺——其中一個例子，就是藍納開玩笑說他「虔誠地」閱讀基甸會聖經。2000 年 3 月，後製工作結束，趁著幾間大電影發行公司來洛杉磯參加獨立精神獎典禮的時機，本片製片珍妮佛與蘇珊・陶德，以及監製艾隆・萊德為他們舉辦了一場放映會。「每一家都拒絕我們。」諾蘭回憶道，「每一場放映會，總是會有某人『看懂』了。福斯電影公司會找我開會，然後說『噢，劇本很精采』，但他們老是想談其他的案子。所以，我獲得了人脈與名聲，可以不斷嘗試讓我的事業更上一層樓，但這部片卻像被打入冷宮。整整天殺的一年，沒人想發行這部片，對製片來說這顯然造成很大壓力，因為他們說服大家投資了 400 萬美元。對於本片能否問世，我開始變得非常沮喪。我永遠感恩新市場公司的人，他們從未對這部片失去信心，也從來沒要求我們改動

本片一幀影格。最後他們就真的創辦了自己的發行公司，自己發行這部電影。一年後我們回到獨立精神獎，每個人都流下了眼淚——最佳劇情片、最佳導演、最佳攝影、最佳劇本，凱莉安拿下最佳女配角。這場大逆轉真的就像是故事書一般。」

　　諾蘭決定採取《跟蹤》的模式，在影展圈子發表《記憶拼圖》，製片們將本片送進 2000 年威尼斯影展「當代電影」單元，在麗都島的最大銀幕上播映，這裡可以坐進 1500 名觀眾，是他們第一次在 20 人以上的場合播放本片。「那真是他媽的巨大。」諾蘭回憶。他與艾瑪同坐在戲院裡，想起了前一天有人告訴他們，威尼斯的觀眾如果看到不喜歡的電影，就會發出噓聲或緩慢地拍掌。「導演會坐在皇家包廂——被稱作『箱子』，但沒有圍欄，你真的就是從頭到腳都露出來，全場觀眾就在面前，所以你沒辦法偷溜出去。你就只能懸在那裡。」

　　電影開始放映，諾蘭聆聽著觀眾每個動作的摩擦聲與咳嗽聲，他們努力閱讀著電影字幕。「幽默橋段沒有一個奏效，那是一批死寂的觀眾。大多數義大利觀眾都得看字幕，而很多幽默又是語言上的趣味。電影以非常突然的方式結束，最後迎來衝擊的一刻。我的電影都是以相同方式結束，帶著某種突如其來的回馬槍——電影為了這一刻不斷堆疊，最後戛然而止。過了幾秒鐘，現場仍是一片沉寂，連咳嗽聲都沒有。**我心想，不，他們討厭這部片。**有幾秒鐘我真的完全不知道會發生什麼事情，就是完全不知道，我有點喜歡那樣。我那時非常恐懼，但我永遠記得，這一刻我感覺非常非常驕傲。然後，傳來了巨大的起立鼓掌與叫好聲，太驚人了。那是我人生的轉捩點。」

· · ·

　　非常諾蘭風格的時刻，非常諾蘭風格的重點——不是起立鼓掌，而是那之前幾秒鐘的寂靜片刻，這一刻他的命運還懸而未決，就像波赫士小說《祕密奇蹟》（ *The Secret Miracle* ）裡行刑小隊發射的子彈。小說裡，一個捷克劇作家在被處決的那一瞬間，獲得了一年的時間寫完最後一部劇本。他因為莫須有的罪名被蓋世太保逮捕，遭判死刑，在處決時刻，他被帶到戶外，行刑小隊在他面前排成一列，士官下令開槍，但時

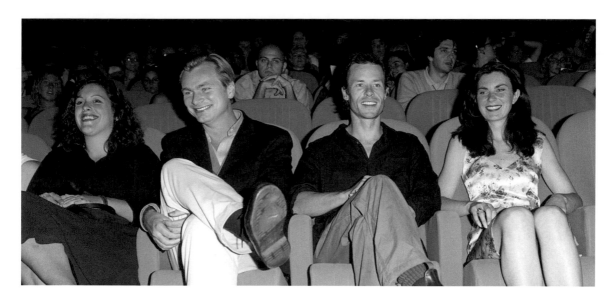

間停止了。「那滴水還留在他臉頰上，院子裡蜜蜂的影子沒有顫動，他
丟下的菸蒂煙霧沒有飄散。經過了一『天』，赫拉迪克才明白。」神已
經聽到並同意他的祈求，給他足夠時間來寫完尚未完稿的悲劇《敵人
們》。他只能靠記憶來寫作，「他省略、濃縮、擴大，有時候，他會選
原來的版本。他開始愛上這個院子，這個軍營；在他無時無刻不面對的
那些臉孔之中，有張臉讓他調整了對羅麥史塔特這個角色的構思。」他
寫下令人滿意的結局，只欠一個細節，而他在流下臉頰的那滴水裡找到
了。「他仰天長嘯，臉轉向側邊，四重槍擊讓他倒地。」3 月 29 號早
上 9 點 2 分，赫拉迪克被行刑小隊槍決。這篇故事之後也影響了《全面
啟動》，這部電影最後一幕開展的時間，僅是一輛廂型車在超慢動作拍
攝之下，從橋上墜落的時間。

　　許多導演都曾在作品中隨意操弄時序，舉幾個例子，奧森・威爾斯
（Orson Welles）、亞倫・雷奈（Alain Resnais）、尼可拉斯・羅吉、安
德烈・塔可夫斯基、史蒂芬・索德柏，與昆汀・塔倫提諾。但是現代導
演當中，沒有人像諾蘭一樣系統性地圍攻他所稱的「放映機的獨裁體
制」。《跟蹤》切碎三條不同的時間線，在它們之間來回剪接；《記憶
拼圖》在兩條時間線之間切換，一條順時序，另一條逆時序；《頂尖對
決》在四條時間線之間剪接；《全面啟動》有五條時間線，而且每一條
的流逝速度還不同，夢中的五分鐘等同現實世界的一小時，在一輛廂型

車從橋上墜落的時間裡，可以度過一生──男女可以一起變老；在《星際效應》裡，一名父親因為引力的時間扭曲效應而與女兒分開，被迫看著她的童年在他面前流逝。諾蘭的作品遠超過鐘錶匠擺弄時間的層次，它們總是正確掌握了時間給人的感受：時間加快或延遲，收縮或匯聚。時間是諾蘭最大的反派人物，是他一生的死敵。對待時間，他彷彿是帶著個人情緒。

「我**確實**對時間帶有個人情緒。」他說，「雖然這麼說很糟糕，但你跟時間的關係會隨著時間改變，我指的是隨著時間流逝。我現在對時間的看法，跟我剛出道的時候相當不同。現在時間當然是比較帶著感情的主題，因為對我來說時間正在加速。我的孩子們正在長大，我正在變老。這太奇妙了，我們第一次碰面時，雙方都沒有白頭髮，現在我有白頭髮了，大部分藏在我的金髮下面。我們是不同的人，我們都感覺時間的流逝對我們不公平，可是我們的老化速度完全相同，這個概念讓我很著迷。時間是所有場域中最公平的，你看到的每個比你苗條的二十五歲青年，老化速度完全相同。時間不偏愛任何人，但每個人都覺得時間對我們極為不公平。我想這是因為，沒有人可以代替我們死亡，在生命結束之時，沒有人可以代替我們做好準備，那是我們自己的事。時間大公無私。每當有人談到死亡率，我腦子裡總是想，嗯，死亡率是百分之百。你懂我意思嗎？」

諾蘭曾在《連線》（*Wired*）雜誌的文章中寫道：「如果你待過放映室，看到放片時膠卷轉出轉盤，掉到地板上，你就會對時間流逝的無情與恐怖有非常具體的概念，而我們都是活在這樣的時間裡。」電影導演為了一個案子耗掉三或四年，而成品在兩個小時內就消失了，導演體驗到的時間流速與觀眾不同。「導演與觀眾並非對等的組合。意思是，我得用好多年的時間籌劃、思考，要把什麼放到他們面前，而他們在真實時間裡用兩小時、兩個半小時，在電影映演的當下去掌握它。我的工作是盡我所能地把一切都放進電影，為了真實時間的觀影經驗仔細微調作品。偶爾，你會看到電影稍微胡搞一下，《笑彈龍虎榜》（*The Naked Gun*, 1988）有個很棒的橋段，萊斯利·尼爾森（Leslie Nielsen）跟普莉希拉·普雷斯利（Priscilla Presley）一起進入了一段非常 MTV 式的蒙太奇，他們在海灘，又去騎馬，最後他走到門口，女人說：『法蘭

克，我度過了美好的一天，我不敢相信我們昨天才認識⋯⋯』觀眾這時才驚覺：『那都是一天內發生的嗎？』這段很精采。你可以找人做個有趣的實驗，先想一部浪漫喜劇之類的片，就隨便找一部，看完後你問：『電影裡經過多少時間？』你永遠不會得到一個簡單的答案。大家會說：『噢，我猜是三天，一星期？一個月？』搞清楚時間實在很難，因為時間相當有彈性。一般電影處理時間的方式，是不可思議的複雜，我把那個機制拿來讓人看見，就像可以從背面透視內部構造的手錶一樣。所以，突然間大家會說：『原來隨著時間過去，有這麼多狀況發生。』其實，我是把時間變單純了。」

<p style="text-align:center">•   •   •</p>

為了測試這是否為真，我在紐約大學狄徐藝術學院（NYU Tisch School of the Arts）的一間教室放映薛尼・波拉克（Sydney Pollack）的《窈窕淑男》（*Tootsie*, 1982）。我邀請了十二位觀眾，年紀介於二十到六十五歲之間，職業從演員到美容界公關都有。我沒告訴他們看什麼片，也沒說我會問他們什麼。以下提供給需要劇情概要的讀者：本片講述麥可・朵西（達斯汀・霍夫曼〔Dustin Hoffman〕飾演）的故事，他是個有地位但很難共事的演員，好多個月沒有工作之後，他從分分合合的女友珊蒂・萊絲特（泰瑞・加爾〔Teri Garr〕飾演）那兒聽說，一部日間肥皂劇正在找人演出醫院行政員金柏利小姐這個角色。麥可假扮為名叫桃樂絲的女人，並拿到了這個角色，但他無法忍受金柏利被眾人踩在腳下的設定，於是把她演成精力充沛的女性主義者，還讓這個角色在全國大紅大紫。但他很難一直女扮男裝，尤其是在愛上同劇演員茱莉・尼可斯（潔西卡・蘭芝〔Jessica Lange〕飾演）之後更難。茱莉是個單親媽媽，與片中肥皂劇的性別歧視導演有著一段毒性關係。桃樂絲跟茱莉一起去度假，茱莉的爸爸雷斯（查爾斯・鄧寧〔Charles Durning〕飾演）深受桃樂絲吸引，並向他求婚。當幾條故事副線開始交集，麥可找到了一個脫身方法：因為肥皂劇出了技術問題，導致卡司必須實況演出一集，於是他即興表演了一段精采演講，最後的高潮是他在攝影機前拿下假髮，揭露自己乃男兒身。茱莉揍了他一拳；一段時間後，他將戒指

還給雷斯；又過了一段時間，他在攝影棚外等著茱莉，她原諒了他。兩人在街上，一起走向遠方。

身為演員的參與者奈特指出，開場有段蒙太奇，顯示出麥可在一段長度不明的期間所經歷的生涯起伏，然後麥可對波拉克飾演的經紀人抱怨，經紀人說「兩年前」麥可在舞台劇裡飾演番茄，角色要死去的時候他竟不肯上台。觀眾才剛看過這件事，然後從參加試鏡到揭露男性身分經過了六個月。「我認為時間不超過兩年半。」

葛倫舉手發言：「我就是把故事當故事看。因為對我來說，故事經過的時間從他生日派對開始，到他跟潔西卡‧蘭芝一起走遠結束。也就是這段戀愛故事。」

「這樣感覺過了多久？」我問。

「感覺像過了六星期到兩個月，這在對白有清楚的指涉。蘭芝對他說『這幾個星期跟你在一起，是我人生中最棒的日子』，雖然整個故事跨越的時間很難講——才過幾星期，麥可就上了那麼多雜誌封面——但她還是說『這幾個星期跟你在一起，是我人生中最棒的日子』。」

「但問題就在這裡：你有辦法在幾星期內出名嗎？」凱特問，「在電影中，我們看到主要發生在他身上的事情就是他演桃樂絲爆紅，像超

↓ ↘ 《窈窕淑男》整個故事經歷了多少天？多少週？多少月？多少年？接受《窈窕淑男》挑戰的觀眾（自左上，依順時針）：妮琪‧馬哈茂迪、葛倫‧肯尼，潔西卡‧克卜勒、湯姆‧邵恩，與羅妮‧波斯果芙。

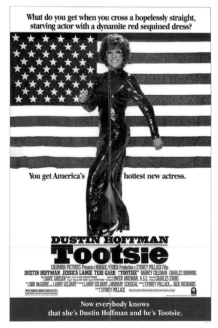

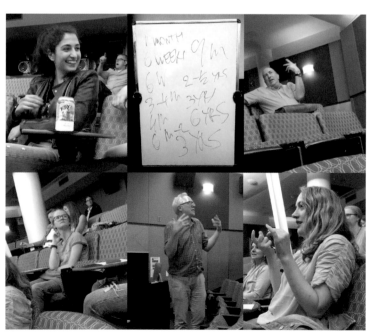

級巨星那麼紅。他上了《紐約》雜誌、《電視指南》跟《柯夢波丹》的封面，還跟安迪‧沃荷一起拍照……我想至少有六個月，六到九個月。」

「理論上，你可以在兩週內變得很有名，並登上雜誌封面。」在雜誌社工作的珍妮說，「雜誌出刊前需要一到兩個月的前製時間，所以在三到四個月之內可以上架。」

「這就是為什麼這部片會提到沃荷？」妮琪問，「他紅得如此之快，所以這是像沃荷那樣的狀況？」

凱特說：「沃荷說你可以成名十五分鐘，不是在十五分鐘內成名。這還是在網路出現之前，所以我們看到粉絲信件漸漸增加，還看到追來簽名的影迷之類的。還有經紀人在那場戲裡說『他們想要再跟你續約一年』，再一年。」

愛瑪說：「我唯一注意到的時間框架就是那一年。對演員來說，一年足以讓一切都感覺變了，你可以先在節目中短暫演出六週，然後再給你續約一年……只不過我們並沒看到。也可以觀察大衣，他們拍生日那場戲也很盛大，我想必須看到下一次生日才能確立時間。這樣才算真正完整的一年。還有那個孩子，她都沒長大。」

「那孩子幾歲？」我問。

「十四個月。」她說。

「寶寶長得很快。」凱特說。

珍妮說：「我很好奇，像他那樣維持著假象，可以撐多久才筋疲力竭。其實我不認為可以撐一年，我覺得一定是幾個月的事情，也不會是幾星期。我想前兩個月你可能還很享受這個狀態，等到過三個月左右，事情就開始走調了。」

「他真的可以在這麼長的時間裡騙過泰瑞‧加爾？」李說。

「他說只跟她睡過一次，然後整部電影他就一直維持是她男友的假象。」

李說：「……還有那個叫什麼名字的，演醫生的那個男人把漱口水噴進桃樂絲嘴裡，突然間就開始迷戀他。那感覺像經過了幾星期，不是幾個月。」

葛倫總結：「這部片在操弄時間。我的意思是，它可能不是有意識

要這麼做，應該沒有一個首腦說：『我們要讓不同的平行時間線同時運行。』對故事來說，最好不要讓你去思考經過了多少時間。因為對這部片來說，最重要的是當你在協調兩條故事線的時候 —— 其一是麥可欺瞞所有認識的人，另一條是他對茱莉的感情越來越深 —— 最好別讓你去想經歷了多少時間，就像現在要我們去試著描述的。因為你越用時間的角度來檢視這部片，它就越難以說服觀眾。」

最後我們發現，似乎有三個各自獨立的時間框架在同時運作，而且速度都不同：潔西卡・蘭芝的劇情採取浪漫喜劇的時間（三到四個月）；泰瑞・加爾的劇情副線是採取鬧劇的時間（四到六週）；「成名」故事以兩段蒙太奇跨越以上兩條故事線，可能歷時兩到三年。在場觀眾的答案從一個月到六年不等。我把結果告訴諾蘭的時候，他正好在印度孟買參加歷時三天的「重新思考電影未來」活動，主辦者是印度電影工作者當佳普（Shivendra Singh Dungarpur），宗旨是支持電影媒介的文物保存 —— 我後來才知道，諾蘭同時也是為了《天能》去勘景。他已經留起鬍子。

他讀著我的實驗結果說：「這很棒。你選了一部好電影，因為它最適合拿來實驗 —— 這部片很棒，但要是考量時間因素，就沒那麼好了。」

「浪漫喜劇通常歷時三個月，因為它們必須讓人戀愛、分手、復合。那大概需要三個月。」

「動作片可能就比較類似《笑彈龍虎榜》那個橋段。」

「我差點選了《帝國大反擊》。」

「那是個有趣例子，因為很難搞清楚片中經歷多少時間。」

「似乎大約一個月。」

「你怎麼推估出來的？我只是好奇，我沒想過這部電影的時間問題。」

「針對這件事，網路上有很多辯論。《星際大戰》裡有很多被壓縮的時間，千年鷹號躲在小行星裡躲著帝國戰艦兩天，然後不用超空間引擎飛往貝斯平星球。這段時間內，路克在達可巴星受訓成為絕地武士，這裡就變得微妙了，有人說這經過了數週，有人說幾個月或半年。我們看到服裝有磨損，但不清楚經過多少時間。」

「對我來說，這就是重點，這就是有趣之處，也是電影運作方式好玩的地方 —— 難以界定。這就是為什麼《窈窕淑男》是很好的選擇，它讓我想起《全面啟動》裡我怎麼處理夢境的連結，以及怎麼看待一般電影運用夢境般的時間感。敘事的不同元素以不同速度運作，但你卻全盤接受，這就是一種夢的邏輯。在這個層面上，電影可以十分如夢似幻。它與我們的夢之間的關係很難講清楚，但在你活著存在於這個世界的期間，會希望能夠建立連結，發現隱藏的事物。我認為，夢為我們做到了這一點，我也認為，電影為我們做到了這一點。《頂尖對決》尾聲，休‧傑克曼的台詞就是完全相反的東西，他說，真實讓我們失望，所以我們為世界創造出更複雜、更神祕的想法。我覺得這也是非常正確的觀點，但是對於『虛構是什麼』的看法太黯淡了：虛構就是一連串的複雜事物，設計來讓我們看不清真實有多平庸。我比較喜歡另一個版本的說法，尤其在我寫劇本的時候，我比較喜歡韋納‧荷索（Werner Herzog）的觀點：虛構是『令人狂喜的真實』。」

「我很高興我們能用《窈窕淑男》來解釋《全面啟動》。」

「說真的，每次我說喜歡某部片，但那部片不是正規驚悚片或動作片的話，大家都會很驚訝。例如《樂來越愛你》（*La La Land,* 2016），對我來說是一部了不起的電影，我看了三、四次，它的導演手法真精采，而我通常不喜歡歌舞片。我身為電影創作者與身為消費者的品味是不同的。我偏好《玩命關頭》（*Fast & Furious*）系列電影，我拍動作片，所以喜歡看拍得精采的動作場景，當中有些故事很吸引人，尤其是第一集，第二集之後所有角色之間的人際關係也很吸引人。這個系列的發展過程也令人著迷，幾乎就像一季電視劇，成為了某種合奏樂團。但沒錯，每次我談到喜歡的喜劇時，大家都會很訝異，無論我的理由是什麼，無論這些喜劇跟我有什麼關係。你能相信嗎？他們會說：『噢，你喜歡喜劇？』大家都喜歡喜劇。如果你看《王牌保齡球》（*Kingpin,* 1996）裡伍迪‧哈里遜（Woody Harrelson）的表演，那是最棒的表演之一。我回電影院看了兩、三次，不只是因為我覺得很好笑也很蠢，也是因為他的表演深深打動了我。在那個橋段裡，他說：『我很久沒回故鄉了，天啊，打從……』然後他轉頭看她，頭髮亂飄，說：『我看起來如何？』這真的是很棒的表演，他的認真與誠懇打動了我。」

　　從這個角度看，《記憶拼圖》是究極的玻璃錶，驅動它的不是一股顛覆或解構的衝動，而是追求激進透明度的企圖心：彷彿是劇作家路易吉・皮藍德婁（Luigi Pirandello）編寫的黑色電影，主角實實在在用血肉進行劇本腦力激盪，背景故事與動機寫在他身體上，藍納的記憶每十分鐘就被抹除，與美國動作片每十分鐘要有一段動作場面的要求相仿。我們像他一樣患上了失憶症，想盡辦法要理解每個星期遇見的任何電影。觀眾若想理解《記憶拼圖》，要做的事與看任何一部電影時會在半意識層次解謎是相同的，只不過這一次我們是跟主角一起。譏諷、狡猾、狂亂、機智、散亂、憂鬱、脆弱──藍納不僅是主角與敘事者，他是我們長相左右的夥伴。鏡頭與他的距離總是比其他角色更近，所以他彷彿就在電影院裡，坐在我們旁邊，隨著銀幕上劇情的開展，他不停評論著這些事件。「我已經跟你說過我的狀況。」每次遇到新角色，他就會說這句話，語氣裡帶點疑問，擔心自己會講重複的話，或是讓對方覺得無聊。當他認不出某人的時候，就會安撫對方，希望他們不要放在心上。這是我們注意到他的第一個特質：有禮貌。疏離從未如此彬彬有禮。雖然他悲痛萬分，卻沒有餘裕可以自憐，因為世界正以高速向他襲來。

　　《記憶拼圖》為主角與觀眾設下地獄般的陷阱，讓兩種對立的恐懼產生矛盾，解除了一種恐懼，卻會讓另一種的症狀更嚴重。第一種，是唯我論者（solipsist）的恐懼，他得仰賴自己那漏洞百出的腦袋來獲取資訊。他告訴娜塔莉：「我必須相信在我心靈之外的那個世界，即便我無法記得，也必須相信我的行動仍然有意義。我必須相信，當我閉上眼睛，世界仍然存在。」他害怕自己在宇宙裡孤單一人，渴望著確定性，於是他推開自己的門讓他人進來，但在這麼做的同時，他也讓自己對另一種恐懼門戶大開：妄想患的恐懼。妄想患最害怕的，就是他人的剝削操弄，他的願望與唯我論者相反，只希望遺世獨立好讓自己安全。藍納兼具兩種身分，他可以有安全感或確定性，但不能同時獲得兩者。他要有哪一種？妄想患或唯我論者，哪種身分占上風？我們要先處理哪一

↑ 1999 年，在片場休息的蓋．皮爾斯。諾蘭最犀利的洞見，就是看透了藍納處境的脆弱性。

方的問題？身陷絕望的分裂狀態，讓藍納永無止境地在這兩個戰線之間來回，他急於辨明他人餵食的假資訊，卻又無法仰賴自己漏洞百出的腦袋。他無法信任他人，卻又必須去相信，或者，如他所說：「我是唯一不相信眼前事實的人，可是我的腦部卻受傷了。」

　　這似乎是個怪誕的處境，像是腦神經學家奧立佛・薩克斯（Oliver Sacks）書中的案例，卻出人意料地能引起觀眾迴響。對於孩提時曾被大人騙過的人來說，可以立即明白藍納的雙重戰線戰爭——也就是他確定聽到謊言，卻沒有心智能力或自信可以確信對方說謊或質疑對方。其實，和藍納最神似的，是被丟進狼群中的勇敢、聰明的孩子。我們會好奇，在本片陽光燦爛表面之下翻騰的情感中，娜塔莉提供給藍納的車牌「SG13 7IU」這個線索有多大的感染力？她聲稱這是殺害他妻子凶手的車牌。這是本片的麥高芬，這個資訊引領藍納展開復仇，驅動了整個劇情，但其實這是諾蘭母校黑利伯瑞的郵遞區號，只是稍微誤記了（I 應該是 N）。時間對寄宿生來說，是個情感議題，因為其實重點不是時間，而是距離。心理學家沙維瑞恩（Joy Schaverien）在《寄宿學校

症候群》（*Boarding School Syndrome*）寫道：「孩子依賴著對情感依附對象的記憶以及與其共有的記憶，藉此反映出自身存有與歸屬社群的連續感。」此書的主題——時間、重複、失憶、身體記憶——讀起來就像《記憶拼圖》主題的檢查清單。「情感依附對象的故事，以及與他們共有的回憶，是親密家庭連結程度的指標。沒有這些共有的回憶，童年存在的連續性就從孩子身上剝離了。所以當他成年之後，在講述故事時可能會欠缺敘事順暢度，這一點也不令人意外。對畢業的寄宿生來說，這可能是為什麼回憶事件順序有時候會很困難的原因。」這不正是《記憶拼圖》所呈現的戲劇？藍納從家庭「相簿」被放逐，困在自己主觀回憶的泡泡裡，無法敘述自己的經歷，他被迫在食人魚池中保護自己，不知道能夠信任誰。

我把這個詮釋告訴諾蘭後，他有點不自在地回應：「老實說，我其實覺得這個說法有點過頭了。但我不知道，這終究不是我能評斷的事，但我很抗拒這類作者自傳式的詮釋，因為老實說，我覺得這樣詮釋太容易了。順帶一提，我認為我總是直接回答問題，我並不想要閃躲；我真的覺得，在我的電影裡，我並未允許自己面對某部分的自我。我的意思是，《敦克爾克大行動》可能是我第一部把那個部分端上檯面的電影，因為這部片的重點是體制怎麼看待歷史。但終究我想我繞過它了，理由只是因為我覺得用比較體驗式、基層士兵的方式講故事會更有趣，所以我其實沒著墨在肯尼斯‧布萊納（Kenneth Branagh）演的軍官與士兵之間的關係。我的意思是，電影裡大致上有那樣的東西，但我盡量找方法避免去呈現。」

「《記憶拼圖》的重點比較不是階級，而是心理。」我說，「藍納就像被迫進入充滿敵意環境的孩子，在那裡他無法相信任何人，被困在幽域裡，不斷回到同樣的狀態。」

「我想你是找錯了原因。」他停頓了一下，「我認為你的說法太過建立在語義學的基礎上，建立在概念之間的語義學關係，而不是感受——」

「那就是我正在講的，這部電影的情感——」

「我一直都認為這歸功於蓋‧皮爾斯，他吸引觀眾進入了這個兩難局面。這個兩難充滿著大量情感。這個主角有強烈的感染力，而我在拍

《敦克爾克大行動》時，也放入了情緒非常高張的情境。在這兩個狀況裡，我都希望刻意以不煽情的方式來製作電影。漢斯‧季默告訴我一句話，他說是雷利‧史考特說的，但我想本來是小說家詹姆斯‧喬伊斯（James Joyce）說的：『煽情是不勞而獲的情感。』這似乎是非常精準的見解，很多電影都會用煽情手法來維持觀眾的注意力。我從不喜歡這樣。對我來說，這不是有用的工具，所以某些人來看我的電影時，會覺得稍微違背了他們的期待，因為主流電影都採用煽情手法。我思考的是扎實獲得的情感、貨真價實的情感。《記憶拼圖》裡的處境充滿了情感，所以不需要增添太多。皮爾斯把情感轉為真實，他為你打開了進入電影的門，他散發的感染力，往往連音樂或對白都難以傳達。他是個傑出的演員。」

這是我學到的第一堂課：雖然諾蘭很樂意承認在主題的層次上有一些個人生平的元素，但很不願意讓人將他與角色建立起心理層面的連結。我們在這個主題上繞了幾個圈圈，我才不再追問。我發覺我們已經從討論《記憶拼圖》變成演出《記憶拼圖》，我飾演泰迪的角色，試圖說服諾蘭接受我這個版本的事件經過，但並未成功；而他扮演藍納的角色，堅定相信自己的版本。我們都相信對方的誠摯，但也同樣相信對方十分瘋狂。

·　·　·

波赫士筆下的富內斯決定要把他的回憶都寫下來，想方設法把一整天的經歷都寫下來，最後卻發現他的記憶是遞迴的 —— 回想回憶竟把回憶變成回憶的回憶。他甚至可能一直到死，都還來不及將童年回憶分類完成。最後他被逼瘋了，在 1889 年死於肺充血。波赫士在訪談中說：「富內斯發瘋的原因在於，他的記憶無窮無盡。」富內斯不幸有著完美記憶的能力，他遭遇的難題與藍納相反，但即便是波赫士，也看到了這個故事的翻轉潛力。「當然，如果你遺忘了一切，你就不再存在了。」他說。

《記憶拼圖》對這種瘋狂狀態僅是點到為止，但恰到好處。我們從電影的第一個影格就知道故事的結局：藍納復仇，殺了泰迪。我們知道

他將會在哪裡動手：一個荒廢的倉庫。我們也知道方法：對他後腦勺開一槍。等到我們真的看到那裡，兩條時間線終於同步，黑白畫面逐漸轉為彩色，諾蘭為這些元素賦予了創傷回憶的特質，永無止境的反覆經歷，對此我們既害怕又熟悉。大衛・朱利安配樂的電子合成節奏越來越緊迫，聽起來就像電腦正在作惡夢。「你根本就不想知道真相。」泰迪宣稱，「小子，你活在一個夢裡，有個亡妻可以哀悼，讓你的生活感覺有目標，就算我不存在，你這浪漫的追尋也不會結束。」他說，侵入者並沒殺死藍納的妻子，而是藍納殺的，因為他意外幫妻子打了致死劑量的胰島素。從此之後，他就誤把這筆帳算到山米・詹金斯頭上。如果你接受泰迪的說法，本片就是一齣關於罪孽與否認的推理劇，重點在於男主角跌跌撞撞發現他壓抑已久的犯罪真相。但是藍納不能接受這個版本的說法，他跟蹤離開倉庫，在旁白裡對泰迪抗辯自己的清白：「我是否可以就這麼讓自己忘掉你剛告訴我的話？我是否可以就這麼讓自己忘記你叫我做的事情？你以為我只是另一個要解開的謎團？我是否為了讓自己幸福而欺騙自己？泰迪，就你來說，對，我會忘了你。」他寫了一張紙條，告訴自己泰迪的車牌「SG13 7IU」就是凶手的車牌，然後他開車到最近的刺青店，把這件事刺在大腿上，於是啟動了本片的第一場戲：「現在故事講到哪了？」在結構上，本片就像髮夾或莫比烏斯環[3]。每一次有人觀賞本片，泰迪與藍納就注定要不斷反覆糾纏，在沙漏中來

→ 藍納（蓋・皮爾斯）報復泰迪（喬・潘托利亞諾）。他真的找對仇人了嗎？即便在電影上映後，連本片多位共事者也無法取得共識。

---

3　譯注：莫比烏斯環（Möbius strip），1858 年由德國數學家莫比烏斯（August F. Möbius）發現的立體幾何。物體沿著莫比烏斯環的表面移動一圈，最終會回到原點，形成無限循環。

回滾動,直到永恆。

　　「我覺得,無法信任自己的心靈是很恐怖的概念。」諾蘭說,「這
是《鬼店》的重點。我認為《記憶拼圖》提及了電影的道德相對主義,
比起在日常生活中,這很能讓觀眾接受不同的道德標準。舉例來說,在
西部片裡,當主角用各種方式開槍打死壞人時,我們都非常高興,只要
這符合電影一開始設下的規則即可。我喜歡玩弄這些規則。在《記憶拼
圖》裡,觀眾幻想了一齣復仇戲碼,其中的主角卻記不得自己的復仇。
在電影裡,你的內在道德觀是被觀點所定義的,然後你會體驗到 —— 通
常是在看完電影後 —— 在心中重組情節,並心想:慢著,如果跳脫主角
的觀點,故事的道德觀是什麼?《記憶拼圖》就是嘗試**在片中**多次讓觀
眾思考這件事,它想要讓這個張力變成文本的一部分。」

　　換句話說,本片誕生就是為了讓觀眾相互爭論。2000 年夏天,本
片在威尼斯影展大獲好評之後,包含諾蘭與皮爾斯在內的團隊去吃晚
餐,眾人針對電影結局時該相信誰,展開了長達兩個小時的辯論(殺青
兩年後,他們還在辯論這件事,這讓諾蘭十分驚訝)。隔天記者會上,

他不小心說出他認為觀眾該相信誰。他回憶：「有人問到結局，我說：『嗯，本片的重點就是要讓觀眾自己決定，但我需要有做為基礎的真相，事情就是這樣……』然後我就說出來了。記者會後，喬納把我帶到旁邊說：『你回答的前半段講這要由觀眾決定，根本沒人在聽，大家都聚焦在你的想法。你絕對不可以告訴大家你真正的詮釋，因為這樣會讓結局的曖昧性黯然失色。』他說的沒錯。觀眾總是認為，相較於他們自己或是電影的曖昧結局，我的答案比較有價值。幸運的是，這是在……我不會說是網路出現之前的年代，但那時候網路還不是到處都有，所以我不相信我當時說的答案有留下任何紀錄。我猜你可以在義大利某地的報紙檔案庫找到答案。你必須對故事有個說法，但並不需要廣為人知。我認為，你若不知道自己的想法、自己的信念，就無法創造出有成效的曖昧性，那只不過是一種敘事詭計。大家感受得到兩者的差別。」

正如威廉・安普生（William Empson）在 1930 年的《曖昧性的七種類型》（*Seven Types of Ambiguity*）中寫道：「曖昧性本身不會令讀者滿足，它被認為是一種文學技巧，是可以試圖達成的事物；必須透過每個不同情境的特定要求，它才能產生或是獲得合理性。」安普生當然是在網路出現前寫下這段話。從 1990 年代晚期到 2000 年初期，我們看到一波電影如《黑色追緝令》、《未來總動員》（*Twelve Monkeys*, 1995）、《刺激驚爆點》（*The Usual Suspects*, 1995）、《鐵面特警隊》、《楚門的世界》（*The Truman Show*, 1998）、《駭客任務》、《變腦》（*Being John Malkovich*, 1999）、《X 接觸來自異世界》（*eXistenZ*, 1999）、諾蘭的《記憶拼圖》、《夢醒人生》（*Waking Life*, 2001）、《香草天空》（*Vanilla Sky*, 2001）、《怵目驚魂 28 天》（*Donnie Darko*, 2001）、《關鍵報告》（*Minority Report*, 2002）與《王牌冤家》（*Eternal Sunshine of the Spotless Mind*, 2004），都有多重故事線、令人天旋地轉的逆轉、倒轉因果關係的敘事時間設計、事實與虛構之間的分際被刻意模糊，以及利用了生命其實是醒著作夢的概念。就史蒂芬・強生（Steven Johnson）的說法，這些電影成為一種「新的微類型」：**腦洞大開片**（mind-bender）。無論諾蘭是否刻意如此，他在資訊時代掌握了一個關鍵的成功因素：在垃圾郵件、網路機器人軟體與假象自圓其說的年代，比起你確定知道的事情，你並不確定知道的事情更能獲得神祕的力量。唯一比這兩者更有

價值的東西是什麼？就是你無法知道的事情。在某些層面上，**《記憶拼圖》是世界上第一部不怕爆雷的電影：沒有人對本片的理解程度高到足以爆雷。**

「我在拍《跟蹤》與《記憶拼圖》時，那陣子有很多電影的根基都是要讓觀眾無法感受到什麼是真實。《駭客任務》、《鬥陣俱樂部》（*Fight Club*, 1999）、《靈異第六感》（*The Sixth Sense*, 1999），這類電影有一堆。每一部的宣傳都說：『你的真實將被徹底翻轉。你不知道你在看的真正是什麼。』我有種強烈的感覺，在某種層面上我們其實都在拍同樣的電影……無論是電影或人生，我都覺得曖昧性很難處理。我可以誠實地說，我從未刻意把模稜兩可的東西放進作品裡。我必須要有個答案。那就是喬納針對《記憶拼圖》所說的重點：『當然，我有答案，但那是因為這是真誠的曖昧性。』電影放映完後，我最先交談的人之一是個記者，他基本上是以我預期的方式，或我詮釋本片的方式來解讀的。他看待本片的方式與我完全相同。就算他是世界上唯一這麼解讀的人，但我已經覺得，沒錯，我沒瘋。我確實有把這些東西放進作品裡。」

這些年來，諾蘭在這場論戰中發現了有趣的事情。那些相信自己視覺記憶的人傾向相信藍納，因為他的拍立得照片上寫著「不要相信他的謊言」，在全片中他們看過了好幾次；而那些相信自己語言記憶的人傾向相信泰迪，因為他的說法是以直接說明的方式呈現。但還有另一個可以解決爭端的方法：哪個逆轉比較精采？如果泰迪講的是真相，藍納殺了妻子，那麼被標示為最大說謊者（不要相信他的謊言）的角色，在令人心服口服的反諷結果中，竟然是講出最大真相的人，同時，觀眾最不懷疑的角色（藍納），在本片以同樣令觀眾開心的聰明手法繞過了「最不可能犯罪的嫌犯」慣例，最後竟然是凶手。就像諾蘭的許多作品一樣，本片是對惡性重大犯罪、虛假意識、否認事實的研究。甚至連藍納對自己的思考（*我是否可以就這麼讓自己忘掉你剛告訴我的話？我是否可以就這麼讓自己忘記你叫我做的事情？*）都支持這個解讀。另一方面，如果我們拒絕接受藍納犯了罪，那麼一切都會徒勞無功：被標示為說謊者的角色確實撒謊，我們相信是清白的角色也確實無辜。這兩種論點根本沒得比。這部電影有這些反諷、罪惡，與多層次的角色塑造，才

能讓觀眾看得心滿意足。

諾蘭聽我說了這番話，點著頭。

「有道理，但我不確定可以接受你的看法，說藍納被認為是誠實的人，理由是⋯⋯」

「不對，清白的人。」

「就像你說他是清白的，但全片到處都有明確線索指出他是不可信賴的敘事者。這個概念是他為了讓自己幸福而欺騙自己。我們都是如此。」

「對！這就是我講的重點。『我是否為了讓自己幸福而欺騙自己？泰迪，就你來說，對，我會忘了你。』另一個可能性是，他就如他所說是清白的，而泰迪就如電影告訴我們的那樣，是個騙子 —— 這太過直接，沒有逆轉。」

諾蘭拒絕發話，只是像柴郡貓[4]那樣微笑。

「你現在什麼也不說，因為你知道我是對的，你不希望毀了其他人的觀影經驗。」我說。

「我只會說，你現在很像《頂尖對決》結局裡休・傑克曼的角色。」

「此話怎說？」

「我的意思是，如果你看到電影的尾聲，米高・肯恩就是這樣回應。這麼說很中肯。」

「他說了什麼？」

「你再去看一遍。」

那天傍晚，我回到訪談期間用 Airbnb 租的公寓，第 N 次重看《頂尖對決》。本片講述兩個魔術師的致命對決，表面上看起來是針對「瞬間移動」的戲法，魔術師走進舞台一側的門，然後神奇地從另一側的門走出來。休・傑克曼決心要從對手那裡奪取這個戲法的祕密，於是採取了偷竊甚至殺人的手段，當他最後終於知道祕密，幾乎無法相信自己的耳朵。「這太單純了！」他大喊。接著就是米高・肯恩飾演的卡特所講的旁白，他重新歸納了電影開場那段類似的台詞。

---

4　譯注：柴郡貓（The Cheshire Cat），《愛麗絲夢遊仙境》內的角色。

現在你正在尋找戲法的祕密。但你是找不到的，因為你其實並不想知道。你想要被騙。

換句話說，儘管我非常希望諾蘭證實我是否「解開」了《記憶拼圖》的謎團，但我並不希望他告訴我，因為這樣一來就沒意思了。在某個層次上，我**想要被騙**。從這裡我們可以推敲出諾蘭作品特有的、些許殘酷的動態關係。我們可以稱之為安普生的「第八類曖昧性」，這也是諾蘭最喜歡的：曖昧性是別人的問題。

# 感知
# PERCEPTION

**諾**蘭提到他的第三部作品時說:「基本上,是史蒂芬·索德柏讓《針鋒相對》拍出來的。」本片重拍了艾瑞克·斯柯比約格(Erik Skjoldbjærg)1997 年的冰冷挪威驚悚片:故事講述一名追捕凶手的警察,但他覺得自己的罪孽比凶手更深。該片的背景設定在永不落日的偏遠挪威小鎮,主角是聲譽蒙塵的鑑識專家(史戴倫·史柯斯嘉〔Stellan Skarsgård〕飾演),跟著線索找尋殺害一名青少女的凶手。失眠、片段剪接、突如其來的一片白茫,都擾亂了他的推理過程。諾蘭看這部片的時候正忙於改寫《記憶拼圖》劇本,據斯柯比約格所說:「這是一部反轉的黑色電影,充滿光,而非黑暗,本片的戲劇動能也是如此。」諾蘭在大銀幕上觀賞時,覺得這似乎與自己正在嘗試的目標相仿。「我一口氣看了兩次,因為我真的很喜歡它的質感。」他說,「本片的重點是失眠,是思考過程的扭曲,而且跟《記憶拼圖》一樣有個不可靠的敘事者,以及非常主觀的觀影經驗。我真的很想嘗試用我在《記憶拼圖》運用的方式,進入某人的腦袋。所以這部電影跟我的關係很特別,就像是:『我想要以稍微不同的方式拍這部片。如果你取這個戲劇情境,可以拍出一部有著大明星的好萊塢電影。你可以拍出像《烈火悍

將》一樣的電影。』」

　　諾蘭聽說華納兄弟打算重拍這部片，他打算要拿到導演的工作，但他的經紀人丹・阿隆尼（Dan Aloni）卻連幫忙安排與電影公司高層碰面的機會都沒有，於是只能眼睜睜看著他們把編劇工作交給另一個新人希拉蕊・塞茨（Hillary Seitz）。然而，諾蘭一拍完《記憶拼圖》，狀況就變了。阿隆尼將《記憶拼圖》的錄影帶送給史蒂芬・索德柏，那時他正因 1998 年執導的《戰略高手》（*Out of Sight*, 1998）再度創下生涯高峰。索德柏聽說諾蘭與華納兄弟高層碰不上面，就大步走過片廠去找製作部主管，對他說：「你如果不跟這個人碰面，你就是瘋子。」他還提案讓自己與喬治・克隆尼（George Clooney）擔任《針鋒相對》的監製，兩人同時擔保這個年方三十一歲的導演。

　　「每個人都需要一位願意冒險相挺的貴人。」諾蘭說，「史蒂芬並不需要這麼做，卻站出來了。他跟喬治當了《針鋒相對》的監製。所以我就這樣獲得了執導機會。我為這部片感到很驕傲，就我所有的作品來看，這部片可能是最被低估的。有人會說『喔，這部不像《記憶拼圖》

↑ 閱讀《針鋒相對》劇本的希拉蕊・史旺。本片是諾蘭第一部好萊塢片廠電影。

← 諾蘭與艾爾・帕西諾在英屬哥倫比亞拍攝現場。

那麼有趣，或那麼有個人風格」。但這是有理由的，這是其他人寫的劇本，是重拍另一部電影。事實上，從拍攝過程來說，這部片是我投注最多個人情感的作品。那是我人生中極為鮮明的時刻，是我第一部片廠電影，我在實景拍攝，第一次跟電影大明星共事。拍攝本片是一次強而有力的經驗，我每次重看都會想起一切。就我所有作品來說，這部片是最正統、或最符合我想拍的電影類型。它其實沒有挑戰類型，但有些人看了我其他作品就會期待這一點。但我想，本片成果還是挺不錯的，雖說這句話不應該是我來講，但我不時會遇到電影工作者，**他們感興趣、想討論的其實都是這部片**。對，我為這部片感到非常驕傲。」

《針鋒相對》是諾蘭第一次與銀幕大明星合作的電影，卡司竟有三個奧斯卡獎得主：艾爾・帕西諾、羅賓・威廉斯（Robin Williams）與希拉蕊・史旺（Hilary Swank）。艾爾・帕西諾飾演刑警威爾・杜馬（Will Dormer），有著黑眼圈，疲勞讓他下巴鬆弛，破舊皮大衣彷彿下垂的第二層皮膚。這個角色不是隨便一名警察，他就是「典型的警察」：一脈相承自薩皮科[1]或《烈火悍將》的副隊長漢納。杜馬為了偵辦一樁當地少女命案，跟馬丁・唐納文（Martin Donovan）飾演的搭檔哈普・艾克哈特（Hap Eckhart）抵達偏遠的阿拉斯加小鎮，小鎮警察艾莉・伯爾（Ellie Burr，希拉蕊・史旺飾演）負責接待他們，她逢迎地說自己警校論文的主題是杜馬過去在洛杉磯精采偵破的一樁案子。她熱切地跟著他在鎮裡到處跑，當這位大警探開始辦案，她就在一旁作筆記。杜馬很快就找到嫌犯，一個為人溫和的推理小說家華特・芬奇（Walter Finch，羅賓・威廉斯飾演），但杜馬因為失眠，又加上當地無情的午夜烈日，身心飽受折磨。濃霧裡，杜馬在岩石四散的海灘追逐嫌犯，卻誤判、槍殺了自己的搭檔。情勢開始逆轉，現在輪到他感受越來越大的偵查壓力。在他一邊追捕芬奇的同時，史旺越來越有機會揭露她偶像的真面目。本片與原版最大的不同，是呈現了帕西諾遭到內部風紀調查的背景故事，本來哈普準備要提出對他不利的證詞，因此杜馬有了殺害搭檔的理由，即便這是一場意外。

「我很希望讓主角在抵達阿拉斯加之前就有很大的罪惡感。」諾蘭說，2000 年一整年，他都在大幅改寫劇本，因為電影公司與六十歲的帕西諾的出演協商拖了很久。他與塞茨會在好萊塢的漢堡哈姆雷特

1　譯注：薩皮科（Frank Serpico），60 年代勇敢揭發警界貪腐的紐約警察，其故事被改編為電影《衝突》。

（Hamburger Hamlet）碰面，讓她聽取修改建議。「這部電影我沒掛名編劇，我也沒提出這個要求，因為我接下導演之後，其實都是塞茨依照我想要的方式來改寫劇本，不過我確實為帕西諾做了幾次改寫，有相當的篇幅。由於當時編劇公會在罷工，所以我們的截稿日期非常緊迫。帕西諾很喜歡劇本裡事件互相糾結的樣子，也鼓勵我這麼寫，就是那種夾在幾件事情之間的尷尬處境——例如我們改寫了主角打電話給搭檔妻子那場戲，帕西諾希望讓她是個很難應付的人。在這類電影裡，你不常看到這類尷尬橋段，但他很喜歡這樣的東西。」

在《跟蹤》與《記憶拼圖》，諾蘭有非常充裕的時間來排戲，但是在《針鋒相對》，他們幾乎沒有排演時間。諾蘭在阿拉斯加與英屬哥倫比亞實地拍攝，他前一晚與演員排戲，隔天就拍攝。有時候他讓攝影機靠得離帕西諾非常近，對此，帕西諾十分驚訝；但有時候，帕西諾可以憑直覺就知道攝影機位置與角度，而且諾蘭不需要講太多就可以溝通，這反倒換諾蘭訝異。「從帕西諾身上我學到很多表演的事，也學到明星地位的價值與意義——有了明星魅力可以讓你獲得什麼。」他說，「原版電影讓觀眾慢慢疏離主角的手法很精采，但我的電影反其道而行：觀眾跟著主角踏上旅程，跟開場相比，到了結局你更接近主角了。我喜歡的做法是，用一模一樣的劇情，只改動一些東西，你就可以改變電影跟觀眾的關係。這就是明星的重要性，他們跟觀眾有著某種關係。你傾向信任明星，信任他們的能力，信任他們清楚自己在做什麼。他們能把事物變得可接受，他們能把讓人不舒服的東西變得舒服，他們可以引導你看完故事。你能夠看完《衝突》（*Serpico,,* 1973）的唯一理由，是因為在電影的核心當中具有明星魅力，讓你願意跟隨他們看完故事，對吧？所以，操弄這一點，並把明星整得很慘是非常有趣的，並且可以讓觀眾處於不利的地位，也就是把一切都顛覆掉。**找非常知名的演員來演，再把他們放進這個瘋狂的情境，我很喜歡這麼做。**」

·　·　·

《針鋒相對》的主題是愧疚、替身，與感知，顯然這是諾蘭最有希區考克風格的電影（電視劇《希區考克懸疑劇場》〔*Alfred Hitchcock*

↑ 希區考克《火車怪客》
中，羅伯特·沃克飾演
的布魯諾勒死米莉安
（凱茜·羅傑斯〔Kasey
Rogers〕飾演）。這
是諾蘭最愛的電影之
一，他也透過本片認識
了雷蒙·錢德勒的作
品。

*Presents*）有一集的片名就是
《失眠》[2]，男主角的妻子死
於火災，而他失眠的真相，就
是罪惡感引發的症狀。）「威
爾，你睡不著嗎？」羅賓·威
廉斯飾演的異常冷靜凶手芬奇
問道。芬奇總是在刑警深夜入
睡之際打電話給他，就像愛
倫坡筆下的黑鴉，或是希區
考克《火車怪客》裡，羅伯
特·沃克（Robert Walker）飾
演的布魯諾·安東尼（Bruno
Anthony）——他緊跟著法利·葛倫格（Farley Granger）飾演的職業網
球選手，宛如揮之不去的罪惡感。布魯諾在提議兩人交換殺人之前曾
說：「我有個很棒的點子，我以前都是思考著這個點子入睡。」他極為
執著於一個概念，可能就這麼被自己的想法給毀了。諾蘭對這個狀態也
同樣著迷。杜馬就像諾蘭作品中的許多主角，他犯下的罪不是行動，而
是一個想法。他希望搭檔死掉。這幾乎跟殺了搭檔一樣壞。當然，這已
經足以讓芬奇用來勒索他。芬奇有種虛無縹緲的質感，在追逐場景中，
他永遠被放在觀眾的視界邊緣，總是離開景框消失。在最後的槍戰中，
他再度透過活板門逃逸，慢慢消失在水底深處——這是諾蘭風格的脫逃
手法，就像柯柏在《跟蹤》結局混入群眾之中。他彷彿從未存在過。他
幾乎是杜馬夢境裡的怪物，幾乎是他罪惡感的化身。

「《火車怪客》是我最愛的電影之一。」諾蘭說，「我跟羅賓聊天
時，其實有跟他說過：『我們只是在這裡聊一聊，但這個角色可能是虛
幻的。』我的意思是，他可能不存在。他其實是杜馬的良知，就像《木
偶奇遇記》（*Pinocchio*）裡的小蟋蟀吉米尼（Jiminy Cricket）——這是
羅賓的詮釋。我一直認為這像是《馬克白》，這部莎劇基本上都在講主
角的罪惡感與自我毀滅傾向。芬奇只是在他耳邊低聲說出他自己早就知
道的事情，或是早就應該知道的事情。」或許諾蘭從希區考克獲得的最
大啟發，是以表現主義的手法呈現場景樣貌。這是諾蘭第一次與英國美

2　譯注：《針鋒相對》的
英文片名 Insomnia，即
是失眠。

術指導納森‧克羅利（Nathan Crowley）合作，在英屬哥倫比亞與阿拉斯加北部崎嶇、不宜人居的地貌上，諾蘭想盡辦法擠出各種可能性，例如杜馬首次遇到芬奇的建築物，其格局就被他解構了：這棟平房木屋是以支柱架在奇岩異石之上，地板有扇活板門，芬奇會在關鍵時刻從門中墜落，迫使杜馬在迷宮般的地下隧道追逐他；然後杜馬走進濃霧，在滑溜的岩石上攀向芬奇的身影。杜馬拚命在岩石上找立足點時，諾蘭讓我們一直專注在他的雙腳上；在接下來的水上原木（又像橋，也像滾動的路面）追逐場景中，杜馬再度掉進冰冷的水裡，為了要呼吸空氣，他努力用手指扳開水面上相互撞擊的木材。這個場景是純粹的諾蘭風格，同時運用了對幽閉與暴露的雙重恐懼。

「我一直對荒野故事有點過敏。」他說，「有著很多冷杉的阿拉斯加小鎮，這個概念非常有電視劇的感覺，可能是因為這讓我想到影集《雙峰》（*Twin Peaks*），也可能是什麼其他理由，我的美術指導克羅利也有同感，這是我第一次跟他合作，我們用了很多時間想要搞清楚『如何創造出更有表現力或表現主義風格的故事地景？』霧中沙灘就是關鍵。《針鋒相對》講的是對當地的陌生感與旅程。霧中沙灘、穿過小屋然後落入隧道，隧道成為了某種通道，我不把它當作主題來處理，而是憑本能就這麼做了。就像是：『從沙灘到隧道，我們必須讓霧越來越濃，接著在隧道裡奔跑，然後霧氣就讓他什麼也看不到了。』拍《針鋒相對》時，我們本來要仿效原版電影裡頭無處不見的陽光，就是『我們一定要這麼做』。但後來有人說『我們來做黑色電影吧』。基

↓ 艾爾‧帕西諾飾演的杜馬在霧中沙灘搜索凶手。諾蘭用「落入冥界」的概念來設計這場戲。

↑ 羅賓‧威廉斯演殺人凶
手華特‧芬奇，觀眾在
關鍵的渡輪場景中才第
一次看到他。「我倆都
知道一個祕密。我們知
道殺人是多麼容易。」
他對杜馬說。

本上，他們的意思就是要有陰影與打光。你知道嗎？原版電影並沒有黑色電影的本質。我帶著《跟蹤》去舊金山影展的時候，一個策展人在放映後跟我說，《跟蹤》最令人興奮的一點就在於，它是黑色電影，卻在光天化日下發生。大家都忘了，《雙重保險》有一場超市跟一場保齡球館的戲也是如此。」

午夜太陽強烈的眩光，被諾蘭當作杜馬困境的隱喻：他無法不去思考自己的罪惡；藍色冰川則讓人想到他那冷酷、陰森的追捕對象——芬奇。「你知道這冰川每天移動四分之一英寸嗎？」芬奇說，彷彿那是他的靈魂伴侶。杜馬追捕失敗兩次之後，大約在電影過了一半時，芬奇邀請筋疲力竭的刑警到渡輪上碰面。這個關鍵場景是諾蘭在他的作品當中熱愛的一個支點，讓整齣戲的重心突然在觀眾的腳下大挪移。我們第一次看到了羅賓‧威廉斯，他凝視著渡輪後頭的窗外。帕西諾走到他旁邊說：「風景真漂亮。」此時，諾蘭把畫面剪接到威廉斯的側臉，他仍像人面獅身一樣沉靜而神祕，身後的水面平靜地有些詭異。「我不是你想的那樣。」他對杜馬說。「我聽說他們從洛杉磯找人過來支援，我很恐慌。」威廉斯一派輕鬆，條理清晰、異常冷靜，他的同理心與聰明才智一如往常讓他展露出溫柔的表情，他可以輕易地扮演帕西諾的心理諮商師或醫生。他說：「殺人會讓人改變，你知道嗎？你發現你打死的其實是哈普，那時感受如何？罪惡感？如釋重負？在那一刻之前，你有想過要殺死他嗎？你是否想過，如果他不在世上，會是什麼狀況？我的意思並不是說你故意要殺他。」他的親切令人咋舌又怪誕。他已經兩度躲過杜馬的追捕，現在卻現身坦承犯案。為什麼？

帕西諾環抱著威廉斯的背，身體靠近，彷彿兩人在約會。諾蘭第一

次同時把兩人放在景框裡。帕西諾低吼：「芬奇，你沒搞清楚，抓你是我的工作。你的神祕程度對我來說，就像堵塞馬桶對他媽的水電工一樣。」塞茨原來的劇本沒那麼生動（我每天早上起床就是為了把你們這種人抓起來），氣氛也比較火爆──兩人下了渡輪，杜馬因為芬奇的挑釁而攻擊他（突然間威爾撲向他……華特拚命掙扎）。諾蘭則是讓兩人一直留在開放空間，讓他們循規蹈矩，因此迫使杜馬陷入不利情勢，讓芬奇占了上風。接著，一對情侶來到這個區域，於是兩人必須走遠些，以維持隱私，就像一對需要私密空間的愛人。下一次我們看到這兩人時，他們再度被同時放進景框，頭與頭相距不過幾吋，只隔著一根綠色鐵管。芬奇啟動陷阱的最後一個機關，對杜馬說：「想想那些跟凱·康奈爾（Kay Connells）一樣下場的女生。你算算看有多少。」帕西諾把頭靠在鐵管上，彷彿被這兩難局面捆綁住：如果逮捕芬奇，他掩蓋哈普死因的事情就會曝光，讓這些年來在他作證之下判刑入獄的凶手有被釋放的可能。此時，芬奇已經將死他。

• • •

「我其實就是努力要打破陳腔濫調。」諾蘭回想，「我清楚記得那段台詞，因為那是我寫的，而且我弟弟還幫忙想出其中最棒的部分，他

←麥可·曼恩執導的《1987 大懸案》（*Manhunter*, 1986）中，布萊恩·考克斯（Brian Cox）飾演漢尼拔·萊克特（Hannibal Lecter）。「你知道你是怎麼捉到我的嗎？威爾，你之所以能抓到我，是因為我們兩個是同類。」

真討厭，就是杜馬那句『你對我來說，就像阻塞的排水管對水電工來說一樣無趣』，喬納說一定要說『馬桶』。我開始重寫這部劇本的時候，特別去訪問了命案刑警，我描述這部片呈現的情境，試圖讓他談談邪惡有多複雜——很多電影都會講那類東西，你的陰暗面、你在榮格心理學層面上的映射之類的，那位刑警卻說：『不對，如果他殺了她，他就是凶手。』非常絕對、簡單，就像對著那些文學概念潑了一桶冷水。我心想，沒錯，我是來這裡做研究，這就是他告訴我的事。後來，這就讓我很難再接受任何類型的反派老哏。這就是為什麼我們在拍小丑時，選擇反其道而行。當然，那些與帕西諾的角色做著相同工作的人，根本不會那樣思考。《1987 大懸案》那種呈現手法已經成為主流文化了。」

諾蘭年輕時就是湯瑪斯・哈里斯（Thomas Harris）小說的粉絲，他記得在黑利伯瑞二年級時看了麥可・曼恩改編自《紅龍》（*Red Dragon*）的《1987 大懸案》預告片。「我記得看了預告片之後很久才看到電影。預告片裡，布萊恩・考克斯在牢房裡說：『威爾，你知道要怎麼抓到他嗎？』那種心智無法被監獄牢籠限制住的概念，非常有力量。那時我還是孩子，我清楚記得看到那間白色牢房的感覺。」塞茨的《針鋒相對》劇本呈現了許多哈里斯風格的套路，包含司法解剖場景、巡視受害者乏味的臥室、發現一件揭露出死者有祕密仰慕者的洋裝，還有一連串凶手深夜打給刑警裝熟的電話。可能有人認為，諾蘭並未在電影中用足夠篇幅呈現杜馬的失眠。但他真的會想要這麼做嗎？失眠與失憶不一樣，後者並非不舒服的感受——或許大多數人去看電影就是因為失眠。如果讓觀眾體驗到失眠的疲勞感，那麼創作者可能就麻煩大了，這或許就是為什麼朵蒂・道恩的高超剪接會選擇在電影的表層快速推進，這傳達了一種比較廣泛的迷失感（打擊樂的節奏、模糊的影格、畫面的一片白茫），也適合拿來表現主人翁吞下一瓶類安非他命的主觀感受。這部片沒有將概念、敘事詭計與技巧扎實連結起來，所以無法像《記憶拼圖》那樣產生強烈衝擊。觀眾對於杜馬兩難困境的情感投入程度，非常取決於觀看渡輪場景時，能否理解芬奇台詞邏輯裡的每個連結：如果杜馬逮捕他，如果有人可以向陪審團證明他射殺哈普並非意外，以及，如果他被判有罪就足以推翻以往案子的判決，以上都成立之後，他才會被陷阱牢牢困住。可是大家都知道，要讓警察被判有罪是多麼困難，如

果觀眾無法被芬奇的邏輯說服，那麼杜馬在片中失去動力，就等同電影也癱瘓了，而他的委靡也會傳染給電影。

　　就諾蘭的電影生涯來看，《針鋒相對》顯示的進步大多是在執行層面：這是他第一部中型預算電影，對當時的他而言是大製作；這也是他第一次大規模實地拍攝、第一次與大明星合作、第一次為好萊塢片廠拍片。在《針鋒相對》可以觀察到這位導演指揮調度的能力提升，他掌握了地景、美術設計與片場裡更大的元素，同時也協調了來自上下兩方的各種新生壓力。「《針鋒相對》對我來說最棘手的事情，或許是我們必須拍兩種結局。」他說，「其實是在史蒂芬的建議之下，我才改了結局。他對我說：『結局他應該要死，這樣這部片就會像約翰‧福特（John Ford）的電影。』我心想，對啊，很有道理。如此一來，全片就會比較聚焦在內心與倫理上的歷程。片廠對這個結局不太滿意，所以他們要我承諾拍攝兩種版本，我也確實拍了。帕西諾因此不高興，但我對他說：『我向他們承諾會這麼做。』他也表示尊重。所以我們就這麼拍了，事後回顧我發覺，正因我們拍了第二版，所以他們永遠不會要求去看。畢竟，如果有個結局你沒拍，大家總是會心想當時應該要拍；但如果你有拍，而且它就擺在那裡，那麼他們反倒不太在乎要不要看。我從沒剪出第二版結局，無論我們對剪接有多少辯論，也從來沒牽涉到結局。他們感覺得到結局的邏輯，這是我第一次體驗到電影結局反過來喧賓奪主。你在結局所做的選擇，會增添整個觀影經驗的色彩。所以結論是什麼？我認為是在《針鋒相對》時，我們逃過了一劫，因為我們非常堅持要讓他在結局死掉。」

　　全片製作完成時，諾蘭學到了為片廠工作的重要一課。「對我來說，**高效率製作電影是保持控制力的一種方法。時間壓力、金錢壓力，儘管當下這些壓力像是重重限制，並讓你感到不快，但它們還是在幫助你做決定。確實如此。我可以收工了嗎？我什麼時候才算完工？如果我知道有截止日期，那麼我的創作過程就會有爆炸性突破。做了決定就別後悔。拍電影過程中的創造力對我來說非常重要，我相當保護它；但花更少的錢，並以更快速度執行，可以給我力量。我不給任何人理由來干預我拍片或抱怨。我剛出道沒多久就做了決定，如果我的工作速度比大家預期得快，如果我用的預算比大家預期得少，他們就會去處理別的問**

題，他們就會放手讓我做我的工作。」

．．．

　　1820 年代，德國內科醫師兼物理學家亥姆霍茲（Hermann von Helmholtz）在柏林西南邊的波茨坦（Potsdam）長大，他有很多機會可以抬頭仰望。波茨坦這個軍營城市是普魯士軍隊總部所在地，被拿破崙的軍隊踐踏過後，腓特烈‧威廉三世（Frederick William III）進行了大規模重建。聖尼古拉教堂（Nikolaikirche）重建後，在山丘頂上裝設了光學電報，做為柏林與科布倫茲之間的通訊號誌系統。某天，亥姆霍茲抬頭觀看波茨坦的眾多新建塔台，他注意到有人站在最高的那層陽台。他們看起來很渺小，他要母親「伸手去抓那些小木偶，那時的我相信她伸長手臂就可以觸及那座塔的陽台。後來每當陽台上有人，我就經常抬頭仰望，但是對比較有經驗的觀察者來說，他們看起來已經不再是可愛的小木偶了。」亥姆霍茲從童年的觀察延伸出一個理論，並在他厚達三卷的《生理光學手冊》（Handbuch der physiologischen Optik）第三冊裡深入研究。1920 到 1925 年，本書被譯成了英文。他的理論說明，從視網膜與其他感官獲得的資訊，並不足以用來重建世界。每天傍晚，在我們眼前看起來，太陽是落入不動的地平線之後，儘管我們都很清楚：太陽才是固定不動的，是地平線在移動。我們說「看到落日」的時候，就已經先入為主做了一些結論，而不管這些結論是否合理。基本上，亥姆霍茲的論點是，感知源自於他所謂的「無意識推論」（unconscious inferences），也就是大腦依據我們過往經驗而做出的一組聰明賭注。

　　「在背景繪製[3]與電影特效等領域，很多幻覺都是基於這個現象。」諾蘭說，「我們以為我們看到的東西，對比『我們真正看到的東西』。我一直對光學幻覺那類戲法有興趣，一旦將它們用來規劃劇情，就變成了令人著迷的解謎箱。《全面啟動》裡我們打造的潘洛斯階梯（Penrose steps）就是很好的例子。」在 1959 年《英國心理學期刊》（British Journal of Psychology）一篇文章中，潘洛斯（Roger Penrose）首次提出了這個知名的階梯形態，其上升（或下降）轉四個 90 度的彎，卻形成一個連續迴圈，讓人可以無止境地往階上走，卻無法爬得更高。在

3　譯注：背景繪製（matte painting），在動畫或影視特效領域裡，繪製出鏡頭需要的背景，再與前景的角色或物件合成為一個畫面。

↖ ↑ 1959 年，數學家潘洛斯設計的階梯，這也是《全面啟動》其中一個段落的靈感來源。潘洛斯認為，是艾雪發想出這個概念，艾雪則說是潘洛斯啟發了他。這座階梯就好比那些同時被不同人創造的發明，例如電話、電視或攝影機。

《哥德爾、艾雪、巴哈：集異璧之大成》（*Gödel, Escher, Bach*）一書中，作者侯世達（Douglas R. Hofstadter）指出：「我們的感知程序具有階層的本質，所以我們別無選擇，若非看到一個瘋狂的世界，就是看到一堆沒意義的線條。」諾蘭讀過這本書，但並沒看完。「觀察者在高層次看到這個弔詭的時候已經太遲了，他沒辦法回頭改變心智詮釋影像的方式。」但為什麼我們還是會持續看到一座階梯？為什麼在被告知這是視覺幻象之後，我們還是無法只把它看成紙上的線條？根據亥姆霍茲的理論，這是因為人眼無法懷疑。無論錯得多離譜，人眼都必須獲得結論。就算有人指出我們看錯了，這座階梯是二維而非三維，我們還是會躊躇，仍在兩種推論之間猶豫不決。我們的雙眼是衝動的偵探，寧可犯傻下注，也不願收手不賭。

諾蘭第一次注意到感知程序的不可捉摸，是童年時在海格特辨認不出路上的冬青樹。他試了幾遍後終於發現一件事：他其實有部分色盲。他的眼睛裡沒有綠色受體，感知到的綠色相當接近灰色。多年後，他在倫敦的電子氣流公司當攝影師，主管經常得幫他確認攝影機電池是否充飽電，因為電力指示燈是紅綠雙色的。「有點像是舊款的三槍投影機。」諾蘭說，「把其中一個鏡頭遮起來，你還是看得到顏色，就像特藝雙彩（two-strip Technicolor）老電影。我爸也有同樣毛病，我的兄弟也有，這是遺傳。這種基因通常是由女性傳給後代，但在女性身上是隱性的。就我個人的狀況，我看得到完整的色彩光譜。我是說，我看到的世界就是這個世界的樣子。我深深相信這件事，但某人可以來做個客觀測試，告訴我其實我分辨不出某些顏色，但對某些顏色能分辨得更清

楚，因為我看不到大家眼裡看到的多層次綠色。」

　　拍攝《記憶拼圖》時，他跟蓋・皮爾斯聊起這個話題，他想要說明為什麼大家都可以從藍納可憐的心智狀態中占便宜。「如果告訴某人你有色盲，他們首先會做的就是給你看一樣東西，問你『這是什麼顏色？』。如果你坐輪椅，大家不會說『你站得起來嗎？』。這是很怪的反應，但他們非常著迷，因為他們不能理解你看東西的方式不一樣。所以他們立刻就會問你東西看起來如何，如果講錯了還會取笑你。你看馬克・伯恩・約尼爾（Mark Boone Junior）飾演的汽車旅館櫃台人員就明白，他就是對這種事情很入迷。主角一告訴別人自己無法記住事情，他們就開始測試他的記憶力，這似乎很殘酷。人對於其他人有不同的感知世界方式很著迷。主觀觀點與我們對客觀真實的信念，這兩者之間的緊張關係總是讓我很感興趣。在《記憶拼圖》的結局，我們尤其著墨這一點，但我認為，我所有作品都有這個元素。我拍電影的時候總是不斷想到一點：我們對世界有主觀觀點，同時深信或感覺有客觀真實，但其實是否有客觀真實，基本上是不可知的，這兩件事要如何折衷，是十分弔詭的。我們無法踏出我們的腦袋──我們就是辦不到。」

　　在諾蘭的電影中，特別是早期的，開場經常是一幅影像或一段長鏡頭：《跟蹤》裡作家的「自白」、《記憶拼圖》裡藍納對泰迪的「復仇」行動。這促使觀眾對他們看到的影像做出一組無意識推論（作家有罪、泰迪就是殺死藍納妻子的凶手），到了電影尾聲，這些推論都被揭露是部分謬誤或全盤皆錯。在敘事層面上，這就像亥姆霍茲把塔裡的人看成「木偶」一樣，誤導了觀眾。「這不見得都是錯誤資訊。」諾蘭說，「我是說，在某些電影裡，你知道觀眾會做出錯誤詮釋，例如《頂尖對決》之類的。但如果你看《記憶拼圖》或《敦克爾克大行動》的開場，我運用的手法是向庫柏力克學來的，也就是以開場大量表現出電影將會呈現的內容，以及觀眾將如何觀賞本片，你希望觀眾用什麼方式來看。從《金甲部隊》開場那幾個鏡頭，你就明白了這部電影。剃光頭那種剝奪人性的效果，很簡單就完成了。所以在《記憶拼圖》我能怎麼做？要怎麼幫助觀眾看這部電影？於是我想到了倒轉拍立得照片的顯影過程，我心想，這就對了，這會幫助觀眾。《敦克爾克大行動》也有類似的發想過程：我要怎麼表達出我需要表達的本片精髓？所以就有了那

↑ 《針鋒相對》開場的滲血 —— 但這是誰的血？諾蘭常常會在電影結局繞回開場。

些寫著『我軍已經包圍你們』的心戰傳單。傳單沒指名道姓，又可以立刻讓人感受到那個情境，讓人進入那個世界。每部電影都有不同的需求。**開場非常珍貴，因為在這時，你難得有機會可以獲取觀眾全部的注意力。**」

在《針鋒相對》開場的演職員介紹段落裡，我們看到冰川的空拍鏡頭，冰隙呈現幾何排列，並與白布浸染血液的超特寫鏡頭交錯溶接，布料的編織樣式彷彿巨大的網格。結果，這個段落其實是夢境，這不是諾蘭作品第一次以夢境開場。刑警杜馬搭著雙引擎小飛機低空飛過崎嶇的冰川稜線，他想要再睡一會兒，但是亂流（或許是罪惡感）不斷讓他驚醒。我們第一次看到鮮血滲進纖維的影像，會假設那是青少女死者的血。在電影結局，我們獲得了更多這個影像的脈絡：杜馬的手撫著衣服上的血漬，於是我們理解了，這是他過去在洛杉磯製造假證據嫁禍給另一個嫌犯的事 —— 不是他現在被派來偵辦的案件，而是他正在逃離的過往案件。

「《針鋒相對》是我第二次有機會到大型影視錄音室做音軌混音，並有音軌剪接師與音效設計師協助。他們表現驚人，這部片的混音很美。我記得跟他們提到四處瀰漫的背景噪音，以及這種噪音要做到什麼程度才不會被觀眾注意到，或是無法忍受。這個概念就展現在《針鋒相對》的開場，所以你聽到了雷聲，但那其實是飛機上的亂流。那時候我已經知道自己想拍《全面啟動》，所以就在這方面做了個小實驗。我跟

他們提到，可以用音效來定義一個環境，或是把音效埋在某個東西下面讓觀眾受不了，這種音效設計概念的重點是在潛意識層次，而非意識層面。我的生涯進展很穩定，《記憶拼圖》是一大成功，有人稱讚它非常激進、非常另類等等；但《針鋒相對》很棒的一點就是讓我踏上了主流片廠導演的路。本片的製作格局比較大，有明星演出，是順敘而非倒敘。我們看過很多電影創作者在某個路線初嘗成功滋味後，就忍不住想要繼續往這個路線前進，但這麼做很少、很少會成功。現在很多電影創作者沒辦法像我當年那樣，他們是從低預算的日舞影展電影，直接跳到超大賣座鉅片。我經常在報導中讀到，這類導演會提到我也是這樣，但我不是這樣過來的，我不認為自己有辦法這樣拍片。我的生涯進展很穩定，而《針鋒相對》是這個進展當中非常重要的一部分。」

完成這部片之後，他依照老習慣買了張電影票，溜進戲院後排座位觀察觀眾的反應。「由於電影的產製模式的緣故，在製作過程中看片的每個人都很害怕電影會變成什麼樣子，所以每次放映都不太自然。然而當我們花了十塊、十五塊美元去看電影，我們就會想要喜歡這部片。所以觀眾其實是站在你這邊的，反而在試片過程中，你會感覺雙方是敵對關係，這是很不舒服，也很不自然的感覺。我喜歡溜進戲院看場電影，跟大家一起體驗這部片，因為這時候我回到了觀眾的身分。觀眾跟你在一起。《針鋒相對》特別讓我感受到這一點，因為那是我第一部片廠電影。先是愛爾康公司（Alcon）要我們試片，然後是華納兄弟，雖然從那之後我就沒再試片過了，但在試片時，他們真的會寫出厚厚一本意見書，教你如何改善電影，過程非常殘酷。好幾個月下來，我們得試片三、四次，壓力非常、非常大，幾乎是在跟觀眾對抗，但這並非拍電影的初衷。所以我還記得，去電影院跟那些買票的觀眾一起看片的感覺，對啊，大家真的是來享受電影。這讓我放下了心中的大石頭。」

•　•　•

《針鋒相對》大受歡迎，賺進 1 億 1300 萬美元，奠定了諾蘭在華納兄弟內部的年輕新秀導演地位。2002 年 5 月的首映會上，他發現自己坐在華納高階主管後面 —— 大牌製片羅倫佐・迪・波納文圖拉

（Lorenzo di Bonaventura）與製作部主管羅賓諾夫（Jeff Robinov）。動作場景開始後，兩人相視而笑。「羅倫佐很擅長找出具有動作片潛力的導演。」諾蘭說，「那時他想找尋可以跟著片廠成長、執導更大預算電影的人。他們都很喜歡這部電影，因為這部片有點動作也有點懸疑。其實，影評給這部片的評價是我生涯當中前幾名的，這幫了我大忙。」

當諾蘭被問到下一部片想拍什麼，他首先提出《全面啟動》的企劃，這是一部在夢境中竊盜的哥德風故事，是他在黑利伯瑞六年級時於宿舍萌芽的點子。這些年來，他好幾次回顧這個點子，現在它已經長成一部劫盜片，故事背景是商業間諜活動，其中抗衡的日本化學公司直接取自 007 電影《雷霆谷》。波納文圖拉跟羅賓諾夫聽到這個故事都很興奮，他們才剛為片廠製作了大獲成功的《瞞天過海》（Ocean's Eleven, 2001）。然而，2002 年諾蘭坐下來寫劇本，卻在第 80 頁突然卡住。「我寫到第三幕的開頭，就寫不下去了，就這樣卡關好幾年。」他說，「我無法寫完劇本的其中一個理由，是因為裡面沒有情感元素。就是缺了這個。夢的特質就在於，它是非常私密的——夢其實是靈魂的一部分，必須有情感的分量。我比較是用類型的角度在處理夢，也就是依循黑色電影傳統，結果並沒有產生什麼精采的東西。劇本變得像在看其他人打電玩，像是某人迷失在自己的東西裡，所以觀眾不會在乎。」

《全面啟動》劇本雖然難產，但華納兄弟卻透露他們正在為蝙蝠俠電影尋覓新導演。五年前，喬伊・舒馬克（Joel Schumacher）執導的《蝙蝠俠 4：急凍人》（Batman & Robin, 1997）風格強烈、色彩絢麗，卻在影迷網站上遭受強烈抨擊，從此這個系列電影就找不到導演來接手。華納兄弟曾聘用戴倫・艾洛諾夫斯基，這位新秀導演藉著 1998 年的電影《死亡密碼》（Pi, 1998）打響了名號，華納兄弟打算讓他跟法蘭克・米勒（Frank Miller）合作改編米勒的漫畫《蝙蝠俠：元年》（Batman: Year One）。故事是從年輕時的高登觀點講述，他是個類似薩皮科的角色——老菸槍、有婚外情，拚命對抗在高譚市警局蔓延的貪腐，並在多年後當上局長。艾洛諾夫斯基的提案，跟舒馬克執導的誇張滑稽版本天差地遠。這部片已經發展到畫分鏡表的階段，雖然內容血腥暴力（劇本裡有個段落寫著「布魯斯開心地打爆光頭黨混混的頭，像是過聖誕節的孩子」），卻沒有徹底解開艾洛諾大斯基所謂蝙蝠俠神話裡

的「永恆問題」，也就是：「是什麼原因會讓真實世界的男人穿上緊身衣打擊犯罪？」這幾乎是過往每一部蝙蝠俠電影都踢到鐵板的難題。

「我接到一通電話：『你應該對這個沒興趣，但你知道的，沒有人想得到怎麼拍蝙蝠俠。』」諾蘭回憶，「我立刻就想到辦法了。我說，你們70年代拍超人的那套深入挖掘故事的方法，還沒用來拍過蝙蝠俠。你們應該用大製作的規格來拍，找來一堆有名的演員，再把故事放進真實世界裡──不是社會寫實的意思，而是動作片意義上的真實。如果這部電影就跟其他動作片一樣真實，會怎麼樣？我在電影史沒看過這種片子。」他向羅賓諾夫提案之前，先與艾瑪·湯瑪斯去找高階主管希弗曼（Greg Silverman）談，以釐清片廠對這個案子的期待有多少。「『可以是限制級嗎？』『不行，是輔導級，因為這是蝙蝠俠，你會希望孩子可以來看。』這就是他們的重點。我也想過這一點，那時候我有一個小孩了，身為新手家長，我可以立刻同理這一點。我記得希弗曼非常沉默地坐著。我說：『我們還需要什麼？』他說：『如果蝙蝠俠有輛很酷的車就更棒了。』我記得那時心想……真的要這麼做？我們辦得到嗎？『這是個巨大的挑戰。』我說，結果這變成了我們的焦點，甚至寫劇本時都在想這輛車要從哪來？造型看起來如何？我們要怎麼在敘事中解釋它？最後，它其實成為了很多事情的關鍵。我們一直在討論的是『你要怎麼說服觀眾相信這個變裝的人有真實感？他的神話是什麼？你要怎麼讓神話合理？』」

# FIVE

# 空間
## SPACE

霍華·休斯十九歲時，到法院讓司法宣告他已經成年。他的雙親都已意外亡故，十六歲時，母親為了檢查子宮是否異常而動了小手術，卻死在手術台上；幾年後，父親年方五十四歲就死於心臟病。在此之前，小休斯的一舉一動都被父母掌控，對於變成孤兒這件事，他的反應就像是獲得了解放。父親死後一個月內，他從大學輟學，搬回洛杉磯跟監護人魯柏特叔叔（uncle Rupert）同住，但回到加州沒多久就跟叔叔吵了架，他宣稱自己不需要監護人，並指示休斯工具公司（Hughes Tool Company）的主管去跟祖父母與叔叔協商，買回他們手上四分之一的股份。根據父親遺囑，休斯是主要的遺產繼承人，但是要到他年滿二十一歲並大學畢業後才能繼承。休斯似乎有別的計畫。研究德州繼承法之後，他發現有一項法條允許德州的十九歲居民被宣告為成年人。他一滿十九歲，就開始訴請解除圍繞著年齡的種種限制。受理本案的法官考慮到他的訴求只需要兩天──他的姑姑安妮特說：「法官問霍華任何問題，他都知道答案。」──1924 年 12 月 26 號，法官宣告十九歲的霍華·休斯免除遺囑中「對他未成年與成年的所有限制」。休斯獲得了父親企業帝國的完全控制權。

休斯伸張法律自主權的驚人行徑，成為諾蘭撰寫休斯傳記電影劇本的開場。電影公司「城堡石」（Castle Rock）的謝弗（Martin Shafer）與葛洛澤（Liz Glotzer）買下了理查·哈克（Richard Hack）《休斯：私人日記、書信與筆記》（*Hughes: The Private Diaries, Letters and Memos*）一書的改編版權，然後聘用了諾蘭寫劇本。本書運用休斯的私人筆記，以大量細節刻劃這位世人熟悉的隱居大亨。他的晚年關在旅館房間足不出戶，不剪頭髮也不修指甲，腳上穿的是面紙盒，如果周遭有人生病，他就把自己的衣服燒了；他還會徹夜看老電影。諾蘭不只把這個罹患廣場恐懼症與鴉片成癮的休斯放入劇本結局，更成為整部片的聚焦重點。史柯西斯執導的《神鬼玩家》（*The Aviator, 2004*）也同樣把晚年休斯當成重點——在諾蘭寫劇本的同時，這部電影已經準備開拍。諾蘭想要從內心世界呈現休斯是有尼采「權力意志」（will-to-power）的夢想家，用他的金錢、照他的意願改變世界。一般人預期休斯傳記片會有的元素，劇本裡統統沒寫：母親的疑病症、父親的過度警覺與過度保護、休斯人生中病態的過度補償與完美主義。

　　「大家的開場都是小時候父母怎麼對待他，但在我的劇本裡不處理他的童年，因為我覺得那是過度簡化了。我的意思是，沒錯，過去形塑了我們，但我們仍擁有自我，所以我們可以超越那些事情。我與製片針對這一點辯論過，因為他們想要那種佛洛伊德式的背景故事。休斯讓我著迷的一點是，他很年輕時就失去父母。他想盡辦法讓自己解放，十九歲就辛辛苦苦從遺產信託人那邊把財產控制權拿回來。我的休斯劇本是從那個時間點開始，講他一生的故事。對我來說，讓這個劇本好看的方法，就是要想辦法帶領觀眾經歷他的人生旅程，跟他一起在那個飯店房間裡，理解他。我認為這辦得到。在研究過程中，我也理解了他的旅程。只有從外部看起來，他的人生才不理性。顯然這人的心理是有些問題，但我覺得這並不有趣。比較有趣的做法是嘗試運用他的心理狀態，或者不把它視為心理狀態，而是當成休斯對外部世界的反應——進入他的腦袋裡，走他的路。這就是這個劇本的核心。所以這也是為什麼我持續在做這個案子，因為沒有人用這種方式做過，雖然這才是這個故事的重點。我對這部劇本很自豪，必須封存起來，因為十年後，它可能就會變得完美。老實說，如果我們那時拍了這個劇本，麻煩就大了，因為史

↖ ↑ 1930 年代中期的霍
華·休斯（左），與《霹
靂彈》（*Thunderball*,
1965）裡史恩·康納
萊（Sean Connery）
飾演的詹姆士·龐德
（右）。兩者都影響了
《蝙蝠俠：開戰時刻》。

柯西斯已經照進度完成了電影，他並不常如此。所以我之前在提案的時候說：『他們在拍他們的版本，但我們會比他們提早很多拍出來。』結果，如果我們當時開拍，麻煩就大了，因為我們會是第二。」

　　雖然沒將這部劇本拍成電影，諾蘭最後仍將休斯繼承遺產與瓦解父親企業帝國的素材，改用到《全面啟動》的劇本裡；同時，休斯這個角色的大部分也會走進另一個孤兒百萬富翁 —— 布魯斯·韋恩的故事。韋恩從普林斯頓輟學、重拾高爾夫球，並掌握了韋恩企業的控制權，就跟休斯一模一樣。休斯從法律上獲得解放後沒多久，在「弗利」男性服飾店的收據背面寫下自己的野心：

我想要成為：

1. 世界最棒的高爾夫球員

2. 最棒的飛行員

3. 最有名的電影製片

之後幾年，他每天都開飛機，也提升了自己的高爾夫水準，還與

聯藝電影公司（United Artists）簽了發行合約，並且擁有一座位在洛杉磯漢考克公園區（Hancock Park）的豪宅。這棟富麗堂皇的宅邸並沒有「緊鄰街道車流，入口處也不能停放多輛汽車」，比起用瀑布偽裝的蝙蝠洞入口雖然還是不同，但也很接近了。

諾蘭說：「我的休斯劇本裡有很多東西都放進了《蝙蝠俠：開戰時刻》[1]。至於龐德系列電影，影響非常巨大。我們想讓這部片跟龐德一樣走遍世界。電影的地理設定可以大幅強化波瀾壯闊的感覺，這方面007電影指引了我們方向。原著漫畫家鮑勃·凱恩（Bob Kane）給蝙蝠俠的那些道具，我們覺得可以讓盧修斯·福克斯（Lucius Fox）這個角色變得像007電影裡的武器專家Q那樣，顯然這受到了佛萊明的影響，也是我們向他致敬的方式。上述這些影響，再加上我成長過程中看的那麼多70、80年代賣座鉅片，都開啟了我們的蝙蝠俠電影。我不想把它當成漫畫改編電影來拍。我們所做的一切，都是要全力證明這不是那種電影。在《開戰時刻》與《黑暗騎士》，我們想盡辦法來做到這一點。等到我們拍《黑暗騎士：黎明昇起》，已經有「超級英雄片」這個電影類型了——《復仇者聯盟》（*The Avengers*, 2012）在同一年夏天上映，然後這個類型不斷茁壯。現在的超級英雄片已被視為理所當然，但在當年，我們只是要拍出可以與任何類型動作片匹敵的動作片。我們要拍出史詩鉅作。」

．　．　．

諾蘭剛跟華納兄弟簽約執導本片時，對這個漫畫系列的知識太少，所以找了一個編劇搭檔大衛·高耶（David S. Goyer）。他是《刀鋒戰士》（*Blade*）三部曲的編劇，這系列電影開啟了1990年代末期的漫畫改編電影風潮。蝙蝠俠電影的專案以「恐嚇遊戲」做為代號，以免讓人嗅出端倪。諾蘭在他家車庫與高耶腦力激盪了好幾個星期，同時也找來美術指導納森·克羅利設計蝙蝠車，諾蘭不停在兩人之間穿梭，還要避免撞上帶著洗滌衣物在洗衣機與乾衣機之間來回的清潔婦。諾蘭想要同時將劇本與美術設計呈現給華納兄弟，把這當成既定事實，好讓他更加鞏固創作的控制權，也同時更清楚地溝通這部電影的樣貌。

↑ 《開戰時刻》前製階
段，諾蘭與美術指導納
森．克羅利在家中車
庫。

　　「我很怕那些拍攝這類電影的常見手法，因為這不能為本片賦予我
自己的東西。」他說，「籌備時間需要多久、牽涉到哪些層面，片廠告
訴我們所有這類事情。在大製作裡，他們會鼓勵你迅速聘用大量的人
──美術設計師、概念設計師等等，然後就得餵養這頭野獸。所以你會
陷入一種處境，就是『這部科幻片我需要機器人，設計一台給我』。接
著你離開，他們就去做任何他們想做的事情，然後生出一台機器人給
你。這一點都不符合我的工作方法。他們會為了沒拍出來的畫面耗費數
百萬美元的預算，只是做了很多設計工作，最後你只是看著很多漂亮圖
片。我不想要這樣，我必須想變通辦法。」他們照 DC 漫畫改編指導方
針確認了所有東西，但在法律上他們永遠不必擔心，因為 DC 是華納兄
弟旗下的公司。完工之後，諾蘭邀請高階主管來他家看成品。「他們不
太滿意，但華納有很嚴重的劇本外流問題，那時候，狂熱粉絲已經在網
路上討論這部片該拍或不該拍什麼。我記得，有部超人電影的劇本就遇
到這個問題。粉絲不知用什麼方法拿到劇本，然後真的就讓整個案子走
不下去了。」

→ 克里斯汀・貝爾飾演的
　 布魯斯・韋恩自我放逐
　 了七年。

→ 克里斯汀・貝爾飾演的布魯斯・韋恩自我放逐了七年。

　　他們最後完成的劇本與漫畫原著差距甚遠。蝙蝠俠是在《偵探漫畫》月刊（*Detective Comics*）第 27 號首度登場，當年的宣傳是「世界最偉大的偵探」。他是經濟大蕭條的產物，與當代的我們相比，美國歷史這個時代看待權貴的觀點是比較單純的，就是有錢人。在格蘭特・莫里森（Grant Morrison）所著的《超神》（*Supergods*）中寫道：「超人剛登場時是個社會主義者，但蝙蝠俠是終極的資本主義英雄。他保護了權貴與階級。」**諾蘭深深覺得，蝙蝠俠的關鍵不是蝙蝠俠，而是布魯斯・韋恩。**在 1939 年的《偵探漫畫》原著中，鮑勃・凱恩只用了 12 格漫畫就講完蝙蝠俠的起源：搶匪槍殺了他的父母，年少的布魯斯・韋恩在燭光點亮的臥室裡發誓「用盡餘生對抗所有罪犯」，藉此為雙親復仇；他在健身房訓練，瞥見一隻蝙蝠，就在這一剎那，他變成蝙蝠俠了。在諾蘭的版本裡，雙親之死讓他自我放逐到非洲與東南亞七年，遠離富裕權貴的生活，這段期間他跟犯罪集團打鬥、磨練——不久的未來他將再次面對這個集團。階級、財富與權勢之間錯綜複雜的關係束縛了先前的改編電影，但諾蘭深入剖析這一點，並讓布魯斯・韋恩充滿對自己的厭惡：他接受自己艱難的流放生活，彷彿認為自己應該對父母的喪生負責，理應接受處罰，但也是因為他的人生太過優渥。他正在過苦日子。

　　「我覺得與美國人相比，英國人對階級比較敏感。美國相較之下是個中產階級國家，感覺上比較有階級流動性，即便事實上可能沒有；但

是在英國，階層分野非常顯著 —— 大家很清楚意識到那些階級差異。但我想就算是面對美國觀眾，若要呈現一個億萬富豪主角，你還是得為觀眾創造對這個角色的同情與適當的認同感。在他面前殺害他的父母是個不壞的主意，在開場必然能讓這孩子獲得同情，然後延續到整個故事。但在我們的版本裡，他還必須經歷在荒野流浪的這個時期，就像是流浪期。他必須以某種方法努力獲得自己的勳章，有點像基度山伯爵（the Count of Monte Cristo）進監

↑ 約翰·休斯頓導演的《大戰巴墟卡》裡的史恩·康納萊。

牢，大家都以為他已經死了。失蹤的人再度出現，並成為完全不同的角色，這就是非常強而有力的文學幻想。」諾蘭搬到洛杉磯沒多久，看了約翰·休斯頓（John Huston）1975 年改編自吉卜林作品的《大戰巴墟卡》（*The Man Who Would Be King*），本片由開心淘氣的米高·肯恩與史恩·康納萊主演，他們飾演兩個英軍退役士兵，在阿富汗深山成為統治者，還被當成神來膜拜。最後，他們就像大英帝國一樣，在混亂中一敗塗地，並且倒台。「這部片徹底打敗我了。」諾蘭說，「這是我最喜歡的電影之一，對我來說也是非常重要的電影。這部片有種浪漫主義，浪漫的發明與冒險的感覺很棒，很像多年前的《碧血金沙》（*The Treasure of the Sierra Madre*, 1948）。休斯頓在摩洛哥拍攝這部片，顯然那裡距離片中的國家非常非常遠，但他用真實世界的質感讓本片有了可信度。我看過的所有高譚市版本，例如提姆·波頓（Tim Burton）的版本，都感覺像村莊，非常幽閉恐懼，因為你無法覺察到都市外還有個世界。在《開戰時刻》我們下定決心要做的，就是把高譚市放在世界級大都會的框架裡，就像我們看待紐約那樣。我們認為，如果要讓高譚市具有可信度，就要把它放在全球尺度的脈絡來看。」

這就是諾蘭看待布魯斯·韋恩的方式：一個青年流浪到海外，就像他自己一樣。在漫畫裡，布魯斯·韋恩幾乎沒離開過高譚市，上大學也不例外，但諾蘭的布魯斯就跟他一樣走遍天下。在上大學前休假那年的尾聲，一名年輕有魅力、來自奈洛比的攝影記者丹·艾爾登（Dan

Eldon）為了幫莫三比克難民募款，主辦了一個非洲旅行團，諾蘭就擔任主辦單位的攝影師。這個旅行團除了慈善目的之外——抵達馬拉威時，他們將募到的 1 萬 7000 美元善款捐贈給挪威難民協會（Norwegian Refugee Council），協助打造飲用水井——另外也有過渡儀式的意涵，讓家境富裕的孩子挑戰自我。傑弗瑞・格特曼是十四名團員之一，他寫道：「我們走過城鎮時，事物會突然停止；周遭的人轉身瞪著我們，擦鞋童的動作暫停，聽得到他們彼此耳語。」這個旅行團在公園露營，或是住在床墊破爛的糟糕旅館，維生的食物是芒果或豆子罐頭。這種流浪精神的一部分可以在年輕的布魯斯・韋恩身上看到，我們看到他在西非市集上偷芒果。幾年後，諾蘭帶著《跟蹤》去香港電影節，發現自己十分著迷於港口的貨櫃。「他們堆疊貨櫃的方式就像科幻小說。他們在船塢裡用吊車把貨櫃移來移去，吊車的輪胎非常巨大，看起來就像詹姆斯・卡麥隆電影裡的東西。你可以把貨櫃甩到那裡，像這樣舉起來，把它們放下，然後開走，橫向移動，再舉起貨櫃。真的是很厲害。不知什麼原因，我們都沒有在電影裡看過這種東西。」同樣的貨櫃倉庫，將成為蝙蝠俠在電影中華麗登場的場景，他快速飛下，把黑幫老大法爾康尼（Falcone）的手下一個接一個收拾掉，就像雷利・史考特電影裡的異形在太空船諾斯托羅莫號（Nostromo）的通風口裡大開殺戒。

「我媽是空服員，所以我有免費機票，一直到處旅行。現在我有錢可以在世界上到處跑了。我在寫《開戰時刻》的時候，花了不少時間在舊金山跟倫敦旅行；《黑暗騎士》很多地方是在香港一邊勘景一邊寫的。有趣的是，《開戰時刻》上映之後，有人認為這部片比其他電影更寫實。真相是，它是非常浪漫化的電影，表現方式也非常古典。我想，如果要找出我所有作品裡對於景觀的情感連結，《開戰時刻》是做得最成功的。其中有一組非常非常強的連結：環境如何去感受，以及環境代表了什麼，這之間有種浪漫的關係。本片與蝙蝠俠蛻變為超級英雄的過程密切相關，也占了開場很大篇幅。我強烈認為，如果我們要拍一部被認為跳脫特定類型的電影——蝙蝠俠不只是蝙蝠俠，也是布魯斯・韋恩蛻變而成的角色——就必須花力氣，好讓觀眾相信這件事。所以我們想要花這些力氣，這或許就是我們拍的版本與先前版本的差異。這種二元性很有趣。」

在諾蘭的版本裡，小布魯斯不是去電影院看《蒙面俠蘇洛》（*The Mask of Zorro*），而是去歌劇院看博伊托（Arrigo Boito）1868 年的歌劇《梅菲斯托菲勒斯》（*Mefistofele*）。這齣劇是浮士德傳說的版本之一，其中一幕讓八歲的布魯斯特別驚恐：在女巫之夜（Walpurgis Night），撒旦占據了舞台，蝙蝠、惡魔與怪異生物狂喜地環繞著他打轉，這一幕觸發了布魯斯兒時在洞裡遭遇蝙蝠的記憶。他恐慌了，拜託父母離場，於是他們走出來到了劇院旁的巷子。這裡到處都是垃圾、消防栓與蒸氣，他們身上優雅的晚禮服顯得格格不入。有個人影接近，拔出槍，要他們交出值錢物品。布魯斯的父親湯瑪斯（萊納斯·洛區〔Linus Roache〕飾演）一邊說「放輕鬆，你拿去吧」，一邊把皮夾交給那男人；但是搶匪拿槍指著湯瑪斯的妻子（莎拉·史都華〔Sara Stewart〕飾演），湯瑪斯動身保護，搶匪一慌張就射殺了兩人。所以，現在我們知道有什麼原因會讓人變裝成蝙蝠了。布魯斯·韋恩曾經親眼看過惡魔。

「我們在電影裡引用了浮士德，因為我們不希望讓主角像漫畫原作一樣去電影院。」諾蘭說，「在電影裡去看電影，這造成的效果與在漫畫或小說裡去看電影是不一樣的。我希望主角可以帶著巨大的罪惡感與恐懼，那是重要的驅動力。在整個三部曲裡，觀眾可以感覺到當蝙蝠俠讓布魯斯·韋恩付出了什麼代價。第一集已經有了基本要素，但是需要三部電影才能徹底展開。我認為浮士德式的故事很有吸引力，在《跟蹤》與《針鋒相對》也有變形的浮士德故事，羅賓·威廉斯引誘艾爾·帕西諾進入這種有害的關係，這其實就是惡魔的伎倆。」

· · ·

浮士德傳說最早的版本是 1592 年馬羅（Christopher Marlowe）的劇作《浮士德博士》（*Doctor Faustus*），這個悲劇角色深深著迷於「驕傲的知識」。他想要成為神，想要飛行，想要隱身，想要當全世界的皇帝，他的傲慢讓他遭到懲罰。在歌德（Johann Wolfgang von Goethe）重新演繹的版本《浮士德第一部》（*Faust I*）與《浮士德第二部》（*Faust II*）裡，故事有了後啟蒙時代科學寓言的一些元素。歌德在自傳《詩與真》（*Dichtung und Wahrheit*）中寫道，浮士德「相信他已經在大自然中

發現可以收縮時間並擴展空間的某種東西，似乎可以輕易完成不可能的事，並且帶著嘲諷，排拒那些可能的事。」歌德筆下的浮士德是個英雄人物，像普羅米修斯般追求遙不可及的目標，他尋找超越所有限制的知識，正如當時環繞全球、描繪星圖的啟蒙時代學者與科學家。他首次登場是在他的書房，自怨自艾，迫切想要脫離充滿霉味的學者生涯，開啟可以大展身手的人生。梅菲斯托菲勒斯是跟著他的魔鬼，打扮成「旅行學者」，魔鬼與他立下賭注，給他三十年時間探索世界、尋求無限的知識，但條件如下：

如果我竟對某個時刻說，
喔，請停留！你真是美妙至極！
那麼你就可讓我戴上枷鎖，
然後我將微笑墮入地獄。

正如同諾蘭作品裡許多主角一樣，浮士德想要的是時間 —— 歌德的版本是三十年，馬羅版本是二十四年。他的願望若要實現，條件就是絕不能在「時間的洪流」裡要求暫停，延長任何特定的「時刻」。當他愛上馬加蕾特（Marguerite），感覺到「必須永恆不滅的狂喜！永恆不滅！」，他就輸了這場賭注，就這樣滅亡了。而魔鬼語帶諷刺，吹噓著：

最後一刻，毫無價值、毫無新意又空虛，
這個倒楣的人竟然會牢牢抓住它。
他曾經如此高明地對抗我 ——
但時間勝利凱旋 —— 擱淺的謊言只是發白的貝殼。

浮士德式敘事要用三部曲的篇幅來開展，但在《開戰時刻》的開場就有這個元素了，就像諾蘭許多作品一樣，本片以一個男人自夢中醒來拉開序幕。作夢的人（克里斯汀・貝爾）全身髒污、滿臉鬍子，躺在遙遠、位置不明的濕冷磚造監獄裡。我們甚至不知道這是哪個國家，電影也不會交代。這裡有個泥濘且被刺網環繞的院子，獄卒持槍監視；觀眾

可以聽到狗群在遠處吠叫。韋恩正在領取爛糊糊的早餐，一個矮胖的亞洲壯漢打翻了他手上的錫餐盤。壯漢低吼：「你這小子就在地獄，而我就是惡魔。」接著兩人在泥濘中展開猛烈鬥毆，韋恩流了血，全身濕透，但他贏了。隔天他獲釋出獄。穿著西裝、由連恩·尼遜（Liam Neeson）飾演的杜卡德（Ducard）告訴他：「你一直在探索犯罪集團的世界，但無論你原本的目的是什麼，現在你徹底迷失了。」觀眾也同樣迷失了，我們已經擱淺在距離舒適觀影經驗極為遙遠的地方。如果你不知道這是蝙蝠俠電影，卻無意間走進了電影院，可能需要一些時間才會明白這是什麼片。是《午夜快車》（*Midnight Express*, 1978）的新版？還是用西方人當主角重拍《十面埋伏》（*House of Flying Daggers*, 2004）？還是吉卜林著作《基姆》（*Kim*）的改編電影？

諾蘭是第一次與剪接指導李·史密斯（Lee Smith）合作，他曾擔任彼得·威爾（Peter Weir）《危險年代》（*The Year of Living Dangerously*, 1982）的剪接工作。諾蘭聘請史密斯，意味著他想賦予電影更多史詩風格。兩人讓片中景觀更為壯闊，呈現出我們在諾蘭作品裡從未見過的寬廣空間。貝爾跋涉前往深山中的影武者聯盟（League of Shadows）道場，大雪紛飛，他的雙頰因天氣寒冷而發紅。貝爾與杜卡德在結冰湖面上對打時，背景是冷酷的藍色冰隙；攻防過程中，諾蘭與史密斯用潛行的中景鏡頭與突擊的特寫鏡頭，建構出綿延交織的剪接風格。杜卡德告訴貝爾：「如果要征服恐懼，你就必須成為恐懼。人最害怕的，就是他們看不見的東西。」沒有其他超級英雄傳奇是以這種方式開場。超人並沒有先當死對頭雷克斯·路瑟（Lex Luthor）的學生才成為超人；蜘蛛人也沒跟在綠惡魔（Green Goblin）身邊學習才成為蜘蛛人。而布魯斯·韋恩為了成為蝙蝠俠，必須先跟著敵人學習，這不僅對蝙蝠俠系列，對超級英雄類型整體來說都是全新的。這樣的設計讓這個傳奇從一開始就有了道德曖昧性，同時也給了韋恩一連串象徵著分裂自我的位置，於是這種曖昧性就變得具體了。《開戰時刻》最棒的部分就在頭一個小時，有著由粗麻布與冰構成的粗獷質感。諾蘭要找可以代替喜馬拉雅山的實景（要有高於樹木線的山峰，也要劇組抵達得了），最後他踏上了冰島瓦特納冰川國家公園（Vatnajökull National Park）的斯維納冰川（Svínafellsjökull），這裡的白色冰川被藍色冰隙裂解，風景奇詭美麗，

韋恩就是在此與杜卡德對打。這片冰川每週推移一公尺左右，後來諾蘭再度回到這裡拍攝《星際效應》。在《針鋒相對》與《全面啟動》也出現了冰川，這是《全面啟動》最深一層的夢境「混沌域」的場景設計特色，席尼·墨菲（Cillian Murphy）飾演的繼承人問：「沒人能在夢境設計個天殺的海灘嗎？」顯然在諾蘭的電影裡不行，他電影裡常見的氣候是又冰又凍，下雪機率很高。

「對啊，我很愛冰川。」諾蘭說，「我記得地理課學過，但你真的得親眼看過或是搭飛機飛過 —— 我為《針鋒相對》飛過阿拉斯加的一片冰川 —— 才會知道它有多壯觀。對我來說，冰川就是無比的美麗與嚴酷。它很有電影感，我們就是想創造電影感。我們想找的景觀必須以某種方式呼應、反映或挑戰角色的處境，這種東西對我來說比較是憑直覺；我忘了是第三次或第四次拍冰川時，還在心裡想：噢，這可以拿來開玩笑。我就是一直拍。對的東西就是對。如果一整年都要有穩定的高海拔與冬景，冰川也是很好的選擇，這樣才能形塑一個環境，拍到一些極端特殊、與眾不同的東西。我是徹底的悲觀主義者，天氣方面我總是為最壞的狀況做打算。你最不希望發生的事情，就是坐在原地等下雪。

↓ 冰島斯維納冰川，諾蘭在此拍攝《開戰時刻》與《星際效應》部分場景。

有一部片我就遇到這種狀況，讓人很緊張，因為要麼就是下雪，要麼就是不下。但冰川一直都在那裡，你可以放心。有冰，也有冬天，保證一定有。所以在拍想要的景觀時，冰川是個讓人安心的好地方。」

諾蘭想要的景觀，經常與他作品裡的蛇蠍美人一樣凶險。冰川之所以呈現藍色，是光線折射的結果（達爾文是第一位注意到這點的人）：冰川是稜鏡，本身既是物體，也可以透過它看到其他物體，這種虛幻縹緲的特質讓諾蘭著迷。冰川是大自然的光學幻象，是免費的特效，具有令人目醉神迷的功能，就像大衛‧連在《阿拉伯的勞倫斯》裡的海市蜃樓，也有同樣效果。大衛‧連在亞喀巴（Aqaba）勘景時，在日記寫著：「地平面的海市蜃樓現象非常強烈，讓人不可能辨明遠方物體的狀態。就算吉普車已經距離相當近，看起來仍像拉長的十噸卡車；人看起來像踩高蹺走在水裡；你絕對無法分辨遠方的駱駝是山羊還是馬；步行者如果盤腿而坐，就會消失在『湖』裡，完全看不見他。」為了影武者聯盟道場內部的場景，諾蘭與克羅利參考了威尼斯版

← ↓ 版畫家皮拉奈奇1750 年《想像的牢獄》。「有些前後排列的平面無限開展，引領視線進入未知深處，一階階的樓梯則往天空延伸。」1947 年，愛森斯坦在《皮拉奈奇，形式的流動性》（*Piranesi, or The Fluidity of Forms*）中寫道，「前進或退入深處？在畫裡，兩者不是一樣的嗎？」

畫家皮拉奈奇（Giovanni Battista Piranesi）的作品。他被稱為版畫界的林布蘭（Rembrandt），其《想像的牢獄》（*Carceri d'invenzione*）版畫系列在 1750 年首次發表，據說是 1745 年他二十五歲時在發燒狀態下創作的。畫中呈現一個巨大的地牢，樓梯、鎖鏈、穹頂、橋、裂隙、拱門、走道、齒輪、滑輪、繩索與槓桿似乎往四面八方延伸。比利時小說家瑪格麗特・尤瑟娜（Marguerite Yourcenar）觀察到：「囚禁的夢魘主要是由空間的局促感構成。」但皮拉奈奇的這個系列作品也宣揚了一個概念：「沉醉於純粹量體、純粹空間的建造者。」

正如同艾雪的作品，皮拉奈奇的作品有著曖昧性的本質，無法確定描繪的是外部還是內部狀態。「如果種種成功讓他欣喜，下一刻他卻會深陷地獄般的沮喪。」皮拉奈奇的傳記作者寫道，「他畫的碎裂石柱，被爬藤植物捆綁、纏繞，幾乎像是承受著人類的苦痛。」起初，皮拉奈奇是影武者聯盟喜馬拉雅山道場的靈感來源，後來其影響又擴散到蝙蝠洞，然後又影響了《頂尖對決》的魔術道具工坊與克羅利設計的新門監獄（Newgate Prison）場景 —— 真實世界裡這所監獄的建築師小喬治・單斯（George Dance the Younger）自己也是受到皮拉奈奇啟發。「是克羅利介紹我認識皮拉奈奇。」諾蘭說，「為了《開戰時刻》的道場場景，我們開始檢視那種建築類型，在《頂尖對決》裡，這類建築也扮演重要角色，不只是監獄場景，還有道具工坊等等。我們參考了他很多作品，我是他的鐵粉。至於真實的監獄，我就跟大家一樣害怕去監獄，某天，我跟克羅利一起在倫敦勘景，我們看著一所監獄的外觀，然後導覽的人說：『你們想進去看看嗎？』牢房已經現代化了，拘留室基本上都是玻璃牆面。我們就站在那裡拿著星巴克咖啡，像兩個大混蛋。臨時起意去監獄勘景，其實不是個好主意。我們稍微研究了如何打造這個環境，因為這對處理戲劇很有用。我一直都很關注三度空間幾何，所以很早就必須跟工作夥伴們說明，我不會把場景裡的牆壁移開。如果攝影機往後退到觀眾所認知的牆壁位置之外，他們就知道你作弊了，這點再明顯不過。我們要記得，在大多數的房間 —— 我們講的是箱子型的房間，所以你很清楚意識到畫面中的透視法 —— 你會感覺自己身在房外。那也可以是種有趣的效果，**但就我講故事的慣用方式，我想要的是房間的局限。我想要感覺自己就在這個空間裡。這是講故事的人的終極目標：密**

**室內的神祕案件，一個不可能的情境。**你要怎麼脫身？如果能想出一個好答案，那就價值連城。」

． ． ．

　　封閉環境對諾蘭有很大的吸引力：《記憶拼圖》的汽車旅館、《針鋒相對》的木屋、《開戰時刻》布魯斯．韋恩在滿洲式監獄醒來、《頂尖對決》的新門監獄、《敦克爾克大行動》的拖網漁船，但他作品裡的封閉環境很少能困住角色，即便能，也僅限軀體。尤其是他電影裡的反派，常常像浮士德那樣超越時間與空間的限制。在《開戰時刻》裡，稻草人（Scarecrow）談到關在阿卡漢瘋人院（Arkham Asylum）的法爾康尼：「在外面，他是老大。在裡面，只有心智能給你力量。」《黑暗騎士》裡，小丑被關在警局拘留室的時候，發動了他的巨大陰謀，用僅僅一通電話啟動了讓他重獲自由的炸彈；他的頭伸出警車窗外，就像享受吹風的狗一樣快樂，已然自由自在。「被抓是你的計畫之一嗎？」在《黑暗騎士：黎明昇起》的開場，有人這麼問班恩（Bane）。「當然。」他答道。諾蘭所有主角都必須對抗封閉環境，或必須在某種程度上與之妥協。在封閉環境中，他們必須學習接受，甚至找到解放之路。布魯斯．韋恩小時候探索水井卻意外摔落，然後發現了地下洞穴群，這裡過去提供黑奴逃亡至北方廢奴州，現在則用來打造成蝙蝠洞：封閉環境帶來救贖、身分認同感，與一個基地。在幾乎被遺忘的韋恩企業執行長盧修斯．福克斯（摩根．費里曼〔Morgan Freeman〕飾演）的協助下，他在韋恩宅邸地下建造高科技的蝙蝠洞，並在此打造了防彈蝙蝠衣——這套衣服的造型展現了匿蹤、財富與閃閃發亮的自主權。貝爾飾演的蝙蝠俠，用類似《星際大戰》達斯維達（Darth Vader）的沙啞聲低吼著台詞，面罩下的臉孔扭曲，似乎要攻擊每個遇上的人。他彷彿是個鍋爐，翻騰著已經昇華的悲痛與憤怒，與他強烈的情緒相較之下，周遭一切都失去了色彩。

　　回到高譚市之後，韋恩發現這個城市貪腐橫行。黑幫掌握經濟，大多數警察都收賄。蓋瑞．歐德曼飾演的吉姆．高登說：「在這麼貪腐的城市，就算要檢舉也找不到人聽吧？」他是唯一一個試著阻擋腐敗潮

流的好警察。電影中段大量取材自法蘭克・米勒的《蝙蝠俠：元年》與薛尼・盧梅（Sidney Lumet）執導的《衝突》。盧梅是從華沙移民到費城的猶太人第二代，八歲就閱讀馬克思，在美國陸軍通信兵服役將近五年，出乎意料之外，他可能是影響諾蘭電影創作最深的人。盧梅不是羅吉或庫柏力克那樣的形式主義者，他面惡心善，懂得煽動人心，在《十二怒漢》（*12 Angry Men,* 1957）、《衝突》、《熱天午後》（*Dog Day Afternoon,* 1975）、《螢光幕後》（*Network,* 1976）、《城市王子》（*Prince of the City,* 1981）與《大審判》（*The Verdict,* 1982）中，都展露他強烈的政治取向。他曾說過，他的作品促使「觀眾檢視自己良知的一兩個面向」。盧梅作品裡的系統性貪腐、不公司法體系、永遠歪斜的故事世界，在在讓諾蘭相當著迷。他看的第一部盧梅作品是在英國電視上播映的《東方快車謀殺案》（*Murder on the Orient Express,* 1974），然後是《罪行》（*The Offence,* 1973），史恩・康納萊在後者飾演一名凶猛的曼徹斯特刑警，在偵訊兒童性侵犯（伊恩・邦南〔Ian Bannen〕飾演）時受對方驅策，犯下了罪行。在最後兩人對決的那場戲裡，無能為力的康納萊毆打著狂笑的邦南，這啟發了《黑暗騎士》裡蝙蝠俠與小丑那場類似的戲。

「盧梅有段時期在英國拍了好幾部精采作品。」諾蘭說，「青少年時我在電視上看到《罪行》，心想『這他媽的是什麼電影？』。他的剪接跟羅吉有類似之處，但比較看得出來是主流電影。就操弄時間的層面來看，這部片運用了讓人拍案叫絕的解構主義策略。這部片也相當令人不安，史恩・康納萊飾演壓力重重、背負自身罪孽的警察，演技精湛。這是一部很出色的電影。我認為這部片跟《山丘戰魂》（*The Hill,* 1965）一樣，就彷彿庫柏力克沒拍出來的最棒傑作。盧梅厲害的地方在於，他可以拍出很多元的作品，但也可以拍出極似庫柏力克、講述著殘暴與無人性的電影。這兩部片都是這位紐約客執導的英國電影。至於《衝突》，則是實實在在地以真實世界為舞台的恐怖片，非常嚇人。我們把它完全移植到了《開戰時刻》。高譚市的腐敗必須達到充滿沮喪的1970 年代程度，如果蝙蝠俠要讓人覺得合理，貪腐程度就要達到《衝突》那樣。高登怎麼會接納私刑者（vigilante）？他一定是遇到薩皮科式的處境，所以別無選擇。正義之輪漸漸停止轉動。隨著時間過去，看

←（對頁照片，自左上順時針而下）艾爾・帕西諾在薛尼・盧梅執導的《衝突》片場。
盧梅的《山丘戰魂》裡的史恩・康納萊。
吉姆・高登（蓋瑞・歐德曼）與蝙蝠俠（克里斯汀・貝爾）面對的難題，與盧梅的電影主角相同：如何清理一個貪腐的世界？

著這些陪我一起成長的電影以及它們在電影史的定位，我開始感覺到一些非常基本的東西，這種單純性通常就決定了電影的成敗。這就是你從那些電影學到的東西：在腐敗世界裡，光是保持廉潔就非常困難了。這就是《衝突》給你的啟發。」

• • •

諾蘭放棄擔任《開戰時刻》的製片人，以專注在導演工作上。在薩里郡的謝波頓製片廠（Shepperton Studios），他與美術指導克羅利把高達 20 公尺的蝙蝠洞塞進了最大的攝影棚，蝙蝠洞由假岩石構成，設有流動的溪水與瀑布。然後，劇組再移動到倫敦旁的卡丁頓，那裡有已經停用的英國皇家空軍基地，裡面有一座閒置的飛船機庫，長達 240 公尺，寬 120 公尺，地板到天花板的高度有 50 公尺，飛行高度大約有 16 層樓。他們就在機庫裡打造一整區高譚市 —— 最高的建築物有 11 層樓 —— 這些建築讓營造組可以裝設建築立面與其他布景，並且打造出真的能使用的街道、街燈、紅綠燈、霓虹招牌、四處行駛的汽車。所有布景都可以從內部打光，就像真正的城市一樣，而且，特效組還能造雨。

「跟片廠系統打交道時，他們總認為格局越大越好，大還要

↑ 佛列茲·朗（Fritz Lang）的《大都會》（*Metropolis*, 1927）電影海報。這部作品也影響了《開戰時刻》。在訪談中，諾蘭提到佛列茲·朗的次數，比其他導演都來得多。

→ 在卡丁頓的片場，諾蘭指導凱蒂·荷姆斯（Katie Holmes）。

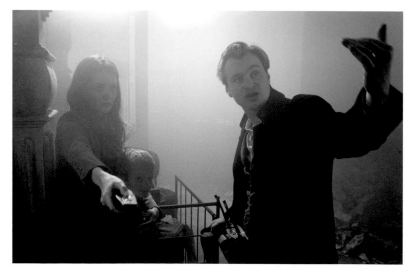

更大。」諾蘭說，「他們的本能就是一直要更大更大。他們讀劇本的時候會想：慢著，這樣的動作場面夠嗎？這是他們最大的恐懼。在《開戰時刻》，我們非常具體地以盡可能最大的格局來寫劇本，像是：『我們會周遊世界；喜馬拉雅山裡有座巨大的寺廟，它會被炸毀。』我們非常具體地讓場面達到最大。對我和克羅利來說，這是很陡的學習曲線。他從來沒設計過這麼大格局的電影場景，但他已經當過很多大片的美術指導，也打造過大場景。我看著超人模型說：『好，我們去英國拍片。』我們沒去稅率減免的地方拍，例如澳洲或加拿大。李察・唐納（Richard Donner）在英國松林（Pinewood）製片廠拍了這部《超人》，以及另外用了三週在紐約實地拍攝，我猜。其實我曾經想在實地拍一個月或六週，但因為預算緣故，實地拍攝的天數越來越少，狀況往往就是這樣。我想，我們只在芝加哥實地拍了大概三週，其他所有場景都是在攝影棚內。我們建造了這些巨大場景，但是，當然了，我們也學到，在銀幕上呈現出大格局的最好方法並不是打造場景。真的不是。《開戰時刻》在影史上已經算是大製作，我是指實體規模。最後，片廠很滿意這部片，但他們不停在講：『這樣的場面真的夠大嗎？』我知道我們已經走到了電影地理環境設計的絕對極限值，沒辦法再塞任何東西進去了。」

他為本片聘用了兩位作曲家：詹姆斯・紐頓・霍華（James Newton Howard）與漢斯・季默。諾蘭在中學最後一年就聽過季默的配樂，季默比他大十三歲，那時已經參與了史丹利・梅耶（Stanley Meyer）為羅吉導演的《毫無意義》（*Insignificance,* 1985）所作的配樂，也擔任了史蒂芬・佛瑞爾斯（Stephen Frears）《豪華洗衣店》（*My Beautiful Laundrette,* 1985）的配樂作曲家。「季默出道時，算是電子合成器的天才。他很年輕，總能在配樂裡想出方法運用電子合成器，所以對梅耶寫的曲子很有貢獻。我記得是東尼・史考特首先找他合作寫廣告配樂之類的，然後他為雷利・史考特的《黑雨》（*Black Rain,* 1989）作曲。我那時十九歲，立刻愛上他的配樂。那真是很美的音樂。電子合成音樂可以創造出不會聯想到特定文化的人聲與音效，所以用來做電影配樂就很有趣。我嘗試要用比較開放的東西，這就是我跟季默合作成功的原因，我常說他是能創造極限水準的極簡主義者。所以，雖然配樂恢宏，背後的概念卻相當極簡，非常非常單純。這就讓身為電影創作者的我，在音符

之間有空間發揮。這些年來我在大格局的電影配樂所做的，是嘗試徹底翻轉作曲流程，先從情感開始，先從故事基本核心開始，然後再建構技術細節。但這需要一定程度的信心。儘管如此，當季默第一次演奏他心中主旋律的前兩個音符，我都快被嚇死了。我一直說：『你確定你不需要更多英雄式的號角鳴奏？』最後，霍華寫了一首很棒的曲子，但我們在《開戰時刻》都沒用上，後來它在《黑暗騎士》成為哈維·丹特（Harvey Dent）的主題曲。然而，對季默來說，他甚至沒說過自己打算怎麼做，就直接往那個方向發展，非常非常極簡主義。聽起來幾乎就是英雄主題曲的回音，就只有那兩個音符。」

· · ·

諾蘭說季默是能創造極限水準的極簡主義者，這個描述同樣適用於諾蘭自己，也點出了為什麼兩人在未來這些年能建立起非常緊密的創作夥伴關係。《開戰時刻》當中，極簡主義與極限水準這兩個取向有著順暢的交流，在諾蘭後續作品裡也仍然如此。本片的反派不少，共有三個，每一個都被他後面那個收拾掉。第一個是湯姆·衛金森（Tom Wilkinson）飾演的黑幫老大法爾康尼，稻草人（席尼·墨菲飾演）登場之後，他就只能裝腔作勢了。稻草人拿出類似防狼噴霧的東西對著人們噴灑恐懼毒氣，但他也只不過是在忍者大師（連恩·尼遜飾演）回歸前，暫代反派位置的人形立牌而已。忍者大師來到布魯斯·韋恩的慶生會鬧場，就像拒絕結束的劇情副線；但諾蘭選用忍者大師的原因，正是因為他不會搶去主角的光彩，所以他的回歸並未提供這部電影所需的刺激感。我們可以明白諾蘭的兩難困境，因為一旦看過喜馬拉雅山、召喚了超自然力量，想起了歷史上各個帝國的崩壞，一個黑道老大塞黑錢給警察又能算什麼大場面？本片全球取景的廣度，沖淡了封閉感，但如果要讓觀眾深深感受到高譚市的腐敗，就必須要有封閉感。《開戰時刻》的高譚市，無論在建築風格或道德上，都無法與片中場景相容：芝加哥盧普區的俐落剛硬線條、韋恩宅邸的維多利亞—哥德式建築、不必要的未來主義場景如單軌電車、虛構的狹窄隧道等，以及致敬《銀翼殺手》，無時無刻不下著雨的氛圍。同時，「炸爛場景」的尾聲（高空特

技對戰、四處流竄的大規模毀滅武器、精神醫學實驗，以及單軌電車脫軌爆炸）感覺像是導演在履行片廠給他的職責，而不是在跟隨自己的創作精神。在《黑暗騎士》，他會用 IMAX 攝影來解決這個問題，《開戰時刻》所有混雜的建築風格都得以釐清：小丑營造的混亂，與盧普區的俐落剛硬，形成了鮮明對比。

若說《開戰時刻》的這些缺點很常見，它的優點卻是獨一無二的，尤其是在第一個小時裡運用地貌景色的手法，以及布魯斯在影武者聯盟受訓時，最後如何對他刻下永恆的烙印。在電影結束時，他對瑞秋說：「蝙蝠俠只是個象徵。」瑞秋摸著他的臉說：「不對，這是你的面具。你真正的臉孔，是罪犯現在害怕的那張臉。我愛過的那個男人，那個消失的男人，從沒回來過。」這段對話在原本的高耶版本裡遜色許多，其中，瑞秋抱怨：「在蝙蝠俠與布魯斯‧韋恩之間，沒有我存在的空間。」然後韋恩提出放棄打擊犯罪的生涯，她回應：「布魯斯，不是你選擇了這種人生，而是它被硬塞給你，偉大的志業經常都是這樣。」諾蘭的版本充滿了真正的犧牲與確切的哀傷，他清楚自己再也無法從那次自我放逐當中完整歸來了。

「在這三部片中，《開戰時刻》做對了很多事情，在主題上也有不錯的平衡，並獲得大眾好評。」諾蘭說，「大家很喜歡這部片，但其實我們本來預期它會更成功。你永遠不要預期會獲得成功。我是個非常負

↑「你必須成為可怕的意念、一個幽靈。」杜卡德如此告訴布魯斯‧韋恩。克里斯汀‧貝爾飾演的黑暗騎士在落日時分巡邏高譚市。

面思考、迷信與悲觀的人。試片的時候，大家都很愛，也非常興奮，但是因為前面幾部蝙蝠俠電影的關係，他們對這個主角與這個系列也有很多不好的感覺。我相信『重啟』（reboot）這個詞第一次出現，就是用在《開戰時刻》。當然，當時我並沒意識到這件事，現在這個詞已經是好萊塢文法的一部分了。當時遇到了一個大問題，我們是在上一部電影的八年後重啟，感覺間隔太短了，實在太短了，也確實太短了。現在，距離上一部蝙蝠俠電影才兩年，他們又要拍一部。系列電影的間隔現在已變得越來越短。但對當時的我們來說，這是真正的難題，因為當我們告訴大家『來看新的蝙蝠俠電影』，他們會說『我不喜歡上一部』。我們拍三部曲那時候，觀眾還會期待或困惑著『這跟我之前看的是同一部電影嗎？不是嗎？』，但現在的狀況已經大不同了。」

《開戰時刻》的結局，是高登在犯罪現場撿到一張小丑鬼牌。本片最後票房高達四億美元，所以拍攝續集成為必然。諾蘭準備要創下連續執導好萊塢大預算電影時間最長的紀錄，上一次是大衛・連在 1950 與 60 年代創下的佳績：《桂河大橋》（1957）、《阿拉伯的勞倫斯》（1962）、《齊瓦哥醫生》（*Doctor Zhivago, 1965*），一直到負評如潮的《雷恩的女兒》（*Ryan's Daughter, 1970*）才結束。當時，美國影評人協會（National Society of Film Critics）在阿岡昆飯店（Algonquin Hotel）舉辦了一場漫長的晚會，大衛・連總結在場影評人對他近期電影的抨擊，說他「又拍出一部畫面精美的電影」。晚會結束時，大衛・連埋怨說：「你們就是要把我降格去拍 16 釐米黑白片才滿意。」浮士德被困在了自己的壯闊景色裡。諾蘭有如火箭升空的生涯，也引發了一些影評人的類似疑慮。不過，他的成功還算是節儉的，尤其是與揮霍無度的導演如奧森・威爾斯或柯波拉（Francis Coppola）相比之下——對他們來說，如果作品沒引發電影公司高層冠狀動脈血栓，或是沒被媒體團稱為災難，就稱不上是大師之作。諾蘭何時會拍出他的《一九四一》（*1941, 1979*）或《無底洞》（*Abyss, 1989*）[2]？何時他滿腔熱血的大製作會讓他跌得鼻青臉腫，在失敗之後走下神壇？如果你的生涯一帆風順，你如何能夠學習？

「我知道，這是件嚴肅的事。」諾蘭說，「沒錯，客觀來看，你觀察其他導演的生涯，有些人會從失敗中學習。在《一九四一》之後，史

2　譯注：《一九四一》與《無底洞》分別是史蒂芬・史匹柏與詹姆斯・卡麥隆導演的電影，上映當年皆票房失利。

匹柏拍出了《法櫃奇兵》與《E.T. 外星人》，但有時候也會看到他們沒學到正確的教訓。我也經歷過各種有所學習的拍片經驗，這對我來說是非常幸運的，其中一個關鍵就是《頂尖對決》。我們本來推估，上映首週末票房應該拿到第四或第五名，但根據他們的說法，我們的市調排名很爛。但片廠很喜歡這部片，也喜歡這部片的行銷策略，市調結果讓他們很困惑。首映那週出來的第一批影評也很糟糕，那時候『爛番茄』（Rotten Tomatoes）影評網站才剛創立。首映會辦在週二，我記得我是抱著這部片失敗了的心情去參加，我的經紀人已經打來說：『太可惜了，因為這部片很棒。』你知道嗎？我心想這部片完蛋了，勝敗已成定局，因為片廠在電影上映前就有很多資訊了。在爛番茄評分很爛的情況下，我們開車去參加首映會。市調排名很爛，觀眾反應

↑ 《頂尖對決》的電影海報。

也很爛，讓你感覺得到電影完蛋了。那是一場好萊塢首映會，辦在酋長石戲院（El Capitan）。結果，那是我們有史以來最棒的首映會，因為大家的期待本來非常低，原本關於這部片的耳語都是『他們搞砸了，這部電影是一場災難』。其實我覺得能有這種體驗是非常幸運的，就是開車參加自己作品的首映，知道自己搞砸了，然後大家都會討厭你的電影。因為我確實從這件事學到東西。我學到的是，我自己知道電影好看是非常重要的，因為即使充滿很多不愉快 —— 糟糕透頂了 —— **但我很清楚，我喜歡自己完成的作品，我對成果感覺很好。我學到的是，在困難的時刻，當大家都轉頭告訴你電影很爛，唯一能支撐你的，就是你對作品的感覺。如果你一開始就不相信自己的作品，你就是在冒險，可怕的風險。」**

《頂尖對決》於 2006 年 10 月 20 號上映，拿下該週末票房第一名。影評不錯，電影輕鬆回收了 4000 萬美元製作成本，最後票房收入高達 1 億 1000 萬，並獲得奧斯卡最佳美術指導與最佳攝影獎提名。就連電影是賣座或失利這件事，似乎也是一場光影魔術秀。

SIX

幻象
ILLUSION

「**你**有仔細看嗎？」聽起來像米高‧肯恩的旁白問道，畫面以推軌鏡頭呈現好幾頂高帽散落在林地。故事時空是 1890 年代，維多利亞時代晚期。愛迪生已經發明燈泡，人們對電力的科學探索正演變為家庭生活的日常，魔術師為了留住越來越少的觀眾，必須努力嘗試更危險的戲法。在《頂尖對決》的第一場戲，我們看到休‧傑克曼飾演的羅伯特‧安吉（Robert Angier）跌落活板門，掉入一個水缸，他逃不出去，溺死了。看著他溺死的是另一個魔術師，由克里斯汀‧貝爾飾演的艾佛烈‧波登（Alfred Borden）；接著，他因涉嫌謀殺安吉而遭到審判定罪，等著被處以絞刑。上述一切都是觀眾親眼所見。但是在諾蘭所有作品裡，《頂尖對決》或許是最狡猾的。在本片結局，諾蘭會重新播放一模一樣的場景，只不過這一次我們會獲得完全相反的結論：波登不僅是清白的，安吉甚至也沒死。最強大、最騙人的活板門，就在波登踏上的絞刑台。在全片 2 小時 10 分鐘的過程裡，這兩人的敵對關係將會讓他們手腳殘缺、生計不保，結果連命都丟了。最後的逆轉是，他們喪生的次數遠比他們活著的次數多上許多。

克里斯多夫・裴斯特（Christopher Priest）1995 年的小說講述兩個魔術師的對決，1999 年末諾蘭剛拍完《記憶拼圖》，製片華勒莉・迪恩（Valerie Dean）讓他首度注意到了這本小說。可是他已經開始忙於《針鋒相對》的前製工作，發現沒有時間自己寫劇本，所以 2000 年秋天他在英格蘭宣傳《記憶拼圖》時，跟弟弟喬納到海格特墓園（Highgate Cemetery）散了一場步（後來這裡成為劇本的場景之一），他問弟弟想不想改編這本小說。「我告訴他這個故事，我說：『我知道這部片必須是什麼樣子。我有點子，但你想不想試著來寫？』我知道以這樣的故事而言，他具有正確的想像力、正確的點子。沒有其他人有能力推進這個案子。他很喜歡這個點子跟這本書。一想到這是他剛出道要寫的第一個劇本，我就覺得當時確實給了他一大挑戰，但我們那時年輕有傻勁，而且我才剛因為《記憶拼圖》大獲成功。那部片原本只是他的瘋狂點子，是他讓我拿去寫了一個瘋狂劇本。現在整件事倒過來了，所以似乎什麼都有可能辦到。拍了越來越多電影之後，你必須對抗的是自以為知道什麼不會奏效，自以為知道大家不能接受你怎麼做。你不能畫地自限。」

　　《針鋒相對》的成功將諾蘭推向《蝙蝠俠：開戰時刻》，同時，喬納持續為《頂尖對決》劇本努力。他把劇本寄給哥哥，然後收到哥哥的筆記。「他寫了好幾年，大約是五年的過程，因為這是非常非常難處理的改編工作。他會寄劇本給我，我會給他反饋。我會寫『這行不通、那沒有效果』，這部電影的解謎箱花了我們好多年才解開。」兩人都同意，他們想要沉浸在一個層層疊疊的世界裡，再一層層地剝開。諾蘭開始研究之後，對於維多利亞時代倫敦的視覺轟炸十分驚訝，儘管那時沒有廣播、電影與電視，倫敦卻已充滿各種型態的視覺廣告。

　　「維多利亞時代相當引人入勝。我大學剛畢業的時候，有幾本重新評價維多利亞時代的好書出版。因為在大眾的想像裡，維多利亞時代已經被定型為壓抑的保守主義年代，但真實狀況天差地遠。如果你看看維多利亞時代人們在智識上的冒險進取，看看那時代發生的事，從這個觀點來看，那個時代令人著迷。本來你有一些膚淺的認識，像是壓抑、服裝風格、禮儀等等，但那時卻出現了不少天翻地覆的想法。在我們自己的時代，我們自以為高人一等，瞧不起那個年代，但想想達爾文跟進化

論、那些地理探索，人們在世界各地探險、英國皇家地理學會（Royal Geographical Society）成立、瑪麗‧雪萊（Mary Shelley）才十八歲就寫下《科學怪人》（*Frankenstein*），這些都只是一百多年前的事。那是個在智識上勇於冒險的年代，在建築上也是如此。雖然有不少維多利亞建築很糟糕，現代也有很多人對維多利亞與新哥德式建築極盡嘲諷之能事，但你可以看到那個年代的吸引力，它重新詮釋了複雜又原始的種種魅力。過去一百年來，電影的形式主義與這份吸引力有著十分緊密的關係。」

　　《頂尖對決》提到了愛迪生，這提醒我們，包括電影在內，許多諾蘭喜愛的事物都是維多利亞時代的發明：四度空間的概念（或稱四維超立方體）、科幻小說、分身、打字機、不可知論（agnosticism）、攝影、水泥，以及格林威治標準時間。你對諾蘭認識越深，就越會感覺《頂尖對決》在他的作品裡並非異數，反倒比較像是他所有主題與所關注事物的集大成。「在某種程度上，我所有電影的主題都是『講故事』。」他說，「《記憶拼圖》、《針鋒相對》、《全面啟動》都是如此，《頂尖對決》也一樣，都是關於講故事。本片的一大重點就是嘗試去理解魔術的語言，嘗試拍一部本身就是魔術戲法的電影，而且是用電影的文法去做這件事。這有點類似在導演與建築師之間找到一種關係，建築師在創造空間的時候也會有敘事的成分在裡面 —— 你的場面調度、

組合鏡頭的方式、為故事創造的地理環境。我不是一開始就想到導演與建築師的種種相似處，因為舞台魔術在電影裡不會發揮效果。大家都太清楚攝影機的戲法、剪接之類的，我是在拍攝這部片的過程中，才發現了導演與建築師之間的關係。」

·　·　·

　　1896 年，在侯貝爾烏丹劇場（Théâtre Robert-Houdin），法國魔術師兼電影創作者喬治‧梅里葉（Georges Méliès）讓他的助理姐希（Jehanne d'Alcy）消失在舞台上。「我的電影事業與侯貝爾烏丹劇場密不可分。」梅里葉在人生最後階段寫給同業魔術師的信裡寫道，「因為在那裡，我運用了戲法與個人品味來創造魔幻光影，這決定了我從事『銀幕魔術師』的職業，也就是我現在的稱號。」梅里葉身穿全套晚禮服，蓄山羊鬍，他刻意在地板上放了一張報紙，以表明那裡並沒有活板門，再把一張椅子放在報紙上，邀請姐希坐在上面。她坐了上去，為自己搧扇子，此時，他用一大片有花紋圖樣的毯子覆蓋姐希，她身穿一件延伸到頸部的連身長禮服，他仔細把禮服的每一吋都蓋起來，然後二話不說，抽起毯子，椅子空空如也。他拿起椅子，轉動給觀眾看，並嘗試把她變回來，沒有成功：梅里葉手一揮，卻只變出一具骷髏。他用毯子罩住骷髏，然後再度拉開毯子：助手活生生地坐在那裡。他們鞠躬，離開舞台，然後再回到舞台，二度鞠躬——但這可能才是最大的幻象，因為現場並沒有觀眾。梅里葉的戲法是變給電影攝影機的，更精準地說，戲法是在攝影機裡創造的，人消失的效果，是以停機再拍的簡單方法製造出來的。

　　觀眾有被騙倒嗎？可以說有，也沒有。梅里葉表演的劇院，是由現代魔術之父尚一尤金‧侯貝爾烏丹（Jean-Eugène Robert-Houdin）所創辦，他也創造了魔術師穿晚禮服的形象。他曾說：「一般人看戲法，會認為這是給他們的智力挑戰，所以表演戲法就變成觀眾決心要獲勝的戰鬥。相反地，聰明人去看魔術表演時，只會享受種種幻象，不但完全不會造成表演者的阻礙，甚至還是第一個幫忙的人。他受騙的程度越深，就越開心，因為他正是為此付錢進場。」

這個弔詭也是《頂尖對決》運作的核心。「如果觀眾真的相信我在舞台上的表演,他們不會鼓掌,反而會尖叫。」休·傑克曼飾演的安吉這麼說道。他是個油腔滑調的美國表演者,是個很像演員的魔術師,雖然他不會為了表演戲法而真的做出犧牲,他的魅力卻彌補了這一點。傑克曼站在舞台上,純藍聚光燈打在身上,他賦予了安吉這個角色舞台魅力、瀟灑神采,以及那種有點虛假的歡愉。讓安吉表演最新戲法「瞬間移動」的劇院老闆說:「我們必須讓它更花俏,給它偽裝,讓觀眾有懷疑的理由。」我們以為觀眾對電影的需求是真實感,但這句台詞卻頑皮地戳破了我們的自以為是:**我們要的其實是,電影有足以騙過我們的真實感,但不可以真實到讓我們忘記自己正在被騙。**比方說把電影槍戰誤認為是真的。法國電影理論家艾提安·蘇利歐(Etienne Souriau)在 1952 年寫道:「我們知道魔術師其實沒有壓扁箱子中的女人,但我們深陷遊戲裡,拒絕被騙(又享受被

↑→梅里葉身兼魔術師與電影創作者,他的目標是「讓超自然的、想像的,甚至不可能的事物,都變得可見」。正如他的短片《在侯貝爾烏丹劇場召喚消失的女人》(*The Conjuring of a Woman at the House of Robert-Houdin*, 1896)所展現。

騙），我們拒絕相信我們的雙眼。看電影時，我們就是臣服於電影。我們很開心自己受騙。」因此，安吉的魔術與諾蘭的電影是同一回事。

與安吉對立的是克里斯汀・貝爾飾演的波登，他在每一方面都與安吉相反：他是來自倫敦東區的粗人，言行不友善，他討厭安吉那些譁眾取寵的伎倆，並且滿腔熱血、自以為是地相信有真實的魔術、真正的魔法，但他沒有安吉的表現技巧與優雅。卡特（米高・肯恩飾演）是安吉的道具師，協助設計戲法裝置，他說波登「是個很棒的魔術師，但表演技巧很差。他不知道如何把戲法變花俏，或是怎麼讓戲法更有賣點」。波登如此致力於追求創造「真實的幻覺」，於是幻覺不再是幻覺。他跟安吉剛看完「中國佬」程連蘇的魚缸戲法，這個戲法的關鍵在於，程連蘇即便下了舞台都得維持自己跛腳的假象。波登輕捶戲院外的牆壁，對安吉說：「這就是擺脫這一切的唯一方法：完全奉獻給魔術，終極的自我犧牲。」我們第一次觀看，以為看到的是表演派與真實派、工匠精神與藝術手法、薩里耶利（Salieri）與莫札特的對立競爭，但諾蘭這部片最厲害的戲法是，無論戲劇裡優勢倒向何方、我們的同情心從哪一人轉向另一人，這兩派其實從未有其中一邊占過上風。

一開場，波登確實是故事裡的反派。他因謀殺安吉而受刑，被關在新門監獄，在那裡的自娛方式就是解開自己的手銬，再扣上獄卒的腳踝。獄卒說：「檢查他的鎖，要兩次。」並鎖上波登牢房的門，裡頭濕冷灰暗、寸步難移。波登力求真實，這點也可以從本片層次豐富的美術設計、自然光源運用，與沉浸式音效設計（監牢裡的鎖鏈敲擊聲、把鴿子鎖進魔術道具的彈簧咿啞聲、絞刑架絞盤的嘎吱聲）裡看到。上述這些都喚起了真實世界無處可逃的實體感，波登曾用拳頭輕敲磚牆，稱之為「這一切」，但本片也用狡猾的剪接、敘事逆轉與魔術戲法，讓安吉的愉快幻象來對抗「這一切」，因此使看似最寫實的故事也多了幾分後設敘事的閃爍光彩。電影裡的音軌一次又一次來到高潮，然後戛然而止，徒留我們凝視著單純的影像（一頂高帽、一隻黑貓），彷彿要我們自問究竟看到了什麼。本片屈指可數的特效當中，沒有一個比得上這個神奇的剪接：波登讀著安吉的日記，下一秒畫面就跳到了蒸汽火車行駛在科羅拉多州的洛磯山脈，車上坐著安吉，他正要去尋找波登「瞬間移動」魔術的祕訣。此時，音軌傳來低頻音爆，彷彿遠方某人衝破了音

障，宣告電影準備轉場到故事較早的時間點。

在這個時間線裡，安吉還活著，正踏上前往科羅拉多州偏遠地區的旅程，想要找尋隱居的發明家尼古拉‧特斯拉（Nikola Tesla，大衛‧鮑伊飾演），請他幫忙解開波登「瞬間移動」的祕密。這時的波登，也仍是自由人。在一條更早的時間線裡，波登正在追求未來的妻子莎拉（蕾貝卡‧霍爾飾演），貝爾演出了一個迷人的調皮鬼，如同在史匹柏《太陽帝國》（*Empire of the Sun,* 1987）裡飾演少年巴拉德（Jim Ballard）那樣有魅力。他表演戲法給莎拉的姪子看時，幾乎就等於在表演給十三歲的自己。他建議自己：「永遠、不要、洩露祕密。懂嗎？什麼都不能講。祕密不會打動任何人——你用的技法才是最重要的。」諾蘭的魔術師就像勒卡雷小說裡的間諜一樣分成兩派，彼此都因為相同理由而無法獲得親密關係：他們都長期對祕密上癮。對彼此的仇恨掏空了這兩位魔術師，但兩人的共同點還比他們的同居女伴更多。然而，在爭搶我們同情心的戰爭中，波登有個祕密武器：他與二十四歲的霍爾之間的化學變

↓ 波登（克里斯汀‧貝爾）與妻子（蕾貝卡‧霍爾）。

化。這是霍爾第一次演美國電影，演技精湛靈活，愛逞強的波登雖然讓她產生好感，但還稱不上愛，她私底下覺得波登有點好笑。莎拉是諾蘭作品裡第一個有愛與感情的女性，她本身不是欲望或恐懼的投射對象，她的生命力似乎提供了波登一條出路，讓他從自己強加的迷宮中脫逃。她套出波登接子彈戲法的祕密後，臉一沉：「一旦知道了，祕密就變得顯而易見。」她失望的樣子，有如躲到雲朵後方的太陽。

「但還是有人表演時意外死亡……」貝爾抗議。他垂頭喪氣，褪去了莽夫之勇，像是被拉開簾幕、原形畢露的《綠野仙蹤》巫師。不再強勢的波登，不太誠懇地向莎拉訴說愛意，她卻反駁：「今天你不愛我。」她掃視他的雙眼，「有些日子你不愛我，也許今天你比較愛的是魔術。我希望我可以看出其中的差異，這樣一來，那些你真的愛我的日子就有了意義。」貝爾聽到這段話的一連串反應 —— 收斂微笑，然後無法置信，接著鬆了口氣 —— 實在精采絕倫。他剛學到了第一課：情感是最誠實的。

第二本日記是波登的，由人在科羅拉多州的安吉閱讀，於此打開了第三條時間線：在最遙遠的那段過去，讓兩人開始惡鬥的那些事件。在類似胡迪尼（Houdini）水牢脫逃的表演裡，安吉的妻子雙手被捆綁，垂降進入一個裝滿水的玻璃櫃，在她準備脫逃之前，簾幕降下，遮蔽了她的身影。但這場表演失敗了。捆綁安吉妻子的人是波登，我們聽到他建議用比較緊的藍氏繩結，這樣一來表演會更有真實感。簾幕降下，小鼓輕輕打出彷彿她心跳的鼓聲，然後，卡特的馬錶滴答聲壓過鼓聲。馬錶一停，她就死了。

• • •

諾蘭開拍《頂尖對決》時，他的家庭成員增加了。他與艾瑪的長女弗蘿拉在 2001 年出生，次男羅利在 2003 年出生，三男奧立佛剛好趕上在《頂尖對決》客串波登的女兒。這個角色必須爭搶爸爸的注意力，否則爸爸就會完全傾注於工作之中：這是對於諾蘭追求家庭與工作平衡的個人經驗的誇大呈現。「從生活與工作平衡的層面來看，《頂尖對決》是很重要的作品，因為我們剛生下第三個小孩，雖然艾瑪很愛這個案

→ 艾瑪·湯瑪斯與三男奧立佛在片場。

子，卻希望能降低參與製作的程度，她希望可以退居二線。結果根本辦不到，我就是得把她拉回製作過程，因為我需要她。拍這部片比較複雜，我們要用更少的預算做更多的事情，所以必須且戰且走。我們三個孩子都還很小，她卻還是能在預算吃緊的狀況下把一切搞定 —— 複雜的製作案、實地拍攝。對我來說那是個轉捩點，她要不說出『事情真的太多了』，要不就是找到方法讓一切平衡。」

喬納寫完劇本後，諾蘭還調整過一些地方，其中之一就是對女性的刻劃。史嘉蕾·喬韓森（Scarlett Johansson）飾演的奧莉維亞（Olivia）是反骨的助理，也是兩位魔術師的愛人；另一位就是霍爾飾演的波登妻子莎拉。「她寄了試鏡錄影帶來，我們合作了很多年的選角指導帕普西德拉（John Papsidera）說：『你們一定要看看這個。』我們說：『哇，很不錯，她非常厲害。』於是我們找她過來，讓她跟貝爾對戲，只有我們三人一起排練，她真的太棒了。我自己寫了劇本的完稿，做了一些滿重要的改寫。這些年來，喬納其實已經完成最辛苦的工作，但艾瑪跟我談了不少女性關係的可信度問題，所以我在改寫時處理了這個問題。我現在覺得這麼做很有價值，也就是你要找出最棘手的問題，然後擁抱那個問題的特性。這很有趣，因為電影上映後，我去看了魔術師瑞奇·傑（Ricky Jay）的表演，演完後我們去找他，在場的其他賓客開始談論他

們有多喜歡《魔幻至尊》（*The Illusionist, 2006*），又多不喜歡《頂尖對決》。顯然，他們不知道我們是誰，但其中一人說：『為什麼他們得殺死那位妻子？』我想過這一點，因為是我寫進故事的。就我的看法，這是相當合理的安排。那是個非常父權的社會，女性沒有太多選擇，而她的丈夫其實是個狂人。依照故事的真實處境，這段婚姻關係實際上會怎麼運作？這就是她自殺的理由，她必須這麼做。」

編劇與改寫耗時五年之後，2006 年 1 月 16 日這部電影終於在洛杉磯開鏡，預算吃緊，只有 4000 萬美元，比《針鋒相對》還少，但這催生了諾蘭最喜歡的創作條件：在種種限制中見招拆招。克羅利才剛為了《開戰時刻》在倫敦外圍的機庫艱辛打造出偌大的高譚市，現在，他在洛杉磯改造了四家舊劇院做為內景，不過只有一個場景是從零開始：在舞台底下堆滿東西的區域，有一台用來表演大型魔術的蒸汽動力液壓機器。攝影指導菲斯特盡可能用搭載寬銀幕變形鏡頭的攝影機手持拍攝，並盡量使用自然光，好讓他可以跑進場景，拍出自然主義風格與紀錄片的質感。攝影機高度總是在演員視線附近，他們永遠不知道鏡頭是否正在拍攝自己。

「電影裡經常是這樣的套路，但你要對抗類型電影的慣例，你要挑戰大家的想像。前幾天我講到《針鋒相對》在某個層面上是荒野電影，或說是如魚離水、不得其所的故事──我們的每一步，都在對抗類型。《頂尖對決》也是一樣。每一次畫面剪接到建築物外觀，或是有馬車噪音的街道場景，若是看起來跟你在 BBC 上看到的很像，那就太糟糕了。所以我會對理查（Richard King）說：『你就讓他媽的那個東西聽起來像太空船，就找些有趣的聲音來當輪子的聲音，就是不要讓它聽起來像輪子。』你可以對抗到某種程度，但大家會認為你有點瘋了。要在洛杉磯實地拍攝古裝電影中的維多利亞時代倫敦場景，最重要的就是我們如何不要讓它看起來像倫敦柯芬園（Covent Garden），如何不讓電影看起來像影集《戰地神探》（*Foyle's War*）。在洛杉磯拍攝很棒，讓人充滿能量。這是一次很大的挑戰，我們才剛拍完《開戰時刻》，那部片幾乎都在倫敦拍攝美國城市的場景，所以我們就想：『好，來做相反的事吧。』我對本片的美術設計非常滿意，我很喜歡克羅利的設計，而我認為片中最棒的設計來自於其中一個怪異時刻，那時我們在環球片廠的街

道區勘景，走進了一棟建築，後面有寬闊的木製階梯布景，通常你不會選在這裡拍攝。但後來我們把這裡當成本片的舞台後台場景，那裡實際上就是電影布景的後台，所以就有這些更衣室，每一間都有通往各處的階梯，每一間都有平台，我們把燈光架在建築立面窗戶後方，所以看起來真的很酷。當你必須在真實世界當中找場景，而不是從無到有打造時，就會遇到這種事情。你對美術設計的巧思感到有些驕傲，其實可能也是因為場景的設計或品質讓你驕傲。因此，片中的維多利亞時代監獄，其實位於洛杉磯市中心的奧維拉街（Olvera Street）。這很瘋狂，但我們就是這樣拍了，而我覺得效果非常棒。」

• • •

《頂尖對決》是諾蘭截至當時結構最繁複的作品，就像別部諾蘭電影一樣，要描述它遠比觀賞它更複雜。本片有四條不同的時間線、兩本被偷的日記、倒敘裡還有倒敘、替身以及替身的替身，還充斥著虛晃一招與劇情逆轉，你幾乎感覺得到電影裡的重大事件正要開展，然而，情感的軸線更容易理解，那就是：偏執。「你綁了哪種繩結？」安吉在妻子的喪禮上質問波登，波登回答不知道的時候，他無法相信自己的耳朵。在這個時間點，鐘擺似乎擺向安吉：本來油腔滑調的表演家，現在悲痛消沉，賦予了他前所未見的深度。特斯拉對安吉說：「回家吧，忘掉這件事。我看得出來你的偏執，這不會有什麼好結果。」本片的歷史人物特斯拉是交流電的發明者，斯拉夫裔，因為與愛迪生敵對，最後聲敗名裂。大衛·鮑伊以冷面笑匠的表演，將特斯拉詮釋為一名在科學前線拓荒的先驅。他對自己正在開發的機器曾發出浮士德式的嚴正警告：「對於使用這台機器，我只有一個建議，毀掉它，把它丟到最深的海裡。這東西只會帶給你痛苦。」諾蘭從青少年時期就把鮑伊當成偶像，在最後緊急改寫完劇本，才獲得鮑伊首肯演出。

「我想找他來演，一開始他說不。我認識他的經紀人，所以打電話過去：『我從來沒這麼做過，但我想再問他一次，我想要當面說服他。有任何辦法碰面嗎？』他同意見我，於是我飛到紐約跟他見面，感謝老天，我成功說服他了。那是我唯一一次回頭詢問拒絕演出的人，因為通

← 諾蘭在《頂尖對決》片場觀察喬韓森與傑克曼。

← 諾蘭在記錄貝爾的手指位置，然後換他的替身上場。

常他們有自己的理由，最好不要說服了他們卻導致片場的糾紛。但就是沒有人能像鮑伊一樣演出這個角色，並創造相同的迴響。鮑伊的名聲與圍繞他的神話有很多共通點，某種層面上來說，特斯拉也是掉到地球的外星人。這些年來，各個片廠都發展了很多特斯拉電影的案子，他是個令人著迷的角色，卻是有點棘手的題材，可是《頂尖對決》為這個角色提供了一個側寫觀察，透過魔術與騙術的稜鏡來觀察。他是領先時代的真正天才，但也與時代格格不入，這就是為什麼鮑伊是飾演他的最好人

選。我跟很多大明星合作過，但在我心中他們都成了一般人，因為跟他們工作時，你必須去認識他們。鮑伊是唯一例外，他是唯一一個從合作開始到結束都難以捉摸的人。整個劇組、每一個人，都被他深深吸引。他極為友善，我覺得他是非常好的人，但他就是背負著一生成就的重量。我最自豪的事情之一，就是能說出我跟他合作過。」

在製作過程中，貝爾與傑克曼對於誰的角色才是主角，進行了長時間的一系列辯論。貝爾說道：「在我看來，顯然我的角色誠摯、有深度，他才真的有血有肉。傑克曼聽了，看著我說：『你在鬼扯什麼？才不是這樣。』他會告訴我很棒的論點，說明為什麼他的角色才是精采無比，又說明我的角色為什麼沒那麼有趣，他說得頭頭是道，論述幾乎是公正無私。」直到全片在 4 月 9 號殺青，兩人還是無法說服對方。

「這部電影的難題之一，就是要在兩個角色之間取得真正的平衡。」諾蘭說，「這種故事模式已經不再受青睞，但《火戰車》就是這種模式。說真的，這是個假議題。你必須同時當這兩個人，必須找到辦法扮演兩者，或是想辦法試試看，因為他們不是相反的，他們是一體兩面。我猜你會說，波登是藝術家，安吉比較是工匠或表演家。波登是為了自己而創作的藝術家，他瞧不起大家。你在每個領域都會遇到這樣的人，但尤其是在藝術領域，他們非常蔑視這個世界無法感受或不理解藝術。這個角色具有強烈的真實感，他也對魔術有比較深的領略，這似乎是安吉沒有的。但安吉理解魔術的某個關鍵要素，這是波登永遠不明白的。在故事的結局，喬納在我接手之前才寫進一個東西，他把這個時刻寫得絲絲入扣，我愛死了──『觀眾知道真相：世界很簡單。這太悲慘了，一切都實實在在、沒什麼神奇。但如果你可以騙過他們，即便只有一秒鐘，那麼你就可以讓他們好奇，然後你就會看到非常特別的東西……就是他們臉上的表情。』我第一次讀到這裡，心想『這太棒了』。他寫到了魔術的本質，以及如何讓人相信魔術不僅僅是魔術。我想這正是偉大電影總是能展現的：這個世界遠比想像中他媽的更糟糕，而且你還不明白這一點。這世界應該要令人沮喪，它之所以沒令人沮喪的原因是，我們希望這個世界比實際上更複雜。這樣想是愉快的，因為這其實是在說，我們眼前的世界背後還有更多的東西。你不想要知道世界的局限，你不想要覺得世界就是這樣而已。而我拍的電影都在大力為

這個意念背書：我們眼前的世界背後還有更多東西。」

• • •

1999 年春天，正當諾蘭與《記憶拼圖》拍攝劇本的完稿奮戰時，英國畫家大衛・霍克尼（David Hockney）也正在華府國家美術館（National Gallery）臨摹安格爾（Ingres）的《路易—方索・哥迪諾夫人肖像》（*Portrait of Madame Louis- François Godinot*）。霍克尼明白，安格爾當年在幾小時內畫出神似的素描肖像是多麼困難（1806 年這位法國畫家造訪羅馬，在旅途午餐休息時間，他請同行旅客擺姿勢給他畫），但這幅素描看起來一點都不像素描，它看起來已經是完成品。這幅看似完全沒有遲疑或試錯的畫作，讓霍克尼深深著迷。難道只是由於安格爾具有不凡的繪畫技巧，或者他是像荷蘭畫家維梅爾（Vermeer）一樣用了早期的明箱[1]，才讓這幅肖像不可思議地如照片般真實？這確實可以解釋安格爾的素描筆觸沒有猶豫，也解釋了哥迪諾夫人的頭部比例。霍克尼認為，他可能用了明箱迅速素描五官，再透過直接觀察來畫完整個臉部。

霍克尼越來越相信自己的推論，他回到洛杉磯的畫室，打造了一片畫作的「萬里長城」，涵蓋從拜占庭時期到後印象派的作品。他仔細研究衣服的皺摺、盔甲的閃光、天使翅膀的柔軟度，並發現了種種光學上的缺陷：圖像比例太大，或是有些「失焦」，或是光線太強（為了讓稜鏡投出影像，必須以強光照射）。在卡拉瓦喬（Caravaggio）的《以馬忤斯的晚餐》（*Supper at Emmaus*）中，耶穌的右手與彼得的手一樣大，但是它理應比較靠近我們；彼得的右手似乎比左手大，但他的左手也應該離我們較近。而在同一位畫家的兩幅希臘酒神像裡，持紅酒杯的手左右互換了。卡拉瓦喬在某個時期最愛用的模特兒明尼蒂（Mario Minniti）與勒維斯蒂（Fillide Levasti），似乎也從右撇子變成了左撇子。霍克尼同樣在喬托（Giotto）等畫家的作品裡，發現大量類似的左手持酒杯人像。鏡子裡左右顛倒，所以這些畫家可能也用了光學道具。故得證。

「霍克尼做的其中一件事情，就是把一些畫左右翻轉，然後問：

[1] 原注：明箱（camera lucida）基本上是一片稜鏡，能把影像投射到平面上，讓觀察者用畫筆描摹。

↑↘ 安格爾的《路易一方索·哥迪諾夫人肖像》。英國畫家霍克尼懷疑這幅畫是用明箱所繪製。在《觀看的歷史》（*The History of Pictures*）一書中，他寫道：「透視觀點其實是由我們決定，而非被描繪的對象。」本書讓體制內的藝術機構大為光火。

『這樣不是比較好看嗎？』」諾蘭說。他透過藝術家友人兼攝影師塔西妲·迪恩（Tacita Dean）認識了霍克尼。「認識他時，他很棒的一點是，雖然體制內藝術機構排斥他的種種發現，但是他沒有埋怨或生氣。他不是革命分子，不是要評斷或貶抑過往的藝術成就，他只是想理解過去實際影響了繪畫的因素跟技法。在我們成長的年代，最主流的影像格式是平面攝影，那是單點透視，電影則不是這樣。電影裡，攝影機在每個鏡頭裡都會移動，這種立體主義的影像處理方式，以各種方法被內建到電影的文法裡。他發現，就在這個非常特殊的時刻，一切都改變了，從攝影發明前的觀看方式，轉變為攝影的觀看方式——但我們至今仍以為這本來就是我們的觀看方式。我覺得，現在的電腦也在定型我們的思考方式，我們基本上是以大腦為模型打造電腦，至少他們是這麼說的。但真相是，我們對於大腦與心智之間的關係，以及它們是如何運作的，一點理解都沒有。」

諾蘭對新科技抱持不可知論，這對他影響甚深。他堅信，實拍與電腦繪圖影像有所差異。相較於平滑的數位影像，他偏愛賽璐珞（celluloid）的影像顆粒與質感；相較於搭景，他偏愛實地拍攝；相較於電腦繪圖背景，他偏愛實景。他電影的魅力，在某種程度上跟精品旅館、低傳真（lo-fi）錄音方法、故障音樂（glitch music）與手工藝品電商 Etsy 受歡迎的理由有著相同原則：在資訊時代，正是那些不能被

Fɪɢ. 6.—THE CAMERA LUCIDA.

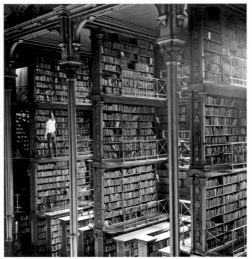

波赫士的小說《巴別圖書館》（*The Library of Babel*）裡，有一座「無限的、循環的」圖書館。「一切都必然已被寫下，這否定了我們的存在，或是把我們變成了幽靈。」他寫道。

甘迺迪當總統時打了幾次高爾夫球？在海恩尼斯港（Hyannis port）打球的甘迺迪，由畢林斯（K. Lemoyne Billings）與白宮發言人薩林傑（Pierre Salinger）陪同。

剪下貼上的元素，會獲得越來越高的價值──祕密、原創點子、劇情逆轉，以及實拍影像的誠摯感。「我研究了網路上幾個故事，發現裡面的文字都是在不同來源之間剪下貼上，敦克爾克事件尤其明顯。」他說，「你就是會撞牆，在資訊整理方面，Google 並不像大家想得那麼強大。在各種領域裡，例如蒐集你的行蹤，Google 遠比大家想得強，他們非常擅長這類事情。但是在資訊搜尋方面，結果總是有限。你可以做個有趣的實驗，走進圖書館找一本書，隨意翻到某頁，找到一個事實或資訊，寫下來。就這樣反覆十遍，然後上網看看這十件事能查出幾件。我們會覺得九成的資訊都在網路上，但我懷疑真正的答案是〇·九成。」

這又是個讓我難以抗拒的挑戰。幾週後，我前往大軍團廣場（Grand Army Plaza）旁的布魯克林公共圖書館，滿腦子都是波赫士的小說《巴別圖書館》，這故事講述一座無限大的圖書館收藏了「所有能被表達的事物，並且以所有語言寫就」，也是諾蘭《星際效應》中，四維超立方體的靈感來源之一。這座圖書館裡有無數的六角圖書室，以寬廣的通風管道彼此相隔，周圍環繞著低矮圍欄，裡面住著數以千計的學者。但是其中許多人拋下自己的圖書室，衝上階梯，在狹窄的走廊裡互相爭論。

有些人彼此勒脖子，或是被丟下樓梯；有些人筋疲力盡地回來，提到一個差點殺死他們的故障階梯。「有些人發瘋了。」波赫士寫道。換句話說：這裡是新的宗教裁判所（Inquisition）。在現代，這個故事讀起來就像是網路來臨的寓言。

布魯克林公共圖書館的書架是開放式，並一一編號。我用亂數產生器先選出書架，再選出書本，再選出頁數，再選出該頁我第一眼看到的事實。有時候我會遇到插畫或食譜之類的而選不出事實，但總之我蒐集到了十項，下一次與諾蘭碰面時，我把清單放在桌上，推給他看。

1. 愛斯基摩面具的嘴裡有魚，代表祈願打獵成果豐碩或好運。

2. 用烙鐵在壓克力上製作版畫時，必須戴防毒面具以免吸入毒煙。

3. 甘迺迪當總統時只打了三次高爾夫，因為他行程滿檔以及背痛，這三次都在1963年夏天。

4. 踩上東方地毯時，應該光著腳。

5. 丹麥物理學家波耳（Niels Bohr）帶同事狄拉克（Paul Dirac）去看印象派畫展，問他喜歡兩幅畫的哪一幅，這位英國人回答：「我喜歡那一幅，因為畫面的不精確程度很一致。」

6. 14世紀時，英國上議院在立法方面沒什麼建樹。他們唯一真正想做的事情，是迫害皇室寵臣（通常是同性戀）。結局經常以暴力收場。

7. 為了回應工業化浪潮，畫家拉法基（John La Farge）提倡照英國的方式建立藝術合作社組織。

8. 1924年夏天，內布拉斯加州州長查爾斯‧布萊恩（Charles Bryan）懷疑都會區的大老們，尤其是坦慕尼協會（Tammany），計畫把他們「邪惡的移民統治」黑手伸進全州各地。

9. 泰國華人大型企業卜蜂集團（Charoen Pokphand）創辦人謝易初於1921年來到曼谷，身上只帶了商店招牌、帳本跟一些蔬菜種子。

10. 塞爾維亞發動閃電戰期間，造成150萬名穆斯林流離失所。

我告訴諾蘭：「甘迺迪在位時只打過三次高爾夫球，這件事我在網路查不到，但我找到一些東西，有理由讓我對此存疑。他似乎捏造了不少常常打高爾夫的故事，而說他只打過三次的這件趣聞，出處是一本通俗刊物，收錄了賈姬‧甘迺迪的各類紀念物照片。所以我不確定有多少可信度。」

「啊，但這不是事實，而是資訊。」諾蘭說，「你查到的資訊是賈姬‧甘迺迪想表達丈夫只打三次高爾夫的概念。即便這是錯的，它本身也是有用資訊，因為這可以當成政治宣傳。而政治宣傳也是資訊，無關事實。」

「這樣一來，我唯一可以在網路查到的資訊就是瑞秋‧梅道（Rachel Maddow）寫的『塞爾維亞發動閃電戰期間，造成 150 萬名穆斯林流離失所』。這刊登在《華盛頓郵報》上。」

「這很有趣，幹得好，結果就如我一直想像的一樣。如果抽樣數更大的話，觀察平均結果也會很有意思，我沒有要你窮盡一生做這件事的意思，但我不認為十次就夠。當然了，另一個面向是你可以看看那本書、看看條碼，查出版社跟出版時間，這樣就能對他們的意圖有些了解。你在網路上找事實的時候，很難搞清楚出處……」

我開始回想波赫士的故事，幻想自己一輩子都在世界各地的圖書館度過，只為了證明諾蘭的論點而鑽研書籍條碼。

「我覺得十次就夠了。」我說。

他聳肩。

「也許我是唯一在乎的人，但我們正在被控制。這不是典型的偏執妄想那種控制，這不是刻意的控制。商業模式演化的結果造成了這個局面，我們正在被餵養。我再給你一個任務，不會花你太久的時間。隨便 Google 個什麼，看看出現多少結果，再看看實際上你可以點開多少個。如果你 Google 某人，一個名人，查到 400 萬個搜尋結果，你可以點閱其中多少個？」

「現在嗎？」

「我向你保證不會花太久時間。Google 某個名人，比方說你獲得

400 萬個搜尋結果，它告訴你『我們有 400 萬個搜尋結果』。然後你看可以點閱其中多少個。」

我打開筆電，Google「克里斯多夫・諾蘭的下一部電影」，在 0.71 秒之內，產生了 248 萬筆搜尋結果，其中包含：「《敦克爾克大行動》之後，克里斯多夫・諾蘭的下部電影？」（Quora 網站）、「克里斯多夫・諾蘭下一部片：我們期望什麼題材？」（《觀察家報》〔Observer〕）、「克里斯多夫・諾蘭下部電影仍然神祕」（Blouin Artinfo 網站）。

「好，現在你拉到頁面最下方，點最後面的頁面數字，盡量往後點，看看會出現什麼。」

我拉到網頁底部，共有 19 頁搜尋結果。我一直點到第 19 頁。沒有第 20 頁了。我感覺就像楚門在《楚門的世界》結局撞上他的世界盡頭。

「所以你點到第幾頁？ 19 ？一頁有多少搜尋結果？ 20 個？」

「差不多 10 個。」

「所以總共有 190 個，你本來說有多少個？」

「它說有 248 萬個。」

「所以那只是業者宣傳數量的一小部分。我記得年輕時問過我爸這件事。我們在搭地鐵，我問：『未來的事物會持續發展嗎？』他說這些科技都已經成熟了 —— 那時可能是 1980 年代中期。他說，飛航就是個例子。你看商業飛行，波音 747 問世之後其實就沒什麼改變了。後來雖然有協和號超音速客機（Concorde），但即便在那時候都沒打開市場。如果你搭波音 787，基本上沒什麼太大差別。有差異的地方是飛機比較輕，能飛比較遠，這是漸進式的發展。商業飛行的劇烈變革是在 1960 年代。想想《霹靂彈》的結局，你看到龐德駕駛水翼船。很多年前我在香港搭水翼船去澳門，這東西很有異國情調。在那時候，這種船就已經問世很久了。現在到海上，有各式各樣的高速雙體船，現在的賽艇甚至可以抬離水面。水翼船是 1950 年代出現的，其實是比較舊的科技，現在它又復興了。水翼船跟我的創作歷程很有關聯，因為我們是在類比世界裡生活、工作。《頂尖對決》是第一部片廠希望我們將底片數位化，再用電腦剪接的電影。我們跟迪士尼後製團隊有很多爭論，但我們還是

↑諾蘭在《頂尖對決》片場指導休‧傑克曼。

繼續用賽璐珞來辦試片會。從《頂尖對決》到今天，我們從來沒改用業界大多數人採用的工作流程，我們持續用膠卷拍攝，用電腦剪接，然後再依影格時間碼來手工剪接，最後產出成品。我們從《頂尖對決》就與整個產業走不同的路——或者該說是他們與我們分道揚鑣。」

<p style="text-align:center">• • •</p>

2006 年，諾蘭的《頂尖對決》上映時，盧卡斯剛製作完《星際大戰》系列前傳三部曲的第三部。前傳三部曲在 600 名電腦動畫師協助下完成，使用的電腦運算能力總計比美國太空總署少一點，但比五角大廈多。就連片名也暗示了電腦剪下貼上的乘數能力：《威脅潛伏》（*The Phantom Menace,* 1999）、《複製人全面進攻》（*Attack of the Clones,* 2002）。正如大衛‧丹比（David Denby）在《紐約客》發表的《X 戰警》（*X-Men,* 2000）影評所寫：「重力已經放棄它無人能擋的拉力；某人的身軀可以變形成另一個人，或融化，或變得像蠟、黏土或金屬；

地面不再只是陸地，而是用來衝向空中的發射台，衝向真正的電影空間，人體就像砲彈或子彈一樣高速飛行，有時候速度還可以慢到讓肉眼可見。牛頓退下，電腦動畫已經改變了時間與空間的物理性質。」發動反數位革命的地基已經打好了。2006 年《頂尖對決》發行時，有些年輕的諾蘭影迷十分困惑，他們是因為《開戰時刻》成為粉絲，期待看到另一部華麗的暑假大片，最後他們看到的卻是蒸汽龐克（steampunk）驚悚片：不但對追求新科技提出了浮士德式的警告，這部片本身就是對電影創造幻象技藝的老派頌歌。從打光、音效、剪接，一直到光化學底片沖印，甚至本片的類型也令人難以捉摸，它究竟是古裝驚悚片、謀殺懸疑片、推理片，還是帶一點哥德風格的科幻片？**《頂尖對決》是諾蘭自成一格的作品，也是他第一部不提及導演就無法解釋的電影：這是一部克里斯多夫・諾蘭電影。**

就像許多諾蘭電影一樣，本片以兩個如手榴彈引爆的劇情逆轉收場。第一個逆轉揭露後，你才剛回過神，第二個更具衝擊力的逆轉就緊接來襲。第二個逆轉讓我們知道了安吉「瞬間移動」的祕訣，那是倚重未來科技的結果，也讓一些人抱怨諾蘭已經改變了他電影的規則。然而，是第一個逆轉才具有諾蘭獨特的光彩，我們從中得知了波登的祕密，以及他為了追求魔術真實感所做的犧牲──這個逆轉是經典的誤導觀眾手法，其實謎底一直都在我們眼前。諾蘭運用一段蒙太奇將我們先前看過的關鍵時刻串起來，藉此強調了謎底的重要性，就像魔術師把手伸進鐵圈，以展示魔術是真的。「《頂尖對決》好玩的地方在於，我們在第一幕就想盡辦法指出，片中有真正的魔術正在發生。」他說，「我們盡量坦率呈現這一點，但是有部分觀眾徹底拒絕接受這個設計，認為這是作弊。這正是這個敘事詭計的本質。安吉說的『真正的魔術』才是貨真價實的弔詭。『真正的魔術』並不存在。要麼就是真的，不然就是魔術。魔術就是幻象。魔術不是超自然力量。能被科學理解的東西就不是超自然，而一旦變成真的，就不再是魔術。《記憶拼圖》的剪接指導朵蒂・道恩認為這個看法很有意思。我們在剪接那部片的時候，奈・沙馬蘭（M. Night Shyamalan）執導的《靈異第六感》上映了。道恩跟我講過一件事，我永遠忘不了，她說：『那個逆轉讓前面的情節變得更棒了。』我把這句話記住，這是金句。說得完全正確。因為大多時

候，逆轉會讓你看過的情節變得無效，舉個例子，你看安德瑞恩·林的《異世浮生》（*Jacob's Ladder,* 1990），這部電影很棒，但沒受到觀眾歡迎。這部片的逆轉其實就跟沙馬蘭那部一樣，但它讓你先前看過的情節失效了。在《靈異第六感》，你看到男主角跟妻子爭吵，你看到妻子整部片都在拒絕他，她一直在哀悼他。所以，你先前看過的情節不僅變得更好，還更有感情了。這就是為什麼這個逆轉很精采。不只因為它是逆轉，重點是它對前面的故事發揮了效果。因此，為了要讓觀眾著迷、喜悅，並得到娛樂，逆轉一定要發揮更大功能，一定要能強化先前的劇情。」

「那麼《驚魂記》的結局如何？它有通過『道恩測試』嗎？」我問道。

「當然有。《驚魂記》的結局放大了你先前看過的一切，你會回想起淋浴場景，還有他在自己的小辦公室裡跟那些小三明治的對話。這個逆轉讓前面的情節變得更有意思，命案不是某個你沒看過的角色所犯下，而是你已經看了很久的那個角色犯的，這樣比較恐怖。你實際看到的，比你自以為看到的更多。你已經看過那個凶手，你已經看過他透過窺視孔監視別人。」

「《迷魂記》呢？它也有同類型的逆轉：兩個人其實是同一個人。」

← 《異世浮生》裡的提姆·羅賓斯（Tim Robbins）。

「我是《迷魂記》的頭號影迷。其實，《全面啟動》就有很多《迷魂記》的影響。比方說，《迷魂記》揭露逆轉的方式打破了所有的規則。在詹姆斯・史都華（Jimmy Stewart）哀悼女主角的死去之後，希區考克就直接告訴觀眾：那是同一個女人。你不是跟史都華一起發現這件事的，電影裡這一段讓你徹底脫離他的觀點，這是一條走起來非常危險的路，但希區考克成功走過去了。他的做法是讓我們透過非常不同的方式去看待史都華的行為與經歷。如果你認為那是不同的女人，看著他強迫她改變髮型、服裝等等，我不認為你會同樣嚴厲地批判他。史都華對她做的事情很有問題，但我認為，由於觀眾已經知道她騙了他，所以覺得他的行為是可以接受的。事實上，你希望他能更接近真相。他並非要操控她，或者把她變成不是她自己，他要的是把她變回過去的她。因此，意義全都不一樣了。但這是希區考克的典型作風。他打破推理懸疑的所有規則，可是電影仍然這麼精采，所以你能從中學到的東西很少。這可能是《迷魂記》從未被超越的理由之一。我不認為有任何電影追得上它。」

‧ ‧ ‧

↓→《迷魂記》的金‧露華（Kim Novak）同時飾演下圖的茱蒂（Judy Barton），與右頁墜樓的瑪德蓮（Madeleine Elster）。諾蘭認為這部希區考克電影從未被超越。

位於紐澤西州的貝爾實驗室（Bell Labs）曾發明電晶體與雷射，1964 年，任職於此的認知心理學家謝帕德（Roger Shepard）針對人類理解音調的方式，做出了引人入勝的觀察：雖然他在學理上很清楚，自然音階中 do、re、me、fa、sol、la、ti、do 之間的音程並非全部一樣，有些音與其他音的差距是全音，有些則是半音，但他還是常常把連續的音階聽成相同音差，就像階梯一樣。他甚至用電腦產生一系列的八個音階，並以完全相同的音程分切，結果聽起來完全不對勁，一點也不像相同的音程。我們無法打破音符有如階

梯排列的幻象。他下一個想法是不要用五線譜那種傳統的直線式記譜，改用螺旋圓柱式的音符標注形式，讓相隔一個八度音的兩個音符（譬如說高八度的 C，其振動頻率是 C 的兩倍）擺在圓柱裡正上方、正下方的位置（請見下頁圖示）。謝帕德用軟體合成了一組音調，每個音的音高與「上下高度」都不同，他讓電腦用滑音（glissando）播放幾組上行音階，每一組的間隔都不規則。然後，他聽到不得了的聲音：無限上升的聽覺印象，就像艾雪畫中永無止境的階梯，儘管邏輯上沒有鍵盤可以彈出無限上升的音階。在《美國聲學學會期刊》（*The Journal of the Acoustical Society of America*）的〈判斷相對音高之循環性質〉（*Circularity in Judgments of Relative Pitch*）一文中，他寫道：「用電腦產生的一組複雜音調，看來能完全崩解我們用來判斷相對音高的遞移性。」換句話說，耳朵徹底失去了分辨音階往上或往下的能力。

這個錯聽現象後來被稱為謝帕德音（Shepard tone），可以在許多音樂家或作曲家的作品裡發現：巴哈《音樂的奉獻》（*Musical Offering*）的 *Canon a 2 per tonos* 卡農曲，以及 G 小調幻想曲與賦格管風琴曲（作品 542），都呈現了類似的效果。平克・佛洛伊德長達 23 分鐘的《回音》（*Echoes*）裡也有不斷上揚的謝帕德音；皇后合唱團（Queen）1976 年專輯《賽馬場的一日》（*A Day at the Races*）的開頭與結尾也用了這個錯覺；羅伯・維特（Robert Wyatt）1974 年作品《谷底》（*Rock*

↑ 諾蘭第一次聽到謝帕德音（音調聽起來無限上升的幻覺），是在貝克2002年的歌曲〈孤獨淚〉。後來他把這個幻覺應用到《頂尖對決》的配樂。

*Bottom*）中，〈最後一根稻草〉（*A Last Straw*）逐漸消失的鋼琴尾聲也是；創作歌手貝克（Beck）2002年專輯《滄海桑田》（*Sea Change*）中，歌曲〈孤獨淚〉（*Lonesome Tears*）尾聲便是用管弦樂演奏謝帕德音。在《頂尖對決》的前製期，諾蘭有一天在車子廣播上聽到貝克這首歌，他馬上打給倫敦的配樂作曲家大衛‧朱利安，問他這是什麼玩意。「我打給他，並在電話中放給他聽。我說：『這就是我們要的音樂，你要怎麼創造這種效果？』大衛立刻認出來，他說：『喔，這是謝帕德音，它的運作原理是這樣這樣。』所以我們就把它用到了電影配樂。然後我又用在不同地方，包含《黑暗騎士》裡蝙蝠機車的聲浪，最後用在《敦克爾克大行動》——我寫這個劇本，實際上就是想在電影或敘事層面上找到等同謝帕德音的效果。不過《頂尖對決》就開始用了，大衛與理查用的很好。」

找來音效剪輯師理查‧金恩之後，諾蘭與湯瑪斯終於湊齊了製作團隊，包含漢斯‧季默、攝影指導瓦利‧菲斯特、美術指導納森‧克羅利、剪接指導李‧史密斯。這個團隊將會協助他們攻克好萊塢大預算製作的險峻高峰，首先是眾所期待的《開戰時刻》續集《黑暗騎士》。《頂尖對決》後製收尾後，諾蘭就把注意力轉向《黑暗騎士》的規劃，他一邊在自家車庫跟克羅利籌備設計，同時跟大衛‧高耶在辦公室編寫劇本大綱。自從首部曲以來，他們的工作環境擴大了不少，原本只是個放了一張雙人工作桌的小書房，擁擠不堪，穿過一道門就來到空間更小的模型建造區；如今，這裡有設備齊全的放映室、一間真正的辦公室，在花園盡頭還有另一間房子，專供美術與模型製作部門使用。這棟建築幾乎是諾蘭自宅的鏡像，兩棟住宅背對著彼此。對熟悉他電影各種主題的人來說，立刻就可以看出這種布置的效果：諾蘭的家現在有了分身。

「我一開始並不知道《黑暗騎士》會拍成三部曲。」他說，「我永遠都不想拍續集的續集的續集。但在我還沒拍完第一部的時候，就很清楚如果我想再拍一部，他們就會給我一段時間來拍。我不知道自己想不

想拍續集。其實，重點就是時機，我也要想清楚，我到底是要拍自己的東西，或者也可以拍不是我原創的東西。但《黑暗騎士》很大程度上是我的創作，至少我這麼覺得，它是原創的，題材是原創的。我知道他們不會給我超過三、四年的時間完成這部電影。」

# SEVEN

# 混亂
# CHAOS

**1**933 年 4 月，希特勒的宣傳部長戈培爾（Joseph Goebbels）傳喚弗列茲・朗到維海爾姆斯廣場（Wilhelmsplatz）的辦公室，對面就是德國總理府與凱瑟霍夫飯店（Hotel Kaiserhof）。弗列茲・朗盛裝出席，穿上條紋西裝褲與燕尾服，衣領挺直。這裡的走廊又長又寬，牆壁一片黑，沒有繪畫或銘文，窗戶高到看不到外面，他發現自己開始冒汗。繞過牆角後，他看到兩個帶槍的蓋世太保；走過一連串的辦公桌，最後來到一個小房間，有人跟他說「在這裡等」。

通過一扇門後，他來到一間很長的辦公室，一面牆上開了四、五個大窗，在這間辦公室的遙遠盡頭，就是穿著納粹制服、坐在桌後的戈培爾。「朗先生，請進。」宣傳部長說。而根據朗的說法，沒想到他原來是「你想像得到最有魅力的人」。

兩人行禮如儀，然後坐下長談，戈培爾對自己將要做的事情頻頻道歉：他要查禁朗最新完成的電影《馬布斯博士的遺囑》（*Das Testament des Dr. Mabuse, 1933*）。本片是朗 1922 年上下兩集知名默片《賭徒馬布斯博士》（*Dr. Mabuse, der Spieler*）的續集，主角是個有「通靈眼」跟催眠能力的犯罪首腦。本片正在剪接時，發生了德國國會縱火案[1]。長久

1　譯注：國會縱火案發生在 1933 年 2 月 27 日，是納粹奪取政權過程中的關鍵事件。

以來，影評人很佩服這部電影詭異的預知能力，片中刻劃了一個被暴力狂人催眠控制的社會。（朗後來說：「那些事件都是我剪報蒐集來的。」）本片的開場是馬布斯被關在軟墊病房，看起來失去意識。在這間病房裡，他用潦草的象形文字寫下給精神病院外同夥執行的新罪案：縱火並炸毀鐵路、化學工廠與銀行。戈培爾說，劇情發展沒有問題，但結局時，這名惡徒不應該發瘋。「我們只是不喜歡結局。」宣傳部長說。他應該「被憤怒的暴民殺死」。更棒的結局是，應該讓元首自己出面打敗馬布斯博士，然後恢復世界的秩序。

他們交談時，朗看著其中一扇窗外的巨大時鐘，指針緩慢地在這個流逝的下午移動著。戈培爾接著向他保證，元首一直「很喜愛」《大都會》，而《尼伯龍根》（*Die Nibelungen,* 1924）曾讓他頻頻拭淚。「這個男人可以拍出偉大的納粹電影！」戈培爾引用希特勒說過的話，並建議朗來擔任新機構的首長，負責監督第三帝國的電影製作。朗後來說，直到這一刻他才發覺自己陷入了多深的麻煩。

「部長先生，我不知道您是否知道，我的母親一生下來就是天主教徒，她的父母還是猶太人。」他表示反對。

「我們知道你的缺陷。」戈培爾輕鬆地回應，「但是你身為電影導演的特質如此優異，我們打算讓你擔任帝國電影工作者協會會長。」

朗看了時鐘一眼，發現已經來不及去銀行提款為他的下一步做準備了。他找了些藉口，告訴戈培爾他會考慮看看，然後回家。他打包了黃金香菸盒、金鍊子、袖釦，還有屋裡所有現金，隔天就前往巴黎。

拍出一部電影，被影評詮釋為批判法西斯的先知，這是一回事；拍出一部反法西斯電影，卻還能被法西斯主義者詮釋成支持法西斯，這完全是不同等級的天才。這種曖昧性也為《黑暗騎士》所援用。這是一部片廠培植的超級英雄續集，同時也是極度個人化的藝術表現；是捍衛法治，同時也是無政府主義走狗的囊中物。本片刻劃出一個社會，極權與反極權的意念在其中進行了兩個半小時的死鬥。這部電影同時被左派與右派歌頌，兩方都認為本片在為自己的理念背書。它是諾蘭的大師之作，兩面皆通。它是一頭閃閃發亮的黑豹。「《賭徒馬布斯博士》對《黑暗騎士》的影響非常巨大。」諾蘭說，「那部片是傑作。對我來說最直接的影響，就是給了我們犯罪首腦的原型。我叫喬納去看那部片，

↑ ↗「我就像國中之國，我總是在跟自己打仗！」弗列茲·朗《賭徒馬布斯博士》與《馬布斯博士的遺囑》中的反英雄如此宣稱。這兩部電影都深深影響了《黑暗騎士》。

然後跟他說：『我們就是要把小丑變成那樣，他會成為這個故事的發動機。』他完全懂。我弟早期的劇本有很多不切實際的東西，但也有很多驚人的點子，而他完完全全搞定了小丑這個角色。他就是把這個角色掌握得很好。喬納帶劇本稿子來的時候，我說還有些地方要改，但是小丑，以及這個角色在故事中的效果，絕對都已經在稿子裡了。其實我完全忘了有叫喬納去看《賭徒馬布斯博士》，因為這部片很長，四個小時左右，但我放給孩子們看時，有個很好笑的經驗。我已經好多年沒重看了，我們一起看完了整部片，四、五個小時之類的，然後我說：『為什麼現在沒有人拍這樣的電影？』接著我意識到，**我有拍啊**。好吧，我是拍了。我用了十年光陰做這件事。」

• • •

　　小丑在《黑暗騎士》的第一幕就抵達了高譚市，彷彿是被剛硬的街道線條召喚而來的一個黑暗意念，或精靈。他出現在芝加哥市中心盧普

區的富蘭克林大道（Franklin Drive），背對我們，身影位於景框中央，周遭圍繞著俐落、對稱的建築線條，接著，攝影機推近，拍攝他左手拎著的小丑面具。他一動也不動，詭異至極：他在等待什麼？一輛廂型車停在面前。他上車。電影開始。

傑利・羅賓森（Jerry Robinson）、比爾・芬格（Bill Finger）與鮑勃・凱恩，在 1940 年春季《蝙蝠俠》第一集漫畫裡創造了小丑，他被稱為「令人不快的小丑」，靈感來源是保羅・萊尼（Paul Leni）執導的表現主義經典默片《笑面人》（The Man Who Laughs, 1928）。此片講述一個怪胎秀表演者（康拉德・維德〔Conrad Veidt〕飾演）被父親的敵人毀容，導致他從此只能保持露齒而笑的表情。這個角色出身馬戲團，類似背景一直被好萊塢反覆沿用：鮮豔的小丑服、小丑化妝，以及遭毀容的故事。但諾蘭設想的小丑卻是個無政府主義者。他就像《大白鯊》的鯊魚或連續殺人狂，走過整部故事，如同一股自然之力從頭到尾驅動著電影，沒有任何解釋，也從不手軟。他的動機，只是要播下混亂的種子。本片不像《蝙蝠俠：開戰時刻》那樣大規模在世界各地取景，製作團隊採用比較小範圍、比較貼近、局限的策略。「你必須以不同的眼光來看待格局。」諾蘭說，「《開戰時刻》是我們所能製作的最大格局。我知道，在地理上已經塞不進更多東西了，所以必須以不同的眼光來看待格局，最後我從『講故事』與『攝影』的層面下手。我看過格局最大的電影之一是麥可・曼恩的《烈火悍將》。它完全是在洛杉磯發生的故事，都是在這座水泥城市之內發生。好，我們就把這部片拍成都會故事。我們要在真實的城市裡拍攝，街道與建築都是實景。這樣的格局，也可以拍得很龐大。我們打算用 IMAX 攝影機，好讓我們把建築物從頂樓到底端都拍進畫面，我們要帶來一位反派，他能徹底攪亂這座城市的肌理。光是從我們拍攝的手法，小丑走在街上就足以構成巨大的影像。《烈火悍將》影響本片甚多，因為曼恩也對建築很狂熱；他理解城市的宏偉，也明白城市可以成為浩瀚舞台。我不認為那時我們就知道小丑在街上的影像可以如此經典。影像之所以成為經典，是因為你悉心打造每一部電影，有時候，這樣就能如你的意創造出經典，但有時候也會創造出你不知道的經典。我們確實花了很多心思，這不是毫無計畫就發生的，但一直要到看了 IMAX 畫面後，我們才真正明白：這是經典。」

↑ 希斯‧萊傑飾演小丑，
拍攝《黑暗騎士》第一
場戲。

諾蘭決定採用超高解析度的 IMAX 15/70 規格[2]，傳統上，這是用來拍攝自然紀錄片的規格，如攀爬聖母峰、穿越美國大峽谷，或是探索外太空。這個規格能帶來具臨場感的高密度影像細節，以及極淺的景深，所以攝影機相當沉重，超過四十五公斤，就算裝上 Steadicam 攝影穩定架仍然笨重；所用的膠卷尺寸龐大，一盤膠卷頂多只能拍兩分半的長度，而一般的 35 釐米膠卷一盤可以拍十分鐘；而且，沖印時間需要四天。拍攝期的頭五天是在芝加哥舊郵政總局拍攝電影序曲：小丑跟嘍囉們戴上面具搶銀行，就像庫柏力克的《殺手》（The Killing, 1956）裡，史特林‧海登（Sterling Hayden）飾演的搶匪那樣。對製作團隊來說，這五天就是「IMAX 學校」，他們都在學習如何應對這款攝影機的重量與操作方式。威廉‧費奇納（William Fichtner）飾演的銀行經理也是本片從《烈火悍將》借來的眾多元素之一。「《烈火悍將》有個片段總是讓我非常著迷，就是他們把真空包裝的鈔票割開，然後把袋子拉鍊拉起來，再用力摔在地板上讓錢散開，以便他們攜帶。我不知道曼恩是怎麼查到這種細節，他真是個研究狂。這個細節非常迷人，我心想，

2　譯注：指在 70 釐米的
　　底片上，每一格有 15
　　個齒孔寬。

對，這就是我要的。」

　　第一週拍完之後，劇組移動到英格蘭。高譚市警局的內景是在倫敦史密斯菲爾德（Smithfield）附近實景拍攝，在這場偵訊戲中，蝙蝠俠毆打小丑，逼他說出被綁架的同伴在哪裡。接著，劇組又回芝加哥拍攝兩個月，諾蘭與團隊想盡辦法拍出了街道與建築的許多視覺可能。「年紀越大，評估建築的觀點也不同了。」諾蘭說，「主要是因為我有自信。你要有比較強的自信，才能把多餘的東西拿掉，不再需要視覺上的掩護。或許是克羅利比我年長一點的關係，他對一些設計老哏抱持比較犬儒的看法。他對現代主義與現代主義建築相當敏銳，在整個《黑暗騎士》系列中，他總是努力對我解釋現代主義和現代建築的宗旨，還會帶我去逛這些建築，和討論建材、形式追隨功能（form follows function）等等。他希望為《開戰時刻》打造現代主義設計，但我沒讓他這麼做。我那時說：『不可以，我明白你是怎麼想的，但那種設計太

↑ 麥可・曼恩《烈火悍將》裡的勞勃・狄尼洛。本片運用都會建築，架構出一場史詩級的鬥爭，這點深深影響了《黑暗騎士》。

← 「如果你要冒險，就要確定報酬值得。」史特林・海登飾演的強尼・克雷（Johnny Clay）在庫柏力克的《殺手》中說道。

荒涼了。我們需要更多層次。』等到拍《黑暗騎士》時，我們已經有自信可以做好這種設計了。所以我們拍攝真實的建築物，打造的場景非常簡約，徹頭徹尾的現代主義美學。但我必須先準備好才能拍。其實，我不認為那時候人們已經準備好接受這種美學。我們必須一步一步來。」

跟《開戰時刻》一樣，諾蘭聘用了兩位作曲家，詹姆斯·紐頓·霍華與漢斯·季默。霍華為哈維·丹特寫了比較古典、英雄式的組曲，季默則走向小丑那種較為龐克的美學。有些概念早在諾蘭開拍之前就誕生了。他在倫敦一寫完劇本，就跟季默坐下討論小丑，這比霍華開始作曲還早了半年。小丑的動機為何（或者該說，沒有動機）？除了純粹的混亂之外，他不代表任何原則。要如何表現出混亂無序的音樂？季默回到聖塔莫尼卡（Santa Monica）的工作室，把法蘭西斯·培根的教宗繪畫系列的影本貼在電腦螢幕旁，然後開始鑽研自己的根源：電子合成樂與龐克樂，並從發電廠樂團（Kraftwerk）與詛咒樂團（The Damned）汲取靈感。他觀察到，小丑的角色特質之一就是毫無恐懼，而且標準一致；小丑對丹特說：「你知道混亂是怎麼回事嗎？它很公平。」在季默心中，這暗示了某個音符，某種急切、危險、單純的東西。他用了好幾個月琢磨這個點子，嘗試各種舊款合成樂器，創造出瘋狂的噪音，並請樂手錄製音樂實驗——剃刀劃過琴弦、鉛筆刮過桌面、地板。提供可用配樂的時限早已過了許久，他仍在找尋這個聲音。結果，他寫出了 400 首曲子與 9000 小節音樂。他把成果放進 iPod，交給諾蘭，讓他在飛往香港做最後一輪實景拍攝的班機上聆聽。「這是很不舒服的聆聽體驗。」飛機降落後，諾蘭告訴季默，「我不知道在這 9000 小節裡，小丑的樂音確切在哪一段，但我感覺得到，它就在裡面。」

最後他們決定採用單一大提琴音符的幾種變奏（由提爾曼〔Martin Tillman〕演

↓ 法蘭西斯·培根 1953 年作品《臨摹維拉斯奎茲所繪英諾森十世肖像》（*Study After Velázquez's Portrait of Pope Innocent X*）。季默以此畫做為《黑暗騎士》配樂的靈感。

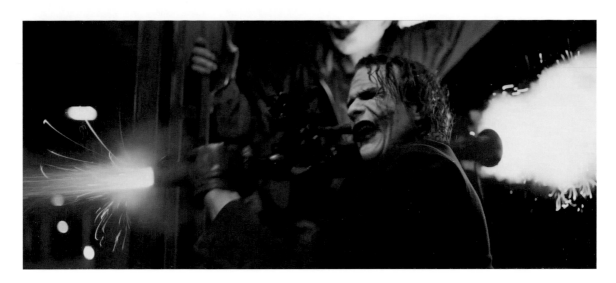

奏），再用幾個非常朦朧的吉他音來增強——確切來說是兩個音符，一個遙遠、空靈、持續不斷；另一個加入後，慢慢以滑音往上揚，就像不停拉緊卻沒斷的弦。我們聽到漸強的不和諧音，融合了金屬質感的嗡鳴與摩擦聲，與其說這是主題曲，不如說是音調實驗。提爾曼為了演奏這個聲音，必須把音樂訓練全拋到腦後。「小丑的主題曲非比尋常，因為他是不停地鑽進這部電影。」諾蘭說，「我想早點開始，我想知道這會是什麼音樂。我們打算在電影上映前，先在戲院放映序幕，《黑暗騎士》是我們第一次這麼做。我們用電影開場六、七分鐘做成短片，在 IMAX 放映廳播映。我們要先用這個短片介紹小丑，所以壓力很大，我們得知道小丑的主題曲到底會長怎樣。漢斯創作了長達好幾小時的音樂，但我們知道它就在裡面，裡面有某種東西。把配樂放進序幕時，他很訝異我們只選了最長曲目的短短一段開頭，這只是那個最可怕、最詭異聲音的簡短版。但等到他看了影片，發現這聲音立刻就與影像連結起來了，然後在片中各個時間點變得越來、越來越大，這段小小的聲音就是能讓人聯想到小丑。」

　　在剪接小丑用火箭筒伏擊丹特的廂型車那一段時，諾蘭做了個同樣大膽的決定：整段都不用配樂，而是把這場戲的各種音效——槍聲、金屬尖銳摩擦聲——整合成某種打擊樂。他說：「我們已經寫好配樂了。但我跟音效設計師理查・金恩說，因為電影裡已有很多音樂，『我希望你試試看剪接音效來取代配樂，讓引擎變成鼓點，讓高品質音效變成腳

踏鈸。』他離開時倒抽了一口涼氣，但這對他來說是很酷的機會，因為很難得有五到十分鐘的片段可以『好，這裡給你全權處理，你可以盡情發揮』。我的電影都有很多配樂，每次都是一開始什麼也沒有，等到完成時已鋪滿了配樂。但我感覺，電影進行到某個時刻，觀眾會開始對配樂有點麻痺，因此，把那個段落挖空是很重要的。因為只要有了配樂，觀眾就會比較安心，即使是動作戲裡令人亢奮的配樂亦然。當小丑拿出火箭筒，問題就來了：『你要怎麼辦？要配上什麼聲音？』然後，等到配樂再度歸來，效果就會倍增。**有人問過我會不會拍歌舞片，我的回答是『我每一部都是歌舞片』。」**

· · · ·

前述場景就在電影剛過 74 分鐘的地方。為了滿足小丑的要求，高譚市新任地區檢察官丹特（亞倫·艾克哈特〔Aaron Eckhart〕飾演）已經決定表明自己是蝙蝠俠。警方為了保護他，派出一輛武裝特警車，載著他穿越城市，另有六輛警車與直升機陪同護衛。夜色將臨，市街沐浴在冷酷的藍色陰影之中。從空中俯瞰的移動鏡頭裡，我們看到車隊行進在高樓峽谷的底部，彷彿西部片的馬車隊。這個鏡頭如此古典而優雅，讓我們幾乎沒注意到在景框的最上方、離車隊一個街區遠的地方有著一片火牆。大約就在此時，觀眾注意到了音效，或說，注意到了「沒有音效」。在直升機聚光燈照耀下，車隊走過橋梁、左彎而下，螺旋槳的聲音遠去，然後是以 son filé³ 演奏、持續不斷的大提琴單一音符，我們已經將這個音與小丑的混亂連結了起來。

「這是什麼鬼東西？」車隊接近擋路的火牆時，一個警察問道。現在，我們看到這是一輛燃燒的消防車 —— 被丟在無人街道，無人聞問，形成了超現實景象 —— 車隊改道轉入地下。「開進地下第五大道？我們在底下就像感恩節火雞一樣等死。」那名警察抱怨。

想當然耳，事態如此發展：車隊走匝道進入地下，失去了直升機掩護，一輛垃圾車突然冒出來，撞壞一輛警車。十八輪大卡車衝到特警廂型車旁，把它撞入地下道路旁的河裡。丹特被兩面包夾。大卡車的門上印有遊樂園廣告，寫著「大笑（laughter）是最好的良藥」，只不過已

3 譯注：Son filé 是弓弦樂器的演奏法，以長而緩慢的運弓，持續不斷拉同一個音。

經被塗改為「大殺（slaughter）是最好的良藥」。門突然拉開，觀眾看到了小丑與戴著面具的嘍囉們。小丑隨意拿起小手槍開火，彷彿毫不在乎慶典要如何開幕。然後嘍囉遞給他一把削短型霰彈槍，廂型車側面被打出了好幾個大凹洞。最後，嘍囉遞上火箭筒，他拿來轟炸警車，警車就像骨牌一台接著一台翻覆。配樂已經完全消失了，只聽到一路上的輪胎尖銳摩擦、金屬扭曲，及四處迴響的槍聲——這些聲響組成了打擊樂鼓點。下層威克路是諾蘭最獨到的空間之一，在《開戰時刻》與《黑暗騎士》都有出現：這個地下洞窟有頂部照明與沉重的水泥柱，彷彿艾雪式的遞迴網格；雖是封閉空間，深度卻很足，數條平行線一直延伸到消失點（vanishing point）；頂部照明也讓對戰雙方在高速行駛之下，得以表現出深層的速度感。去除了配樂以後，產生的效果既詭異又令人興奮，創造出目不轉睛的緊張感，畫面乾乾淨淨，只留下動作場面，我們每一個感官都進入了高度警覺。

蝙蝠俠終於登場。一開始，他試圖和小丑急遽攀升的火力一較高下。他駕駛著首部曲就出現過的蝙蝠車（藍寶堅尼混合悍馬的裝甲車），直接衝向車隊，「撞進」垃圾車的車底，像鏟子一樣抬起它，讓它撞上隧道天花板的水泥，火花四射，垃圾車彷彿罐頭被壓得扁扁。蝙蝠車停下，掉頭，再度開始飛車追逐，並及時攔截了射向丹特廂型車的火箭；就像為客戶擋子彈的保鏢，蝙蝠車被震飛、墜地翻滾、撞穿了水泥護欄。一群工人聚集在撞毀的蝙蝠車周圍。在冒著白煙、面目全非的殘骸中，某個東西正在顫動。突然間，座艙下降，車輛板金張開，就像甲蟲準備起飛似的，前輪脫落、往前推動，後輪往後，一輛由寬輪胎、骨架與座椅組成的粗獷機車就這樣成形了，形似用哈雷機車打造的螳螂。流線、迅速、貼地、危險，蝙蝠機車是目前為止最酷的蝙蝠俠道具，因為它呼應了他的力量，而非遮掩他的弱點。蝙蝠機車的引擎聲浪，聽起來像是混合了巨型渦輪與準備起飛的噴射機。蝙蝠俠跨上它時，幾乎貼平地面，前輪在他手裡，後輪在腳邊，當他飛馳在下層威克路，斗篷美麗地飄揚在後。他一路鏗、鏗、鏗地撞下途經車輛的後照鏡，並發射機車火砲，為自己清出通道。砰、砰、砰。

蝙蝠俠從冒煙的蝙蝠車破繭而出，這個意象幾乎可視為諾蘭從首部曲的大而無當解放出來。首部曲的動作橋段，模仿許多暑假大片快速剪

↑ → 《黑暗騎士》卡車翻覆片段的分鏡圖。諾蘭在這裡用音效當配樂，而不是用音樂。

接的爆破競賽：就算一輛車撞上另一輛，你也不太會嚇到。但本片中，當卡車撞上警車，我們感受得到它們的尺寸與物理質量，幾乎就像在看太空船相撞。這就是在攝影、剪接、音效與配樂層面上，從《開戰時刻》到《黑暗騎士》之間的巨大飛越，兩部片的差異大到有如一個新系列的開始。IMAX 攝影帶來了大格局的感受，同時也讓諾蘭的剪接節奏慢下來，增添了形式上的優雅。小丑發動襲擊、讓人迷亂之後，剪接變得不疾不徐，而且大器，每個鏡頭都行雲流水。諾蘭不再需要讓黑暗籠罩著高譚市，他專注在構圖上；畫面中的玻璃與鋼鐵峽谷，看起來彷彿約翰・福特拍的紀念碑谷（Monument Valley），諾蘭運用建築讓空間具象化，將深度知覺變得像是一種快感。蝙蝠俠終於在拉薩爾街（LaSalle Street）追上小丑，諾蘭拍攝這場對決的構圖，就像福特在《俠骨柔情》（*My Darling Clementine*, 1946）拍攝 OK 牧場的槍戰一樣，攝影機垂在膝蓋高度，仰望著神話般的人物。蝙蝠俠用長長的鋼纜纏住大卡車輪子，讓車頭與貨櫃翻轉 180 度倒地，並發出巨大的轟鳴，彷彿世界末日

已經降臨，這個鏡頭不僅是特技動作，還是諾蘭作品中最接近藝術宣言的一刻。「我只是做我最擅長的事——利用你的小小計畫，翻轉過來對付你。」小丑說。這句對白是喬納寫的，卻也可以簡單總結諾蘭身為電影創作者的整部信條。他運用了類型的規則，然後翻轉它們。他滿足片廠對電影的所有要求，同時在他們眼皮底下，把自己的創作偷渡進電影。

《黑暗騎士》裡的一切都被翻轉，卡車、道德、證據，以及電影高潮的這一幕：攝影機倒過來，慢慢往上移動，拍著倒吊在普魯伊特大廈（Prewitt Building）的小丑。不僅是大卡車被翻轉，大預算電影「越大越好」的格局至上主義，也被翻轉了。現在，我們正式進入了諾蘭的宇宙，在這裡，傳統的力量、重量與質量無足輕重，甚至可以被扭轉來對付你。確實，布魯斯・韋恩的第一個決定就是要減輕重量。他告訴管家

阿福（Alfred）：「我背負的重量太大了。」蝙蝠俠試圖要為高譚市撥亂反正，卻引發了反效果：流氓與自認行俠仗義的小人物都在仿效他的風格與穿著。大眾責怪他引發一連串暴力事件，他在電影中花了不少時間看著蝙蝠俠形象崩壞的報導，陷入憂慮，若不是小丑這個作亂之王出現，他差點就可以引退了。小丑頂著龜裂的白色化妝，除了散布混亂的種子之外，沒有其他動機。他身穿護理師制服，潛入丹特所在的病房，他說：「我是追著車子跑的狗，就算追上了，也不知道要做什麼。」蝙蝠俠是一把有著各種科技玩意的瑞士刀，小丑則是個喪心病狂的刀手，驅動著他的佛洛伊德故事說來話長，得用一整部電影才能講清楚，驅動著他的，只是想要創造混亂的欲望。每一次他說起自己的背景，故事都不一樣。相對於五官英挺、身穿盔甲的蝙蝠俠，小丑陰柔又狡猾，像極了搖滾歌手艾利斯・庫柏（Alice Cooper）與變裝皇后的混合體，無人問津。他侵犯了蝙蝠俠賴以存在的所有原則，你能感覺，這兩人甚至不應該同處一室，以免物理法則直接將其中一人抹去。

兩人在警局偵訊室的第一次相遇就具有如此強大的戲劇張力：這間長條形、貼著磁磚的房間，給人一種屠宰場的感覺。這場戲以相當克制的方式開場，一片黑暗，但當電燈一打開，我們看到蝙蝠俠就站在小丑身後。

「你為什麼想要殺我？」他問。

「我才不想殺你。」小丑笑說。他在椅子上前後舞動，不時脫離畫面中有焦的區域。「沒有你我該怎麼辦？回頭敲黑幫老大竹槓？才不要。你、讓我、變得完整。」

小丑像蜥蜴一樣舔嘴脣，視線在室內遊走，彷彿有些期待其他人出現——他的肢體語言就像受虐的狗——他繼續跟蝙蝠俠攀關係，怪誕地斷言兩人是一樣的怪胎，約束凡人的律法都不能限制他們。「活在這世界的唯一合理方法，就是不受規則限制。」他獰笑，「今晚，你將會違反自己的一條規則……」小丑的挑釁來到令人無法忍耐的臨界點，蝙蝠俠突然爆發，伸手越過桌子抓住他的衣領，再摔上牆，藉以逼問丹特的下落。在單向玻璃另一面的高登，眼見部下準備起身干預，便說：「他控制得了自己。」但此時，觀眾會注意到那個尖銳的大提琴音符又出現了，它宣告小丑即將引發混亂。事情不太對勁。

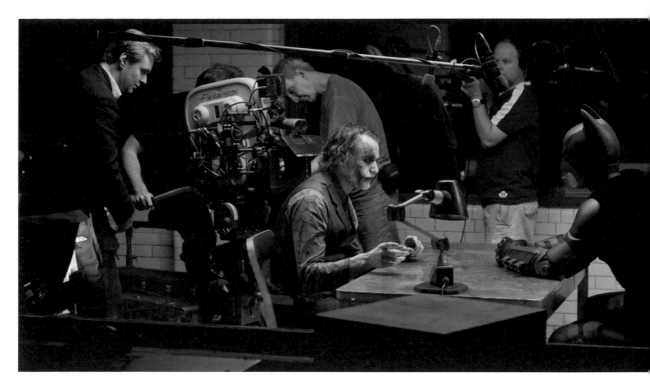

　　小丑像個學童一樣興奮地咯咯笑，然後揭露了惡毒的兩難選擇題：蝙蝠俠必須選擇救哈維・丹特，還是瑪姬・葛倫霍（Maggie Gyllenhaal）飾演的瑞秋・道斯（Rachel Dawes）。無論選誰，都會在他的良知留下污點。小丑並不想打敗「善的力量」，他要的是揭發「善的概念」根本是騙局，藉此挑戰公眾利益的概念。諾蘭改用手持攝影機拍攝接下來的毆打戲。小丑斜靠著牆壁磁磚，像布娃娃一樣癱軟，整場戲裡他完全不反抗，每挨一拳他的頭就幾乎轉180度，但每一次他都會再轉正，微笑，彷彿每挨一拳都是一場小小勝利，也是對蝙蝠俠那些寶貴原則的小小破壞。他一心一意只想做一件事：挑釁。「你沒有籌碼。」他吐出一顆牙，譏諷地說，「你沒有威脅我的籌碼。你所有的力量都威脅不了我。」

　　他仍然在大笑，就像盧梅《罪行》結局裡的伊恩・邦南。蝙蝠俠只是在毆打一個傀儡。原本這場戲的結尾是，小丑揭露資訊後，蝙蝠俠把他丟下，然後在走出偵訊室之時心血來潮地踢了他的頭一腳。但在拍攝日當天，他們不要這個橋段了，並改成特寫貝爾意識到自己的行動完全無效的表情。《開戰時刻》有如一場大戰，《黑暗騎士》則是因為小丑

的無政府主義而充滿能量。與小丑相較之下，蝙蝠俠只顯得野蠻。你要怎麼對抗一個越混亂就越強大的敵人？

．　．　．

　　1980 年代初期，珍・沃德（Jean Ward）會去英國畫家法蘭西斯・培根位於瑞斯街（Reece Mews）7 號的房子打掃，這間閣樓位於倫敦南肯辛頓（South Kensington），培根就在此生活、工作。她不太知曉他的畫家聲譽，每當走上陡峭的階梯，她會看到一間擁擠的畫室與另外兩間房（一間廚房兼浴室，另一間臥室兼客廳），兩個房間都十分樸素、裝潢簡單。培根沒有吸塵器，除了一罐愛潔牌（Ajax）清潔劑之外，別無其他打掃用具，他有時還會拿那罐清潔劑來抹自己的臉。沃德早上抵達，常常會發現他躺在地板，所以必須跨過他醉得不省人事的身體。這位畫家的畫室是出了名的雜亂，灰塵、顏料、廢棄圖像素材、香檳空瓶與各種垃圾層層交疊，她禁止進入畫室，更別說打掃了。越過這片髒亂時，沃德有時會覺得「裡面有蟑螂在爬」。

　　培根喜歡這樣的雜亂，他跟達文西一樣相信小房間有助於心智專注。有時他會用手指沾起灰塵，然後抹在畫布未乾的顏料上，好讓繪畫在掌控之下多一分混亂元素。「我在這樣的混亂中很自在，因為混亂給我圖像靈感。」他對藝評家席維斯特（David Sylvester）說，「反正我就是喜歡住在混亂的環境。如果我不得不離開，搬進一個新房間，一週之內那裡也會一片混亂。」他的創作不斷呈現出混亂與控制之間的對比，在牢籠、網格或密室的乾淨線條之內，混合了狂野、血腥、屠宰場一般的意象。他畫作裡的房間總是少有裝飾，受盡折磨的扭曲人像則是被窗簾、鏡子與管狀結構封閉在內。「對我來說，這概念傳達了難以抑制的恐懼，難以被社會種種結構壓抑的原始衝動。」諾蘭說，「畫作中的房間發生的任何事情，都呼應了繪畫的手法 —— 他的創作過程非常直覺、非常原始，但他掌握了絕對的控制權，他會毀掉不喜歡的畫布等等。他小心翼翼呈現作品。在他的畫作裡，常常會有一面幾何圖案的鏡子，這個小小的圓，就是有秩序的混亂。我認為在培根的作品裡有很多非常野蠻與原始的東西，而小丑的本質也有。那其實不是混亂，反而相當受到

掌控。換句話說，小丑並非沒有秩序。他講了很多混亂，而且越混亂，他就越強大，但重點是創造混亂。他創造混亂的方法其實極為精準，在高度掌控之下。」

諾蘭十六歲時第一次看到培根的作品。有一次他們到倫敦校外教學，去泰特現代藝術館（Tate Modern）看羅斯科（Rothko）畫展，他在紀念品店看到了培根作品回顧展的海報。「我記得看到那張海報的時候，心想『太厲害了』。」他買下這張海報，貼在臥室牆上。過幾年，他看了安德瑞恩‧林的《異世浮生》，故事講述一名越戰老兵（提姆‧羅賓斯飾演）經歷了地獄般的回憶閃現，這些影像對諾蘭來說，就好比培根那些模糊不清、劇烈扭動的人頭，然後他嘗試在自己的超八釐米短片裡創造這種特效。後來林告訴他，這個技巧是借鏡自唐‧利維（Don Levy）的《赫洛斯塔圖斯》（*Herostratus, 1967*），這是 1967 年開幕的當代藝術學會電影院（ICA Cinema）放映的第一部片。該片是最偉大的「祕密電影」之一，講述一位憤怒、痛苦的詩人的黑暗自我探索之旅，麥可‧哥薩德（Michael Gothard）演出了培根《頭像四》（*Head IV*）那種痛苦狀態，並藉此為內心的混亂找到出口。本片用高速攝影機捕捉極端動態，讓他的頭部變成一團狂亂的模糊，音軌搭配著混亂的尖銳聲響。令人難過的是，利維的創作生涯提早結束了：他搬到洛杉磯工作，在加州藝術學院（California Institute of the Arts）執教並研究電影、錄影與多媒體，1987 年，自殺身亡。

「那確實是藝術電影，但很有趣，影像相當精采。」諾蘭說，

↑ 法蘭西斯‧培根的戀人喬治‧戴爾（George Dyer）自殺後，他創作了《三聯畫—1972 年 8 月》（*Triptych August 1972*）。最左側的戴爾人像，是第一幅吸引到諾蘭的培根畫作，那時諾蘭還是青少年。1967 年的肖像畫《喬治‧戴爾的頭部習作》（*Study for Head of George Dyer*）也出現在《全面啟動》第一個夢裡。電影裡，男主角紛紛擾擾的戀情最後也以旅館的自殺收尾。培根曾在 1972 年夏天說：「當然，我無時無刻不在思念喬治。如果那天早上我沒出門，如果我就待在家裡，確定他沒事，他或許現在還會活著。這是事實。」

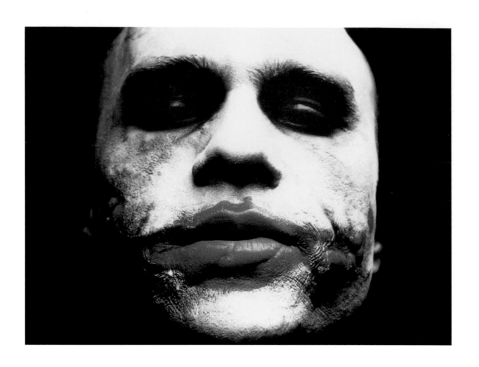

「《異世浮生》上映幾年後,那種搖頭影像在每一部恐怖電影、音樂錄影帶跟預告片都看得到。我曾用超八釐米拍過自己的版本,想創造出面孔模糊的角色,或是在景框中迅速擺動的臉部。林在電影某處拍了牢籠裡的軀體,雖然不是培根畫作的那種箱子,但也很接近了。《跟蹤》裡面,席歐柏飾演的角色也穿西裝打領帶,眼睛極度扭曲,這也和培根的畫很像。」

　　拍攝《黑暗騎士》的時候,諾蘭買了一本培根畫集,拿到當年二十八歲的希斯·萊傑的休息室拖車裡,給他跟化妝師凱格里昂(John Caglione)看。小丑的化妝有部分是受到培根1953年的《臨摹維拉斯奎茲所繪英諾森十世肖像》影響,這幅畫俗稱「尖叫的教皇」(The Screaming Pope)。他的化妝亂七八糟,充滿髒污,彷彿已經帶著妝容好幾天,內部正在崩壞。「他們完全明白我要的。」諾蘭說,「本來只上了白色與紅色的妝,但接著也開始畫上黑色,以特殊的方式把皮膚蓋起來,再把妝抹花。萊傑的皮膚若隱若現,就像培根畫作裡,畫布也是若隱若現。」特效化妝的傷疤延伸到萊傑的嘴巴,在他表演的時候很容易脫落,所以他反覆舔嘴唇,希望藉此避免再坐上二十分鐘補妝。這動作也成了這個角色詭異至極的抽搐。「萊傑還做了一件事,有一次他跟

我說想要自己上妝，因為想看看會是什麼樣子。自行上完妝後，他說：『說不定我們會發現什麼新東西。』我們發現的是，他的技術不像凱格里昂那麼好，當然我們也發現他手指上沾了妝，他說：『當然會沾到，因為我是自己上妝的。』所以，我們就在他手上留了點妝。就是這樣，跟創意無限又敏銳的人合作，感覺真的很棒，太酷了。」

　　萊傑把自己關在旅館房間裡好幾個星期，實驗各種發聲方式與肢體動作，直到獲得滿意的成果。同時，他還寫日誌，裡面滿滿是親手抄寫的劇本台詞，再加上各式各樣剪下蒐集的圖像，包含性手槍樂團（Sex Pistols）的腐爛強尼（Johnny Rotten）與邪惡席德（Sid Vicious），以及《發條橘子》（*A Clockwork Orange,* 1971）裡，麥坎·邁道爾（Malcolm McDowell）飾演的艾力克斯（Alex）。諾蘭還記得，在小丑抓走參議員里希（Patrick Leahy）的場景裡，自己在指導萊傑時施加了不小的壓力。「那是我們比較前面開拍的場景，我說：『你必須成為一股自然力。這是豪華宴會，你走進來大鬧一場。』」拍完這場戲之後，他說：『謝謝你督促我這樣演。』他真的把這個角色演得淋漓盡致。萊傑是個非常可愛

↓ 希斯·萊傑與化妝師歐蘇利文（Conor O'Sullivan）。有些妝是萊傑自己上的，他表演的時候，傷疤特效容易脫落，所以他會舔嘴脣，藉此避免再坐上二十分鐘補妝。

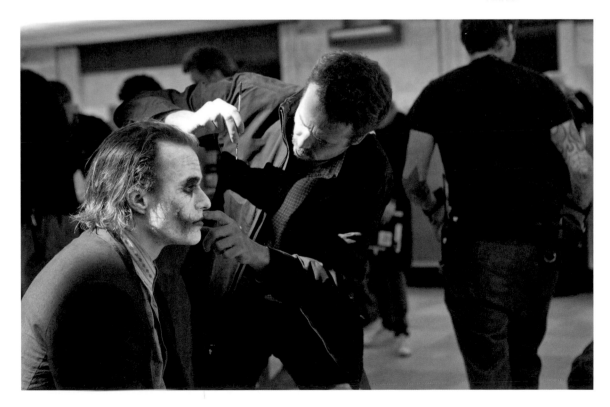

的人，我認為闖進派對、做這麼殘酷的事完全有違他的本性，但因為小丑是極為殘酷的角色，很享受把大家逼進不舒服的狀態。這與萊傑完全相反，也與我的個性完全相反。他說：『你給了我一個當混球的藉口。』但他其實不喜歡讓人不舒服。」

「我跟萊傑針對《發條橘子》的艾力克斯討論了很多。我認為艾力克斯是目前為止最接近小丑的角色。他是個青少年，態度就是『我就要搞破壞，因為去他媽的』。他甚至不在乎自己為什麼這麼做。這是非常真實的人性本質驅力，但我沒有這種驅力，我害怕它出現在我心裡。我害怕人性本質的這一面。在所有反派當中，我最懼怕小丑，尤其在最近這些日子，我感覺文明變得非常薄弱。在這一切當中，小丑代表著精神分析的本我（id）。我們懷抱著誠摯的意圖去製作整個三部曲，我們在擔憂什麼？我真正害怕的是什麼？反派能做出最壞的事情是什麼？我沒有無政府主義傾向，真的沒有。我是相當自制的人，我害怕內心裡有這種傾向。我很謹慎地運用這種恐懼來當作電影的發動機，但在製作這部電影的整個過程中，我都非常害怕。」

<p style="text-align:center">•   •   •</p>

我深入追問諾蘭這一點，因為在我看來，他不可能沒從小丑的混亂裡感到某種刺激 —— 觀眾必定感到了刺激。但他立場堅定：他覺得這令人恐懼。**《黑暗騎士》之所以成為這樣的電影，是因為導演願意違背自己的本性去創作，願意武裝自己的心魔。**「有趣的是，觀眾的迴響很難分析，《黑暗騎士》總是大家最喜歡的一部，但我常常發現自己得為另外兩部辯護。《開戰時刻》有種浪漫主義，我們在《黑暗騎士》都丟掉了。在開始設計《黑暗騎士：黎明昇起》之前，我在 IMAX 公司總部放映前兩部電影，我們已經幾年沒有重看了。那次經驗很有趣，因為《開戰時刻》遠比我們記憶中更好看。它有種鄉愁，有種古典主義，就像『哇，我們在那部片裡做了這麼多』。接著放映《黑暗騎士》，我們都說這部片『就像機器一樣』。它就是抓住你，把你吸進機器結構，但它有種幾乎沒人性的感覺。跟《開戰時刻》相比，《黑暗騎士》是一部殘酷、冰冷的電影。大家都說我的作品很冰冷，但其實我覺得只有《黑

暗騎士》是這樣，因為小丑是本片的發動機，以非常可怕的方式在驅動著電影。整部片的核心，就是小丑不斷地、無情地籌劃一連串的恐怖情境，這一直都是我有意創作的，完全不是無心插柳。我向片廠提案時就說過，『它是令人握緊拳頭的觀影經驗，是不斷往下墜落。』」

本片最大膽的手法之一，就是讓主角在故事發展中逐漸黯然失色。瑞秋離開身邊，轉投高譚市新登場的白衣騎士丹特懷裡，布魯斯・韋恩在電影裡用了很長的篇幅沉思自己是否該引退。從很多方面來看，他成了配角。故事中的道德弧線其實傾向丹特。蝙蝠俠在偵訊室遭到羞辱和挑釁而憤恨不已，導致了過度反應：他將城裡每支手機都轉變為聲波竊聽裝置，並且會回傳持有者的資訊。劇本是這樣說的：「整座城市是一本翻開的書，人們在其中工作、飲食、睡覺。」摩根・費里曼飾演的盧修斯也說：「你把高譚市每支手機都變成麥克風，這是錯的。暗中監視 3000 萬人並不在我的職務範圍裡。」影評經常稱《黑暗騎士》三部曲很有歐威爾（George Orwell）小說的風格，儘管這個標籤並不完全恰當：蝙蝠俠第一次運用監控科技，是在普魯伊特大廈裡尋找小丑（這段特效很漂亮，是諾蘭作品裡極少數非必要的特效畫面），人權自由遭到踐踏！事實上，《黑暗騎士》系列比較像《一九八四》結尾裡，主角溫斯頓（Winston Smith）會拍的電影。如果他被命令去拍政治宣傳片，其中的潛文本仍不免會洩露出他所有的反威權傾向。這系列可以說是老大哥（Big Brother）與溫斯頓的共同創作 —— 極權主義與反極權主義，兩者決一死戰。

諾蘭從盧普區冷硬俐落的線條中發現了平衡小丑混亂的方法。盧修斯・福克斯打造道具的實驗室位於地下，清水模牆壁，有種令人興奮的機械感；韋恩企業的董事會議室則取景於一間極簡主義會議室，就位在建築師密斯・凡德羅設計的 IBM 大樓中，會議室的落地窗可以一覽芝加哥全景，菲斯特與克羅利在天花板加裝好幾排反射燈泡，並擺上一張會反光的 80 吋長玻璃桌；下層威克路本身也有冷硬俐落的線條。「西方人總是渴望著無限的空間，而且想要立刻讓它成真。」德國歷史哲學家斯賓格勒（Oswald Spengler）如此評論巴黎的香榭麗舍大道，在這裡，筆直的透視觀點與彼此對齊的街道反映出「不受限制、意志堅定的宏大靈魂，並象徵了純粹、無法感知、無窮無盡的空間。」想必，布魯

斯‧韋恩一定能引起斯賓格勒的注目，韋恩就是意志堅定的宏大靈魂，
他的家就在一個低矮、無限深遠的幾何洞窟裡。「遞迴」是藍納‧薛比
的痛苦根源，但在這部電影裡卻成了權力與財富的象徵：億萬富翁布魯
斯‧韋恩的洞窟。

　　本片的結尾是諾蘭最棒的結局之一。「我跟高耶想到，讓蝙蝠俠在
電影中段面對兩人之間要救誰的抉擇。然後我弟想進一步擴大這個點
子，營造更強的戲劇高潮。我立刻打電話給他：『不可以，行不通的，
別再想了。我們前面已經做過《蘇菲的選擇》（*Sophie's Choice*, 1982）的
情節，你不可以繼續寫這種劇情。』結果他說：『你就不斷擴大並跟著
小丑的主題走，直到觀眾預期這種狀況發生。』」諾蘭更大的反對理由
是考量到電影的動能：電影結局不可以沒有爆破場景。「喬納一直喜
歡寫不一樣的東西，不按牌理出牌。這是他寫劇本的衝勁。而我的想
法是：『對，這樣很有價值，但你必須把電影當成音樂作品來思考。
如果沒讓劇情如音樂漸強（crescendo），可能就會不好看，感覺就會不
對。』我需要漸強。他繼續寫，最後我接手劇本，但我就是拿不掉他這
一段。所以最後我們把動作戲移到普魯伊特大廈，再與渡輪場景交叉剪
接。我的意思是，這本來應該不會好看，卻奏效了。電影實際上到這裡
就結束了，然後再跟觀眾說：喔，還有另一件事。」

　　諾蘭所謂的「另一件事」是一段蒙太奇，他是在香港勘景、寫劇本

→ 諾蘭指導亞倫‧艾克哈
特與克里斯汀‧貝爾。
在這場戲裡，蝙蝠俠與
丹特爭論著小丑手下的
問題。

的時候想到這個影像：警方追捕蝙蝠俠，獵人變成了獵物。他對抗小
丑，獲得的卻是得不償失的勝利——小丑讓丹特徹底墮落。為了不讓丹
特的聲譽產生污點，蝙蝠俠被迫替丹特頂罪。「你若不是當個英雄而
死，就是活到看著自己變成壞人。」他對高登重複說出丹特先前的台
詞。警方與警犬在後追趕，他越過貨櫃逃脫。在這裡，季默用大提琴與
低音銅管讓 D 調與 F 調旋律輪流出現，並且越來越強，同時，弦樂器
交織出一系列越來越大聲的頑固低音（ostinato），搭配定音鼓連續快
速敲擊，聽起來有如波浪。「高譚市需要我是什麼，我就是什麼……」、
「他是英雄，不是我們值得擁有的英雄，而是我們需要的英雄……」、
「因為有時候真相並不夠好，有時候大眾值得更多。」諾蘭的結局往往
倍受矚目，但《黑暗騎士》的結局——精采絕倫。它讓人想起錢德勒小
說中的墮落世界，在這個世界裡真相永遠無法勝出，好人頂多只能期盼
從腐敗的系統全身而退。它是個完美的活結，將劇情所有線頭收束起來
的同時，又鬆綁了每一個矛盾與曖昧。它讓觀眾感覺沉浸在更巨大、更
宏偉的循環樂章裡。一個故事的尾聲，也是另一個故事的序曲。

↑ 諾蘭堅持看每日毛片，
《黑暗騎士》最後一個
鏡頭就是從毛片中選出
來的。

• • •

　　美國自有理由關注這部電影所傳達的曖昧不清。《黑暗騎士》上映那年是總統大選，也是網路發展的重要時期，兩者都讓本片更受矚目。本片上映十五個月前，喬納與電影策劃喬丹・高柏格（Jordan Goldberg）發起了一場《洛杉磯時報》稱之為「好萊塢史上最具互動性」的行銷活動，運用總統大選等級的民意調查，在超過七十個國家、針對超過 1100 萬人宣傳這部電影。在聖地牙哥國際漫畫展（San Diego Comic Con），有人發現了「小丑肖像」美元，上面的線索會引導你到指定地點觀看飛機在天上噴出一組電話號碼，如果打這個號碼，就會獲邀加入小丑軍團；漫畫店的卡片則會帶你到「哈維・丹特競選地區檢察官」的網站，最後，網站上原本的圖像被抹除，露出了小丑的真面目，這是首次公開希斯・萊傑飾演的小丑樣貌。他們也創造了一個以保守派網路媒體「卓吉報導」（Drudge Report）為藍本的網站，並針對選舉散播假新聞。有些粉絲甚至上街聲援丹特——他是個虛構的候選人，在根本不存在的城市的虛構選舉裡，競逐一個虛構的公職。投票日那天，他

們寄出選民登記卡，還創造了一個直接行動團體，透過送披薩來支持蝙蝠俠。大家收到披薩時，發現紙盒裡有蝙蝠俠面具、宣傳品，與登入地下網路論壇「公民支持蝙蝠俠」的指示，這個論壇號召民眾在芝加哥與紐約集合，一起觀看蝙蝠俠探照燈射上天際線。

不斷有人要解碼本片的政治觀點。片中許多令人難忘的台詞——「你若不是當個英雄而死，就是活到看著自己變成壞人」、「有些人就是想看著世界淪入火海」、「幹麼這麼嚴肅？」——在新興網路平台Twitter、Tumblr，與 Reddit 等媒體「頭版」重獲新生。如果說《記憶拼圖》是像病毒慢慢流行，那麼《黑暗騎士》就是網路迷因（meme）的培養皿。初期的爆紅廣告裡，萊傑飾演的小丑潦草寫下「幹麼這麼嚴肅？」。不斷有人翻玩這支廣告，跟貓、嬰兒、歌手麥莉·希拉（Miley Cyrus）、前副總統高爾混搭在一起，甚至連當時的總統候選人歐巴馬，都得到這種「小丑待遇」。左派部落客大喊這是犯規，右派部落客認為自己居功。在《華爾街日報》，小說家安德魯·克拉文（Andrew Klavan）寫了一篇評論，主張這部電影是「在這個恐怖年代，一首對小布希總統展現之堅毅與道德勇氣的謳歌。」其他左翼人士則相信，本片的立場反對小布希與副總統錢尼不合理的監控與刑求策略，也反對政府要求 Verizon、AT&T 及 Google 等公司每年超過 130 萬次配合執法部門，將民眾資料移交給國家安全局造價 20 億美元的監控中心。

「這部電影的政治觀似乎在暗示，美國人雖然想要維持清白國家的神話，但心中也暗自認可：為了對抗邪惡，小布希政府那些不受法律規範的過當手段是必要的。」歷史新聞網（History News Network）的羅恩·布萊利（Ron Briley）寫道，「小布希成了黑暗騎士，雖然遭到譴責，但他的行動已經拯救我們。未來某一天，正如冷戰時期的杜魯門總統一樣，歷史學家與大眾都會頌揚他的決策。」某場放映會後，德國導演韋納·荷索遇到諾蘭與貝爾，他說：「恭喜，這是這一整年最重要的電影。」諾蘭認為他一定是在開玩笑。荷索回答：「不、不、不！這是一部真正有分量的電影，是不是主流並不重要。」荷索成長於轟炸之後滿目瘡痍的柏林，他的多部作品都呈現了充滿魅力的瘋子是多麼恐怖。他比大多數人更有資格去欣賞這部電影的潛在意涵。

「我敢發誓，有件事我們從來不做：我們從來不呼應時事。」諾蘭

說，「因為我們知道拍電影花的時間有多麼長。世界前進的速度無比飛快。因此，我們籌備《開戰時刻》的時候，重點都放在『害怕的事物』，顯然在後 911 時代，我們害怕恐怖主義。我們稍微討論過這個議題，聊過『美國塔利班』約翰‧沃克‧林德（John Walker Lindh）。布魯斯‧韋恩去了海外的神祕國度，然後就變得激進。我們不是刻意這樣安排，但終究我們是在 911 事件三年後，坐下來寫這個劇本，不可能不被這個事件深深影響。《黑暗騎士》結局，之所以出現一整段『英雄變壞人』、『我們得到需要的英雄，而不是值得擁有的英雄』的討論，就是因為在後 911 時代，英雄主義的概念大幅貶值。這裡講英雄，那裡也講英雄。這種現象是可以理解的，語言就是這樣演變。週末我跟孩子們看了《阿拉伯的勞倫斯》，這部片確實把勞倫斯刻劃成虛榮、虛假的偶像，但大家記得的是他的經典形象。他回去沙漠找那個男人的戲，是激動人心的精采時刻。後來阿拉伯人給他袍子，他變成了那個經典形象，這瞬間感覺很真摯，但後來我們看到，他對匕首刀刃上的倒影自視不凡。從此之後就不同了，我們總會覺得他在扮演角色，或是在滿足別人對他的期望。很多精采的電影都是如此。**《黑暗騎士》三部曲絕對信仰英雄主義，但傳達的訊息是：真正的英雄主義是看不見的。**根據我的經驗，人們嚮往這種英雄主義，卻幾乎無法實現它。我很滿意《黑暗騎士》三部曲的成果，因為不分左派右派，他們討論的時候都同樣讚賞這三部片。這感覺就是我們贏了。」

《黑暗騎士》於 2008 年 7 月 18 日上映，首週票房 2 億 3800 萬美元，第二週 1 億 1200 萬，第三週 6400 萬。在海外的英國、澳洲與遠東地區也大有斬獲，於是到了 10 月，本片票房已接近 5 億美元。然後，走勢慢慢平緩，在戲院一直上映到隔年 3 月，又因為獲得八項奧斯卡獎提名而增加大量票房。本片只獲得兩個獎項：希斯‧萊傑拿下最佳男配角，理查‧金恩榮獲最佳音效剪輯，但是大眾不滿本片未被提名最佳影片，迫使主辦單位影藝學院改變規則，往後最多可以讓十部電影入圍。本片就這樣上映長達九個月，在這個前期吃重的時代，這部電影的上映期驚人地長。大多數電影都只能在前幾週盡可能賺進利潤，接著放映廳數就大幅下滑，與本片最終高達 10 億又 50 萬美元的票房相較之下，它的持久力更令人印象深刻。「我也不明白這是怎麼回事。」諾蘭在《洛

杉磯時報》的專訪裡說。他們向諾蘭做了近一個月的系列專訪，並加冕他為新任好萊塢票房王者。諾蘭是一步一步竄升到這個高點，過程甚至有些蜿蜒。他的模式就是前進、受挫、重整，他總是不斷推進，但永遠會遇到阻力。他在華納兄弟的地位原本就很穩固，此時更一舉衝上巔峰，同時在大眾心中，他幾乎跟他的作品一樣知名。

「那時也不像什麼驚天動地、扭轉人生，不過回頭來看，確實是。但我的職業生涯早就以穩健的步伐，一步一腳印邁向那部片了。只是在《黑暗騎士》之前，街上不會有人認出我。幾年後，我跟克羅利在下曼哈頓（Lower Manhattan）為《黑暗騎士：黎明昇起》勘景，他沒辦法跟我一起拍《全面啟動》，所以我們已經有幾年沒合作了。我們去星巴克喝杯茶，十分鐘而已，有人來問我是不是克里斯多夫‧諾蘭，我說是，但他們不相信，真奇怪。他們說：『不是，你不是──』我說：『好吧，如果你們不相信我──』克羅利說：『大家都知道你是誰。』他嚇到了，事情和以前完全不同了。」

「這部片改變了很多事情，更立刻促成一件了不起的大事：我下部片想拍什麼都可以。雖然沒有人這樣跟你說，但你心底就是知道這一點，就像大家常說的，我已經可以隨意打給任何人提案了。更重要的是，這讓我產生巨大的責任感，因為在那一刻我很清楚，除了製作下一部作品並期待獲得成功之外，眼前已經沒有任何障礙。在創作的層面上，他們會放手讓我做任何我想做的事情，所以責任都在我身上。在那之前，每件事在某種程度上都是對抗或掙扎，你必須證明每件事的合理性。拍片時，真的會有人問你：『為什麼要用那張椅子？』一路走來，我都是這樣拍片，然後，突然間我意識到，現在我掌握了最終決定權。從很多方面來說，這讓我感到自由，但也很恐怖。你知道每個電影創作者都願意不計代價獲得這種自由。所以，你終於得到它了，你打算用它做什麼？我第一次能夠退後一步，問自己：『我現在想拍什麼？』而我一直想拍的，就是《全面啟動》。」

# EIGHT

# 夢境
# DREAMS

《**全**面啟動》的點子源自 1980 年代中期，諾蘭在黑利伯瑞宿舍裡精心設想出一個盜夢的恐怖故事，從此之後，它經歷了許多演變。不過，用音樂操控、引發作夢者的反應，是打從一開始就存在的概念。這個想法是在非常直接的情境下誕生的：熄燈後，諾蘭躺在床上聽著隨身聽。此外，夢境共享與夢中夢的點子也是當時就有的，儘管這個概念從愛倫坡與波赫士以降源遠流長，但對諾蘭來說，靈感來源其實就在身邊。「當年有個節目叫《半夜鬼鬧床》（*Freddy's Nightmares*），是鬼王佛萊迪（Freddy Krueger）的衍生劇，就是《半夜鬼上床》（*The Nightmare on Elm Street*, 1984）系列的電視版，裡面有很多狀況是從夢中醒來後進入另一個夢，然後醒來後，又進入另一個夢。」他說，「我覺得那還滿恐怖的。」

幾年後他成了大學生，終於可以自己決定睡覺時間，他會熬夜與朋友喝酒，高談闊論直到凌晨。他說：「我不想錯過九點鐘的早餐，因為學期初就已經繳錢了。所以我會設好鬧鐘、起床，下樓吃早餐，然後再回房睡。」他常常睡到下午一、兩點，發現自己處在半夢半醒的愉悅、迷茫狀態，而且可以作「清醒夢」，也就是能意識到自己在作夢，並改

變、控制夢的進展。「我記得有一些清醒夢是桌上有本書,我去看那本書,還可以閱讀文字,甚至還是有意義的文字。也就是說,我正在寫這本書,但同時也在讀這本書。這是很驚人的現象,你能建構自己正在體驗的夢境。另一件讓我著迷的事,是時間的扭曲,你知道的,作夢可能只用了幾秒鐘,但在夢裡感覺過了更久的時間。這就像是在探索迷人的積木。這些年來,在不同的作品裡會有些小面向,不是整部電影,而是一些小東西,會在我的夢裡浮現或解決。有時候是亂七八糟的東西,但有時候,我的夢會影響我選擇怎麼講故事。我是在夢中第一次想到《黑暗騎士》三部曲的結局:某人在蝙蝠洞裡接替了蝙蝠俠。電影與我們的夢有種難以講清楚的關係,但是在夢中,你的人生經驗會幫你推斷出一些事情。你在度過人生或存在於這個世界的時候,總希望建立連結,並發現對你隱藏起來的東西。我想這就是電影為我們做的事。電影就是如夢的體驗。」

差不多在這段時間,他第一次讀了波赫士的《環形廢墟》(*The Circular Ruins*),這是日後影響《全面啟動》的兩篇小說之一。另一篇是《祕密奇蹟》,故事講述捷克作家面對行刑隊的子彈那一刻,時間暫停了,長到讓他可以寫完悲劇《敵人們》——本書對電影最後一幕影響甚鉅,這一幕所有事件發生的時間,就是以超慢動作拍攝一輛廂型車從橋上墜落的時間。《環形廢墟》的開場在波斯南部,一個外國人被浪打上海灘。這個頭髮灰白的老人,爬上堤岸,走向叢林中一座無人的廢棄環形廟宇,然後在那裡睡著了。波赫士寫道:「引導著他的動力雖是超自然,卻非毫無可能。他想要夢見一個男人;他想要夢見那人完整的細節,並讓他出現在真實世界。」他夢見自己身在另一個類似的環形露天劇場,只不過座位上坐滿了學生,熱切企盼他講述解剖學、宇宙學與魔法的課程。經歷了許多謬誤的開場之後,最後他夢到一個「溫暖的祕密,大小接近握緊的拳頭。」接連十四個清醒的夜晚,他以「無微不至的愛」來夢見它;在第十四個晚上,他發現肺動脈在跳動。一年之內,他夢見了骨骼、眼皮與頭髮。他向神祈禱,讓夢中的幽靈活過來;神告訴他,首先要給予教育,所以他增加作夢的時數以行教育,同時經常覺得自己不知怎地早已做過一樣的事。老人發現雲朵聚集。大火燒掉了他的廟宇,「因為許多世紀之前發生過的事正在重複。」波赫士寫道,

「他鬆了口氣，卻也感到受辱、感到恐懼，他明白了自己也是個幻象，另一個人正在夢見他。」諾蘭在片中挪用了陌生人被浪打上異國海灘，以及演講廳的意象，儘管他已經想到了夢中夢的點子。

「《環形廢墟》的確影響了《全面啟動》。」諾蘭說，「你一直喜歡，並反覆欣賞的任何東西，背後有一部分理由在於，它是你本來就在思考或感興趣事物的升級版；另一部分的原因在於，它為你開展了新概念。兩個原因都有。夢中夢的概念，當然是我讀波赫士之前就有了，但正是這個緣故，《環形廢墟》讓我很有共鳴，我重看了好多次。對於波赫士那些短篇小說，你內心必須已經有某種振盪，才能跟它們有所連結。如果你本來沒有那種傾向，那些故事就只會是故事，不見得會引起任何火花。」

一開始，挑戰很單純：如何讓觀眾在乎夢境世界，就跟在乎真實世界一樣，並且避免在電影解釋「這只是夢」時，讓他們發出抱怨的嘆息。「這是最大的難題，你要怎麼處理夢中生活的概念，並讓主角承受更高的風險，同時不會讓觀眾覺得沒意思？這是挑戰的重點。在電影裡處理夢境，會遇到本質上的困難。《開麥拉狂想曲》（*Living in Oblivion*, 1995）有句很棒的台詞，片中的夢境有個侏儒角色，他轉身對史蒂夫・布希密（Steve Buscemi）說：『甚至連我都不會夢見侏儒。』意思就是，你在搞什麼？《駭客任務》也是很大的啟發，讓我明白了在真實世界裡如何讓虛擬經驗變得具有重要性，兩者的價值是同等的。挑戰就在這裡：你要怎麼做到？讓你認為下一層夢境就跟真實世界或周遭事物同樣真實，你要怎麼做到這個境界？」

解決方法？就是讓觀眾參與欺騙行動，所以故事會增添懸疑元素：作夢者是否會察覺自己正被人操控，然後醒來？這有點像在劫盜片的銀行裡，必須小心翼翼不要打破這只是一個「普通的星期一早晨」的幻象。2002 年，《針鋒相對》上映後，諾蘭向華納兄弟提出這個點子，那時就有了劫盜劇情的架構，一部分原因是本片會有大量的鋪陳篇幅。在劫盜電影中，鋪陳本身差不多就是劇情了：作案團隊規劃方案、各種偏離實際行動計畫的藍圖、懸疑感的營造、團隊必須隨機應變等等。風險與報酬、團隊精神、「人算不如天算」的宿命論諷刺，都使得劫盜片深深吸引著電影創作者，因為在他們眼裡，劫盜片就是現成的寓言，暗

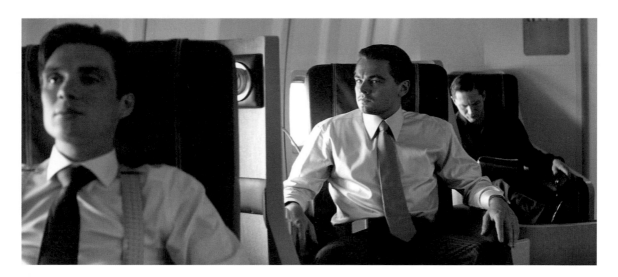

示著電影製作過程中各種能量的交互作用。這就是為什麼劫盜片吸引了這麼多新手導演，例如庫柏力克、伍迪‧艾倫（Woody Allen）、昆汀‧塔倫提諾、布萊恩‧辛格（Bryan Singer），以及魏斯‧安德森（Wes Anderson），他們都以劫盜片開啟了電影生涯。

　　「這些電影講的都是，團隊可以完成個人做不到的事。」諾蘭說，「劫盜片裡，往往有個主要角色位居核心，跟導演或製片的角色很類似。在《全面啟動》，我在思考該如何比喻時──這個科技是什麼、這個科幻概念背後的程序是什麼──會傾向運用拍電影的經驗。那是我知道的語言。你組了一個團隊，去勘景、選演員……《全面啟動》與拍片不同的地方在於，必須從這個層次再深入幾步，因為我們打算以非常獨特的方式處理世界觀、敘事與美術設計。《瞞天過海》當中，他們運用閉錄電視打造了另一個版本的真實，但我們可以真正創造出整個世界。在電影開場，他們執行一個行動，同時介紹角色，然後有一樁大案子來了，團隊就是這樣聚集起來……我本來比較是以恐怖片的角度思考，但接著，這部片突然變得比較像動作片或諜報片，電影因此變得更扎實，就這樣直到結局。片中有個鏡頭是主角走過機場，你看到整個團隊彼此點頭致意，就像《瞞天過海》的結局那樣。**我們堅持劫盜片的手法，因為這一直以來都是『讓觀眾入戲』的關鍵方法。**」

　　諾蘭一直都知道，如果要提高情感層面的影響力，進入夢境的旅程就必須同時進入柯柏的過去。在劇本的早期版本中，故事比較像直

↑李奧納多‧狄卡皮歐飾演的柯柏、湯姆‧哈迪（Tom Hardy）飾演的伊姆斯（Eames），與席尼‧墨菲飾演的費雪（Fischer）在雪梨往洛杉磯的班機上，這是當時世界上飛行時間最長的航班。

↑ 諾蘭跟女兒弗蘿拉在玩風車，提姆·路威林（Tim Lewellyn）攝於 2003 年。該照片與下圖《全面啟動》這張道具照片彼此呼應，照片裡的費雪父子其實是席尼·墨菲跟道具管理師麥金尼斯（Scott Maginnis）的兒子。

截了當的黑色電影，充滿著黑吃黑與背叛；驅策柯柏的罪惡感，原本來自於夥伴的死亡，就像《梟巢喋血戰》（*The Maltese Falcon*, 1941）裡山姆·史培德（Sam Spade）背叛了夥伴邁爾斯·亞契（Miles Archer）。諾蘭說：「開始寫這個劇本時，我還沒有小孩。應該說我嘗試要寫，但寫不下去。我勉強寫了 80 頁左右，寫到第三幕開場，然後就卡住了。我就這樣卡了好多年。最後，這個劇本沒有產生什麼成果。」但是在拍《黑暗騎士》的時候——拍攝期長達 123 天，這段期間艾瑪·湯瑪斯懷著他們第四個小孩——諾蘭前所未有地清楚意識到，自己有多少時間都是遠離家人。「拍《黑暗騎士》時，很多時間我的家人都在身邊，但是艾瑪那時懷著麥格納斯。最後兩個月我在英格蘭為電影收尾，而他們必須回美國。麥格納斯出生時我人在現場，我飛回美國，但立刻就得回英格蘭繼續拍。我又在那裡待了大約兩個月。至今為止，那是我與家人分離最久的一段時間。那時感覺像是我自己的選擇，我還記得自己的想法，我知道全家在一起的時候比較開心，可以全家一起待在片場，這就是為什麼我們一直以家庭事業的方式來辦事。我們當時還在學習怎麼找到平衡點。我想，這段經驗形成了《全面啟動》的這一面：柯柏打電話給他的孩子，跟他們講話，以及沙灘上的沙堡。」

自從 1998 年夏天開拍《記憶拼圖》，諾蘭幾乎連續十年不間斷地拍電影。《黑暗騎士》獲得巨大票房的同時，他和艾瑪帶全家到佛羅里達西岸安娜瑪麗亞（Anna Maria）的堡礁島度假一個月。這裡的沙灘以粉白、石英般的沙粒聞名，諾蘭看著最小的兩個兒子羅利與奧立佛堆沙堡，這個影像烙印在他腦裡。從佛羅里達州回家後，他在書桌抽屜四處搜尋，找出了這本在 2002 年放棄的電影劇本。重讀之後，他心想，這部片拍得出來。「在那個版本裡，茉兒（Mal）這個角色完全不一樣，

比較像黑色電影傳統中的前任搭檔，就像《梟巢喋血戰》。我不太記得改了什麼，但在某個時間點，我跟艾瑪談起這個角色，我發覺，不對，她應該是主角的妻子。那時我的感覺是，當然要這樣設計，然後很快就完成劇本了。這個劇本最終能奏效，是因為突然間我明白了主角在情感上要承擔的風險。我以前不知道如何在情感上完成這個劇本。我想，就是得成熟才能理解。」

· · ·

《全面啟動》就是如此成為他費了大半輩子的作品，堪稱這位導演直至當時最接近自傳的電影，其中含有每個創作階段留下的幽靈殘影，就像《迷魂記》的金·露華從紅杉木的年輪看見自己前一個人生一樣。諾蘭在十六歲首次想到這個點子，在大學時代孕育，到好萊塢之後進一步提升，最終，在《黑暗騎士》成功之後開始執行，《全面啟動》獲得了創作者在人生每個重要階段所給予的養分：中學生、大學生、好萊塢新手、大獲成功、成為人父，有點像詩人艾茲拉·龐德（Ezra Pound）的《詩章》（*Cantos*）隨著作者一起變老，或是大衛·畢波斯（David Peoples）寫的《殺無赦》（*Unforgiven, 1992*）劇本躺在克林·伊斯威特的書桌抽屜裡，如威士忌熟成，等導演準備好搬上大銀幕。

十多年來，他都是跟其他編劇合寫劇本——《針鋒相對》與希拉蕊·塞茨、《頂尖對決》與他弟弟、《黑暗騎士》三部曲與大衛·高耶——但《全面啟動》是他繼《記憶拼圖》以來，首度自己寫劇本。就跟《黑暗騎士》一樣，唯我論的威脅籠罩著《全面啟動》，如果電影失敗，除了他自己以外，沒有任何人可以責怪。最近似於合寫夥伴的人，是領銜主演的狄卡皮歐，他會在諾蘭四處勘景的空檔，跟他碰面討論、修改劇本。狄卡皮歐特別著墨於柯柏的亡妻茉兒，這個角色由瑪莉詠·柯蒂亞（Marion Cotillard）出演，她才剛在《玫瑰人生》（*La vie en rose, 2007*）飾演愛迪·琵雅芙（Edith Piaf），並榮獲奧斯卡獎。「情感故事引起了李奧很大的共鳴，他想要拓展這個部分，所以我跟他一起改寫了很多。」諾蘭說，「我在處理的是這部電影比較膚淺的層次——說膚淺可能太誇張了，畢竟所有的故事元素都在劇本裡了，但我還是試著用類

↑ 狄卡皮歐飾演的柯柏與
瑪莉詠‧柯蒂亞的飾演
茉兒，兩人在混沌域。

型電影的角度來處理。李奧鼓勵我，並要求我把劇本往更『角色為本』
的方向推進，更著重感情關係。他不會動筆寫，但他看完劇本後會提出
一些點子。我跟副導尼洛‧奧特羅（Nilo Otero）談過這件事，我問他：
『有講究情感的劫盜電影嗎？』因為劫盜片在本質上就不是講究情感的
類型。他建議我看看庫柏力克的《殺手》，它是劫盜片，也非常黑色電
影，但這部片也比大多數著重於趣味的劫盜片更有感情。這部片稍微鼓
勵了我，但也讓我想：『好，我們要做出一部可能是前所未有的電影，
只希望它會好看。』」

　　狄卡皮歐給了諾蘭這個點子，並用了不超過六個鏡頭來表現：柯柏
承諾茉兒一生相守的時間，他辦到了，兩人活過這些日子，一起變老。
「這是李奧的點子，並讓故事有了重大變化。」諾蘭說，「這個過程困
難重重，他的要求相當多，所以改寫進行了好幾個月，但成果很不錯。
是他讓這部片更能引起共鳴。」

　　在整部電影的美術元素中，混沌域（limbo）是最困難的一題。由
於諾蘭長年合作的美術指導克羅利正忙著為迪士尼處理《異星戰場：強

卡特戰記》（*John Carter*, 2012），所以諾蘭轉為尋求蓋·迪亞斯（Guy Dyas）合作，這位英國美術指導參與過夏克哈·卡帕（Shekhar Kapur）執導的《伊莉莎白》（*Elizabeth*, 1998）。諾蘭跟迪亞斯在自家車庫待了四個星期，終於敲定這部電影的設計哲學。他們做出一幅 18 公尺長的卷軸，繪有 20 世紀的建築演進：從萊特（Frank Lloyd Wright）、包浩斯（Bauhaus）、格羅佩斯（Walter Gropius）的新粗獷主義，一直到柯比意（Le Corbusier）宏大但未實現的現代都市願景「光輝城市」（*Ville Radieuse*）。柯比意的這座城市裡，一系列對稱、模樣相同的高密度預鑄（prefabricated）摩天大廈，依照笛卡兒坐標系（Cartesian grid）遍布於廣大綠地，讓這座城市宛如「可居住的機器」（living machine）。這幅卷軸只是方便他們研究的素材，最後卻啟發了本片更驚人的設計，也就是柯柏與妻子在混沌域打造的夢中城市。這座城似乎無限延伸，越遠的建築物就越高、越老──這個影像也呼應了本片的創作過程自身。

諾蘭希望這個城市代表柯柏潛意識的崩壞；最外緣的建築曾經美輪美奐，現在卻像冰川一樣坍塌、落入大海，巨大的建築冰山在水裡逬

↓ 狄卡皮歐的休息時刻。
他正在拍攝失去柯蒂亞
的那場戲。

裂、漂流。在紙上談來精采──城市如冰川般坍塌、落海──但實際上看起來是什麼樣子？諾蘭從機場開車前往摩納哥的丹吉爾（Tangier）麥地那舊城區（這是電影中的肯亞蒙巴薩〔Mombasa〕巷道追逐場景）。車程中，他們在荒涼至極的地方看到一條大道，上頭充斥著廢棄住宅大樓。這裡給了他們影像的起點。視覺特效指導保羅・法蘭克林（Paul Franklin）說：「諾蘭想要看起來很有辨識度，所以我們有了把建築塞進冰川的點子。」他們籌備了三個月，不斷提出不同版本的設計，最後創造出一個怪誕的異形城市。從遠處，看起來像是一片懸崖，被許多隘谷與深谷切割，等到一近看，原來都是建築物，道路與十字路口在這座城市留下刻痕。諾蘭在筆電上看了這個設計後，只說了句：「這看起來確實是我們從沒看過的東西。」最後，他們為了混沌域投入整整九個月。

↓ 諾蘭與艾瑪看著螢幕中
　的狄卡皮歐與迪利普・
　勞（Dileep Rao）。

· · ·

這個點子首次發想出來的 23 年後，2009 年 6 月 19 號，諾蘭在日本開始主要拍攝工作，場景在東京的子彈列車上，這裡是作夢者們醒來之後的故事發生地。這是他截至當時地域規模最大的一部電影，在五個不同城市 —— 東京、巴黎、丹吉爾、洛杉磯，與加拿大卡加利（Calgary）—— 進行長達六個月的主要拍攝，估計預算為 1 億 6000 萬美元。六個月的攝製期與《黑暗騎士》一樣長。這個點子仍在不斷增長。「這部片的大格局主要來自於不同地區的實景拍攝。」諾蘭說，他常常暗自心想，這真是一部非常怪異的電影，「《記憶拼圖》給了我信心，因為它也很黑色電影。在這個令人迷失的觀影經驗裡，類型可以給你立足點，也能為觀眾指引方向。我讀到奈·沙馬蘭在報導裡說，他覺得看《記憶拼圖》時，大腦神經線路被重接了。我覺得這個說法很棒。我有過這種經驗，打破了許多規則，用非常不一樣的手法，讓觀眾對電影、與對這部片都感到興奮。我那時強烈感覺到，《全面啟動》就是這

↓ 巴黎比爾阿克姆橋（Pont de Bir-Hakeim），諾蘭正在調度「鏡面門」的鏡頭。

個路線的大預算版本。我強烈感覺到，我可以在更大的世界，用更大的預算，並以更宏大的方式做出這部電影。」

劇組離開東京，開拔至貝德福郡（Bedfordshire）的卡丁頓，諾蘭最愛的飛船機庫。在這裡，特效指導寇布德（Chris Corbould）打造了傾斜的飯店酒吧與迴轉走廊。然後，劇組移師到諾蘭的母校倫敦大學學院，拍攝「建築學院」場景：在古斯塔夫・塔克演講廳裡（諾蘭大學時曾坐在這裡上課），狄卡皮歐在片中第一次碰見他的岳父（米高・肯恩飾演）。接著，又移動到巴黎，拍攝凱薩—法蘭克路（Rue César-Franck）的場景，在這裡，艾倫・佩吉[1] 飾演的亞莉雅德（Ariadne）首度發現了夢境的質地。他們坐在路邊的咖啡館，看著周遭事物一一崩解、四處飛散。這場戲很多鏡頭都是用攝影機實拍，他們在凱薩—法蘭克路用噴氣砲轟飛碎裂物，安全度足以讓兩人在拍攝時真的就坐在爆炸之中；而菲斯特同時用高速膠卷攝影機與數位攝影機，以每秒 1000 格的速度拍攝爆炸畫面，將畫面調慢之後，就創造出碎裂物看似停留在零重力狀態的效果。特效公司「雙重否定」（Double Negative）的動畫團隊通常也在片場，他們在後期以數位方式加強了這一幕毀天滅地的效果。同時，錄音師也在片場收錄實景的環境音。法蘭克林說：「諾蘭想讓電影回到 1970 年代，回到電腦改變我們工作模式之前的日子。」

諾蘭知道，像這麼複雜的電影，在剪接流程的一開始就必須有原創電影配樂，這樣才能引導觀眾，在全片帶給他們「情感、地理，與時間的」方向感。在寫劇本時，他已經把愛迪・琵雅芙的歌曲〈不，我毫無後悔〉（*Non, je ne regrette rien*）寫進去，做為讓作夢者從夢中醒來前，準備「墜落」（kick）的提示音樂；但當他決定找柯蒂亞來拍之後，差一點要把這首曲子拿掉了，是季默說服他保留下來。季默從法國國家檔案館（French National Archives）調出這首歌的原始母帶，然後放慢前奏，使二拍子節奏 da-da、da-da 形成管樂團演奏的不祥轟鳴，聽起來就像城市上空的汽笛，並放在演職員字幕段落以及全片各處。整部片每一首配樂都是以琵雅芙這首歌節拍的分割與加倍所構成，所以季默可以在任何時刻把節奏變慢一倍，或是加快兩倍。

「那時我還不知道這部片需要什麼音樂，但我知道音樂將會是統合全片的重點因素，我想在初期就開始思考音樂。多年前，剛開始構思這

---

1　艾倫・佩吉（Ellen Page）於 2020 年宣布自己為跨性別者，並改名為艾略特（Elliot）。

↑ 諾蘭、卡司，與劇組。
拍攝飯店一幕的空檔。

部片時，我就選定了這首歌，也用了這首歌，但等到真的要拍的時候，
必須確保拿到音樂版權──『好啦，會有個配樂家，我也會繼續用這首
歌。』因此，甚至在開拍之前，我就需要討論這件事。我不希望拍片時
用了不同曲子，我需要知道是什麼音樂。就在我們討論這件事的時候，
又遇到預算吃緊的老問題，我正考慮不要到巴黎拍攝，換成其他地方，
也許是倫敦某個我們本來有意取景的地點。但季默阻止了我，他說：
『不行，那首歌對劇本有意義，這部片與這首歌有某種連結。』那不是
實際上的連結，你可以說那是音樂層面的連結，所以我心想，好，就用
這首歌。你就是要信任親密的創作夥伴，因為你知道他已經與這首歌的
重要性建立了連結，他甚至不需要清楚說明原因。」

　　季默還沒看到半格影像之前，諾蘭就請他先蒙著頭作曲，這似乎已
經是他們的慣例。電影開拍一年前，諾蘭先給季默看了劇本，邀請他來
片場，給他看看美術設計和特技演員表演，然而電影一旦開始剪接，他
就不給季默看了。「我認為，從我們合作過的配樂來說，重要的大多都
是想法，而非具體細節，所以我其實沒告訴他配樂應該是這樣或那樣。

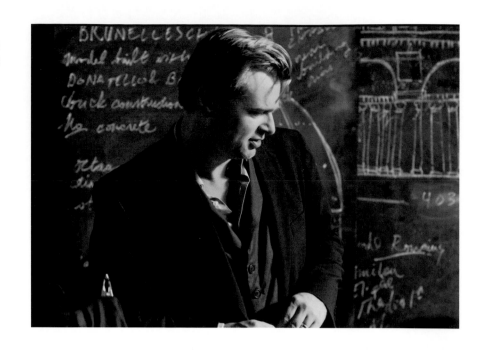

討論時間的概念、夢境的概念重要得多了。我的電影當中，這部片的原聲帶非常受歡迎，這是兼容並蓄的配樂，裡面有很多不同的東西、很多不同的情緒。而《星際效應》與《敦克爾克大行動》的配樂則是相當統合一致。我們所有的討論其實都在談情緒，不是在談配樂。但也不見得總是如此；我也常常具體討論音樂類型，談每個角色要做什麼，還有那些『我們要怎麼採取不同的手法？對於某個東西我們要怎麼反應？』的問題。或者，配樂會被某個東西影響。《蝙蝠俠：開戰時刻》有個段落很有約翰・巴瑞的感覺，那是我特別請詹姆斯・紐頓・霍華寫的，我說『這就是我們要用的音樂』。《全面啟動》是一部元件眾多的巨大機器，有很多人投入配樂製作。季默組了一個優異團隊──他說是『樂團』──其中，如羅恩・巴夫（Lorne Balfe）等人都已經是作曲家。有了十首臨時配樂之後，我沒有給季默太多指示，只討論了配樂的形式、可能的走向，然後就是具體的問題：『這到底是什麼配樂？概念是什麼？』而他完美解決了這難題。」

　　《黑暗騎士》已經大量採用電子音樂，但在《全面啟動》，季默轉向大衛・鮑伊 1977 年的前衛專輯《Low》，以及羅伯特・弗里普（Robert Fripp）與布萊恩・伊諾（Brian Eno）的共同創作──《Here

Come the Warm Jets》（1974）、《Another Green World》（1975）、
《Exposure》（1979）——以及他自己早期為尼可拉斯·羅吉《毫無意
義》與泰倫斯·馬利克《紅色警戒》所寫的實驗電子合成音樂。他用一
台 1964 年的老舊 Moog 牌合成器，就像約翰·巴瑞在《雷霆谷》用的
那款（季默說它是一台「猛獸」），再加入 007 風格的吉他（由史密斯
樂團〔The Smiths〕的強尼·馬爾操刀），最後搭配影史上規模前幾大
的管樂隊，包含六支低音長號、六支次中音長號、六支法國號，與四支
低音號。拿其他電影來比較：《末代武士》（*The Last Samurai, 2003*）
只用了兩支低音號。有一天，諾蘭直接打到他位於聖塔莫尼卡的工作室
詢問進度，季默播了本片結尾的配樂〈時間〉（*Time*）。他稍微打斷音
樂的氣氛，發誓自己還在摸索「最棒的部分」，然後拿起電話問：「這
對你來說會太抽象嗎？」

　　諾蘭請季默再播一次，這一次放「那段很長的弦樂樣本」，讓他
可以把旋律確實聽清楚。這一次導演聽明白了。「我目前只有這些進
度。」季默回到電話，「但我想不到接下來該怎麼走。」諾蘭掛上電話
沒多久，轉頭對剪接指導李·史密斯說：「這是我聽過最美的配樂。」

·　·　·

　　季默寫《全面啟動》配樂時，重讀了侯世達 1979 年的書《哥德
爾、艾雪、巴哈：集異璧之大成》。書中，作者寫到 1774 年腓特烈大
帝在柏林王宮與斯維登男爵（Baron Gottfried van Swieten）的一段對話。
斯維登說：「大帝對我說了些音樂的事，還說這位來到柏林一陣子、
名叫巴哈的人是偉大的管風琴家。為了向我證明，大帝朗聲唱出這位
老巴哈的半音賦格曲，結果巴哈當場就以此作出四部賦格，然後是五
部賦格、八部賦格。」賦格是一種作曲手法，就跟卡農一樣，以不同
聲音、不同聲調演奏同一個主題，有時候各聲部的速度也會不同，或
是音符上下翻轉、順序逆轉。每個聲部會輪流進來，演奏同一個主題，
有時還有對題（countersubject）伴奏。而當每一個聲部都進入曲調後，
所有的規則就隨之消失。侯世達是史丹佛大學認知科學教授，他把《音
樂的奉獻》無限上揚的音樂循環，拿來與數學家哥德爾的不完備定理

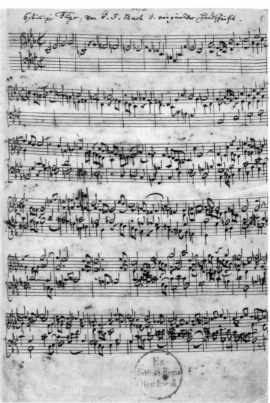

↑ 荷蘭藝術家艾雪 1952
年的石版畫《立體空間
切分》（*Cubic Space
Division*）。

↗ 巴哈《音樂的奉獻》中
的〈六聲部無插入賦
格〉（*Ricercar a 6*）手
稿第一頁。

→ 渡邊謙飾演的齋藤，在
夢境中將盧卡斯·哈斯
（Lucas Haas）飾演的
奈許抓作人質。

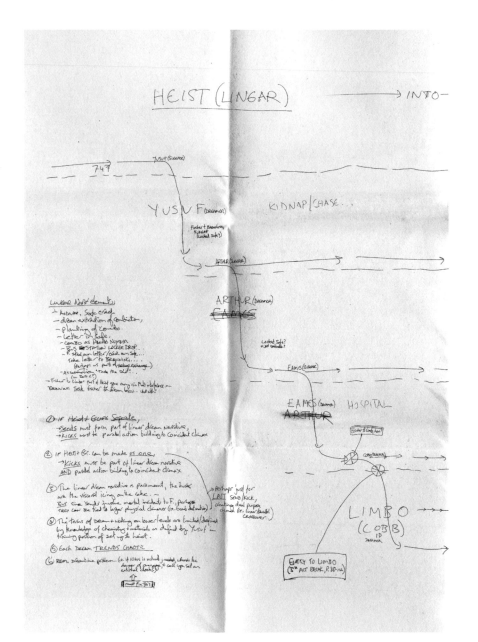

左圖與次頁圖：諾蘭親自為《全面啟動》層層疊疊的故事線所畫的圖解。每當導演第一次聽到、想到某個點子，第一個念頭就是倒轉它，將它轉變成立體物件，讓他可以握在手裡帶著走。於是，講故事成為三度空間的創作，就像雕塑一樣。

（incompleteness theorem），以及艾雪的無限樓梯互相比較，他發現：「上述每個智慧結晶都以我無法表達的方式，讓我知曉了人類心智的美麗多聲部賦格。」

到了現代，我們可以請腓特烈大帝觀賞《全面啟動》，這部電影可能是諾蘭在敘事結構工程上最偉大的壯舉，同時操弄的不是兩條時間線

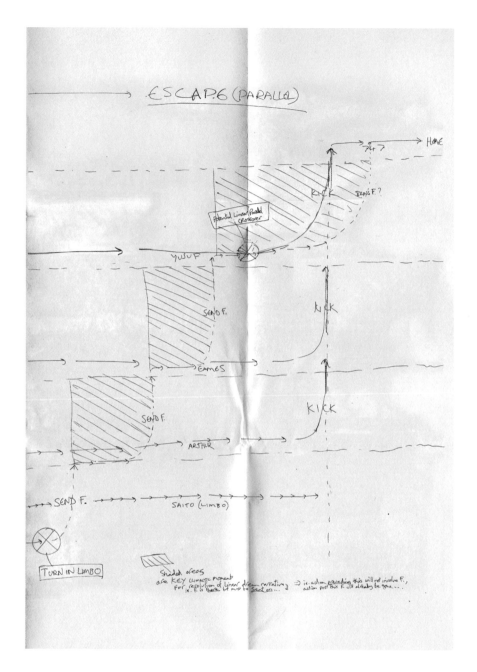

（《記憶拼圖》），不是三條（《跟蹤》），也不是四條（《頂尖對決》），而是五條，而且彼此的速度都不同，就像巴哈賦格的音型一樣，每一條彼此同步，創造無盡的動態印象。最外圈是自成一格的007電影，講述日本化學公司的商業戰，還有《雷霆谷》裡直升機從大廈頂樓起飛的畫面。在不遠的未來，軍方研發的科技落入了商業間諜戰的專

家手中，他們用這個科技入侵企業家的夢境，並偷出商業敏感資訊。由渡邊謙飾演的日本能源公司領導人齋藤，雇用了柯柏（狄卡皮歐飾演）與其團隊去滲透澳洲年輕企業家羅勃・費雪（席尼・墨菲飾演）的夢境，企圖說服他解散臨終父親（彼得・普斯特李威〔Pete Postlethwaite〕飾演）的企業帝國。為了解開這個伊底帕斯心結，他們必須往費雪內心深處鑽，不僅是植入他的夢境，還要進入更深的夢中夢。每往下一層，夢境的時間流轉就會慢上一級。

在夢境的第一層，十個小時可以給他們一週的時間。他們進入大雨滂沱的洛杉磯市區，展開一場飛車追逐：費雪的潛意識已經武裝起來，迫使柯柏團隊發動槍戰，最後，他們搭乘的廂型車摔下橋梁。再往下一層，這次他們發現身處豪華飯店裡，有六個月的時間可以贏得費雪的信任，並讓他對父親燃起伊底帕斯的怒火。但由於上一層夢境的廂型車仍在翻滾，導致飯店內的重力亂七八糟，走廊彷彿倉鼠滾輪一樣迴轉；同時，角色們還要在這裡打鬥。上層夢境對下層夢境的震盪，就好像格列佛的「大人國」（Brobdingnag）一樣，這就是貫穿全片最具觀影趣味的設計：入夢前沒上廁所，就會造成夢中大雨。進入第三層夢境時，柯柏團隊發現他們身處於有如《007：女王密使》（*On Her Majesty's Secret Service*, 1969）的雪景，圍攻山頂要塞時，雪上摩托車上前追擊；同時間因為第一層夢境的廂型車仍在翻轉，便引發了雪崩。想像一下《北西北》（*North by Northwest*, 1959）、《後窗》（*Rear Window*, 1954）、《捉賊記》（*To Catch a Thief*, 1955）與《迷魂記》同時在四個不同放映廳播放，並讓希區考克引導我們從這面銀幕走到下一面，以確保我們投入每段劇情，然後在絕佳時機切到下一部電影——這就很接近諾蘭達成的敘事工程壯舉了。

電影上映時，影評人有一個共通的抱怨：它太不像夢了。安東尼・史考特（A. O. Scott）在《紐約時報》寫道：「諾蘭對於心智的想法太實際、太有邏輯、太受限於規則，所以無法呈現這個題材所必需的徹底瘋狂——主角承受風險，面對真正的迷惘、神智不清、難以言喻的朦朧。」大衛・丹比在《紐約客》埋怨：「柯柏大腦裡的冒險一點都不像夢境，反倒像不同種類的動作片擠在一起。」當然，看著柯柏與他的「夢境旅人」（oneironaut）團隊在規劃夢境時，不放過每一個服飾與

背景的小細節，大家都能從中看出本片是一部關於電影製作的寓言。你無法在夢境裡殺死人（死亡的感官經驗會讓作夢者醒來），他們還會因此發現自己正在作夢，如此一來，你撒下的幻象之網就會慢慢崩壞，就像一部電影的可信度在你眼前一一拆解。柯柏是團隊領導者，也就是導演，他說：「我們必須把想法轉化為情感概念。」喬瑟夫·高登—李維（Joseph Gordon-Levitt）飾演的亞瑟是他深深信賴的夥伴，擔任製片角色，他問：「你要怎麼把商業策略轉化為情感？」建築師亞莉雅德負責設計夢境裡的迷宮結構，就像美術指導。由湯姆·哈迪飾演、風度翩翩的伊姆斯擅長易容術，他穿戴各種不同的偽裝，就像演員。團隊的企業雇主齋藤，就像負責整部電影專案的監製。至於費雪，就是團隊鎖定的一人觀眾。最後，還有迪利普·勞飾演的聰明東方化學家尤瑟夫，我們可以說他負責的是飲料。

本片當中，諾蘭所設計的敘事開場，是電影創作者與觀眾之間的一場遊戲。最外圈的 007 電影提出了敏銳的覺察。「你永遠不記得夢境的開場，對吧？」柯柏坐在路邊咖啡館，對亞莉雅德說，「你就是在事情發生到一半時出現……所以我們是怎麼來到這間餐館的？」這個問題也同樣針對觀眾，並順道嘲弄一下冒險片遊走在數個神祕地點的慣例，自從希區考克在《北西北》讓卡萊·葛倫（Cary Grant）跑遍全世界之後，這就成了冒險片的標準做法（你記得為什麼葛倫會跑到貝克斯菲爾德〔Bakersfield〕附近的玉米田嗎？）。街道如慶典的五彩碎紙 —— 杯子、玻璃、水果、紙張 —— 炸裂之後，一切事物都像漂浮水中靜止不動，亞莉雅德說：「我本來以為夢境空間只是視覺的東西，但重要的其實是『感覺』。」她發揮出嶄新的天馬行空創造力，將整條凱薩—法蘭克路對摺，上下的重力各自運作，行人與汽車頭頂著頭移動，彷彿艾雪1953 年的版畫《相對論》（Relativity）。雖說這個特效在視覺上大膽創新，但真正讓它具有真實感的是街道對摺的音效：遠方傳來沉重的哐啷聲，就像巨大的鐘錶結構正在上緊發條。這其實是理查·金恩在彼得·威爾執導的《怒海爭鋒：極地征伐》（Master and Commander: Far Side of the World, 2003）中，為 1805 年英國二十四門炮三桅戰艦所設計的音效。

《全面啟動》的子彈列車與新粗獷主義建築散發出洗練、現代的視

覺風格，但它的創作系譜感覺起來古老多了。片中夢境沒有佛洛伊德
／超現實主義時期的閃爍朦朧，卻有著艾雪或作家德昆西（Thomas De
Quincey）鴉片夢境的冷硬清晰。詩人柯立芝（Coleridge）曾跟德昆西
提到皮拉奈奇的「夢境」雕版畫，德昆西發現，皮拉奈奇的版畫與他吸
毒後在夢境中體驗到的宏偉建築，竟然十分雷同。

> 往上爬的，是皮拉奈奇自己：在階梯上再前進一點，會發覺階
> 梯突然中斷，沒有任何扶手，前方再也無路可走，這是盡頭，
> 再往前一步就落入深淵……。接著，把視線往上移，可以看到
> 空中還有更多階梯：於是，可憐的皮拉奈奇再度忙著辛勤上
> 爬，就這麼持續下去，直到無盡的階梯與皮拉奈奇都迷失在幽
> 暗的大廳上空。而我夢境裡的建築，也同樣具有無窮延展與自
> 我複製的力量。

　　但正如許多觀察者所指出，德昆西弄錯了：他以為這系列作品刻劃
的是「夢境」，但其實是在描繪監牢，畫中也沒有一位小小皮拉奈奇受
困在階梯。「與其說這是錯誤，還不如說是皮拉奈奇精準表現了自己的
狂喜狀態。階梯重現了畫家內心的翱翔狀態，這一點顯而易見。」愛
森斯坦如此評論，而他在自己的電影《恐怖的伊凡》（*Ivan the Terrible,*

↑↓ 諾蘭與艾瑪在加州度假，洛可・貝利克攝。多年後，這張照片啟發了下圖《全面啟動》的關鍵場景。

1944-1958）則運用了爆發力十足的「皮拉奈奇式」對角線與弧線，把角色的影子一一切成兩半。換句話說，皮拉奈奇的監牢看似夢境，而德昆西的夢境有如監牢。他並沒有「弄錯」。

　　或許可以說，諾蘭生涯所有作品都嚮往著這項「錯誤」，尤其是《全面啟動》，片中的夢境對柯柏妻子茉兒來說，就是貨真價實的監牢。她是明豔照人卻面帶淚痕的希臘神話人物尤芮蒂絲（Eurydice），她的死正是這些年來柯柏在海外自我放逐的理由。亞莉雅德驚恐地問：「你是不是以為可以打造一個記憶監牢，把她關在裡面？你真的認為那關得住她？」茉兒不僅是戀愛對象或愛情副線，更是《全面啟動》宏偉的敘事工程所仰賴的關鍵角色，她的背景故事與「究竟什麼是意念植入？」（inception）、「為什麼它如此危險？」的神祕核心，緊緊交織在一起。「我們還是可以在一起，就在這裡，就在我們一起打造的世界裡。」茉兒

活像個引誘伴侶重拾毒癮的毒蟲，她懇求，「選擇，請你選擇留在這裡。」誰不會因此心動？她周遭的木頭構件看起來十分真實，斑駁陽光增添了幾分溫暖；同時，在上一層世界中，廂型車還在墜落，飯店仍在崩塌，槍彈也仍在激起雪花。這部電影在質感上的精準度，才是重點；不真實的朦朧感，則會毀掉片中的兩難困境。有那麼一瞬間，就連柯柏自己都猶豫不決，雙拳在面前緊握，彷彿要重新找回越來越弱的決心。《全面啟動》雖然天才，敘事結構也不同凡響，卻有種悲傷拂過整個故事架構，這可以從柯蒂亞令人心痛的表演中感受到；然而，在短短幾秒鐘內，狄卡皮歐也捕捉到了這份傷感。這是作夢者專屬的悲傷，他知道，遲早有一天必定得醒來。

· · ·

在當代好萊塢，並不常看到這種感傷。但有一個地方，我們可以找到很多。蘭開夏郡（Lancashire）科恩橋女子教會學校以極度嚴苛聞名，艾蜜莉·勃朗特的兩個姊姊，瑪莉亞與伊莉莎白，甚至入學後就患上肺結核而病亡[2]。年幼的艾蜜莉只能忍受著乏味的學校生活，並沉浸在她的想像世界「玻璃城」。在那裡，「高聳的工廠與倉庫一層又一層堆疊到雲端，高塔似的煙囪位居最高點，不斷吐出巨大、濃厚的柱狀黑煙；工廠內機械的轟隆巨響穿牆而出，連城市這一端都隨之喧鬧。」這部在虛構玻璃聯邦裡探險的作品，是夏綠蒂、艾蜜莉與安妮三姊妹在青少年時期一起寫的，長久以來，學者都認為這是少年作品而不加重視，但從許多方面來說，它是托爾金（Tolkien）筆下「中土世界」（Middle-earth）的先行者。勃朗特研究學者亞歷山大（Christine Alexander）指出：「主宰這個奇幻世界貢達爾（Gondal）的，是四處瀰漫的拘束感，有時是物理上的，有時則是精神上的；故事中的敘事者被強大的情感、記憶與行動後果所綑綁。在這樣的世界裡，死亡是個解脫的選項。」艾蜜莉醞釀的幻想如此強烈，連她的肉體也感到疼痛而不得不回到現實。

喔，醒來時才可怕 —— 劇烈痛苦 ——

2　譯注：19世紀英國的勃朗特（Brontë）一家子女眾多，除了知名的作家三姊妹夏綠蒂、艾蜜莉、安妮（Charlotte, Emily, Anne）以外，還有大姊瑪莉亞、二姊伊莉莎白，與弟弟布倫威爾（Maria, Elizabeth, Branwell）。不幸的是，大姊與二姊都只活到10歲左右。

耳朵開始聽見，眼睛開始看見；

脈搏開始跳動，大腦再度開始思考；

靈魂感受到肉體，肉體感受到鎖鏈。

維多利亞時代的人認為夢是什麼？在佛洛伊德之前，關於夢的主流理論是聯想主義（associationism），該論因為 1749 年哈特萊（David Hartley）的著作《人的觀察》（*Observations on Man*）而廣為人知。此理論主張，由於作夢者的想像力壓過了理性，夢境因此變得駭人。夢不是祕密願望的實現，而是失控的虛構敘事。格拉斯哥醫師麥克尼希（Robert Macnish）在 1834 年的《睡眠的哲學》（*The Philosophy of Sleep*）寫道：「夢的幻象遠比最精緻的舞台劇更完備。一秒鐘之內，我們就可以從一個國家移動到另一個；在怪異、不協調的混亂中，時空天差地遠的人們被湊在一起……簡而言之，無論是多駭人、多不可思議或不可能的事物，看起來都不顯荒謬。」外在感官的介入經常會影響夢的內容，所以躺在煙霧瀰漫的房間裡，可能會夢見羅馬城陷落；麥克尼希也指出「夢境中的時間顯然會擴張」，正如劇作家為了寫出好戲而延展時間。上述這些夢的面向——與外在感官相連、與想像力連動、時間擴張——在佛洛伊德於 1899 年出版《夢的解析》（*The Interpretation of Dreams*）之後就退了流行，然而在《全面啟動》中，它們全都不可或缺。

夢對維多利亞時代的人而言，就像對諾蘭一樣，都是一種逃避。《記憶拼圖》與《全面啟動》的主人翁迷失在幻想裡，這並非因為他們的現實不愉快，而是因為他們根本無法忍受現實；而電影結局也暗示了他們仍然可能在自我欺騙，奇怪的是，觀眾卻因此感到開心（否定現實的心理防衛機制萬歲！），諾蘭極有效率地教導我們他鏡中世界的運作方式。這一點影評們倒是說對了。佛洛伊德這位精神分析之父認為夢是「願望的滿足」，而受壓抑的欲望是「通往無意識的康莊大道」，但在《全面啟動》擁擠、建築般精準的異世界裡，佛洛伊德完全看不到自己筆下的理論。這部片並非佛洛伊德、或甚至後一佛洛伊德的電影，而是前一佛洛伊德的。如果勃朗特姊妹是遊戲玩家，《全面啟動》正是她們會設計出來的多人電玩。

「我們討論到搭著電梯上下樓，藉此進入主角各個心靈層次的場景

時，我不認為有辦法否認其中的佛洛伊德理論性質。」諾蘭說，「佛洛伊德的想法在創作與藝術上很有趣。想想看《意亂情迷》（*Spellbound,* 1945）裡，希區考克找來達利（Salvador Dalí）設計夢境 —— 這在今天都不會有什麼效果。《艷賊》（*Marnie,* 1964）也有佛洛伊德的元素。就我們如何看待故事而言，佛洛伊德造成的影響實在太深遠了，老實說，甚至有點難以擺脫。我確實用過，也常常在寫劇本時刻意躲避。我在寫霍華‧休斯劇本的時候強力抗拒那種衝動，當時我跟製片爭辯過這一點，因為他們想要有佛洛伊德式的背景故事。我在大學時代以文學的角度讀過佛洛伊德，並研究了好萊塢黃金時代、偵探小說年代，與精神醫學之間的交互影響，有趣的是，佛洛伊德就是在同個時期越來越流行。在文學上，它們都相當類似。你去讀讀威爾基‧柯林斯的《月光石》，這本書雖不盡然是夢的解析，但在裡頭，心理學、經驗、記憶與偵探故事彼此有著某種關係。我其實是不久前才讀這本小說，所以它並沒有影響《全面啟動》，但我在《敦克爾克大行動》裡以小說書名為那

條船命名。令我著迷的是，如果把這本書當成第一本偵探小說，那麼它同樣也解構了現代推理故事。對每一位在各種媒介創作犯罪故事的人來說，它讓人學會謙卑，因為打從一開始作者就翻轉了整個類型，扭轉、並操弄了種種規則。這是傑作，真的太精采了。」

《月光石》起初是在友人狄更斯創辦的週刊《一年四季》（*All the Year Round*）裡，分成三十二部、用八個月時間連載。故事講述一棟鄉下別墅發生珍貴珠寶竊案，主角卡夫警佐（Sergeant Cuff）是個古怪的偵探，他也是小說史上第一個使用放大鏡的虛構人物。每個來參加別墅派對的人都輪番被他視為嫌犯，故事的懷疑對象一個輪一個，就像無止境的接力賽。更不尋常的是，故事是由幾名主嫌輪流講述，總共十一位敘事者接連陳述他／她的故事版本。其中一個角色說：「在我看來，每一個詮釋似乎都同樣正確。」然而，這個懸疑故事的結局真相才是最突出的：竊案是其中一位敘事者吸食鴉片之後犯下的。這是一場無意識犯罪，連犯人自己都不知道有罪。「流沙讓所有人都無法知曉這個祕密，但我已經破解了。此處的油漆污痕就是無可爭辯的證據，我已經發現，自己就是竊賊。」柯林斯第一次出手，就違反了「不可能的嫌犯」法則：敘事者就是罪犯。這個逆轉設計一直要到半世紀後阿嘉莎·克莉絲蒂的《羅傑·艾克洛命案》（*The Murder of Roger Ackroyd*）才會再次出現。然而，柯林斯的夢遊竊賊也預見了一百多年後《全面啟動》的柯柏。

不過，諾蘭是拍完《星際效應》之後才讀了《月光石》，為什麼要在討論《全面啟動》時提這本書？我們不難看出，為什麼《全面啟動》的創作基因庫裡有這麼大一部分可以追溯到維多利亞時代，因為這個故事或多或少是在 19 世紀氛圍中構思的，也就是「宿醉在維多利亞時代」的黑利伯瑞。那座校園有新古典主義庭院、拉丁文禱告詞，

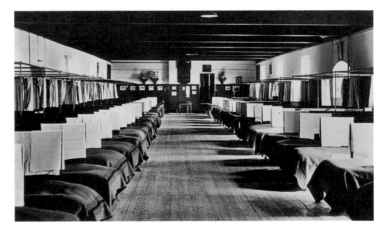

以及冷水澡，《全面啟動》的部分靈感來源，就是諾蘭在黑利伯瑞吸收的——《半夜鬼鬧床》、《平克佛洛伊德：迷牆》與艾雪版畫。有一段時期，人們認為艾雪的無限樓梯間就跟三角函數一樣，與真實世界沒什麼連結，艾雪曾在報導中說：「我的作品跟現實或心理學沒有任何連結。」但是

↑諾蘭在尤瑟夫的藥房地下室。黑利伯瑞的宿舍無意識中影響了這個場景。

2015 年，海牙（The Hague）舉辦了一場艾雪展覽，揭露出他戰後著名的迷宮作品——《日與夜》（Day and Night）、《階梯之屋》（House of Stairs）、《相對論》、《版畫畫廊》（Print Gallery）——與他中學裡的羅馬式樓梯間及走廊，其實有著相當程度的關聯。十三歲的艾雪就讀

位於荷蘭東部城市阿納姆（Arnhem）的學校，他覺得這裡很無趣，曾兩度留級，離校時還拿不到畢業證書，後來他回憶自己的校園生活有如「人間煉獄」。就是在這裡，樓梯間與走廊被改造為無限延伸，驚為天人。《全面啟動》裡也有與黑利伯瑞的新古典建築相似之處，尤其是尤瑟夫的藥房，他便是在此調製進入夢鄉的藥劑，而觀眾將會發現，藥房底下有間低矮的水泥地下室，頭頂掛著裸露的燈泡，十二名作夢者躺在一排金屬架床鋪上，顯然呼應了諾蘭住過的、遞迴且重複的梅爾維爾宿舍建築：長形的斯巴達式軍營、木頭地板、低矮天花板，還有兩排一模一樣的金屬床架，一端睡最年幼的男孩，另一端睡最年長的，每個人都藉此明白自己在大環境裡的階級位置──就是在這裡，諾蘭在熄燈後躺著聽音樂。柯柏從夢魘驚醒之後，退到隔壁浴室，站在一排洗臉盆前潑水洗臉，這裡也和黑利伯瑞的淋浴間一模一樣，有著磁磚牆面、深浴缸，與長水龍頭洗臉盆。

諾蘭說：「兩者很類似，你說得沒錯。我們睡了很多年金屬架床鋪，那絕對會讓我記在腦海。那是很常見的機構組織床鋪，標準的金屬床架，很適合電影裡該地區的後殖民狀態。我拍片時並沒意識到這件事，只是美學上覺得很合適。如你所描述的，宿舍的樣貌與運作是『形式的重複』，這確實與這部電影有連結；還有用音樂來逃避現實也是，不過這絕對是無意識的，拍電影就是這樣。我大學時代跟擅長分析文學的同學聊過，也跟教授討論過，發現電影創作者所做的很多事情都是潛意識的。我拍短片時，會傾向某些影像或符號──鐘、一疊撲克牌等等──因為它們有某種共鳴。這些年來我已經接受了一件事，做導演這份工作或職位，很多時候都是憑直覺或無意識地做事。《星際效應》裡的超立方體說不定是視覺上最徹底的遞迴概念，因為每一間臥室都與別間臥室有著些微不同，而且時間上都提前一點。而你講的是單位、樣式與多樣性的反覆──這個概念在我每一部作品裡都有：包括《星際效應》的臥室隧道，以及《全面啟動》裡，隨著時間而演化的房子也是這個概念的萌芽形式，還有電梯裡的遞迴鏡像隧道也是。我總試著以不同方式把它放進我的電影。」

諾蘭說不出為什麼宿舍的形式竟會長存於他想像之中，但確實是寄宿學校讓他第一次感受到時間與空間的限制所帶來的痛苦；在黑利伯

瑞，他的想像力獲得了維多利亞時代獨具特色的肌腱：逃避現實不僅是一種奢侈，更是一種必須。在他的宿舍裡，重複與遞迴這兩種關鍵元素首度匯聚，對他在構圖上與空間上的感性至關重要。如果你也想對透視法則心生怨念，梅爾維爾宿舍就是最佳地點。在《全面啟動》最早期的劇本裡，故事與一些可稱作「寄宿學校哥德風」的類型頗有關係，例如愛倫坡的《威廉·威爾森》（*William Wilson*）。這部小說裡的男孩在宿舍監視著他的分身，而這棟宿舍簡直就是迷宮（對於整棟大宅，我們最精確的理解，就跟沉思「無限」概念時差不多）；或是如吉卜林《叢林男孩》的喬治夢見「無限長的街道」，直到被一個名叫「日子」（Day）的警察逮捕、送回寄宿學校，然後「痛苦地坐上巨大的門前台階，努力背誦著九九乘法表」。什麼是夢境竊盜？難不成只是把寄宿生自主權遭踐踏的處境用誇張的方法呈現出來而已嗎？《一九八四》裡，溫斯頓的鄰居帕森斯（Parsons）談到「思想罪」時說：「你知道我怎麼犯下思想罪嗎？在睡覺的時候。」歐威爾將自己在十字門（Crossgates）預備學校的日子轉化為夢魘，並寫出了這本小說。那所學校每到晚上都有女舍監巡視宿舍，一心抓出聊天的男學生，再送去讓校長處罰。英國作家安東尼·魏斯特（Anthony West）在《原則與說服》（*Principles and Persuasions*）一書指出：「無論作者是否自知，他在《一九八四》所做的，就是把英格蘭所有人都送去巨大的十字門，讓大家都像他當時一樣悽慘。」

　　同樣地，說《全面啟動》代表從黑利伯瑞的夢魘醒來，也是過於簡化了。諾蘭在校時光遠比歐威爾在十字門快樂許多。宿舍雖然限制了他，卻也是他講故事的生涯起點。這份想像力是把雙面刃：結構既能局限人，卻也可以帶來解放，這樣的概念透過《全面啟動》萬花筒與稜鏡似的視角，無止境地反覆搬演。本片重新探討了《記憶拼圖》的一些主題如時間、記憶與放逐，但這一次，諾蘭帶著好萊塢的團隊精神、身為四個小孩之父的情感核心，以及剛拿下 10 億票房的大導演豪氣。湯姆·哈迪飾演的伊姆斯在片中說：「親愛的，你絕不可以害怕大膽作夢。」接著拿出榴彈發射器，硬是把高登─李維的手槍給比下。他精準抓住了導演的情緒——活潑、輕佻、逗趣。

↑ 喬瑟夫‧高登─李維，
在旋轉的飯店走廊準備
拍攝。劇組建造了長達
30 公尺的走廊，其外
部被八個巨大的圓環包
住，兩台巨型電動馬達
吊掛並驅動著這座走
廊，讓它可以 360 度
旋轉。

• • •

　　諾蘭一邊拍攝的同時，剪接指導李‧史密斯與助理剪接師約翰‧
李（John Lee）也一邊進行剪接，他們在卡丁頓設置了一個移動剪接
室，剪了好幾個月，而諾蘭就在不同的攝影棚和五、六個場景之間來來
去去。為了不用特效、真實地拍出零重力下與維安人員搏鬥的場景，
高登─李維花了六星期的時間像隻倉鼠一樣被轉來轉去，唯一的數位
特效，就是將這個段落最後一個鏡頭裡的攝影機移除。「我看到那場
戲的拍攝畫面時，真的很震撼。」史密斯說，他選擇讓這場戲一鏡到
底，「因為我們第一次看到畫面的當下反應就是：『這看起來是不可能
的。』」後來他們去巴黎待了一週，白天約翰就在旅館房間用筆電剪
接，但筆電能做的事情十分有限，因為他們只帶了不超過半打鏡頭，以
免筆電被偷（整部電影可以存進 1、2 TB 的硬碟內）。每天晚上，約翰
會在諾蘭用 35 釐米放映當天毛片之前，把硬碟鎖進保險箱。等後製進
入某個階段後，諾蘭就開始放映給他慎選過的友人看，藉此檢視播放效

果──《頂尖對決》之後他就沒這麼做了，該片也有類似的複雜劇情。直到放映到第三捲膠卷[3]，他才第一次真正感到害怕。

「電影剪接了幾週之後，正常來說你會有點自信，覺得它成形了。我們辦了場放映會，然後就撞上這堵『鋪陳之牆』。」諾蘭說，「有兩大部分，首先是米高·肯恩的場景，那是個巨大挑戰，我們在這裡耗了很長時間；然後還有這場戲的後一捲，裡面也是大量的鋪陳。映後，我們的臉都嚇白了，我好幾天睡不著覺，真是有夠糟糕。我心想：『老天啊，我們拿了 2 億資金，卻一把火燒掉了。』你懂我的意思嗎？其實我們花不到 2 億，但大家都以為有。然後又想：『那我們乾脆花掉 2 億好了。』向大家說明剪接室裡遇到的困難時，沒拍過電影的人有時候會認為你講得太誇張。你在製作電影的時候、找尋電影樣貌的時候──我跟史密斯剪接後會放給自己看──大多數情況都落在『這裡還可以更好、需要調整一下』。但就是牽一髮動全身，就像鎖緊輪胎上的螺帽。你鎖了這個跟那個，好讓它順利轉動，但有時候就是會遇到怎麼轉都不順的地方。你就會想：『這裡永遠不會好看，我們永遠過不了這一關。所以該怎麼辦？』我生涯中沒遇過太多次這種狀況，這就是其中一次。」

解決方案就是果斷剪掉。第一場戲被砍了一半左右，導致有些觀眾心裡永遠有個小小問號，不明白肯恩的角色跟狄卡皮歐是什麼關係：他的老師？父親？岳父？「大家可能會問到關於邏輯或故事歷史的任何問題，在原來的版本都有釐清，但我們把這場戲砍了一半。我們出去午餐，一邊討論這個問題，我說：『如果不要去擔心怎麼解釋，會怎樣？』很多人看了電影後，認為邁爾斯教授是他父親，而不是岳父，而我們的態度就是『就這樣吧』。我從來不記得拍攝其他電影的過程裡，曾經真的放下這樣的敘事點不管──就是說，我不去解釋這個人的關係。這對觀眾來說不太重要，如果他們真的有興趣，就會自己去弄清楚。這種型態的剪接對我來說很不尋常。而我們一旦這麼剪了，那場戲就比較不會導致劇情的停頓。接著是下一場戲，我不記得突破的細節了，但是跟蒙太奇有關係。這就真的是史密斯的本領了，我們倆坐在那裡想：『好，我們要怎麼處理，才能讓影像順暢、動感？』於是我們開始配音樂進去，讓場景保持著娛樂性，結果相當可怕。有一段時間，這場戲就是不好看。」

3　譯注：一般長度 35 釐米劇情長片的拷貝，大約有 7 到 8 捲膠卷。

　　到了電影最後兩捲，也就是第六跟第七捲，他們選擇從四條故事線匯聚的那一刻倒回來剪接，讓這一刻決定每條故事線的韻律與步調。「我們剪接那場戲的方法是，讓史密斯跟著我寫的劇本結構走。他試著依照劇本剪接，有些地方行得通，有些不行。最後我跟他這麼說：『你必須倒過來剪，先從一切匯聚在一起的那一刻開始，然後我們倒過來，把你剪好的場景一層層鋪進去。他明白後說了聲『太棒了』，然後就剪得順順利利。」

　　最後，他們終於剪到這一刻，諾蘭用了二十年左右光陰，才想出要怎麼抵達這一刻：但丁所謂的「所有時間都在此刻」（*il punto a cui tutti li tempi son presenti*）。當四條時間線匯聚在一起，全片的宏大設計自有其無與倫比的壯闊感，音樂與影像緊密交織，讓電影製作本身也成了一種音樂。季默的利地亞調式和弦進程（Lydian chord progression）呼應了約翰・巴瑞為《007：女王密使》所寫的配樂，無論音樂有多少節，都在四個不同音調之間來回——從 G 大調到降 G 大調到降 E 大調到 B 大調——我們期待聽到小調的時候卻聽到大調，就像把腳伸進空中卻發現有台階升上來讓你踩。這個音樂結構如此匹配本片如階梯般的敘事構造。在第一條時間線，廂型車終於以慢到看得清所有細節的速度落水；在第二條，高登—李維在零重力中繞道飯店電梯井，並播放琵雅芙的〈不，我毫無後悔〉以叫醒下一層的作夢者；琵雅芙的經典嗓音桀驁不

馴，有如警笛似的，在落雪的山坡之間迴響：

> 不！絕對沒有
> 不！我毫無後悔
> 不管是已經發生的好事
> 還是壞事，對我來說全都一樣

對《全面啟動》來說，好與壞也都一樣。在第三條時間線，費雪與父親和解，哈迪在雪地要塞設置炸藥；在第四條，柯柏懷抱瀕死的茉兒，回憶著他們共度的一生。茉兒眼淚盈眶，懇求：「你說過我們會一起變老。」柯柏溫柔地在她死前說出最後的台詞，這是狄卡皮歐在劇本改寫階段建議的，他說：「我們已經一起變老過。」此時，一段畫面讓觀眾看到他們兩個變成白髮的八旬老人，手牽著手走過混沌域一棟又一棟建築。這兩個夢境建築師度過了一生。「我們曾經共度了一生。」男人失去了妻子，但同一個男人卻跟她白頭偕老。兒子失去了父親，卻同時與父親和解。如果說《黑暗騎士》是諾蘭對於曖昧性的極致表現，《全面啟動》就是完全相反：任何人間事都會喚起反面，夢境變成監牢，007 電影變成夢中風景，地心引力法則遭毀；至於在這 2 小時 28 分鐘裡，藉電影逃避現實的概念，被賦予了納尼亞式的超然感受。

在本片最後一場戲，柯柏回到洛杉磯的家，在餐桌上開始轉他的陀螺，但是在確認陀螺會不會停下來之前（也就是確認他是否仍在作夢），他分心看著外頭花園的孩子。諾蘭讓鏡頭停在陀螺的時間長到讓人難受——陀螺晃了幾下，然後似乎又自己回復旋轉，在這一刻，銀幕轉暗。

「這個鏡頭切得非常明確。」諾蘭說，「大家對它的理解都不同，那一幀影格是史密斯跟我一起選的，我們前後找剪接點，一格一格地看。我們花了很長的時間才找到正確的那一格，會選這一格，就是因為陀螺搖晃的動態。我記得在網路上看過物理學家試著要追蹤分析這個動態之類的，但畫面其實是在搖晃回復正常的那一刻切掉。它就是一直轉個不停，然後開始不太穩定，但陀螺有個特點，就是它確實會在不穩定旋轉後恢復穩定。這個鏡頭我們剪過一個比較長的版本，就是在第二次

搖晃後才切畫面。我所有作品都以這種方式結尾，或許原因在於，我盡量不要強調自己在作品裡的存在感，你就是必須在某個時刻說：『故事講完了。』」

# NINE

# 革命
# REVOLUTION

「**你**一定會聯想到《雙城記》的,這本書你應該讀過了吧,」喬納把《黑暗騎士:黎明昇起》[1]的初稿交給他哥時說道。諾蘭回答:「我當然讀過。」但是看完劇本,他才發現自己根本沒有讀過狄更斯的小說,於是馬上訂了一本企鵝版本。《雙城記》的情節始於1775年,法國醫生曼奈特(Manette)從監獄中釋放,他被不公不義地單獨囚禁了十八年。「我對時空感到困惑。」他說,「從某個時候起 —— 我甚至說不清是什麼時候 —— 從我開始執業、坐牢、自己學著做鞋,直到我發現自己已在倫敦,跟身邊的親愛女兒住在一起,我心內是一片空白。」藍納·薛比可以馬上看出他的病情:曼奈特醫生得的是「創傷性順向失憶症」。

　　諾蘭起初並不願意拍這系列的第三部。「基本上,續集電影的第三集都很糟,或許《洛基第三集》(*Rocky III*, 1982)拍得還可以吧。第三集很難拍得好。所以我的直覺是改變類型。第一部曲是故事的起源。第二部曲是非常類似《烈火悍將》的犯罪劇,至於第三部曲,我們必須再加強力道,因為你不可能縮小格局。觀眾也不會給你選擇,你也不可能回頭去做以前做過的東西。因此,你必須在類型上做改變。我們思考過

1　譯注:以下簡稱本片《黎明昇起》。

歷史史詩片和災難片——《火燒摩天樓》（*The Towering Inferno, 1974*）加《齊瓦哥醫生》。喬納這麼形容：『你看，我們只要把這部電影的第三幕弄出來就可以了。』我們完成了兩部曲，每個人都期待『將要發生可怕的事』。我們就從這個點開始發展。『所有之前的蝙蝠俠電影都威脅著要把高譚市搞翻天，等著要看它崩毀。我們就讓它如願以償，讓恐怖的事情真的發生。』我對自己的作品並沒有最偏愛的一部，**但我覺得《黎明昇起》是被低估了。這部片有許多顛覆性和震撼的東西，如果要我改編《雙城記》，就會長這個樣子。」**

諾蘭兄弟從《雙城記》借來的東西大都是裝飾性的——片尾餘韻那句講述自我犧牲的名句（*我看見一座美麗的城市和一個燦爛的民族從這個深淵中升起……*）；狄更斯筆下趨炎附勢的律師斯崔弗（Stryver，柏恩·高曼〔Burn Gorman〕飾演），在片中變成了企業家達格特（Daggett，班·曼德森〔Ben Mendelsohn〕飾演）的助手；而《雙城記》中英國間諜約翰·巴薩德（John Barsad），則成了班恩的左右手（喬許·史都華〔Josh Stewart〕飾演）。其餘《雙城記》元素則更具有實質意義，分量最重的便是「革命正義」的主題，也就是人民自發組織的法庭所施加的正義。而法庭裡的班恩，就像《雙城記》中坐著打毛線的德法格夫人（Madame Defarge），以「命運堅持不懈的精神」編織著

正義。狄更斯的父親在年輕時就因捲入債務問題入獄,他經常去探監,因此對於這種「以自由之名進行革命,卻導致受害冤獄」的諷刺感到著迷。《雙城記》的故事在巴黎大革命到達高潮,巴士底監獄(Bastille)的仇恨鋪天蓋地而來,狄更斯以一連串強烈、直接的描述呈現這份氛圍——大砲、火槍、烈火與煙霧、受傷倒下的人、槍火閃耀的武器、熾烈的火炬、「尖叫、揮舞、咒罵」——他不斷將人民比喻作一片「活人之海」、一個漲起的浪頭,以及吞噬一切的大火。諾蘭得到了他要的主題與片名。

．　．　．

劇本還沒寫完,諾蘭就在他家旁邊的工作室建立了模型製作部門和美術部門,提供各式工具、工作台和繪圖台等設備來進行電影的設計。2008 年,他與編劇大衛·高耶在辦公室會面,討論是否有第三部曲的

↓ 諾蘭在班恩監獄片場。以印度拉賈斯坦邦(Rajasthan)月亮井(Chand Baori Stepwell)為原型打造而成,呈倒金字塔形,多層階梯往下直至水面。

可能，他們思考《黑暗騎士》結局留下的未解謎團，也就是，高譚市頒布的命令建立在謊言之上，並把情節重點和角色筆記一一寫在索引卡上。《黑暗騎士》事件過了八年，電影結束時，高登與蝙蝠俠達成協議：蝙蝠俠因哈維·丹特之死而淪為通緝犯，而「丹特法案」已達到預期效果，高譚市完成了犯罪的清理。成千上萬的暴力罪犯在牢房中腐爛，百分之一的人卻過著極度奢華的生活。與高耶的討論中，第三部曲的主題——也就是真相的揭露——開始浮出水面，在此基礎上，某些被壓抑隱瞞很久的東西漸漸凸顯而出。喬納提了一個建議：讓大壞蛋從城市的地下水道系統冒出來。

「喬納提出了這個想法：一個仰望天際的地下監獄，這點子真的超棒。」諾蘭說，「我告訴他，布魯斯必須被毀掉，然後被帶到這個地方，而且必須是個有異國感的地方。有趣的是，如果沒有這座地下監獄，這部電影就不會有力量。你想像一下，如果故事發生在某棟建築裡，那根本就行不通的；可是如果發生在地上的一個洞、一個坑，頻率就對了，要的就是這種受困井底的感覺。」如同《雙城記》，《黎明昇起》也是一部關於監禁的史詩，在故事中途，班恩把蝙蝠俠放逐到同一個地下監獄，也就是他最初現身的那個中東監獄，讓蝙蝠俠在這裡看著高譚市民踩著彼此往上爬，為生存奮鬥。「沒有希望，就不會有真正的絕望。」班恩說道。他就像早期基督教的教條主義者，認為地獄中受詛咒的靈魂雖然看得到天堂，但是永遠無法到達天堂。跟諾蘭的典型反派一樣，他加諸於他人身上的折磨，完全是心理上的。

「我們怎麼看待電影類型，就怎麼看待反派。有哪些不同類型的反派呢？忍者大師是 007 電影式的壞人，一個想把自己的哲學理念同化到全世界的知識分子；小丑是個瘋子，是連環殺手；最後，班恩必須成為怪物。班恩就是《原野奇俠》（Shane, 1953）的傑克·派連斯（Jack Palance），就是《星際大戰》的達斯維達，就是《現代啟示錄》的寇茲（Kurtz）上校。班恩也是軍人。湯姆第一次為我們配音時，感覺非常嚇人，彷彿魔音穿腦。我請他以直覺演一場戲的聲音，用些許理查·波頓（Richard Burton）式的音調，一種深沉、污穢、反派的聲音，但是那並不適合這角色。這部片每個工作人員都在這個聲音上花了很多工夫，例如在混音階段，突然就有人跳出來說『不對』。這聲音帶著一點

殖民主義的感覺，就像學過英語的人有時候會發音錯誤，儘管並不明顯；雖然沒有外國口音，但是語言的精確性卻有些偏差。班恩這個角色很難與希斯‧萊傑的成就相比，那就像是拿蘋果比橘子，但他確實是非常驚人的角色，湯姆的表演十分厲害。而我們對自己為這角色所編寫的一切，也感到相當自豪。有部分是喬納寫的，有些是我寫的，其中幾句台詞讓我非常著迷——當班恩講到黑暗，他說：『你以為黑暗是你的盟友，但只不過是你適應了黑暗。』效果超好。」

在漫畫中，班恩是個戴著彩色摔角面具的莽漢。但是在諾蘭的詮釋中，他是戴著防毒面具的革命家，有著野牛的身形以及達斯維達的口鼻面具，這般外貌也讓他怪異的口音變成可怕的利刃；他對著受壓迫的高譚市發表冗長演說，煽動他們奪回富裕壓迫者的城市控制權。「暴風雨來了，韋恩先生。」安‧海瑟薇（Anne Hathaway）飾演的貓賊塞琳娜‧凱爾（Selina Kyle）如此警告。諾蘭和高耶起初對於喬納企圖把貓女（Catwoman）帶回電影的一頭熱很不以為然，他們一想到 60 年代厄莎‧凱特（Eartha Kitt）對這角色又妖異又假仙的刻劃，就對這想法興趣缺缺。然而，當他們決定要重新塑造，把她變成一個離經叛道的女騙子時，便欣然接受了。《黎明昇起》中，貓女這角色花了大把時間在尋求「洗白」的科技，讓自己擺脫犯罪的過去。「在今天的世界，沒有重新開始的可能。」她的抱怨回應了《黑暗騎士》的歐威爾式隱喻，「隨便一個十二歲小屁孩，都會用手機搜出你做過些什麼。我們的一舉一動都被整理下來，記錄在案。」當班恩把 GPS 追蹤器放在自己人的夾克上，開槍射殺他，再把他推入下水道以追蹤吉姆‧高登的逃離路線時，他的行為完美呈現了這部電影的殘酷主題：一種新歐威爾式的黑色智慧。

「有趣的是，回顧《黑暗騎士》系列中的這些元素時，發現其實都來自我弟，他一直對這類科技相當著迷。他在《黑暗騎士》首次對我提出以手機做為麥克風的想法，那時候似乎是不可能的事。」諾蘭說道，「但現在時候到了。我想，聲納信號電話的視覺想像又向前邁進了一步；然而，操控麥克風、監控頻率的概念，在今天絕對不屬於科幻小說的範疇，但如果你是在《神鬼認證》（*Jason Bourne*, 2002-2016）那類電影看到這種東西，絕對可以理解。在當時，當我想像這項科技的異國情

↑ 阿拉伯地理學家伊德里西（Al-Sharif al-Id-risi）在西元 2 世紀所繪的地圖，以麥加的方向為基準，南方朝上。

調和可行性時，覺得真是不得了的一大步。第三集中，麥高芬就是貓女一直在追尋的洗白軟體；今天，用軟體把你的身分整個滅掉，似乎是個妄想──我們早就遠遠超過了這個點。你好好思考一下，如果這件事真的發生了，結果會是非常恐怖的。在今天，這是難以想像的事，太恐怖了。」

· · ·

→ 喬治·歐威爾《一九八四》電影擷圖，故事刻劃了一個離經叛道的愛情故事。

諾蘭彷彿是迷失的地密爾，但他並不是以迷失本身為美學目標的現代主義者。他不像達達主義和超現實主義那樣，「出走」（deambulations）的目的在於探索「甦醒生活與夢境世界之間的界限」；也不像情境主義那樣在城市「漂泊」，並以「心理地理學」原理來解讀城市。諾蘭不要迷失，他要的是方向，他以自己的方向感為榮。2017 年秋天，

諾蘭去查克農場（Chalk Farm）拜訪《敦克爾克大行動》的歷史顧問，約書亞·李文（Joshua Levine）。他在地鐵站下車，找了一台公共自行車，努力在站內地圖上尋找往李文家的路線。他看了幾分鐘，分不清正反，然後他頓悟到，這地圖並非指向北方。「現在的地圖，是以你在馬路上面對的方向為基準，就像手機的衛星導航。所以這下完蛋了，你幾乎不可能用 GPS 來建構你的思維地圖或者鳥瞰圖。這根本不能算是地圖，只是一些指示和說明。這比《一九八四》的一切都還要超過。你在本質上變成了機器人。我很想知道他們什麼時候做這些改變的，有人抱怨過嗎？還是說，我是唯一在乎的人？」

　　這其實就是歐威爾式的地圖，以《一九八四》老大哥控制下層人民的方式所重繪的地圖，也是歐威爾在伊頓公學圖書館看過、釘在黑板上的那張西方戰線地圖的放大版。他寫道：「當時的一切都和現在不同，甚至國家的名稱和它們在地圖上的形狀，也都不同。例如，『第一空降場』這個名稱以前根本沒有，它本來叫英格蘭，或不列顛；至於倫敦，他確信一直以來都叫倫敦。」主角溫斯頓是在沒有地圖的狀況下，才在「迷宮般的倫敦」找到了舊貨店（他在無名的街上東蹓西躂，不管走的是什麼方向）。在那裡，他買了日記讓自己寫下煽動思想，並遇到「文藝組」的黑髮女郎茱莉亞（Julia），與她一起享受離經叛道的愛情。「她逐一描述他要走的路線，精確猶如軍事部署……她的腦袋好像看著地圖似的。『你全部記得嗎？』她終於喃喃地說，然後刮去一小塊塵土，用鴿子巢的一根樹枝在地上畫出地圖。」

　　為了測試諾蘭的理論，我在倫敦的公園步道走了 20 公里，因為這是城市中少數無法以附近地標來定位的地點。我約了朋友馬塞爾·索魯（Marcel Theroux）一起，他剛結束克里米亞的報導工作回來，在克里米亞他完全依賴手機引路。「有一種感覺，就是你的大腦正在關閉。」他說，「你無需費心去探索路線，只要坐下來看看手機，根本不會注意到自己要去哪裡。」我們從肯辛頓的皇家地理學會出發，關掉手機，感到異常自由，然後一一訪問路人：「北邊是哪裡？」同樣地，他們不可以看手機。那天是陰天，很適合我們要做的事。排除手機和日照線索之後，地鐵站和公車站的地圖成了我們最中意的定位法，還有一個野餐的人也幫了很多，以及長在樹木西北面的苔蘚（那是照不到太陽的一

側）。馬塞爾告訴我，他的侄子芬利最近去參加西倫敦的音樂季，本來打算趕這班公車回家，但是手機沒電了。「基本上，他變成了嬰兒。我說：『你不能搭夜班公車嗎？』他的反應卻是：『我得掏出 50 英鎊搭計程車才能回到南倫敦。』」

下午過後，我們一路上已經聽到了不少可怕故事，其中許多都提到康沃爾（Cornwall），這裡堪稱衛星導航下的百慕達三角洲。夕陽西下時，我們前往海德公園的蛇形藝廊（Serpentine Gallery），在墨西哥藝術家弗里達・埃斯科貝多（Frida Escobedo）設計的展亭完成了最後的訪問。這裡是有著鏡面天花板的封閉庭園，牆面用水泥瓦片砌成，還有一座三角形水池，其中一條軸線對齊格林威治子午線。我們在那裡遇到了一對建築師，他們對公共自行車搭載的「探路者」地圖（Wayfinder）的使用經驗，與諾蘭的想法不謀而合：「這套系統中，歐威爾式的地方在於他們會整合你所有的路線數據，只需要一點點相關資訊，例如 WhatsApp 或 Facebook，就可以找出你的身分和位置。」一位奧地利女演員告訴我們，有天晚上她和丈夫開車去米蘭，就讓衛星導航帶著他們一路穿過白雲巖山脈（Dolomite Mountains）。「我們在白雲巖開了六個小時。」她說，「我開始歇斯底里，我從來沒有歇斯底里過。」

這天結束時，我們共訪問到 50 多人，年齡從 12 到 83 歲不等。我對回答進行評分，猜對北方者，給 6 分，回答北北西或北北東給 5 分，回答西北或東北給 4 分，依此類推，然後計算平均年齡。得 6 分的人平均年齡為 44 歲，得 5 分的是 27 歲，得 4 分的是 22 歲，2 分或以下的人，平均年齡為 19 歲。從諾蘭的理論來看，這結果很不錯。手機確實腐蝕了我們的方向感。他並不是唯一在乎的人。然而，這是否全是歐威爾式陰謀，有待質疑。

「這很有趣啊，」我把結果拿給諾蘭看，他說，「我覺得最有趣的是芬利，因為他真的變成了嬰兒。我之所以沉迷這件事，是因為在我的電影中，一直有這個我很感興趣的東西，也就是：我們在這牢籠般的世界有多少主觀意識；但同時，我們也深信『客觀現實』確實存在——這兩者的互相拉扯，就是我一直想探索的。我從來沒有意識到，一張有著東西南北、有城市或其他什麼東西的地圖，竟是如此自由的概念，直到這些東西都被剝奪，你根本不知道自己身在哪裡、要去哪裡。」

「我應該指出，芬利其實不喜歡叔叔把他當成嬰兒，然而更大的異議是，所謂的北方到底有多客觀？我與皇家地理學會的地圖館員進行了有趣的討論，我問他為什麼北方總是出現在地圖的上方。他說，托勒密是第一個使用我們所熟悉的『咬了一口的甜甜圈形』投影法來繪製世界地圖，這地圖反映了地球的曲率，但這也是因為他唯一可以使用的固定點就是北極，於是就那樣用了。我問館員：『如果托勒密去了亞洲或非洲，就會把指標定位在南方嗎？』他說：『是的。』」

「我只是在想，羅盤會指向北方是否有物理性的原因。但我想它也同樣指向南方，不是嗎？」

「所以地圖確實是歐威爾式的。」

「我忘了《一九八四》的地圖，我很久沒讀這本書了。當然，在歐威爾的案例下，地圖本身是在不被察覺之下受到操弄的。地圖繪製的背後有一種機制，關係到自由、控制，以及你能得到多少資訊。我們談論這些事情時，你必須保持幽默感，這並不是陰謀論。當我們開始仰賴某種技術，或者讓某機構來管理我們的資訊、追蹤我們的動態，那就有危險了。這並非誇大其詞，他們確實在鼓勵人的依賴性。我想教給孩子一件事，當我們去到一個新城市，我喜歡到處晃蕩、迷路，然後向他們解釋如何在沒有手機、沒有地圖的情況下，設法找到自己的路。我不必擔心迷路，如果你是遊客，那麼出現在隨便什麼地方都不會是問題 —— 問題是會尷尬。**我擁抱迷路：「我們會迷路，但也會找到自己的路。」這一點非常、非常直接適用於拍電影這件事。如果你打算搭建一個場景，就必須先用主觀視角賦予它具體的形象，才有辦法真的搭出來。**你總是在調和二維圖像和三維空間，採取主觀視角時也會想：「這和其他東西的關聯在哪裡呢？」這就是電影世界。故事的地理位置對我來說非常重要，是我籌備電影時會特別意識到的東西。」

・　・　・

籌劃《黎明昇起》時，諾蘭帶著他的團隊觀看《阿爾及爾戰爭》（*The Battle of Algiers*, 1966），這是導演吉洛・龐特科沃（Gillo Pontecorvo）的半紀錄片，描寫反抗軍對抗法國占領阿爾及利亞的戰爭，

→ 休息中的諾蘭與貝爾，
　攝於印度實地拍攝期
　間。

全片以鮮明、低成本的黑白攝影拍攝，表演者都是從阿爾及爾街頭招募
來的非演員。這部片首次發行就在法國被禁，但在威尼斯影展贏得了金
獅獎，黑豹黨後來還針對片中城市游擊組織的經驗進行研究，美國也
為了占領伊拉克事件在五角大廈放映這部片，以進一步了解如何發動
「反恐戰爭」。電影中，卡斯巴古城區（Casbah）幽闇蜿蜒的小巷弄，
為民族解放陣線（National Liberation Front）提供了迷宮般的藏身之所，
他們在整個城市範圍內發動游擊戰，滲透檢查哨、在餐廳引爆炸彈，
殺死數十名平民。劇組還再次看了《大都會》、《齊瓦哥醫生》以及
《城市王子》，藉此研究電影主題與建築之間的關係。其中，《城市王
子》是薛尼‧盧梅自己編劇的唯二作品之一，主角丹尼‧切羅（Danny
Ciello）是緝毒警探，跟薩皮科一樣，他也身陷警察貪腐和官方調查之
間的困境。「這部盧梅作品被低估了，它非常了不起，我們看的影片拷
貝狀況很糟，色彩怪異，但還是那麼精采好看。」諾蘭特別注意到，盧
梅避免使用中距鏡頭，只用廣角鏡或長焦鏡頭，這樣拍能把空間拉長、
縮短，因此畫面中的市街看起來就變成兩倍或一半長。此外，他還避免
拍攝到天空。盧梅說：「天空象徵自由，可是丹尼找不到出口。」

　　《黎明昇起》在 2011 年 5 月開始主要拍攝，代號為「勇敢的麥格
納斯」，開拍地點在印度拉賈斯坦邦的齋浦爾市（Jalpur），這地方位
於鄰近巴基斯坦邊界的印度鄉區。劇組在這裡拍攝監獄的外部景觀，監

獄內部則是以該邦的月亮井為設計藍圖，在卡丁頓搭景拍攝：一座倒金字塔形的建物，底部最寬，一道豎井往上直通地面。在籌備期間，諾蘭會見了攝影指導瓦利‧菲斯特和視覺特效指導保羅‧法蘭克林，他們大部分的對話都是從「我們真的辦得到嗎？」開始。即使是片中最複雜的視覺特效鏡頭，也包含了攝影元素：前景和背景至少有一項是攝影機實拍。那場因班恩引發暴動而遭打亂的足球比賽，是在匹茲堡亨氏球場（Heinz Field）拍攝，他們在一塊有坑窪的隆起地面實際引爆。匹茲堡鋼人隊客串飾演高譚隊球員，此外還有一萬一千個臨時演員，以 iPad 抽獎為號召，在匹茲堡夏日超過攝氏 37 度的高溫之下入座，在兩次拍攝設定場景之間可以喝些冷飲。在後製階段，法蘭克林旗下的視覺特效藝術家用轉描（rotoscoped）處理前景，讓球場崩壞、強化煙火，並讓驚恐的群眾從一萬一千人增加到八萬人。他們在洛杉磯待了九週，然後在紐約待了十二天，川普大廈的前門取代了之前的理查戴利中心（Richard J. Daley Center），成為韋恩企業的新總部。在部分封街的華

↓ 諾蘭正在指導貝爾和湯姆‧哈迪在地下巢穴的打鬥戲。

爾街當中，他們放進了攝影器材、特效裝置，以及一千個臨時演員，諾蘭就在這裡拍出蝙蝠俠和班恩的衝突高潮，而這裡距離現實中占領華爾街示威集會的祖科蒂公園（Zuccotti Park）並不遠。雖然電影並沒有以此為主題，謠言卻已經傳開了。

「占領華爾街運動就在旁邊。」諾蘭說，「我們的拍攝必須配合他們的時間。當時我們都很清楚，這部電影寄託的悲憫情懷與這項運動非常吻合。如果你想討論這系列的階級議題，就得去看《黎明昇起》，因為布魯斯獲得最後勝利之前，必須先失去一切，包括破產。他也有很多自我厭惡的情緒，每當談起有錢人階級如何宣揚自己的慈善事業，他總是說：『真是狗屁。』其實我覺得這部電影在文字上是相當具有顛覆性的，因為它具備娛樂效果，卻也暗藏波濤洶湧的玄機。我從沒想過我們可以搞定這部片，但我們做到了。我不知道大家會怎麼看這部片，《黑暗騎士》系列並非政治行動，它們探索的是在每個人內心占據重要位置的恐懼，無論左派還是右派。《黑暗騎士》是無政府的，《黎明昇起》則是煽動的，是關於社會的崩解。」

↓ 湯姆・哈迪飾演的班恩「生於黑暗」。

　　　　　·　　·　　·

　　《黎明昇起》的劇本寫作，正值 2008 金融危機的震盪期，而拍攝期間剛好也是 2011 占領華爾街的集結高峰。這部電影巧妙洞察到後工業經濟的要點，預示了一個在革命激情煽動之下，被階級戰爭所撕裂的現代美國。當哈迪飾演的班恩到達高譚市，我們第一眼看到這個角色的畫面，是他的背影。在城市的地下水道系統內，他蹲坐在自己的巢穴，燈光照射下，背闊肌和斜方肌一覽無遺，彷彿是從周遭黑暗中雕刻出來，就像柯波拉《現代啟示錄》中，用海綿仔細清洗光頭的馬龍·白蘭度 —— 他溫柔地摸著頭，就像在《教父》中撫摸一隻野貓，以及在《岸上風雲》（On the Waterfront, 1954）撫摸伊娃·瑪麗·仙（Eva Marie Saint）的手套。作家華萊士（David Foster Wallace）在小說《無盡的玩笑》（Infinite Jest）寫道：「他觸摸任何他所能觸摸到的，彷彿那都是他的一部分。似乎對他而言，他所粗暴對待的世界，是要用感知來觸碰的。」哈迪是白蘭度的狂熱弟子，他以貓科動物似的細緻，軟化卻也強化了班恩的殘酷：殺戮之前他會抽動小指；扭斷達格特的脖子之前，那隻充滿占有欲的手輕輕落在他肩上；或者，在足球賽前，他對男孩唱國歌的歌聲表示讚賞，說了一句「多麼可愛的聲音」，然後馬上發動全城爆炸攻擊，把高譚市踩在腳下。因此，哈迪所詮釋的班恩，是個被文明教化的蠻族，或者說，文明當中的蠻族。文明必須為自己的不小心付出代價，因為它令班恩崛起，進而粗暴地回應文明的美好。

　　在序幕中，班恩和同夥用 C-130 運輸機挾持了一架渦輪螺旋槳飛機，這是典型的 007 電影橋段，交通工具挾持交通工具，就像《雷霆谷》的太空梭吞掉了另一架太空梭，只是 007 的反派從來沒有如此周詳的計畫。《第七號情報員》（Dr. No, 1962）中，約瑟夫·懷斯曼（Joseph Wiseman）飾演的諾博士說：「飛彈只是證明我們力量的第一步。」他用原子無線光束干擾了美國太空梭發射，但是下一步的計畫藍圖卻一片空白。《雷霆谷》中，唐納德·普萊森斯（Donald Pleasance）飾演的惡魔黨首腦布洛菲（Ernst Stavro Blofeld）叫道：「幾小時之內，美國和俄羅斯毀滅彼此之後，我們將看到一個新的力量統治世界。」然而究竟是

51

EXT. GUNMEN SHOOT.

52

GUNMAN ATTACH GRAPPLE TO TH TURBO PROP

53A

2ND GRAPPLE ATTACHED.

53B

THUMBS UP.

SHOT CONTD

54B

P.

SHOT CONTD

55

TURBO PROP PILOTS BATTLE CONTROLS.

37 56A

BANE TRAPS CIA WITH HIS HAND CUFFED ARMS AS ...

SHOT CONTD

56B

38

THE PLANE UP ENDS

TURBOPROP

57

DOWN ANGLE CABIN TILTS

58A

TILT DOWN

SPECIAL FD TUMBLE ...

SHOT CONTD

58B

TILT DOWN

... OVER THE SEATS.

59

ANGLE TURBO PROI THE NOSE

60

61

DOWN AN THE SARG LOOKS EI AMONG T

什麼樣的統治系統（資本主義與共產主義的某種混搭體？）依然不確定。《黎明昇起》中，我們的反派有精細的藍圖，一份鉅細靡遺的「公民接手」計畫。首先，班恩對證券交易所發動攻擊，讓達格特得以惡性收購韋恩基金會，奪走了韋恩的力量來源 —— 財富。這部電影很有趣地運用了與《黑暗騎士》的時間差，雖然上映相隔四年，劇中卻延伸到八年，讓布魯斯的身體狀況隨著貧富差距惡化而每況愈下，也讓克里斯汀・貝爾演出了這系列的最佳表現：他疲倦、傷痕累累，終究得為了多年以前與《影武者聯盟》的浮士德約定而付出代價。正如片中，達格特生動地描繪：「他離群索居，指甲留到八吋長，撒尿都用玻璃罐。」這是諾蘭在霍華・休斯劇本裡的細節。醫生告訴韋恩，他的膝蓋沒有軟骨，而且腦部組織受到重創。阿福說：「我可以幫你治療傷口，但我不會幫你埋葬。」布魯斯駕駛著全新的蝙蝠飛車逃離警察追捕時，阿福不以為然地譴責：「你駕著福克斯給的新式高檔玩具，卻換來大批警察的追捕。」就彷彿諾蘭自己看著這系列的雪球越滾越大一樣。《黎明昇起》是三部曲中最龐大，也最蠻橫的一部，片中有兩台新的蝙蝠車、一場核爆，還有一句教人沮喪的台詞：「讓總統上線。」至於高譚市各座大橋在遠景崩解的景象 —— 殘骸撞擊水面、冒煙 —— 則都是電腦特效，也只能是特效。任何一個 911 當天身在紐約市區的人都知道，這就是雙子星倒塌的樣子：一個遠景，以及陰森的沉寂。

接著，班恩的人馬喬裝維修城市基礎設施，在橋梁和隧道裝設炸藥，用水泥攪拌器將炸藥填充的水泥倒入地基。「我對土木工程一無所知。」正在執勤的年輕警察布雷克（喬瑟夫・高登一李維飾演）這麼說道。高登回答：「但是你了解模式。」自爆建築這個概念，就是最純粹的諾蘭美學：建構和解構的結合。如果《全面啟動》是導演熱愛現代建築的絕對體現，《黎明昇起》就是他對爆炸、崩毀和拆解的禮讚；如果《黑暗騎士》的質地是玻璃與鋼材，那麼本片就是混凝土，包括班恩潛入的下水道混凝土牆，以及盧修斯展示的地下掩體。最後，班恩劫持了足球賽，他的黨羽清空了這座城市的監獄，犯人組成一支臨時民兵部隊，身穿橙色連身衣，朝著第五大道邁進。他們揮舞著 AK-47，有錢人則縮在漆木家具底下，皮草和絲袍統統扔到了路上。

「我們從腐敗者手中奪回了高譚市，並交付給了你們 —— 人民。」

← 《黎明昇起》序幕分鏡手稿。

班恩的低語有如變調的樂音。在稻草人所主持的「袋鼠法庭」上，有錢人被拖進來，獲准從「死亡或流放」二擇一，但兩者其實是同一件事。所謂「流放」，就是被迫走在城市周圍的冰層之上，直到薄冰破裂，沒人過得了這一關。諾蘭把在《記憶拼圖》中對藍納‧薛比所做的事，同樣拿來放在高譚市：他讓整座城市遭受單獨監禁。如同《齊瓦哥醫生》一般的降雪，進一步隔離了這座城，也象徵著漫長冬日的開始。蝙蝠俠與班恩的那場高潮對決（他的拳快猛如閃電）也是在微飄的霜雪中進行，就像第一集裡的布魯斯長途跋涉來到影武者聯盟道場，降雪時而直落，時而橫飄。就連諾蘭的雪花也不知該飛向何處。

<p style="text-align:center">•　•　•</p>

「這是電影史上最長的倒數計時，」諾蘭說，「好像五個月左右。通常大家會以為：『這座城市被劫為人質，必須是分秒必爭的奪回戰。』我們跟電影公司討論了很多，他們說炸彈怎麼可以在三個月之後才爆炸，如果要在三個月後爆炸，蝙蝠俠也必須在三秒內拯救世界。我的回應是，同為華納兄弟出品，《哈利波特》系列在每一部片當中，都有前一秒還在下雪、下一秒就剛剛好發生神奇事情的狀況。」這部片在洛杉磯、紐約、倫敦三個城市的 IMAX 電影院舉辦試映會，電影前六分鐘開場白就引起觀眾不滿，他們幾乎聽不懂班恩在說什麼。《娛樂週刊》（*Entertainment Weekly*）提出警告：「要聽懂班恩的對話，你準備好燒腦吧。」《每日野獸》（*Daily Beast*）說：「角色彷彿呼吸困難，還夾雜『類英語』口音，根本不可能聽懂。」在諾蘭察覺任何異狀之前，馬上就要面臨一場全面爆發的公關危機。

「我的天，」他說，「這是我處理過最難搞的電影公關事件。奇怪的是，我其實花了非常多時間討論混音。公開電影序幕的時候，語音處理就已經很驚人了，而且那時候更難聽懂，於是我們乾脆就簡化，不再那麼大幅調整語音，讓湯姆自己的聲音更多。妙的是，電影放映結束後，很多觀眾在問卷中表示聽不懂湯姆說的任何一句話，卻沒有半個人抱怨看不懂劇情，這可是同一場。現在看到的《黎明昇起》裡，班恩有七、八分鐘的精采獨白，有他與蝙蝠俠的對話、在黑門監獄前的演講，

以及在體育場的演講。班恩這角色很會演講，他會告訴你發生了什麼事。每個人也因此知道發生了什麼事。但當你把他的嘴巴遮起來，就會擔心聽不到聲音，於是湯姆發展出一種奇怪的說話方式。然而，特別是對美國觀眾來說，這非常難以進入。不過，很棒啊，我們經歷了一場有趣的過程。」

就跟《黑暗騎士》一樣，本片也在總統大選之年問世。這次是歐巴馬角逐連任，對手是羅姆尼（Mitt Romney），網路迷因同樣對此大作文章。保守派電台主持人林博（Rush Limbaugh）聲稱，蝙蝠俠的對手「班恩」之名是在暗指羅姆尼的前公司「貝恩資本公司」（Bain Capital）。《華盛頓審查員》（Washington Examiner）的保守派評論家傑德・巴賓（Jed Babbin）質問：「歐巴馬團隊多久會把這兩者連在一起，將羅姆尼塑造成把經濟帶上絕路的人？」右翼作家克里斯汀・托托（Christian Toto）觀點相反，他認為必須從讚美華爾街占領運動的角度去看，否則這部電影不可能成立：「班恩的黨羽正是在攻擊華爾街，他們粗暴毆打有錢人，並且向高譚市的好人保證：『明天，你會奪回你該得的。』」《紐約時報》專欄作家杜塔特（Ross Douthat）則立場居中：

> 在整個三部曲中，布魯斯・韋恩與影武者聯盟導師之間的區別，並不在於他相信高譚市的良善；而是他相信，妥協過的秩序仍然值得捍衛，如果這秩序付諸流水，隨之而來的就是比腐敗和不公不義更加黑暗的東西。這是個保守的訊息，而不是勝利的、胸有成竹的、資本主義云云的訊息：它反映的是一種「安靜的保守主義」，而非喧囂的美國主義，這應該歸功於埃德蒙・柏克，而不是肖恩・漢尼提[2]。

這個論點十分犀利。不只是因為柏克的《法國大革命的反思》（Reflections on the Revolution in France）深深影響了卡萊爾（Thomas Carlyle），而卡萊爾的《法國大革命史》（French Revolution: A History）又餵養了狄更斯的《雙城記》；也是因為柏克譴責法國大革命好比「無政府主義的法規」，並搗毀了「國家的脈絡」，他還預言這場革命終將吞噬掉自身的年輕熱情，招來軍事獨裁。正如他預言了拿破崙的崛起，

2　譯注：埃德蒙・柏克（Edmund Burke）是18世紀英國哲學家，一般被視為現代保守主義的先驅，也是「自由保守主義」的代表，曾在著作《法國大革命的反思》嚴厲批判法國大革命。肖恩・漢尼提（Sean Hannity）是美國保守派評論家，長年主持福斯電視台的《漢尼提秀》。

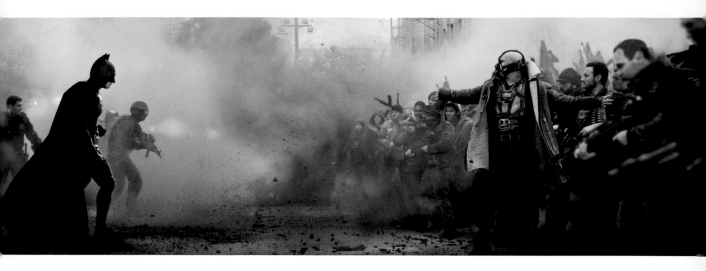

↑ 蝙蝠俠和班恩的對峙。
他們將高譚市帶向了革命的邊緣。

《黎明昇起》也可以很直覺地聯想起唐納·川普參選而引發的政治大震盪。片中，韋恩企業大樓的外觀就是來自第五大道上川普的黑色玻璃塔。「我告訴你，那真的很棒。」川普在 YouTube 影片中說道，他讚美這部片的攝影，並特別強調：「最重要的是川普大廈，我的大樓，扮演了一個角色。」暫且不論這座建築本身是統治階級的象徵，而布魯斯·韋恩其實是被迫脫離這龐然大物，成為這場階級鬥爭之外的新興個體。幾年後，川普就任美國第 45 任總統，在 2017 年就職典禮上，他似乎引用了班恩在黑門監獄的部分演講內容（我們從華盛頓特區轉移權力，並交付給了你們——人民）。這段引用馬上就被發現，如同他在 2020 年競選活動影片中也用了本片的配樂。華納兄弟迅速要求川普團隊刪除引自這部片的所有內容。

「在我所有的電影中，《黎明昇起》是拉扯得最微妙的一部。」諾蘭說，「我認為你必須費盡心思去看，才會認為這部片有右派特質，若真要說它有什麼特質，也絕對是左派的。大家聽了班恩的演講，紛紛說『他聽起來像川普』或者『川普聽起來像他』，這個嘛，重點就是煽動。他是壞人。創作《黎明昇起》的過程中，我害怕的是什麼？我害怕煽動。到頭來，我的害怕是正確的。這部電影本不該是政治的，它並非有意如此；這部片講的是原始的恐懼。寫劇本時，我們確實有這種虛假的平靜感，每個人都覺得一切安好，我們度過了金融危機，但是潛藏在下的危機正呼之欲出，極可能導致困境。電影總是在一個安全的、令人

宣洩的環境中播映，你可以從中體驗混亂和無政府的危險，尤其是後者，我認為無政府正是這三部曲的最大反派。一名法外英雄受困在社會崩潰之際，這概念對我和大部分人來說都是非常不舒服的，然而電影依然讓希望得以實現，你相信英雄人物可以單槍匹馬打破平衡、扭轉情勢，或者以某種方式帶來啟發。這些電影都是這樣製作出來的。我和朋友聊天，他們都問我為什麼不拍一部電影，直接討論我在政治上關注的話題，我總是說：『因為不可能拍成功。』**你無法用單純的敘事來告訴人們如何思考，這是永遠行不通的，人們只會對此反感。你必須忠於敘事以及說故事的原則，這也表示，你會有被誤解的風險。**但這並不代表你不在乎某件事，或某件事對你沒意義，但你必須中立客觀地處理。你無法告訴別人怎麼想，你只能邀請他們去感覺。我經常想起《神鬼戰士》（*Gladiator,* 2000）的精采片段，男主角砍下對手的頭，然後轉向觀眾，問他們：『這樣你們開心了吧？』無論如何，你都必須讓觀眾開心。」

· · ·

2007 年某個晚上，諾蘭兄弟在為《黑暗騎士》勘景時，喬納談起自己正在幫史蒂芬・史匹柏編寫的劇本。這劇本源自於一次聚餐，成員有製片人琳達・奧布斯特（Lynda Obst）和加州理工學院的物理學家基

↑←1904 年，任職於瑞士伯恩專利局的愛因斯坦首次想到了相對論的原理，根據該想法，若讓雙胞胎一人留在地球，另一人從深太空（deep space）回來，那麼兩人相聚時就會發現，彼此經歷的時間速率完全不同。

普・索恩（Kip S. Thorne），兩人之所以認識，是因為三十年前天文學家卡爾・薩根幫他們安排了相親。在這次聚餐上，他們構思了一部關於黑洞和蟲洞的電影。索恩曾在 1988 年的論文寫道：「可以想像，某個先進的文明從量子泡沫中拉出一個蟲洞。」兩人還畫了張圖，上頭標示著：「時空圖解 —— 將一個可供穿越的球形蟲洞轉換為時光機器。」諾蘭一聽到這想法，瞬間安靜下來，就跟許多年前，他在芝加哥開車前往洛杉磯的州際公路上，聽到《記憶拼圖》想法的反應一樣。

「《全面啟動》和《星際效應》其實非常相像。」諾蘭說，「喬納寫《星際效應》的初稿時，我正在寫《全面啟動》。那時候他知道我在做什麼，而且我一定有在某個時刻想到：『好吧，我們小心不要冒犯到彼此。』」喬納為了探究這個故事並理解相對論，在加州理工學院研究了好幾個月。在索恩指導下，他鑽研了物理學家所謂的「宇宙的扭曲」—— 彎曲的時空、現實構造中的孔洞、重力導致光線偏折 —— 他注意到，愛因斯坦用來說明狹義相對論和廣義相對論所舉的例子當中，有一

↓ 諾蘭和弟弟喬納，在《星際效應》劇照拍攝期間。攝於倫敦。

個共同的主題：都有一種「內在悲傷」，經常是兩人分開，一人在火車上，另一人在月台；或者一人在太空船，另一人留在地球，當火車或太空船以近光速的速度飛馳，他們揮手告別。喬納也沒有忽略愛因斯坦在一個範例中講到雙胞胎。他的劇本顯然喚起了他和哥哥的童年記憶，當時太空競賽在大家心中仍是新鮮事，他們會黏在電視機前看著卡爾‧薩根的紀實影集《宇宙》，或者全家一起出去看《第三類接觸》（*Close Encounters of the Third Kind,* 1977）。這些，都發生在諾蘭被送去寄宿學校、全家人搬到芝加哥以前。

「我們曾經仰望天際，好奇我們在星空中的位置。」約瑟夫‧庫柏（Joseph Cooper）回憶道，他是退休 NASA 飛行員，也是喪偶的鰥夫。由於 NASA 關閉，他被迫失業，成了失落的一代。NASA 當時之所以關閉，照教科書的說詞，目的是為了瓦解蘇聯。「如今我們只會低頭，憂心自己腳下的塵土。」一場小聯盟棒球賽，被天空一道亮藍色線條給打斷──古老的 NASA 太空探測器墜落，庫柏被派到聖塔克魯茲（Santa Cruz）附近的無人島，在那裡發現了 NASA 祕密運作的地下設施。他協助科學家解開探測器上的數據，並獲邀領導一項任務：尋找適合人類居住的星球。一開始，他拒絕了這件差事，因為他想到自己的兒子，但後來還是接下。他把手錶交給兒子，向他保證一定會回來。喬納的版本與諾蘭最後的成品非常不一樣，他的結局是庫柏離開兩百年之後，回到地球，發現兒子死了，農場也被大雪淹沒。他奮力在嚴寒中回到太空船，卻似乎死在暴風雪中，但接著他在一個巨大太空站的病床上醒來，在這裡遇到了前來太空站見他一面的曾曾孫。這位老人無法說話，但是他的曾曾孫伸手打開床邊抽屜，拿出庫柏的手錶交還給他，也就是他離開地球時送給兒子的那隻錶。

夢工廠從派拉蒙公司分離之後，史匹柏轉向其他拍片計畫，於是諾蘭聯繫派拉蒙，看他是否有可能接手這部電影計畫。諾蘭說：「確定可行之後，我跟喬納說：『我希望以你的劇本為基礎，再結合一些別的想法，是從我自己正在寫的別部劇本來的，跟時空主題有關。你願意讓我接手，並拍成我的作品嗎？』喬納在他的劇本寫下了這個與眾不同的角色、一段非凡的父子關係、超棒的第一幕，還有一個不可思議的結局。他的劇本包含了所有我衷心想要探索的元素。他說：『好吧，喜歡就試

試，看看你想做什麼。』我覺得，最後我做出來的東西，非常接近他追
求的。」

# TEN

# 情感
# EMOTION

開始寫下《星際效應》劇本之前，諾蘭撢掉了打字機上的灰塵，這是他二十歲生日那年父親送的禮物，他打下一頁摘要，概括自己對這部電影的想法。每部電影他都會這麼做。「我會寫下一頁或一段文字，把我認為這部電影的要點記下來，就像一個大方向，說明我想做些什麼。然後我會把筆記收起來，但時不時就回來看看，例如完成劇本初稿後，或是進入前置階段時。我只是想提醒自己，因為當開始思考故事運作後，經常就會迷失方向，而當初寫下的大方向，會幫助你實現目標；尤其是進入前置作業後，因為你需要請人設計、建造、勘景，每件事都得相互協調。可是一切都不可能如你最初所願，完全不可能。預算、地點、場景等等，都不會如你所願。於是，你得開始下決定，我不會說那是妥協，因為不一定是。有時你也會發現一些很棒的東西，就繼續順著做下去，哦，我可以這樣做、那樣做。一旦你完全進入這樣的工作機制，就很難回頭了。從更大的層面來看，你很難記得當初想做的是什麼。

在《星際效應》的狀況裡，這份電影摘要還有另一個目的：諾蘭要把它交給作曲家漢斯‧季默，請他為這部電影配樂，即使劇本連個影子

都還看不到。「在我甚至都還不知道怎麼做這部片之前，就打電話給漢斯，我跟他說：『我給你一個信封，裡面有一封信，這封信將會告訴你我們準備要拍的電影的內在核心。只有電影中幾句話。這就是電影的核心。我給你一天；現在你只要做點音樂，而且得在一天之內交給我，那將是讓我們長出配樂的種子。』過去我們花了很多時間合作，每當這過程快要結束時，我們都試著要突破一手打造的技法，回歸故事的核心。我想，這一次就讓我們來翻轉整個過程。從配樂開始，循序發展下去。」

諾蘭打給他時，季默正在參加洛約拉瑪利蒙德大學（Loyola Marymount University）影視學院的學生聚會。一天之後，信件寄到了。是一張厚厚的牛皮紙，上面有打字機敲出來的文字，告訴季默這封信沒有副本，是原件。紙上寫了一個短篇故事，其實只是父子故事。這封信讓他想起多年前的一個聖誕節，與諾蘭和其妻艾瑪在倫敦的對話。當時他們正在皮卡迪利圓環的沃爾斯利餐廳（Wolseley）用餐，這是一家裝飾藝術風格（Art Deco）餐廳，生意繁忙。當時下著雪，倫敦市中心交通癱瘓，三個人都被困在餐廳裡。他們聊到了小孩，季默的兒子當時十五歲，他說：「孩子出生後，就再也無法用自己的眼睛看自己；你總是透過他們的眼睛看到自己。」凌晨一點左右，他們走到圓環外頭空蕩蕩的街道，一面想著該如何回家，一面打了場雪仗。

隔天，季默寫了一整天，晚上九點，他寫好了一段四分鐘的鋼琴弦樂曲，靈感來自他身為人父的感情。他打給艾瑪，告訴她曲子寫好了。「你要我寄過去嗎？」他問道。「哦，他非常好奇呢。你介意他過去拿嗎？」艾瑪回答。於是諾蘭跳上車，開到聖塔莫尼卡季默的工作室，坐上沙發。季默事後回想，自己就像在別人面前第一次演奏新作品的作曲家一樣，他不看著諾蘭，而是直視前方，演奏完後，他轉身。他看得出諾蘭被感動了。「我最好馬上開始拍。」諾蘭說。「嗯，是的，但這是什麼樣的電影啊？」季默問。這位電影創作者開始描述起這部關於外太空、哲學、科學與人文的龐大史詩。「克里斯，等等，我寫的這個東西是非常私人的，你知道吧？」「是的，但我現在知道電影的核心在哪裡了。」

那天晚上季默在倫敦對他說的「孩子出生後，就再也無法用自己的

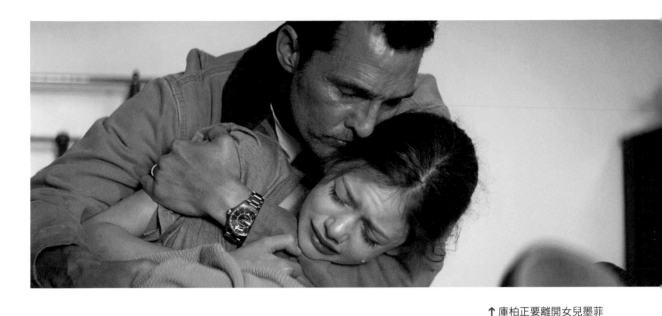

眼睛看自己；你總是透過他們的眼睛看到自己」，如今變成了 ——「某種寓言。」諾蘭說道，「你可以把它理解成鬼故事。父母就是孩子未來的鬼魂的概念。那是我給他的寓言，因為我希望他寫的音樂可以成為故事的情感核心。這是個父母以鬼魂姿態審視自己的孩子，然後奮力獲得自由的故事。」

諾蘭非常思念自己十一歲的女兒弗蘿拉，他離家去拍片前，徹底感受到這份揪心。《星際效應》的工作代號便是「弗蘿拉的信」。諾蘭說：「你必須離開家、離開自己的孩子去做這件工作，但是你心裡非常希望和孩子在一起，我深刻感覺到這份情緒。我熱愛我的工作，這是絕對的。我非常幸運可以做這件事，但心底卻感到內疚 —— 非常內疚。我的女兒與片中的角色同齡。在我弟的腳本中，這角色是個兒子，但開工後我把他改成了女兒，因為弗蘿拉也差不多是這個年齡。孩子越長越大，我卻渴望抓住過去。時間飛逝得太快，讓你憂傷。每個父母都說得出這樣的感覺，每個父母都經歷過。因此《星際效應》來自於一份非常私人的感情。」

• • •

不難想像，《記憶拼圖》和《全面啟動》這兩部時空電影傑作的

創作者，終於來到了愛因斯坦的家門口。愛因斯坦是在瑞士伯恩專利局處理鐘錶事務時，推導出相對論的假說。他每天從自家外的雜貨街（Kramgasse）步行到專利局上班，途中會經過無數座電子街鐘，鐘面時間皆與中央電報局的時間一致，這要歸功於伯恩這座城市身為瑞士的先鋒，致力於同步世界時鐘：自 1890 年 8 月 1 日，市內架設起一個不斷擴大的電力網路，這個網路相連至天文台母鐘，讓訊號增幅並發送自動設定訊號到飯店、街角及塔樓的每一個鐘上。同時，愛因斯坦就在辦公室審核一個又一個的電子鐘專利申請，媒體還把他的座位稱為「時鐘革命」的看台。某方面來說，相對論就是愛因斯坦每天通勤的寫照。科學哲學家彼得·加里森（Peter Galison）寫道：「愛因斯坦身處最關鍵的地帶，他掌握了這嶄新的、傳統的、跨越世界的共時機器，並以此建立全新物理學的基礎原則。」

更令人驚訝的是（至少對那些用「冷酷」一詞來描述諾蘭作品的影評而言），這位導演竟然用了那麼多的情感來處理愛因斯坦理論。「沒有人情味」、「冷酷無情」一直以來是他的作品時常面對的評論。然而《星際效應》卻是家庭羈絆的讚美詩，這是一部不折不扣的催淚電影，而「時間」在片中扮演的角色，通常也代表著「距離」。在大衛·連《齊瓦哥醫生》中，奧馬·雪瑞夫（Omar Sharif）飾演的尤里·齊瓦哥（Yuri Zhivago）與茱莉·克莉絲蒂飾演的拉娜（Lara），被烏拉山脈北極苔原的白雪分隔兩地；在《星際效應》中，讓父親與孩子分離的則是時間，他們看著至親在一生之前發送的視訊，陷入崩潰。一個鬼魂寫訊息給埋於塵土的人。整個故事延續《頂尖對決》開啟的 19 世紀和 21 世紀對話，並建立在一個簡單概念之上：從本片對人性極限的探索與開創來看，探索外太空，與地理大發現時代探索海洋、大陸並無不同。「我們是探險家。」庫柏告訴羅米利（Romilly，大衛·嘉西〔David Gyasi〕飾演），「這是我們的船。」喬納把片中的十二艙圓形太空站命名為「永續號」（Endurance），名字源於 1914 年恩斯特·薛克頓爵士（Ernest Shackleton）航行南極的三桅帆船，這艘船受困海冰，最終撞毀。經過兩年的絕望旅程，他和團隊闖進了南喬治亞島的斯特羅姆尼斯（Stromness）捕鯨站。薛克頓問捕鯨站的管理員：「告訴我，戰爭是什麼時候結束的？」「戰爭還沒結束。」管理員回答，「幾百萬人死了，

歐洲瘋了，全世界都瘋了。」所有的旅行者，在某方面都是時間的旅行者。

　　「《星際效應》其實是一部典型的生存史詩，我們是這樣想的，當你走進浩瀚無際的外太空，心中會生起一份孤寂感，一個面對自我的時刻。」諾蘭說，「我想，這就是故事的人性所在。就在親密關係當中。當你的一切都被剝奪，置身最荒蕪的空間，醜陋真相就會顯現，揭露我們的面目。」故事中的團隊先是遭到了布蘭德博士（米高・肯恩飾演）和曼恩博士（麥特・戴蒙〔Matt Damon〕飾演）的背叛，他們借鑑達爾文和英國經濟學家托瑪斯・馬爾薩斯（Thomas Malthus）「適者生存」的演算；後者在 1798 年《人口論》（*Principle of Population*）中首次提出一項理論，認為人口的指數性成長，最終會導致食物供不應求。「我對馬爾薩斯的記憶是，他的理論雖然很冷酷，但在科學上相當冒險，就像達爾文理論被納粹誤用一樣，你可以從適者生存理論延伸出各

↑ 庫柏的太空船以薛克頓爵士的「堅忍號」（Endurance）為名。圖為該船受困南極海冰，1916 年。

種說法，但其真正涵義早已扭曲。達爾文並沒有說，物種都會做對自己最有利的事；達爾文的理論其實是說，那些得以傳承下去的基因會持續傳承下去。這是非常直接、短期的，並沒有什麼集體意識或集體目的，這是隨機的突變。我們和未來的人，比如說一百年後的人，在道德與倫理上會如何連結？是什麼造成人與人之間的連結？是我們看到的人、與我們互動的人、與我們相愛的人，和與我們一起生活的人嗎？是我們所認識的、過去的、未來的人嗎？這不是個簡單的問題。當放大到宇宙，以宇宙尺度去看，你就會開始思考，做為一個物種：我們現在的生活方式是什麼？我們與前人相比有多麼不同？在我們之後又會發生些什麼呢？」

接手了原本屬於史匹柏的電影，諾蘭深知自己對華納兄弟和派拉蒙公司的責任。這部電影就像一座意識的橋梁，連結起他童年的樂觀一面，也就是他在青少年時期與喬納都很熱愛的史匹柏作品《第三類接觸》、卡爾‧薩根的《宇宙》，以及庫柏力克和羅吉那種比較黑暗而有思想的作品。此外，透過攝影指導霍伊特‧馮‧霍伊特瑪（Hoyte van Hoytema）的大力推薦，他在前製期間看了另一位電影大師塔可夫斯基的作品，尤其是《鏡子》（*The Mirror,* 1975）。該片是一部非線性的自傳記憶詩歌，以夢的邏輯為結構，講述一位垂死的詩人，並在當代的場景敘事當中，交織著導演從自身童年汲取出的童年記憶、母親的抒情記憶，以及父親的詩；部分場景就在塔可夫斯基的成長地，一間苦心重建的房舍，並以零碎的色彩和質地片段來呈現（如一攤打翻的牛奶、一抹水氣在閃亮木桌上蒸發）。「就是那座農舍，」諾蘭說，「在那個世界裡，對於火、水等元素的運用真是太奇妙了。**我不覺得藝術電影和主流電影之間有任何風格或形式上的區別，你可以在那些前衛作者所做的實驗基礎上學習。**部分原因是，在他們拍電影的時代比較有機會突破、實驗各種電影形式。他們從中學到了東西，也教育了你關於電影的可能性。每當我看到什麼，我盡量不去考慮它是否合乎現實。如果它讓我有感覺，就會讓電影有感覺。」

•　•　•

主要拍攝在 2013 年 8 月 6 日的加拿大亞伯達省（Alberta）展開，他們曾在那裡拍過《全面啟動》的雪地戲，但這次他們去了該省更南部的地方，那裡有一大片平坦、一望無際的地平線。美術指導克羅利種了五百英畝的玉米，再用大型風扇吹出合成粉塵，營造末日沙塵暴，玉米田也隨之遭毀，就彷彿塔可夫斯基為了重現童年記憶中的白色花朵，種了一整片蕎麥。首次與諾蘭合作的荷蘭攝影師霍伊特瑪，2011 年曾拍過托瑪斯・艾佛瑞德森（Tomas Alfredson）改編自勒卡雷小說的《諜影行動》（*Tinker Tailor Soldier Spy*）。霍伊特瑪從肯・伯恩斯（Ken Burns）2012 年的紀錄片《黑色風暴事件》（*The Dust Bowl*）得到了影像的靈感──沿著房屋兩側堆積的表土，以及不斷奮力將塵土排出屋外的畫面。伯恩斯本人甚至在《星際效應》開場的談話中短暫露面。接著，製作團隊從加拿大轉戰冰島，回到《蝙蝠俠：開戰時刻》中，影武者聯盟外景的同個冰川──瓦特納冰川國家公園的斯維納冰川，之後再回到洛杉磯繼續拍攝四十五天。就在克羅利為《黑暗騎士：黎明昇起》打造蝙蝠洞的同一個攝影棚裡，他搭建出一個真實尺寸的太空艙「漫遊

↓ 攝影師霍伊特瑪、艾瑪
　和諾蘭，攝於 2013 年
　加拿大卡加利。

→ 艾瑪正在和喬納商量事情。

者號」（Ranger），艙內擠滿了設備機具，彷彿潛水艇內部。這座太空艙安裝在液壓滑輪上，演員們在裡頭傾斜晃動，而窗外設有一個巨大的環繞布幕，高 24 公尺、長 90 公尺，讓移動的星雲投影在幕上 —— 諾蘭是在帶劇組看過菲利普・考夫曼（Philip Kaufman）的《太空先鋒》（*The Right Stuff*, 1983）後，才有了這個想法。

諾蘭說：「我們最後決定這樣做，是因為考量到太空艙的內部，就把整艘太空船造了出來，這樣就可以在真實的空間拍攝，我們沒有用任何綠幕特效，拍到的都是演員面對實際事物的反應。當他們重新進入大氣層，這個東西就會搖晃，紅色警示燈亮起，煙霧噴出來。就像一個模擬器。接著我會指示霍伊特要拍什麼，他也會找到一些東西來拍，就這樣一次又一次地拍，抓取不同的片段，好像在拍紀錄片。我喜歡偉大的紀錄片攝影，原因就在於它的自發性和自由性。這類型的攝影有一種新鮮的質地，你感覺得到那些留在剪接室裡、沒放進片中的東西；你感覺得到自己所見只是一小部分，而更大的真實就存在於鏡頭和場景之間。對我來說，這讓我感到更真實，好像我真的就在現場，真的看見了那幾個地方。片中有個橋段我很震撼，是他們第一次離開地球軌道時，畫面上看到的只是一些零碎片段 —— 他們操作開關、豎起拇指 —— 而這些動作或許是從更大的正式程序中擷取出來的，你可以從這些驚鴻一瞥當中

感受到完整的過程。這段戲表達了我所熱愛事物當中的複雜性，以及生命力。」

　　《星際效應》前四十分鐘沒有出現這些內容：我們沒有看到任何電視節目報導大自然的凋謝、大氣受到環境毒害，把 21 世紀地球變成了橫越大洋的沙塵暴；我們沒有看到任何驚慌失措的記者受困在逼近的沙塵暴，一邊解釋玉米作物將遭受多麼嚴重的傷害；我們沒有看到任何總統或高階官員召開緊急會議，討論全球環境末日，或者命令 NASA 為剩餘人口尋找新的可居住星球。換句話說，我們沒有看到任何災難片和科幻片慣用的末世呈現手法。《星際效應》是一部用極簡主義（minimalism）模式創作的極限主義（maximalism）電影，呈現的反而是一連串人物特寫，彷彿他們在拍一部伯恩斯風格的生態紀錄片。我們看到餐桌上滿布灰塵的餐盤，以及馬修・麥康納飾演的父親，催促著他的小女兒墨菲去上學。在藍綠色調之中，攝影師霍伊特瑪在清晨微光裡找到了泰倫斯・馬利克風格的光影；他拍出了卡加利玉米田的原始質

↑ 加州庫維市的攝影棚。劇組在此搭建了真實尺寸的漫遊者號，並安裝在液壓滑輪上；此外還有 90 乘 24 公尺的巨大布幕，讓星雲投影在幕上。

地，這在瓦利‧菲斯特鏡頭下的《黑暗騎士》系列是完全看不到的。而
漢斯‧季默管風琴樂曲的第一個音符出現，便將地平線遠處的山巒轉變
為預期中的神祕。這部電影是水平向的，而不是你從片名的「星際」中
預期的垂直向。

　　墨菲認為房間裡的塵埃是「鬼魂」傳來的訊息，塵埃卻拼出了
NASA 隱藏設施的地圖座標，庫柏將在那裡得知他的任務。這段情節來
自史匹柏的《第三類接觸》，片中攔截的數字也拼出了懷俄明州魔鬼塔
的座標。然而，墨菲房間裡陽光下的塵埃流線之意象，則是純粹的諾蘭
風格，是「坡印廷—羅伯遜效應」[1]的詩意演繹：星塵被太陽拖進了螺
旋軌道。這意象非常令人著迷，反倒讓隨後庫柏闖進 NASA 祕密基地
的聒噪顯得突兀。這座祕密基地由睿智的老教授布蘭德管理，據他解
釋，有某種更高智慧的生物（很奇怪居然沒有人好奇他們是誰）在土星
旁邊放置了一個蟲洞，讓人類便於探索太空的遙遠角落，並尋找可居住
星球。NASA 已經有三個船員失去聯繫，而下一艘船正準備升空；現在
需要的，就是一名勇敢的領航員來帶領，並且在決定人類未來的三條路
中，選擇正確的那條。布蘭德說：「除非你同意駕駛這艘飛船，否則我
不會再告訴你任何事。」「一個小時前，你甚至不知道我還活著，但你
們還是會出發。」庫柏的回答，回應了觀眾的驅策之心。諾蘭的劇情已

1　譯注：坡印廷—羅伯遜
效應（Poynting-
Robertson effect），指
太陽輻射令太陽系裡的
塵埃微粒往中心推進的
效應。

經擦到了他弟弟的版本，看著自己的新版開始壓過舊版，這種刺激他實在抗拒不了。祕密復興的 NASA、三次任務、新的冒險準備出發，或許還有更高智慧生物的幫助──這一切，都是為了讓庫柏順利登上發射台。

從這裡開始，電影平順發展。喬納版的故事裡，庫柏降落在一顆冰星球，並在這裡發現了中國挖掘的礦井、機器人、可以改變重力方向的機器、會吸收陽光的碎形外星生物、一個時空之外的太空站，最後，出現一個蟲洞，讓庫柏找到回地球的路。至於諾蘭，給了我們兩顆星球，一顆水星和一顆冰星，一個讓他探索人類的愛的能力，另一個則是人類的背叛能力。永續號上的太空人經歷的時間速率，與地球上不同：當他們降落在一個可居住世界，那裡的幾分鐘可能相當於太空船上的幾星期或幾個月，甚至是地球上的好幾年。藉此，諾蘭撕裂了票房大片中那些英雄的忠貞心（編劇往往過於隨意地賦予他們這些忠貞），而那些英雄拯救摯愛的行動，通常就是用來借代人類的普世之愛。「才沒那麼簡單。」諾蘭說。庫柏和他的隊員可以拯救世界，但他們可能會在過程中失去至親。「我女兒才十歲。」庫柏說，「在我走之前，還來不及教她愛因斯坦。」布蘭德問他：「你就不能跟她說你要去拯救世界嗎？」「不能。」他平淡地說。

電影接著進入難以忍受的緊張段落，伴隨時鐘無情的滴

↑諾蘭與魏斯‧班特利正在測光，冰島。

答聲，庫柏和隊員降落到地表都是水的米勒星球，在這裡的每個小時都等於地球上的七年。安‧海瑟薇飾演的布蘭德說：「我們要把時間想成一種資源，就像氧氣和食物。下去是要付出代價的。」降落地表後，他們發現了米勒飛船的殘骸，當布蘭德試圖從殘骸中取回數據，巨浪來襲，他們奮力將飛船解救出來。大浪淹沒了引擎，他們只能坐等潮水排出。「這會讓我們付出什麼代價，布蘭德？」庫柏問。「付出很多。」

回到了永續號，迎接他們的是鬍子灰白、變老的羅米利。23 年 4 個月又 8 天過去了。庫柏坐著，看著他離開這段時間從地球傳來的每一則訊息。

「嘿，爸，問個好，說聲嗨。」兒子湯姆說。一開始我們只聽到提摩西・夏勒梅（Timothée Chalamet）的聲音，鏡頭停留在麥康納的臉上，季默的管風琴在單簧管和長笛的停頓上交替敲出五、四、三、二的音程。一道通過圓形艙窗的光，照亮了麥康納的臉。

「我全校第二名畢業。但柯林小姐還是給我 C，拉低我的分數。」湯姆告訴他，麥康納露出滿是驕傲的笑容。季默的音樂重複循環，這一次，和弦中增加了更多的音符層次，鏡頭緩緩推進，我們看到他的眼裡也充滿了淚水。

「爺爺參加了畢業典禮。」湯姆繼續說，「爸，我又認識了一個女孩。我想她就是我的真命天女……」這是他完全沒有心理準備的記憶，第一次出現了──兒子有了新女友！麥康納的臉皺了起來，他強忍住淚水，看著夏勒梅拿起一張照片：「這是露易絲，就是她。」

鏡頭切到麥康納座位後方，暗示時間的流動。

「墨菲偷開爺爺的車……她把車撞壞了，不過人沒事。」湯姆說道，他現在由凱西・艾佛列克（Casey Affleck）飾演，臉上的歲月痕跡，與接下來發生的事完全吻合：湯姆抱起他的第一個孩子。「他叫傑西。」

鏡頭切回麥康納，我們看到他對新生孫子的愛暫時平息了傷痛。他對著螢幕揮手，像個新手祖父。「抱歉隔了好一陣子。」湯姆說，看起來糾結著想把什麼事說出來，低著頭，躲在緊握的雙手後面，「……爺爺上星期去世了，我們把他葬在郊外，就在媽媽旁邊……」麥康納面目呆滯，像一塊被浪拍打的岩石，他接受了這個消息，淚水流下臉龐。「墨菲有來參加葬禮。我們不常看到她。」湯姆繼續說，「露易絲說我必須把你放下。」麥康納搖了搖頭。「所以我想我會把你放下了。」

視訊中斷，配樂也沉默了，麥康納心煩意亂，抓著螢幕，彷彿想把它搖醒。最後，一個管風琴單音拋出了一條生命線，螢幕閃過綠色光影，恢復了生命。

「嘿，爸。」墨菲說，她現在已經是個成年女人了，由潔西卡・崔

絲坦（Jessica Chastain）飾演。「嘿，墨菲。」他低聲回應，看到長大成人的女兒，他震懾住了。「當你還有回應的時候，我沒有錄過訊息，因為我很氣你離開，然後你音訊全無，似乎我應該維持那份決心。」她說著，試圖控制自己的怒氣，季默的音樂層層疊上，音量逐漸增加。今天是她的生日。她現在和庫柏離開時的年齡一樣。「現在該是你回來的時候了。」她說著，關掉了攝影機。

這一次，我們從墨菲辦公室椅子後方的角度看她關掉攝影機。她的書架上有 NASA 的文件夾。米高・肯恩飾演的布蘭德博士坐在背後，觀察著她。

現在我們將要從她的角度，聽取這個故事。

· · ·

「喬納的原始劇本中，最先確定的一個東西，就是這個時刻，這場戲是關鍵，是精神所在。」諾蘭說，「這是我從來沒看過的。它真的、真的讓我很感動。我跟馬修談了很多，他想要的方式是，我們事先把所有視訊都拍下來。我不想用特效把視訊放進去，但他想做的是，在拍這場戲之前、拍他的特寫之前，都不要看到這些訊息。他的表演處在幾乎真實的邊緣，因為他是以身為父親、非常真實的方式經歷這一切，我想，其中一個鏡頭的真實度或許已經超越了本人。這是最讓我著迷的一次表演。我坐著，目不轉睛地看著他們，不看監視螢幕，只是偶爾掃一眼確保構圖，因為我的工作就是以觀眾的身分去嘗試、去體驗，試著以開放態度面對演員的情緒。演員常常會在某個瞬間展現出非常原始、開放的表演，你與他們之間的連結彷彿斷掉了，因為他們太豐沛、太飽滿，你覺得自己像個闖入者，就像聲音開得太大聲，開始破音、失真。而一個導演需要做的，就是當你真正與觀眾同步時，得做出判斷。很多人都感受到了，很多人還在跟我談那場戲，以及對他們的影響。這場戲是有意為之的，我發現裡頭的感情真的很豐富。我對自己關注的東西，一直都投入非常多感情。」

《星際效應》裡的感情，和他在《記憶拼圖》、《蝙蝠俠：開戰時刻》、《全面啟動》、《黑暗騎士：黎明昇起》所發掘的感情是一樣

↑ 諾蘭繪製的超立方體手稿。

的：**遺棄**。「希望你永遠不會知道，看到別人的臉有多麼欣慰。」他們在冰封星球上尋到的曼恩博士說道。其實有個可愛的小細節已預示了他的背叛：庫柏的飛船穿過厚厚雲層，撞上了一朵雲的邊緣，雲朵碎裂，原來那是凍雲。一個太空人，忍受著孤絕與寂寞，漸漸被逼到崩潰，像極了伊夫林·沃（Evelyn Waugh）小說《一掬塵土》（*A Handful of Dust*）中的陶德先生。曼恩為了獲救，假意誘導他們來到這裡。生存本能勝過一切。當庫柏墜入巨人黑洞（Gargantua），發現自己被困在一個五維超立方體之中，他的精神也同樣受到考驗。他可以在時間座標上前進後退，卻被釘在一個充滿內疚的特定空間：女兒的臥房，歷史的

不同時間點。鬼魂的故事完成了一次輪迴，他就是女兒的鬼魂。

　　墨菲在房裡梳頭，在那裡向他指出塵埃的形狀，而他在那裡向她道別（你要走，就走吧）── 但是庫柏無法與她聯繫或溝通，只能敲著書架上的書，一本百科全書、柯南・道爾作品集、《夏綠蒂的網》（*Charlotte's Web*）、麥德琳・蘭歌（Madeleine L'Engle）《時間的皺摺》（*A Wrinkle in Time*）、莎士比亞《冬天的故事》，這是另一個被拋棄女孩的故事。「別走，你這個白痴！」他對著過去的自己大叫，把自己從一個房間推到另一個，「不要讓我離開你，墨菲。」超立方體是一座永恆的遺憾殿堂，強迫他重新面對曾錯過的機會、沒說出口的話、沒有選擇的路。就像藍納・薛比的循環生活一樣，具有無止無境、超越時間的創傷；但也與薛比的困境不同，庫柏並非完全沒有中介，他發現可以用留給墨菲的手錶與她溝通，間接地，就像四肢癱瘓的人用眨眼睛來寫自傳。

　　「《星際效應》很堅實地建立在人與人之間的情感羈絆之上。這也是為什麼我要用狄倫・托瑪斯（Dylan Thomas）的那首詩：『怒斥，怒斥光明的消逝。』這正是我要說的。你憤怒，是因為光在變暗。時間當然是敵人，在《星際效應》裡，更準確地說，時間是陰險的力量，會欺騙你的一股力量。我可以、也願意讓時間戰勝，這一點我不覺得有問題。對我來說，這部電影其實是關於人父。你的生命正在流逝，而你的孩子正在眼前長大。李察・林克雷特（Richard Linklater）的《年少時代》（*Boyhood*, 2014）也有非常類似的感覺，那部電影很傑出，用完全不同的方式來做同樣的事。我們都在處理這個主題。然而《星際效應》也有積極正向的一面，我想這就是影片的樂觀主義來源。向摯愛告別，這件事最大的悲傷，就是你對他們那份無比的愛，而你很想表達這份

↓ 馬修・麥康納與麥肯基・弗依在超立方體場景。這篇「鬼故事」是諾蘭加進喬納劇本的。

愛。認知到你們之間的羈絆是多麼堅定，這是最重要的事。」

諾蘭參考了許多雕塑家和藝術家，研究他們如何處理時空扭曲的概念，包括在 1838 年拍下第一張真人相片的路易·達蓋爾（Louis Daguerre）。達蓋爾用長時間曝光拍下了巴黎聖殿大道（boulevard du Temple）上，正在讓人擦鞋的男士，這人是照片裡唯一一位站著不動十分鐘的，得以讓達蓋爾的金屬板曝光成像。「德國藝術家李希特（Gerhard Richter）在一本書裡把畫作一分為二、二分為四，依此類推，再把這些切片拉長延展，變成條紋。我們也請視覺特效組去拍高速公路，研究一下眼睛盯著移動的公路看時，路面如何移動、閃爍，諸如此類的東西。我們從中發現了大量素材。通常，我都是依自己的喜好做事，但這次，我覺得這部片必須是精準的。黑洞中

空間摺疊的視覺，就是依據奈克方塊[2]旋轉而來，這是一種四維旋轉的二維呈現，於是造就了這種奇特的展開效果，數學家和科學家馬上就看得出來。你看著這場景，真是美極了，然而這是一種意外的美。我絕對相信，當作家在寫作，或電影創作者在創作影像時，都是因為你發掘了什麼，就像雕塑家將原料給挖除、削去，因為他看到作品一直都在裡面。」

. . .

諾蘭提議請漢斯・季默用管風琴配樂時，這位作曲家嚇壞了。季默能想到的管風琴，就是你經常在老式「漢默恐怖片」（Hammer House of Horror films）裡聽到的管風琴。「管風琴這東西，我讓漢斯煩死了。」諾蘭說，「我說：『我真的想要有管風琴，你用它做過配樂嗎？』漢斯從來沒有在其他電影用管風琴譜過曲，所以他有點擔憂，但還是盡力投入了。」對諾蘭來說，管風琴的共鳴聲是非常私人的──這是他童年的聲音之一。週二到週五每天早上的黑利伯瑞，八點一到，全校師生就會擠進學校的小教堂，在類似新主教座堂（Duomo Nuovo at Brescia）的巨大穹頂下行每日禮拜。禮拜只進行十分鐘，只夠在早餐前肚子咕咕叫時，很快地假裝禱告一下。在克萊斯管風琴的伴奏下，大家唱著幾首讚美詩，有人專心有人敷衍。這是一座經常在教堂見到的標準管風琴，有 54 個音栓、3 層手鍵，以及腳踏板。

「我之前就在巴洛丘的天主教預備學校聽過這聲音，那裡也有一架管風琴。我對這樂器非常熟悉，因為念的都是基督學校，我是在天主教環境長大的。我爸是天主教徒，我不是，尤其當時更不是，但我確實上過天主教學校。《星際效應》中，我興致滿滿地把管風琴當作激發宗教感或敬畏心的工具，因此，如果你非常仔細聽我們的音樂，就常會聽到一段音樂突然結束，然後回音繚繞。這是我們實際運用了倫敦聖殿教堂（Temple Church）的密閉空間。透過音樂的回聲，營造出空間感，雖然音樂實際上是在密閉環境中做出來的。這是非常建築學的思維，當你走進一座大教堂，一切都讓人敬畏。《星際效應》並不是一部宗教電影，但你仍然可以找到要挖掘的東西，可以找到產生敬畏感的聯

← 左頁作品皆啟發了諾蘭的超立方體。上：愛德溫・艾勃特（Edwin A. Abbott）1884 年小說《平面國》（Flatland: A Romance of Many Dimensions）。
中：1838 年達蓋爾史上第一張真人相片，他以長時間曝光拍下巴黎聖殿大道的人們。
下：葛哈・李希特的《條紋（921-6）》（Strip (921-6)），為了作出橫條紋，李希特將他的《抽象畫 724-4》（Abstract Painting, 724-4）拍下，再細細切割、拉長，讓原畫中的垂直線條延展為水平條紋。

2　奈克方塊（Necker cube）是一種錯視圖像，在平面上以 12 條等長直線構成看似立體的正方體。

繫。管風琴給人的感覺就是這樣。此外，還有一部電影，高佛雷・雷吉奧（Godfrey Reggio）的《機械生活》（*Koyaanisqatsi*, 1982），片中菲利普・葛拉斯（Philip Glass）的神奇配樂對我影響非常大。這是一部精采的非敘事電影，片中也大量使用管風琴。」

《機械生活》是一部實驗性質的紀錄片，記錄了各種城市面貌和自然環境——洛杉磯和紐約的尖峰時刻、猶他州的峽谷地國家公園、房屋引爆，以及核爆。該片使用縮時攝影以及葛拉斯的配樂，表現當代生活的失衡概念。這是雷吉奧的第一部電影。在拍這部電影之前，他是基督教兄弟會的修士；這也是諾蘭的演員和劇組第一次看到修士拍攝的電影。在《星際效應》上映整整兩年之前，季默的配樂工作就開始了。他把自己鎖在倫敦的公寓裡，四周堆滿了 NASA 太空主題的《時代—生活》（*Time-Life*）書刊，甚至沒有劇本可依循，只有諾蘭在電話裡的描述。管風琴的複雜度在 17 世紀是任何樂器都無法超越的，它的樣子看起來有點像太空船。「就像個沉睡地底的巨人。」季默說，「你只聽得到管風琴內的空氣推動聲，它是一隻等著被放出來的巨獸。」

終於，就在倫敦泰晤士河岸艦隊街旁的聖殿教堂，找到了一台新修復的 1926 年四層手鍵 Harrison & Harrison 管風琴。季默在教堂的側室建了一間遙控錄音室，並放置大量麥克風在整座中殿。這台管風琴是當年為一座蘇格蘭莊園所造的，有 3828 根音管、382 個音栓；有些音管短如鉛筆，有的長達 10 公尺，它發出的低音可以讓教堂窗戶都鼓脹起來。季默把麥克風放在約 6 公尺外，其中有些與主音管的距離甚至超過 12 公尺；他還要求合唱背向麥克風，以製造怪異的音場效果。「在電影中，離地球越遠，就會出現越多由人類產生的聲音，不過，是人聲的異化。」季默說，「就像電影中的視訊，感覺有點陳舊、腐蝕，有點抽象。」還有一組錄音在音樂製作人喬治・馬丁（George Martin）的艾兒錄音室（AIR Studio），由 34 組弦樂、24 組木管和 4 架鋼琴組成百人管弦樂隊。諾蘭和季默發現，幾乎不可能按照時間表錄完全部音樂，於是兩人分別同時錄音。當季默在艾兒錄音室錄製管弦樂和鋼琴，諾蘭就在聖殿教堂錄管風琴和合唱，反之亦然。

「有非常多工作要做。」諾蘭回憶，「我們已經共事多年，作出了與眾不同的配樂，合作也越來越緊密。面對我的要求，漢斯態度慷慨自

↑ 諾蘭和季默在《星際效
應》錄音空檔。為了抓
緊進度，兩人分別同時
錄音。喬丹・高柏格
攝。

在，總是努力配合我的工作流程，而不是趕著把音樂做出來。我想，他
不希望把音樂當作最後一道上色的顏料，他希望音樂能深入文本結構。
而我在每部電影的合作中，也越來越能適應他。漢斯的工作方式是，他
會給我們一系列有著豐富層次的音樂提示，然後偶爾對我說：『你該來
一下工作室，我們試看看不同的東西。』有段音樂裡頭，只有一層管風
琴和幾個音符，我問他能不能循環這個曲式，並建議了幾個循環點。
『我明天寄給你。』第二天，東西寄來了，他稱之為『風琴塗鴉』，因
為對他而言這只是個可以丟掉的小東西，是更大作品當中的一小部分；
而他從這個小東西發展出了一個可愛的音樂段落，然後寄給我。史密斯

↑ 弗列茲‧朗《月球上的女人》電影海報。這部片建立了 NASA 的倒數程序。

正在剪接倒數計時的橋段，我則是在另一個系統玩這場戲的音樂。我說：『讓我試試這個音樂，或許會有什麼新發現。』那真是一段奇特的音樂——奇特又複雜，只是區區幾個管風琴音符。我們把音樂放進去，史密斯和我就這麼盯著螢幕看，它完全到位，並完美地搭上了這場戲的情感。太亮眼了。」

火箭升空倒數這場戲，是諾蘭作品最偉大的「關鍵一幕」，把麥康納駕車離開女兒時淚流滿面的特寫，與火箭發射的機械化倒數（十、九、八、七）重疊在一起，並在季默的管風琴樂聲中，達到馬勒式（Mahleresque）的高潮。倒數計時到一，管風琴戛然而止，銀幕上火光爆發——彷彿自弗列茲‧朗 1929 年默片《月球上的女人》（*Frau im Mond*）首次使用這個「關鍵一幕」之後，在此完成了一次輪迴。該片的發射倒數，借鑑自電影膠卷上的倒數計時，還啟發了現實中 NASA 的發射程序。弗列茲‧朗移民美國後，NASA 科學家看了他的電影，而 NASA 的每個升空倒數，都是在向這位黑色電影祖父致敬。這場戲說出了諾蘭潛藏在下的主題，也是牛頓第二運動定律的變形：你要去某個地方，就必須先把某人丟下。然而，本片上映時，這一幕的混音卻飽受觀眾責難，人們抱怨對話被音樂蓋住聽不清楚，紐約州羅徹斯特一家電影院還特地掛出告示，告知買票入場的觀眾：「請注意，我們所有的音響設備都正常運作。克里斯多夫‧諾蘭的混音聲軌特別加強了音樂。這是刻意製造的聲音。」換句話說就是：請忍受導演。

「我們收到很多抱怨。」諾蘭說，「我其實也接到其他導演的電話，他們說：『我剛剛看了你的電影，對話聽不清楚。』有些人認為應該是音樂的音量太大，但事實是，我們這一整套的混音就好像墨西哥捲餅，是非常、非常前衛的混音。**電影觀眾對聲音的保守態度讓我很訝異。畢竟，你可以拍一部看起來很隨便的電影，可以用 iPhone 拍，沒**

有人會抱怨；但如果你的混音很獨特，或者用了特殊的次頻率，觀眾就開始哀嚎。我們的音樂有一份奇妙的規模感，彷彿感受得到音樂的物理性，在《星際效應》中，我們把這份質感推到了前所未至之地。我們成功運用了「子頻道」的概念，帶來許多共鳴，靠這個做出了火箭升空以及音樂。漢斯用管風琴做出低到極致的音符，這聲音真的低到會讓你的胸口往下掉；有些低頻頻率會被軟體自動濾掉，但是他拿掉所有的控制項，把所有次頻率都保留了下來。我們在配音階段也做相同處理，這混音真令我著迷。如果你是在 IMAX 投影幕看的，真的非常厲害。」

在光譜另一端，為了更完美調和霍伊特瑪的手持攝影，諾蘭排除了時常充斥在科幻片太空船艙的擬音聲效 —— 嗡嗡聲、哨聲、開關門的鉸鏈摩擦聲 —— 而是把拍攝過程中，太空船上所有真實動作的聲音直接錄下來。「我們就配這種音效，把片子放了一次，然後我問音效師覺得怎樣。他們都說：『好啊，就這樣做，就用這種方法。』這是非常、非常前衛的做法。機器人塔斯（Tars）的聲音就是這樣來的，我在助理的辦公室拿到一台錄音機，然後就用兩個文件櫃抽屜『演奏』出來。這就是唯一的聲音，沒有分層音軌。我在這聲音中感覺到一點淒涼，或說有一點不安，因為從另一方面來看，我們有華麗的音樂，有這一整套玩意，卻從層層疊疊的音效轟鳴當中，感受到這份渺小和極簡。我們把這些東西統統丟掉了。片中的某些橋段會讓人產生現實感，而觀眾……他們會納悶這感覺從何而來，整部電影都潛伏著這種不安。」

季默創造了本片最優美的音符之一：太空船飛過土星時，隨之而來的熱帶暴雨聲。「這個想法是為了給人透視感。」諾蘭說，「漢斯在暗示，太空船上的某人在地球上錄了一段暴風雨。他們想要藉此與那塊被拋下的地景產生連結，所以我把暴雨聲混在太空船的外景。這裡有一幕，是非常小的太空船行經土星 —— 實在太小了，DVD 甚至把它刪掉了，我們還得回去接上 —— 這裡有一段非常安靜的鋼琴聲；然後畫面進入太空船，看到了羅米利。他戴上耳機，接著鏡頭又回到太空船外，雷雨聲出現。我真的很喜歡這個點子，蟋蟀和雨聲出現在土星附近，震撼、遼闊的太空。這是我整部電影最喜歡的片段之一。」

•　•　•

就跟拍《全面啟動》一樣，諾蘭在《星際效應》的剪接室裡也嚇到了幾次。「這部片的剪接奇怪又難搞，因為我之前的每一部電影，都是一次剪得很長。」諾蘭說，「完成初剪後，我們放來看，發現有些地方不順暢。我們知道怎麼改，把鬆散的地方剪掉，很有效率地讓電影精簡、縮編、更緊湊、更實在。尤其是《黑暗騎士》，它的密度非常高。我們發行的 DVD 不會有刪除片段，不會有這些東西。我們不會漏掉什麼，總是想辦法把全部東西放進去。但是《星際效應》是個又大又肥的電影，我們起初用過去的方法來剪，以自然的工作節奏盡可能有效率地剪，結果剪出來的片子十分無聊。因為表面上看起來，只是有人在說話，然後快速切到更多人在說話，好像完全弄錯了這場太空旅行的重點。所以，看了初剪後我就想：『這根本行不通，必須放棄過去十年來我和李的工作方法。我們不能讓這部片子變短，這樣做並不會有所改善。』」

　　諾蘭讓李‧史密斯看了《機械生活》。「他從來沒聽過這部片，但那正是我們《星際效應》所需要的，因為它是純粹的影像。無論這部電影在做什麼、感覺到什麼，你都會從中體驗到一些東西。我們就是缺少這個。我們必須讓這個東西出現在電影裡，你必須讓觀眾直接體驗影像——敬畏感，以及規模感。必須有會讓你屏息的影像，讓影像直接影響你，而不僅是透過角色。『好吧，我們得和數位特效師合作、和漢斯合作音樂。我們必須給觀眾直接的體驗，讓觀眾感受故事中的情感流動。』這是兩種不同類型的拍片方式，而這部電影必須兩者兼用。有時候，第一種比較容易達到，有時候是另一種；又有些時候，我們對其中一邊感到非常驚慌，另一些時候卻為另一邊大大恐慌。我們在最後幾個星期衝刺了一番，有點可怕，不過是『好吧！我們正在做可怕的事』的可怕，我們正在做前所未有的事。」

<p style="text-align:center">•　•　•</p>

　　在諾蘭所有作品中，《星際效應》或許是最受影評責難的一部（不包括觀眾，如果你比較「爛番茄」的影評和觀眾排名，這部片從第九名

跳到第三，僅次於《黑暗騎士》和《全面啟動》）。網路上對片中情節漏洞的分析，已經多到有如小黑洞的密度，包括：「星際效應不合理的21件事」（《紐約雜誌》）、「15個令人抓狂的星際效應漏洞」（《娛樂週刊》〕），以及相對溫和的「3個不合理的星際效應漏洞」（《商業內幕》〔Business Insider〕）等等。批評的聲音從「愛現」到「有趣的愛現」（宇宙中誰會知道他們後面書架上的書名？），再到真正的看不懂。我不想對諾蘭重提那些沒完沒了的抱怨，只提了一個對我來說最大的問題：某個主導了整部故事的五維機器神[3]，它把超立方體放入黑洞，讓庫柏可以與女兒溝通，提供她拯救人類的資料，而不是讓庫柏死在那裡。這是相當大的情節干預。正常狀況下，諾蘭都非常謹慎地排除任何操縱自己電影的可能——直到煩惱《全面啟動》的最後一個鏡頭，因為那似乎是他自己的主觀觀點——但是這個五維生命體的出現，似乎帶出了他跋扈的一面。觀眾得跟著這五維生命推展出的情節走，無論它是否在正常理解範圍內。

↑ 高佛雷．雷吉奧的實驗紀錄片《機械生活》。這部片的意象，以及菲利普．葛拉斯的配樂影響《星際效應》甚深。

3　譯注：機器神（deus-ex-machina）是戲劇術語，專指當故事陷入絕境、即將走不下去時，突然降臨的天外救星。機器神的現身往往過於突兀，因此不易說服觀眾。

「我認為你搞錯了敘事的重點，跳進黑洞是信念的終極表現。」諾蘭說，「他被某個已知存在的生命體找上了，你卻在整部電影中一直思考他們是誰。他們是誰？第一幕一開始就講過了。都在前面說了。至於是誰把蟲洞放在那裡？他們不是機器神，他們一開始就被設定好了，不管你喜不喜歡這個說法。對喜歡這部電影的人來說，他們不會把超立方體理解為機器神。他們明白它是從何而來。」

「我真的喜歡這部電影——」

「那就毫無保留地真心喜歡。」

「——但是這拯救他的東西潛伏在幕後。整部片只有一句台詞說明，而且第一次提到時，庫柏居然沒有特別好奇，這也有點奇怪。感覺起來，這些五維生命體並沒有戲劇分量。是你，戲劇的創作者，沉溺在自己的戲劇當中。」

「好吧，但你不會把這種特點歸在《2001太空漫遊》的黑色巨石。老實說，這是可以類比的。庫柏力克用了理智的方法來呈現他無法用物理性質來描繪的智慧，他呈現出它們製造的黑色巨石。我其實也在做同樣的事。不同的是，我是在情感上，而非理智上，來做這件事。所以對我來說，這些存在體的表現、他們的價值，以及他們與我們的互動，都是情感的連結。」

我們針對這個問題又周旋了一會兒，但死追猛打似乎太過無禮。如同諾蘭所言：「如果我得為某件事情的成功做解釋，那麼顯然對你來

↓ 馬修‧麥康納飾演的庫柏在冰封星球。

說，這件事並不成功。」在情感上，《星際效應》是成功的。超立方體是諾蘭拍過最美的東西之一，鬼故事則是最有詩意的。就像一部電影裡還有另一部電影。然而，在敘事邏輯的層次上，《星際效應》也比他別部作品突兀，彷彿感覺得到他的版本與喬納的初稿之間還留有焊接痕跡；而電影中召喚出的宇宙孤獨感，也遠遠超過了愛的言語。或許《星際效應》「必須」是一部這麼雜亂的電影，才能讓諾蘭從早期作品的自我束縛中破繭而出。他的早期作品就像是在邀請觀眾如西洋棋手一樣思考電影的敘事規則，用他的比喻來說就是：錶面是透明的，除非觀眾硬拗，否則指針不會反向移動。是時候打破錶面了。諾蘭因為早期作品中嶄露聰慧而飽受讚譽，但這部片讓他發現自己處於一個奇妙的位置──他希望《星際效應》的觀眾不要想太多。

「我發現，那些放鬆自在地看這部電影的人收穫最大。」他說，「他們接受這部電影的方式，不會好像在玩字謎遊戲，或者看完後要考試似的。當然，網路上對我的電影情節設計，標準高得奇怪。我不知道為什麼會這樣，我想，這應該是一種讚美吧。從我使用的結構來看──也就是你們看到的非線性劇情結構──以及我耕耘的電影類型，確實會招來更多檢視。對觀眾來說，規則非常重要，這是真的。人是無情的。但我對規則設定一直都非常、非常一致。人當然會犯錯，但我從不覺得那是錯誤，而且那些愛挑剔的人也幾乎從來沒發現什麼錯誤。身為電影創作者，你最不想要的，就是被限制的感覺。我希望自己也可以運用一些傳統敘事，並適當地感到自滿。影評人羅傑・伊伯特（Roger Ebert）有本很好的書，講的是只有在電影裡才會發生的事，像是搭計程車沒人會付錢，或是他們隨便上一台車時引擎總是開的，或者，任何一個在辦公室裡有建築模型的角色都是壞人。我也拍過幾部有建築模型的電影。電影裡充滿了奇妙的規則，我不希望受到差別待遇。換句話說，我也想拍搭計程車沒人會付錢的電影。再換句話說，《全面啟動》不是真的，《蝙蝠俠》也不是真的。你要求觀眾進一步突破、你提供了可疑的懸而未決，但說起來，這些東西就不是真實。」

「曾有一位電影公司高階主管談起《記憶拼圖》，他闡述了這個觀點：你可以要求觀眾在電影的前三分之一接受巨大的敘事跳躍，但不能在最後三分之一。這個說法我一直記憶猶新。當大家開始談論所謂的劇

情漏洞，他們不一定會考慮到說故事的方法與節奏。《2001 太空漫遊》從骨頭跳到太空船的那個剪接，時間一口氣跳躍了幾百萬年，接著是一連串令人難以忍受的細節，講述這傢伙如何到達月球。這是個令人讚嘆的橋段，卻也是我們編劇所說的『流水帳』。但它是最漂亮的流水帳。所以我說《2001 太空漫遊》是電影史的龐克搖滾。意思不是這部片打破了所有規則。這部片，根本不承認有任何規則。」

# ELEVEN

# 生存
## SURVIVAL

**9**0 年代中期，諾蘭與艾瑪拍攝《跟蹤》時，曾搭著朋友駕駛的小帆船橫越英吉利海峽到敦克爾克。「我們當時還是小孩，」諾蘭說，「那時候我們才二十多歲，沒做什麼事前準備就出發了。這並不是什麼瘋狂的事，我的意思是，伊凡從小就在世界各地航行，但這是一件很冒險的事。我們出發的時間比預計稍早了一點。氣候比預期寒冷，旅途也更艱難。英吉利海峽非常崎嶇，跨海的時間比原本預期要長許多。我開過船，但主要是內陸航行，所以這趟行程滿驚險的。我們半夜抵達敦克爾克，這名字讓我很有共鳴，所以當我們終於抵達、親眼目睹此地，我他媽的超級開心。這地方不再有炸彈轟炸，不再是戰區，於是，我以一份全新的態度看待這場大撤退行動。這就是我講述敦克爾克故事的起點。我當時並沒有意識到 —— 那時候正埋首於《跟蹤》—— 但我覺得這次旅行已經埋下了《敦克爾克大行動》[1]的種子。」

這趟航行或許播下了種子，然而拍攝《敦克爾克》更直接的動力，來自於諾蘭一家人在倫敦走訪了邱吉爾博物館（Churchill War Rooms），這是一座位於財政部下方的祕密碉堡，可以參觀邱吉爾麾下將軍規劃的西線。旅途結束返家後，艾瑪把一本約書亞‧李文的《被遺

↑ 諾蘭與肯尼斯·布萊納在防波堤上討論，這裡就是《敦克爾克》中，德軍空襲的防波堤。這座防波堤勾出了這故事，這是一座通往蒼茫的橋梁。

忘的敦克爾克之聲》（*Forgotten Voices of Dunkirk*）丟給丈夫。「對於每一位曾在海灘、壕溝，或緊抓著一頭牛撤退的人來說，各自都有不同的故事。」李文寫道。這場撤離最後大約有三十三萬八千人從德軍攻擊中獲救。「每個人經歷過的真實，在比較之下經常相互矛盾。海灘是這故事的重要元素，涵蓋的疆域非常遼闊；在將近十天神經緊繃、瞬息萬變的環境中，好幾千個人在海灘上經歷了不同的身心狀態，他們的故事怎麼可能不相互矛盾呢？這海灘，就是他們的全世界。」書中一連串的撤離細節裡，有一個特別突出，就是「防波堤」的描述。防波堤指的是位於港口東西兩側、兩道長長的混凝土防浪牆，原本是為了防止港口淤塞而設計，歷經納粹德軍的港口轟炸之後，這兩座防波堤竟奇蹟般保留了下來。東邊的防波堤朝海面延伸了將近一公里多，上有木質走道；此處海流險峻，潮汐落差達 4.5 公尺，船隻無法停靠，但可以把士兵從海灘帶到這裡。由於海灘的水深太淺，英國驅逐艦無法在那裡登陸，因此，數百艘私人小船冒著隨時被德軍轟炸的危險，跨過英吉利海峽來到這防

波堤。

「對我來說，這防波堤就像鉤子一樣勾住了我，我以前從沒聽過。這個意境如此有共鳴，如此原始：軍人在防波堤前排隊，生死未卜，然後轟炸機來了，但救援不知會不會來。我不敢相信自己竟然從沒聽過這段故事。這事件本身就是一個象徵，一個隱喻。即使對這事件非常了解，還是覺得實在太驚人。」諾蘭深入閱讀撤離事件的第一手資料，其中一些是帝國戰爭博物館（Imperial War Museum）編撰的，他還聯繫了李文，請他擔任本片的歷史顧問。李文進一步指引了閱讀研究的方向，並安排諾蘭與敦克爾克倖存的老兵聯繫。

「顯然，當時的士兵都很老了，活著的也不多。」諾蘭說，「但我們可以和他們談談當時的感受，其中有許多材料都被納入了電影。不同的老兵對於『敦克爾克精神』的意義，都有不同的解釋。有些老兵認為，這事件的精神意義在於那些前來協助的小船；也有其他老兵認為，它的意義顯然在於周邊防守的人，是他們讓其他人有機會逃離；還有些人認為，這事件只是個宣傳。當時有這麼多人，總共四十萬人聚集在一個海灘上，或多或少，你都會找到截然不同的經歷。你會發現其中的秩序，也會發現混亂；你會看到高貴的東西，也會看到懦弱的一面。這就是我們這部電影的創作原則。我們試著告訴觀眾，他們所看到的，只是這事件的某些面向，還有許許多多其他的故事。每個窩在角落祈禱的人，都會有屬於自己的故事和解讀。」

↓ 德軍空襲防波堤。

他非常著迷於赤裸裸的邏輯細節 —— 扭曲的金屬以及等待獲救的靈魂，這些是可以算計的嗎？有一位倖存者講到一名小伙子從英國帶水到敦克爾克，這也表示一旦他下了船，就不能再上船了。你要去哪裡找食物？找水？或者上廁所？這些事情突然間變成了困擾。他決定在電影的開頭讓人去找廁所。還有一個故事：有個人就這麼走進海裡，他究竟是想自殺還是游回英國？沒人知道。「我問了告訴我這故事的老兵：『他們自殺了嗎？游到船上了嗎？』這老兵也答不出來。他不知道。他只知道他們會死。這樣子的故事真讓人感到可怕。而這些故事也都拍進了電影裡。我這時才領悟，我的經歷、我們的經歷，我和艾瑪遠渡敦克爾克的經歷以及過程中的艱困，都是彼此相關的；雖然這些東西很難在電影中表達，因為電影這門技術處理的都是比較平凡的困難。」

　　80 年代初，諾蘭住在芝加哥時，曾和母親一起去老舊的伊登斯劇院看史匹柏的電影《法櫃奇兵》。他特別記得印第安納瓊斯在德國 U 型艦上被活捉的刺激時刻。「最後是他把自己吊到塔上 —— 抓住欄杆，把自己吊上去，然後他們就逃走了 —— 我當時還小，只覺得這個動作一定超級難做。就這麼一個動作，在電影中根本不算什麼，但不知為何，我總是注意到這種事……電影中最難表達的事情之一，就是喘不過氣的感覺。你可以讓演員呼吸、喘息或其他什麼的，但事實上，當電影中的角色在奔跑，觀眾並不會覺得累；但如果角色在水下憋氣，觀眾就感受得到。每個人都有憋氣看自己能撐多久的經驗，所以可以了解這感覺。但是當演員在路上跑，你卻感受不了。他們可以跑一個小時，但是你永遠不會去想：『他們為什麼都不會上氣不接下氣？』我們很自然就在電影中接受這個事實。所以《敦克爾克》試著要排除這份自然，它要讓你在生理上體會登船有多困難，你得登上一艘正在移動的船，或者扛著擔架登上去。這部片就是要呈現這些事情有多困難，沒有什麼是容易的。」

　　《敦克爾克》是一部結合了最後時刻大逃亡以及死裡逃生的電影。諾蘭唯一感興趣的問題是，他們逃不逃得出去？逃到防波堤時，會不會被下一輪轟炸炸死？會不會被渡船輾死？諾蘭向華納兄弟提案時，提到了艾方索·柯朗（Alfonso Cuarón）的《地心引力》（*Gravity,* 2013）和喬治·米勒（George Miller）的《瘋狂麥斯：憤怒道》（*Mad Max: Fury*

*Road,* 2015），這兩部片都是驚險刺激的求生史詩，就像電影第三幕的加長版——純粹的緊張，純粹的高潮。沒有將軍在地圖上沙盤推演，沒有邱吉爾，沒有政治。從第一個鏡頭，德國狙擊手射殺湯米身邊的士兵、他瘋狂奔向盟軍堡壘開始，我們就接收了這部片鮮明的歐幾里德式道德準則：生存，或死亡。在製作《頂尖對決》時，諾蘭曾鼓勵作曲家大衛·朱利安去研究「謝帕德音」，這是一種聽覺錯覺，由正弦波疊加的間隔八度音所組成，因此每當一個上升音淡出，下面的一個音就淡入，藉此欺騙大腦，讓人感覺音調不斷上升，就像開瓶器，聽起來有點像管弦樂隊在調音。在《敦克爾克》中，諾蘭依此方式建立了整個劇本結構，把三條時間軸交織在一起，讓人感覺到一份持續的緊張：就像一部電影的第三幕被加長、延長到極致。

「在《敦克爾克》中，我抽掉了背景故事。」他說，「基本上，你會設計某個時間點來介紹角色；或者在那之後，你會讓他們以各自的角色出場，進而獲取觀眾的同情。我覺得要把這些都丟掉。**我只想讓這些過程中間都沒有對白。一旦抽離了過去既有的寫作思維，我就回不去了，因為接著我就開始意識到，電影中的對白是極度人工而且虛假的，即使寫得很好也一樣。**對白的使用和音樂不一樣——對白是非常表現式的。一旦有了這份自覺，當你面對一個真實故事或事件，卻想用對白來重現，說實在，那樣講故事就太矯揉造作了。所以這部片的對白就越來越被抽掉。艾瑪和我在後製時一直對《敦克爾克》有爭論，她認為這是一部偽裝成主流電影的藝術片，而我覺得這是一部偽裝成藝術片的主流電影。這兩件事非常不同。非常有趣，她一頭熱地相信自己的觀點，但是我對自己的看法卻不大有把握，總之，真的很有趣。這只不過是電影創作的兩種不同語言，我一點都不在意。我會只看海報就去看電影，心想：『好，就是這種電影，就是我想要經歷的。你準備要帶我去哪裡，讓我眼界大開呢？』」

· · ·

諾蘭還在寫《敦克爾克》的劇本時，拍了一部關於定格動畫家史蒂芬和提摩西·奎伊（Stephen and Timothy Quay）的短片。奎伊兄弟是土

生土長的賓州人，是一對同卵雙胞胎，在英國生活了幾十年。他們的作品與楊・斯凡克梅耶（Jan Svankmajer）的定格動畫超現實主義相呼應，作品中充滿著受困精神病院的女性、動畫家庭道具，和鬼娃娃人頭所組成的惡夢影像。這部 8 分鐘的紀錄短片《奎氏兄弟》（*Quay*），在 2015 年 8 月 19 日紐約電影論壇戲院（New York's Film Forum）與奎伊兄弟的三部電影《缺席》（*In Absentia, 2000*）、《梳子》（*The Comb, 1991*）和《鱷魚街》（*Street of Crocodiles, 1986*）一起放映。這部短片探索了他們的工作室，室內雜亂無章地放著土法煉鋼的動畫工具，片中也採訪了奎伊兄弟的創作過程。「（我的助理）安迪負責錄音，事實上只有我們兩人和我小時候的朋友洛可・貝利克在拍這部片。我自己掌鏡、自己剪接、自己做音樂。這些年來，我拍的電影格局越來越龐大，然而我希望自己可以再度找回最初、最基本的拍片模式，所以用盡可能最小的格局完成這部短片，我非常享受。拍攝《星際效應》的經驗非常棒，

↓ 2015 年，諾蘭與奎伊兄弟製作《奎氏兄弟》，這部片長 8 分鐘的紀錄短片，由他親自執導、攝影、剪接，及配樂。

真的很棒，但那是最高格局的拍片模式，有非常多人，非常多部門介入。有時候，我覺得自己和電影創作的本質嚴重脫節了，我想自己做一些非常私密的事，讓自己獨立做每一件事，回到最初的原點。」

影評人也一直在問類似的問題。2014 年《星際效應》上映後，史蒂芬·索德柏在《紐約時報》的採訪中表示好奇：諾蘭是否曾想過回頭去拍一部像《記憶拼圖》那樣格局的個人電影，言下之意就是，一部大製作電影就無法是個人的。影評人寶琳·凱爾（Pauline Kael）在《紐約客》雜誌評論《雷恩的女兒》時寫道：「品味和巨大，至少在電影中，這兩者基本上是背道而馳的。」這部片讓大衛·連在 70 年代脫離了生涯正軌。「《雷恩的女兒》的空洞，表現在每一格畫面中，然而宣傳機器卻把它塑造成一個藝術事件。美國觀眾是個垃圾桶，他們對英國史詩的陳腐品味一概照單全收。」對於大格局製作的異議可以追溯到 1915 年，格里菲斯（D. W. Griffith）的《一個國家的誕生》（*Birth of a Nation*）彷彿為美國電影放出了巨大的食人魔，套句該片攝影師卡爾·布朗（Karl Brown）的話：「大就是好，這已經是一整年來不斷被頌讚的標語了。這兩個詞很快就合而為一。越大就表示越好，巨無霸主義已席捲全世界，尤其是電影界。」諾蘭身兼導演與製片，他懂得同時兼顧預算和品質，因此導演生涯中並沒有出現《雷恩的女兒》那樣的重大失誤。不過，凱爾所謂巨大和品味彼此對立的這項假設，並不會發生在諾蘭身上，因為他在《蝙蝠俠：開戰時刻》中學到了電影格局的悖論。格局只是另外一種幻象，就像所有幻象一樣。

諾蘭說：「本片每一格畫面的膠卷尺寸都是一樣的，無論是最小的特寫鏡頭，還是最寬的廣角鏡頭。」這部戰爭史詩大作，在很多方面都變成了自《記憶拼圖》以來格局最小的電影，雖跨越七十公里長的英吉利海峽，但是主要場景都在三公里的海灘範圍內。「我從小到大欣賞的電影都是關於雜亂、層次和質感。克羅利卻一直抗拒這點，他把電影導向更簡約的境地，因此我們拍的戰爭片沒有用到任何視覺上的混亂 —— 大量的快速剪接、大量動作、煙霧、火光，以及到處飛舞的零碎物件 —— 這些東西都對觀眾灌輸著戰爭的概念。《敦克爾克》完全沒有這些東西。它要求的是非常、非常簡約、鮮明，且更強調抽象的想像。」

他們特別去觀摩德國攝影師古爾斯基（Andreas Gursky）的作品，

↑ 懷海德與高地兵團在敦克爾克海灘尋找避難處。《敦克爾克》是諾蘭最抽象的電影作品。

他的大幅攝影作品呈現了山巒、海灘、賽馬場、牧場等等，人類與人性則被掩蓋在這些自然與非自然風景之下。《蝙蝠俠：開戰時刻》開啟了極簡主義和極限主義的對話，《黑暗騎士》和《全面啟動》繼續延伸，而在《敦克爾克》，則找到了最抽象、最細小的終點。諾蘭最後寫出來的劇本非常短，只有 76 頁，是自《跟蹤》以來最短的劇本。故事共有三條線，第一條發生在一週內，第二條發生在一天內，第三條發生在一個小時內。這部片有著史詩的格局，但是隨著影片的進行越來越小，就像一個套索。第一個故事「防波堤」描寫年輕的英國軍隊試圖逃離敦克爾克的八百公尺長沙灘，他們被德軍包圍，隨時都會成為德國空軍俯衝攻擊下的獵物。「我們包圍了你們！」從空中落下的傳單上如此宣示。第二個故事「海」，講述平民男子（馬克・瑞蘭斯飾演）、他的兒子（湯姆・格林卡尼〔Tom Glynn-Carney〕飾演），和兒子的朋友（巴瑞・柯根〔Barry Keoghan〕飾演）駕著「月光石號」小船橫越英吉利海峽，載回受困在沙灘上的士兵。在第三個故事「空中」則是英軍飛行員費洛（湯姆・哈迪飾演）和柯林斯（傑克・洛登〔Jack Lowden〕飾演）

在天空盤旋，與德軍斯圖卡俯衝轟炸機對戰。三條故事線一直到最後才匯合。

「我們期待透過《敦克爾克》傳達給觀眾的理念是，這並不是個人英雄主義，而是英雄主義的整個社群。這是非常獨特的，我覺得這部片在很多方面是更貼近這個世界以及這世界的運作。《敦克爾克》的故事有兩個元素，我們希望發掘這事件的普世意義。第一個是生存，也就是關於生存本能。第二個元素是歸鄉的渴望。你進入了一個恍若荷馬史詩的境界，他們的奧德賽式英雄旅程非常壯烈，彷彿他們永遠也回不了家了。這種感覺相當巨大。對我來說，這是非常重要的一點。我不太有興趣拍一部地理空間尺度過小的電影，我不是指字面上的地理空間，不是指要去的國家。這空間可以只在一個房間內，就像《敦克爾克》。我對這部片的地理空間非常滿意，即便它在定義上非常簡單，而且還帶著幽閉恐懼。但是我們找到了在空間內動作的方法，讓這部電影更有格局感。《敦克爾克》是一部非常私密、個人的電影，但是格局很夠。地理空間，以及你在這空間中經歷的旅程，就是一切。」

<p style="text-align:center">•   •   •</p>

在籌備期間，諾蘭每星期都會在電影院放電影給演員和劇組看，他用真正的膠卷放映，讓演職員了解他想要的東西。放的片子包括了大衛・連《雷恩的女兒》，他們在影藝學院（Academy of Motion Picture Arts and Sciences）用特殊的 70 釐米放映，讓大家看到攝影師弗雷迪・楊（Freddie Young）如何讓大自然、光線和風景自然地呈現。該片在攝影機上裝設旋轉的雨水導流板，拍出了愛爾蘭克萊爾郡（County Clare）的海岸風暴。大衛・連說：「有時候你得開車穿過海流，水淹到不得不把車停下，滿腦子只想著：『老天，這些鹹海水是怎樣啊？』但真的很好玩，太棒了。」諾蘭還看了希區考克的《海外特派員》（*Foreign Correspondent,* 1940），片中一架四馬達、25 公尺的飛機墜落大海，這場戲在一個巨大的攝影棚水箱拍攝，演員在水中掙扎，讓隱藏的扇葉以及 24 公尺高的風車一起攪動海水。演員和劇組非常欣賞揚・德邦特（Jan de Bont）《捍衛戰警》（*Speed,* 1994）當中，從頭到尾無

止境的動作戲，以及休·赫遜《火戰車》片中，時代細節與老式合成器配樂的混搭。他們還看了各種經典默片，包括格里菲斯的《忍無可忍》（*Intolerance*, 1916）、穆瑙的《日出》，並特別注意片中的人群戲，看臨演如何移動，如何運用穆瑙設計的空間場景。他們也看了史卓漢（Erich von Stroheim）惡名昭彰的催眠經典《貪婪》（*Greed*, 1924），該片描寫兩個男人互相爭鬥的故事，他們因為一張意外中獎的彩票，最後在乾涸、烈日灼身的死亡谷決鬥。

「其實《貪婪》對《星際效應》的影響也很大。」諾蘭說，「就是兩個太空人互相爭鬥的那場戲。《日出》是自然式的、寓言式的，而《敦克爾克》正需要這份沉默、這種簡單。我在片中運用一種懸而未決的語言，這方面與默片有關 —— 穆瑙對建築的運用，巧妙象徵了某種人類道德。穆瑙在《日出》建造了巨大的布景，就像史卓漢的《情場現形記》（*Foolish Wives*, 1922），然後邀請大家進入。這些電影有著非常親密的故事，兩人走在大街上，然後你就會看到龐大的布景。這是不同時代的表現方式，但它的力道非常驚人，而且可以連結到大衛·連在《雷恩的女兒》所做的事情。劇組與他們拍的東西水乳交融，他們把史詩級規模的視覺全放到了銀幕上。這就是你從《日出》學到的東西，這就是你從默片時代作品學到的東西。他們在德國拍的電影，可以在美國放

映，或者也可以在美國拍，在德國放映，這是普世的、沒有語言界線的創作。」

　　最後，他放了亨利─喬治·克魯佐（Henri-Georges Clouzot）的《恐懼的代價》（*The Wages of Fear*, 1953），觀摩兩位主角之間持續不斷的張力——卡車司機載著一整車易爆物穿越泥土石礫的山路，呈現出極端環境下人類道德的博弈。「這應該是我們最後看的一部。霍伊特瑪坐在我前面，其他人都在後面。我看著這部片，突然頓悟：『是了，這就是我們的電影。』我的意思是，片中那場戲，卡車必須開回平台，但車輪卻沒有反應。這部電影所有的設計、鏡頭專注於輪胎在木頭上轉動的方式，你看得到它吱吱作響，我說『這就是我們要的』。純粹的物理性，純粹的懸而未決。甚至最後那些在油裡打架的傢伙，我說：『就是這樣，這就是我想要拍的電影……』電影結束時我轉過身，工作人員全嚇壞了。他們痛恨這部片，我從來沒有碰過這種事。我想是因為這部片的結局太厭世吧，他們就是不爽這部片。後來我問他們，你們是『不喜

↓ 諾蘭與艾瑪在敦克爾克海灘。

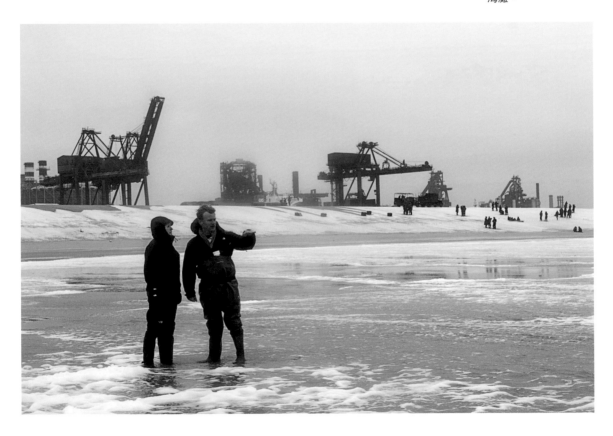

歡』，還是『你們』不喜歡？於是他們又多投入了一些，更深入一點，但是他們真的一點都不喜歡。這部電影的結局實在太殘忍。」

演員讀劇本之前，諾蘭很積極與每個人溝通，包括馬克・瑞蘭斯、席尼・墨菲，和湯姆・哈迪，讓他們有心理準備接受這部電影的實驗性。瑞蘭斯對劇本開頭以及後來對白提到的「德國人」和「納粹」提出了疑問，由於諾蘭已經決定不會在片中看到德國人，即使提到他們似乎也沒有意義。德軍會成為畫面之外的威脅，就像《大白鯊》的鯊魚：你只看到魚鰭，卻看不到鯊魚。瑞蘭斯把羅伯・布列松（Robert Bresson）的電影哲學帶入了對話，在《扒手》（Pickpocket, 1959）和《死囚越獄》（A Man Escaped, 1956）中，導演讓真人透過簡單的動作來闡述角色的人性，而非直接表現人性勇氣。布列松寫道：「不要演員（不必指導演員），不要角色（不必揣摩角色），不要表演，只要生活中的活動模型。以『存在』（模型）代替『模擬』（演員）。」

「我看著馬克真正實踐布列松的理念。」諾蘭說，「對他來說，理解這艘船、感受自己身為舵手是非常重要的，因為他需要感覺這艘船。所以，我提供他的是駕船的能力，船上只有最基本的劇組人員，還有一架真的在他頭上飛行的轟炸機。我們試著把所有東西都放進去，讓演員有身歷其境的真實感。他和演員一起登船，劇組帶著一台 IMAX 攝影機，但他們並非完全即興演出，而是一起探索。於是，我們和這些偉大演員，以及新人格林卡尼、柯根一起在船上度過了幾個星期。特別是馬克，他很熱心幫助年輕演員，帶領他們，把自己的即興表演方式傳授給他們，提出活生生的實例讓他們去思考：『銀幕外發生了什麼？場景與場景之間發生了什麼？我們該怎麼玩？我們該如何戲耍角色之間的關係？』年輕演員們非常興奮，我也一樣。」

主要拍攝在 2016 年 5 月 23 日的敦克爾克開始，時間點正符合史實的撤離日期，藉此盡可能重現當時的天氣狀況。「我們開拍的第一天，也是天氣最糟糕的一天，我想很少有攝影組願意在那種天候出機拍片。在《敦克爾克》拍攝初期，我們有五天的時間天氣奇慘，甚至無法走到戶外，我指的是，布景會被撕成碎片。但是那景象看上去非常奇妙，壯麗的海水泡沫沖上海灘，讓海灘完全不一樣了。我在電影界是出了名會碰上好天氣的幸運兒。這說得不對，我經常遇到壞天氣，但我的理念是

↑ 霍伊特瑪和諾蘭在敦克
　爾克現場。

← 諾蘭、懷海德和劇組在
　海灘。諾蘭希望讓演員
　和劇組之間的區隔降到
　最低。

無論天氣好壞都要拍，直到安全督導說風太大或其他什麼原因，我們才會關機，等壞天氣過去再拍。但無論什麼天氣我都要拍，就一直拍、一直拍，讓劇組演員知道我們真的認真在拍片，不管外在條件如何，所以他們不會先看看窗外，猜說我們今天會不會拍。」

敦克爾克海灘的戲拍完之後，團隊移至荷蘭的烏爾克（Urk），納森・克羅利和海事協調員尼爾・安德烈（Neil Andrea）找了將近六十艘船，包括法國馬耶布雷澤驅逐艦，以及一艘荷蘭的掃雷艇和領航艦，這些船隻都改裝成 1940 年代英國驅逐艦的外貌，用來拍攝三場沉船戲——醫療船、驅逐艦，和掃雷艇。保羅・寇布德（Paul Corbould）在這些船上裝置炸藥，並在攝影機裝設防水殼。攝影機是 65 釐米大片幅膠卷的組合，採用 Panavision 和 IMAX 65mm 兩種規格。諾蘭和攝影師霍伊特瑪都穿著潛水服和演員一起在水中，而攝影機實際上是浮在水面的。「我們想打破劇組不在水裡、演員都在水裡這樣的界線。」他說，「我們想打破這點，和他們一起進入水裡，拍出更多的主觀視野，而且成為演員面前真實情境的一部分。我們花了很多工夫策劃這件事。我做過很多陸上和空中的拍攝，但對我來說，水上工作挑戰性最高，也是狀況最未知的。我從來沒有做過類似的事。演員必須在水裡，不僅是單一個鏡頭，而是整個拍攝過程都要泡在水裡。」

製作團隊接著從荷蘭轉移陣地到多塞特郡（Dorset）的斯旺奇和韋茅斯港（Swanage and Weymouth Harbour），瑞蘭斯駕駛的「月光石號」就是從此地出發，這是一艘 1930 年代的小型馬達遊艇，雖然設計上只能容納十名船員，卻塞了六十位劇組人員。另外還有五十多艘船，包括十二艘用來穿越海峽，由船主駕駛。英吉利海峽上空的戲，由駐紮在索倫特海峽（Lee-on-Solent）機場的飛航小組負責拍攝，用了兩架超級馬林 MK. 1a 型噴火戰鬥機、一架超級馬林 MK. Vb 型噴火戰鬥機，和一架扮成梅塞施米特 Bf 109E 的希斯巴諾戰鬥機（Hispano Buchón）。至於飛機內部的鏡頭，則採用配備雙座艙的俄國雅克戰鬥機，飛行員坐在演員後面，再把 IMAX 攝影機倒裝在機身內，由於座艙太小，所以利用鏡面反射來拍。史密斯和諾蘭都很喜歡這些場景中，鏡面吸收震動所生成的粗糙和緊張感。史密斯說：「我們在俯衝轟炸機上做了很多變化，簡直瘋了。」整個拍攝過程他都在現場，以確保原始的、未經剪接的膠

卷狀態良好。他組裝的工作拷貝基本上都是無聲的，即使那些難得的場景中確實有收音，但他們是用 IMAX 攝影機拍攝，所以聲音基本上是沒有用處的，能引導他們的只有一支同步的參考聲帶以及攝影機本身的聲音。

「我想讓觀眾知道，真實的空中纏鬥有多難。」諾蘭說，「把演員放進噴火戰機的駕駛艙，讓他們和德國空軍纏鬥，教他們如何沿著海岸追逐飛機、槍口瞄準前方、預測它的移動距離，以及風向對子彈的影響等等。我想把觀眾放在沙灘上，讓他們感受四周的沙子；或者把觀眾放在民用小船裡，讓他們感覺海浪起伏，駛向可怕的水域。我希望盡可能做到真實，因為今天的電影有太多、太大量的電腦影像。真實情境拍攝的優勢在於，你能以一種觀眾真正相信的方式，把東西具體呈現出來。在《敦克爾克》中，我最滿意的鏡頭是驅逐艦翻倒的畫面，我們把攝影機接在船體上，所以水面的動作是從側邊過來。這和《全面啟動》的幾個畫面沒什麼不同，但它是真實發生的。我非常滿意這個鏡頭，非常非常有戲劇性。」

<p style="text-align:center">•　•　•</p>

大衛·連在為《阿拉伯的勞倫斯》勘景時，來到約旦最南端海岸的亞喀巴。他注意到沙漠高溫產生的蜃樓現象中，有一種奇異的扭曲效果。「地平面的海市蜃樓現象非常強烈，讓人不可能辨明遠方物體的狀態。」大衛·連在日記中寫道，「你絕對無法分辨遠方的駱駝是山羊還是馬」他從這個觀察出發，發展出最著名的一幕：以一個極遠的鏡頭來呈現奧馬·雪瑞夫和他的駱駝，一開始只是地平線的一個形狀，緩緩朝向勞倫斯前進，最後坐在井邊的沙地上。這是雪瑞夫拍攝的第一天。他和駱駝繞道前往距離攝影機 400 公尺外的地方，以避免鏡頭中出現駱駝的足印。攝影師弗雷迪·楊用最長焦的鏡頭，從 300 公尺外的距離拍攝，一次拍完。畫面中的雪瑞夫從一個小點慢慢變大，直到他的頭和肩膀充滿整個畫面。拍完後，大衛·連走向美術指導約翰·博克斯（John Box），對他說：「這是你做過最棒的電影設計！」如此一個鏡頭，讓葛雷哥萊·畢克（Gregory Peck）尊稱這位導演為「遠方地平線的詩

人」。

　　藉著《敦克爾克》，諾蘭證明了自己是大衛‧連空間美學的繼承者：一個迷離的地平線詩人。他與霍伊特瑪再度合作，展現了最空靈、最抽象的電影構圖。第一個鏡頭，是一個海灘上的人，置身兩枝白色旗杆之間；接下來，我們看到英軍疏散，綿延的隊伍一路延伸到遠方，甚至隊伍的中斷也遵循著某種可怕的對稱性。當俯衝轟炸機衝向海灘時，人們一窩蜂撞上甲板，呈現了一份帶著奇異愉悅感的效果，就像被推倒的骨牌所形成的漣漪。我們從臥倒的湯米手肘上方，看到一連串的爆炸以精確的間隔朝他而來，最後一次爆炸把躺在他旁邊的人炸飛到空中，但是他的身體始終沒有掉下來，好像完全人間蒸發。電影史學家大衛‧鮑德威爾指出：「片中大部分運用的色調只限於少數色彩範圍，大多是棕色、褐色、灰色、藍灰和黑色調；動作場面被放在背景畫面，顯現同樣的朦朧構圖，而海、空，和陸地，三者幾乎融為一體。」換句話說，諾蘭混淆了士兵們在這特定環境中唯一可以定位的有效手段：地平線。湯米與另一個年輕士兵（阿奈林‧巴納德〔Aneurin Barnard〕飾演）聯手，幾乎就要成功搭上紅十字會的船隻逃命，但這艘船卻被德國空軍擊沉。後來，他們想辦法登上了一艘驅逐艦，湯米在船艙喝茶、吃果醬三明治，警覺地看著金屬門被鎖住。這艘船也被 U 型潛艇魚雷擊中沉沒，當船隻在黑暗中開始傾覆，鏡頭搖向 45 度角，形成一道水牆橫向湧入，男人們發出喊叫，他們的蒼白身影在水下翻滾。有個人的手上還沒放開他的鐵皮水杯。

　　**這部電影一次又一次回到諾蘭最原始的恐懼，也就是被鎖起來 ── 具體而言，就是把「自己」鎖在裡面，你心甘情願地臣服於用來保護你的結構，結果卻是你被困在裡面。**駕駛艙變成了棺材；原本應該拯救你的船，也會淹沒掉你。你的避難處，就是將要置你於死地的子彈。這三條故事線都導向一種被包覆的狀態。第二個故事的場景設定在民船「月光石號」，馬克‧瑞蘭斯和他的兒子彼得發現一艘即將沉沒的船，他們上前，從海裡撈起一個瑟縮發抖的水手（席尼‧墨菲飾演），他因為受到轟炸刺激而麻木呆滯，起初沉默不語，最後，喃喃說著「U 型艦」。當喬治問他想不想到船下面，那裡比較溫暖，水手拒絕了，他很害怕。「別管他了，喬治。」道森說，「他覺得在甲板上比較安全。如果你被

↗ 《阿拉伯的勞倫斯》裡的彼得‧奧圖。

→ 大衛‧連在愛爾蘭克萊爾郡的海岸拍攝《雷恩的女兒》。

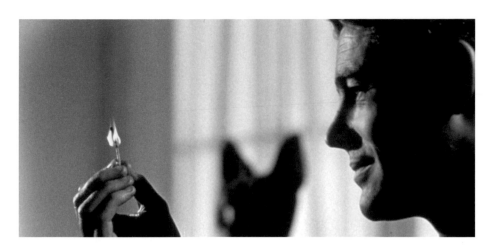

轟炸過，也會這樣。」諾蘭聽過事件倖存者描述他們如何看著遠方的砲火，因此諾蘭想讓它成為一種無所不在的意象：燃燒在地平線上的大火。那是你最不願意去的地方。落難水手一想到要回敦克爾克便驚慌失措，彼得把他鎖在船艙內，連我們也感覺得到門鎖的喀嚓聲，彷彿第一個故事仍歷歷在目。在第三個故事「空中」，英軍飛行員費洛和柯林斯與空中徘徊的德軍轟炸機交戰。他們的戰機傾斜、翻滾、旋轉，在海空一體的背景中，錫灰機身被渲染得幾乎難以分辨，戰鬥彷彿在一個全新的環境進行。當其中一架飛機墜落，肆無忌憚的海水馬上充滿整個駕駛艙，而機蓋總是不肯滑開。

　　這部電影在空間上的大膽，在某方面超過了時間上的獨創。評論家看待諾蘭的作品時，已經被訓練到能夠察覺任何他所做的時間實驗，他們對影片的三個時間軸做法大加讚賞，但諾蘭幾乎沒有興趣用這一點來做戲劇性的反諷，只有一幕例外——湯米和夥伴企圖爬上救生艇，卻被指揮官強行拒絕：他就是席尼・墨菲演的水手。這是一種「前」創傷症候群。指揮官自私的拒絕和顫抖的恐懼，兩相對比，更讓人感受到戰爭對人性的影響，同時也對人類的生存本能冷眼以對。但對於看電影的人，確實有可能沒注意到時間段落的差異，而把它看成是二十四小時內發生的、標準的交叉剪接，即這三件事：湯米和夥伴多次嘗試逃離海灘、道森駕船前來救人，以及費洛駕機拯救一切。你也可以把時間拉長

↓ 柯林斯的噴火戰鬥機墜
　海起火燃燒。

一點，繞過噴火戰機燃料不足的部分、跳過三艘沉船中的一艘，在陸海空三組情節中交叉切入，故事最後仍然可以奇蹟般匯合。

所以說，諾蘭為什麼要這麼做？是為了電影中所傳遞的那份持續、無休止的緊張：一系列的時間競賽、九死一生、以及最後一刻的生死救援，這些都是他從默片研究中融會貫通而創作出來的。這是一般的交叉剪接難以做到的，或甚至根本無法呈現。片中每個時間段落的選取，都是為了最大限度增強每個人所面臨的生死關頭，也讓諾蘭在剪接室有了更多選擇。他讓湯米和夥伴處於幾乎毫無間斷的危機當中，諾蘭把生存變成了生存自身的實現。湯米第一次在沙灘上見到吉布森時，他正把一具屍體埋入沙子，湯米本能地上前幫忙，而吉布森穿著死者靴子這件事，默默在兩人之間傳遞。在這單一場景中，諾蘭讓我們習慣了這個道德景觀：自私和利他，就像食堂裡的士兵互相爭奪拉扯一樣。「我們只不過是生存了下來。」在影片最後，亞歷克斯對盲人說。那人回答：「這就夠了。」這段對白更加明顯地演繹了影片結尾的英雄主義。湯姆・哈迪飾演的飛行員，我們在整部電影中一直看到他在檢查飛機油表，但是他決定飛過不歸點，為沙灘上的人提供最後一道掩護。他的飛機滑行著，引擎已經熄火，在把自己交給德國人之前，他正享受著短暫的超脫。回到月光石號，柯林斯問道森怎麼知道如何操縱船隻、躲避轟炸機攻擊，彼得回答：「我的哥哥。他開的是颶風戰機，開戰第三週就死了。」道森之所以堅持要營救倖存者的原因，就透過這一幕解釋了出來，他的承諾隱藏在那句最簡短的對白中，如此沒沒無聞，卻又如此感人肺腑。

·　·　·

「最後那一幕對我來說是非常重要的一刻，也是我非常希望拍出來的一場戲。」諾蘭說道，「我覺得，正因這部片的其他地方沒有呈現明顯的英雄主義，所以這場戲激發出的力量非常強大，讓人覺得一切都是值得的。」諾蘭是在父親和叔叔訴說的戰爭故事中長大，他們的父親，佛朗西斯・托馬斯・諾蘭（Francis Thomas Nolan）是蘭開斯特轟炸機的領航員，也是平均年齡十八歲的飛行小隊中的「老人」，經歷過四十五

次任務都倖存下來，但是在 1944 年，也就是戰爭結束前一年，他在法國上空被擊落。「**我在戰爭故事中長大，知道我的祖父是怎麼死的，我想，我不可能不以英雄主義的方式來塑造二戰的飛行員。**二戰對我爸一直非常重要，他常常跟我說空襲的故事。我爸生命歷程中，二戰占了很大的分量，他會把二戰與我們作連結，當時我並沒有意識到這一點，但是回想起來，我在某個時刻就知道自己總有一天要用某種方式來講一部二戰故事。當我知道自己要呈現敦克爾克的空戰，就感覺到強烈的責任感，必須把它拍好。以前每當我爸看到電影中出現與飛機有關的情節，都會嚴厲批評片中的歷史準確性。這部片的道森先生光從引擎聲就能辨別出噴火戰機，這就是在向我爸致敬。他以前也能像這樣分辨噴射機的聲音。我不知道他是怎麼做到的，每次一架飛機從頭頂飛過，他就能從聲音判斷那是什麼飛機。」

為了拍《敦克爾克》，諾蘭做了一件罕見的事，他用了一段現成音樂：愛德華・艾爾加《謎語變奏曲》中的〈寧錄〉（Nimrod）。「我爸是非常厲害的古典樂專家。」他說，「他有一對不可思議的耳朵，對音樂的知識淵博，所有種類的音樂都是，尤其古典樂。他看到我喜歡《星際大戰》，就推薦我聽霍爾斯特（Gustav Holst）的《行星組曲》（The Planets），約翰・威廉斯（John Williams）為這部片配樂時也參考了這個組曲。我剛開始拍片時，他建議我用古典樂做配樂，我很難向他解釋為什麼這不適合我，在電影中使用古典樂是非常困難的。古典樂可以配得很好，庫柏力克在《2001 太空漫遊》就把古典樂發揮得很棒，但這其實是相當難的，因為古典樂會引來其他聯想。」儘管如此，當諾蘭第一次在《針鋒相對》使用管弦樂配樂，他父親還是跑去倫敦中區的錄音室聽他們錄音。「我們當時在夏洛特街錄音，我不記得是哪個錄音室，那裡現在已經不是錄音室了，我們有個大型管弦樂團，他來看我們錄音，混音的時候他也來。那是我們第一次用完整的管弦樂團錄配樂。」

2009 年，諾蘭在籌備《全面啟動》的時候，他的父親被診斷胰腺癌第四期，電影中剛好有一場彼得・普斯特李威與席尼・墨菲的臨終和解戲。這是個意外的諷刺，也讓諾蘭每次面對記者時，都會引用片中的父親。「我與我爸的關係非常重要，一直非常重要。」諾蘭說，「他沒能活著看到《全面啟動》，他在我們製作的時候就去世了，或者就在我

們殺青之後。然而這部電影中，父親的角色是個非常明顯、具體的類比——沒有人注意到這件事；這讓我很困擾，因為我以為這件事會讓我惹上麻煩，但這完全和我的家庭無關。這樣說吧，《全面啟動》講的是一個極有權勢的澳洲商人，面對著帝國的傳承，而我需要從澳洲雪梨飛到洛杉磯。在當時，這是全球最長的航班，或是最長之一。我不多說了，沒有人注意到這點。」

諾蘭在《全面啟動》中更想表達的，或許是對魯柏・梅鐸（Rupert Murdoch）這類企業壟斷的看法，而非自己與父親的關係。但是在《敦克爾克》的配樂中，卻有一段與父親的音樂對話。「在很前期的時候，我把一段錄音寄給漢斯，那是我用自己的手錶配的，錄音裡有持續的滴答聲，我們就從這個聲音出發，建立起這部片的配樂。我們創作音樂，就像創作電影一樣。」拍攝期間，季默前往敦克爾克，他抓了一把沙子放在一個小玻璃瓶裡，然後帶回洛杉磯；作曲的時候，這瓶子一直擺在桌上。針對諾蘭的簡述，季默面臨的根本挑戰是：如何寫出能不斷帶給觀眾持續緊張感的東西？在早期的試聽錄音中，他曾試過空襲警報聲，

↓ 剪接師李・史密斯、諾蘭，以及音效剪輯指導理查・金恩。

但他也想試試看管弦樂，於是去倫敦與交響樂團錄了超過 100 分鐘的音樂，就為了證明謝帕德音的概念是可以實踐的。回到洛杉磯後，這時影片初剪也完成了，季默卻發現出問題了。原本一切看似完美，直到他們進入影片的序列細節。他們很快就發現，不斷上升的聲音和不間斷節奏是有問題的：你不能從中剪接。如果他們打算在第四捲進行剪接，就必須一路回到電影開頭，然後重做所有音樂。「跑去倫敦錄了一組管弦樂，配上畫面後卻發現沒用，簡直慘不忍睹。」季默說，「我們那時已經沒有時間了，緊迫地讓人痛苦不堪，尤其是睡眠不足。《敦克爾克》就是那種讓我在工作室做一整天後，回家睡覺還會夢到的電影。它一直在糾纏我。」

最後，季默還是接受了諾蘭的原本計畫。諾蘭從倖存者的角度出發，把焦點放在他們記憶中撤退聲的生動感：炸彈引爆的聲音、船隻沉沒、德國俯衝轟炸機的警報聲 —— 飛機越來越接近，發出恐怖、尖銳的聲響。諾蘭決定讓配樂做出必要的轉移和變化，像是變色龍，並把音效設計師理查・金恩設計的聲音進行融合與切分。金恩設計的月光石號聲音變成了樂器，船和馬達音效與音樂節奏同步，小提琴的刮弦聲與船的汽笛聲合為一體，銅管音樂與發動機的節奏相互融合，已經不可能分清楚配樂在哪裡結束、音效從哪裡開始。機械和音樂，兩種元素整合成具

→ 諾蘭在後製期間與漢斯・季默一起工作。《敦克爾克》呈現了導演在影像和聲音的最完美融合。

象音樂（musique concrète），就像埃德蒙・梅塞爾（Edmund Meisel）為《十月》（*October,* 1928）所做的音樂一樣。當湯米在沙灘上漫步，看著排隊人馬延伸至遠方，防波堤伸向波濤洶湧的大海時，我們聽到一連串遞減音階從下方循序升起，一個音樂版的數字遊戲推動每個人前進。當湯米和吉布森抬著擔架到防波堤，一組小提琴的固定音型隨之出現——小提琴手幾乎要把弓從琴弦上彈開——而他們的計畫失敗時，琴聲彷彿飄進飄出，然後再度穩定下來；當防波堤兩邊被炸出水柱，小提琴的速度則跟著加快。

「我們用完全不同的方式完成了這部電影的混音。」諾蘭說，「每一個節奏結構都融入了音效。比方說，船的引擎聲和音樂的節奏是一致的，所以船本身也成了樂器，和其他元素同步。我想沒有人真的注意到這點，但是他們可以感覺得到。這是很艱難、也很費力的工作，每一個參與這工作的人都飽受折磨，漢斯和他的工作人員都在詛咒我⋯⋯整部電影全是這樣做出來的。音樂基本上是兩個線索，有一個 110 分鐘的線索和最後 10 分鐘的艾爾加，而所有的節奏結構音樂，都是一個線索。還有一個小小的呼吸標記（Luftpause），就在柯林斯溺水獲救之前的一個小停頓，音樂停了下來，停一拍，一個呼吸，然後又開始。我無法想像有哪部電影的音樂提示比這一部更長。從片頭出現的那一刻起，除了那一拍，整部片就不曾跳過一拍。電影最後，他睡著的時候，火車停下，然後艾爾加的音樂開始進來。」

影片的高潮，也就是三條故事線交會之處，士兵、水手和飛行員都在火熱的油污中相遇，季默用的不是一個謝帕德音，而是三個，在三個不同時間段落同時演奏，低聲部非常緩慢地演奏上升音階，中聲部以雙倍速度演奏同樣音階，高聲部以四倍速度演奏，所有音階都在同一個點到達高潮。換句話說，就是一個音樂版的電影賦格結構。最後，當救援船出現在地平線上，我們聽到了艾爾加《謎語變奏曲》的〈寧錄〉（或稱〈第九號變奏曲〉）沉悶地演奏，速度放慢到每分鐘六拍；原曲中不存在的低音音符，由低音提琴在最高音域演奏，並伴隨十四個大提琴在上音域演奏。季默將音符延長，但由於演奏者的弓長不夠，無法完整演奏出來，於是請每個演奏者在不同時間單獨進場、出場，讓音樂帶著不斷閃爍的質感，就像沙灘上的卵石，或水面上的陽光。

↑ 銅管組正在為《敦克爾克》的配樂調音。

「〈寧錄〉是我爸最喜歡的音樂之一，」諾蘭說，「在葬禮上，當我們把他的棺材抬出來，播的就是這段音樂。我覺得這支曲子非常動人，很多人也這麼覺得，但是對我來說，它也非常沉重，這就是為什麼我們把它寫進《敦克爾克》。我們對這音樂做了伸展和扭曲，我和音樂剪輯兩人。我們延長它、操弄它、變化了它，讓你無法完全抓住旋律，然後有時它會變成焦點，並展現出效果。我不知道我爸會有什麼感覺，他可能會很震驚，也可能很喜歡，我不知道。但我想說的是，在這部電影裡，我真的和他進行了一場音樂對話。」

· · ·

這部片的票房也是個不尋常的故事。《敦克爾克》在諾蘭最喜歡的七月國慶檔上映，首週票房 7400 萬美元，第二週 4100 萬，第三週 2600 萬，與對手《不可能的任務：失控國度》（*Mission Impossible – Rogue Nation*, 2015）、《猩球崛起：終極決戰》（*War for the Planet of the Apes*, 2017）和《星際爭霸戰：浩瀚無垠》（*Star Trek Beyond*, 2016）相差無幾，只是這部片沒有那些電影中的大明星，沒有系列電影的吸引力，預算也只有它們的一半。一部關於軍事行動失敗的歷史戰爭片，突然成了暑期最熱門的電影之一，整個 8 月票房長紅，到了 9 月，全球票房突破 5 億美元。11 月，《敦克爾克》打平了《黑暗騎士》的八項奧斯卡

提名，這次還獲得了最佳影片的提名，諾蘭也首度獲得最佳導演提名。不過，這部片還得面對 8 個月的奧斯卡苦戰。「我們不是為了得獎而拍電影。」《敦克爾克》上映後，艾瑪對《洛杉磯時報》說，「我們絕對是為了觀眾拍電影。」那天晚上，李·史密斯得到最佳剪接，格雷格·蘭德克（Gregg Landaker）得到最佳混音，音效設計理查·金恩也得了獎，但是最佳影片和最佳導演卻輸給了吉勒摩·戴托羅（Guillermo del Toro）的《水底情深》（The Shape of Water, 2017）。

「這些年來，我已經不再嘗試去分析這些事。」諾蘭在頒獎後的幾週告訴我，「大家總是把影藝學院說得好像是個單一的心靈，其實根本不是，他們是一群人。我覺得哈維·溫斯坦做了一件事，他建立起一個商業模式，把得獎變成電影促銷的一部分。在以前，得獎是獎勵一部電影，現在是幫助一部電影。可以說，得獎是贊助系統的一部分；關於《敦克爾克》，我們很幸運，我們不需要獎。還有一件非常重要的事，卻沒有人注意到，那就是我們的音效設計得了奧斯卡的音效剪輯獎。理查·金恩是我們的音效剪輯，但他堅持音樂剪輯亞歷克斯·吉布森（Alex Gibson）也應該包括在內，所以他們兩人同時得到了奧斯卡獎，這種事從來沒有發生過。可能永遠不會再發生，但他們都知道也都理解，在電影混音中，音樂和音效之間並沒有真正的區別。在我拍過的所有電影中，《敦克爾克》是音樂、音效和畫面三者最緊密融合的一部。」

· · ·

2015 年，一位名叫鮑勃·帕吉特（Bob Padgett）的德州保險經紀人在上班途中聽音樂時，發現自己解開了一個困擾學者一百多年的音樂謎團：愛德華·艾爾加《謎語變奏曲》中的「隱藏」主題。幾十年來，音樂學家、密碼學家和音樂愛好者都試圖找出艾爾加所提出、所謂隱藏在作品中的「暗語」。有人聲稱在這部作品找到巴哈的《馬太受難曲》（St. Matthew Passion）、貝多芬的《悲愴奏鳴曲》（Pathétique piano sonata），以及《天佑女王》（God Save the Queen）、《一閃一閃亮晶晶》（Twinkle, Twinkle Little Star）和《黃鼠狼溜走了》（Pop Goes

*the Weasel*）等等。2006 年，帕吉特身為管弦樂團的一員，準備參加一場專門為《謎語變奏曲》的「神祕隱藏訊息」而舉辦的音樂會，他認為這部作品聽起來「有點像謀殺謎團之類的東西，像在找殺人凶手」。2009 年離開保險業後，他搬到德州的普萊諾市（Plano），開始教小提琴，並利用所有空檔來解艾爾加的「謎」。他上了密碼學速成班，讀了西蒙・辛格（Simon Singh）的《密碼書》（*The Code Book*），甚至嘗試把旋律節奏轉譯成摩斯密碼。每當開車四處跑的時候，他總是一遍又一遍地聽著《謎語變奏曲》的 CD，一面哼些名曲，試試看它們可否搭上《一閃一閃亮晶晶》、《天佑吾王》（*God Save the King*）、《統治吧，不列顛》（*Rule Britannia*），《生日快樂歌》—— 直到有一天，他最愛的一首讚美詩出現在腦海裡：16 世紀馬丁・路德的《主為保障》（*A Mighty Fortress Is Our God*）。經過七年的努力，寫了超過一百篇部落格文章，帕吉特相信他終於找到了艾爾加的對位（counterpoint）：19 世紀的孟德爾頌版本，當這曲子倒著放時，聽起來似乎完全吻合。

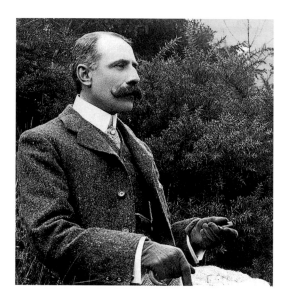

↑ 1900 年代初期的愛德華・艾爾加。

這個理論遭到專家學者的質疑。「把《主為保障》這首歌倒著播，看得出來帕吉特先生在追求痴迷這方面是非常巧妙的。」全球最重要的艾爾加專家之一，里茲大學（University of Leeds）的名譽音樂教授朱利安・羅胥頓（Julian Rushton）如此評論。關於這部作品，這位教授寫道：「《謎語變奏曲》之所以有無窮無盡的魅力，正是因為它是如此不情願被解開。」有人可能會說，諾蘭的電影提供了主題的變奏，就像賦格或卡農一樣，一個主題被引入，然後是這個主題的對位，接著是第三個和第四個，直到所有聲音都到齊了，這時，規則就消失了，作曲家可以為所欲為。新的聲部有幾種方法可以改變主題，它可以唱高五個音符或低四個音符，也可以加快或減慢速度，就像季默在《敦克爾克》配樂中為《謎語變奏曲》所做的；它也可以顛倒過來，讓幾個半音上升、主題下降，反之亦然；最後還可以反轉音樂主題 —— 把每個音符倒過來演奏 —— 就像巴哈在《音樂的奉獻》中的

某個時間點，演奏者真的把音符顛倒過來。這一招也被稱為「逆行卡農」，或「螃蟹卡農」（crab canon），命名來自螃蟹特殊的橫向步態。儘管《記憶拼圖》被譽為一部倒著放的電影，但該片並非真的倒著放，只有場景的順序是倒著出現，電影本身並不是，除了片頭演職員表的那一幕：藍納看著拍立得相片，相片中是死去的泰德，照片的顏色漸漸褪去，最後滑回相機，死去的人復活，濺出的鮮血流了回去，一顆子彈被吸回槍膛。一場謀殺剛剛被倒帶。但如果一部電影的整個場景、順序、副線都倒著走，絕對會是莫名其妙的。在《記憶拼圖》上映二十年後，諾蘭決定再探究竟。

# TWELVE

# 知識
# KNOWLEDGE

**1**927 年 11 月 7 日下午 4 點左右，約瑟夫·史達林（Joseph Stalin）來到愛森斯坦的剪接室。這位導演正在奮力完工《十月》，這部電影是他對布爾什維克革命的全新演繹，在聖彼得堡冬宮廣場拍攝，動用了六萬名臨時演員，耗電量巨大，曾造成莫斯科一度全面斷電。影片的後製非常狂亂，愛森斯坦和剪接師得在革命十週年之前完成。為了熬過這段艱苦日程，愛森斯坦還服用內分泌激素，導致暫時失明。後來他收到消息，共產黨中央總書記想看這部片。史達林就讀神學院期間曾擔任《真理報》（*Pravda*）的編輯，他手上總是有一枝藍色鉛筆，以便在黨內高官的備忘錄和演講稿上寫眉批（這篇論文是針對誰的？），或者在他們不眠不休的夜間會議上畫圈（「正確！」或者「給政治局所有成員看」）。根據他的主要政敵托洛斯基（Leon Trotsky）所說：史達林主義不過是他對歷史自私自利的解讀，目的是「在事件發生後，為扭曲的後果辯護，是為了掩飾昨天的錯誤，並為明天的錯誤做準備」。

在莫斯科大劇院（Bolshoi Theatre）首映前的最後一天剪接日，史達林看了愛森斯坦的這部電影，他問導演：「托洛斯基有在你的電影裡

嗎？」並下令剪掉 4000 公尺底片中的 1050 公尺以上，超過四分之一，裡面都是有托洛斯基的場景。德國作曲家埃德蒙・梅塞爾試著用有如獨眼巨人的「重複音塊」（blocks of sound）捕捉這場革命的機械動力，他讓數不勝數的機械同步演出 —— 以木管和弦群表現工廠汽笛、低音提琴的弓擊表現行軍部隊、上升和下降半音的轉調表現橋梁升降。影片開始沒多久，沙皇亞歷山大三世的雕像在翻覆、碎裂之後，又重新組合起來。「重點在於，開場的影格裡有一半象徵了專制政權的推翻。」愛森斯坦後來寫道，「雕像的『倒塌』是同時『倒帶』拍的。王座、無手無腳的軀幹飛上基座；腿和手臂、權杖和聖球飛起，與自己的身體連在一起……梅塞爾為這場戲錄製了反向音樂，聽起來與開場時『正常』演奏的音樂是一樣的……但我想沒有人注意到這個音樂技巧。」

他指出的技巧是「迴文」（palindrome）：影像、單字或圖形，由後往前讀和由前往後讀起來一樣，例如：civic（公民）、radar（雷達）、level（等級）、rotor（轉子）、kayak（皮艇），或者 tenet，天能。諾蘭的第十一部電影是未來主義的諜報驚悚片，片中的子彈、汽車、甚至人，都在時間軸上倒轉，而非順播。「我們正遭受來自未來的攻擊，」蒂普・卡柏迪亞（Dimple Kapadia）解釋道，她擔當其中一位解說角色，負責為約翰・大衛・華盛頓（John David Washington）飾演的間諜英雄解釋劇情。未來世界製作出一種「逆轉子彈」，並集中在一名冷酷無情的俄國寡頭軍火商薩托（Andre Sator，肯尼斯・布萊納飾演）手上。他買通了英國的體制，還娶了美麗的妻子（伊莉莎白・戴比基〔Elizabeth Debicki〕飾演），但妻子如今卻鄙視著他。布萊納以冷酷細膩的演出，詮釋薩托這名面無感情的虐待狂，他最喜歡的招數是「時間鉗形攻勢」（temporal pincer movement）：他的黨羽中，有一半人馬順著時間行動，把資訊傳遞出去，他再從另一端的倒轉行動展開攻擊。「你頭痛了嗎？」協助華盛頓阻止薩托的盟友尼爾（Neil，羅伯・派汀森〔Robert Pattinson〕飾演）問道。華麗且栩栩如生的倒轉奇觀，很快就融解了劇情的複雜性。碎窗戶從子彈中「癒合」、爆炸的噴射機重組、汽車逆轉撞擊，四個輪子滾回車體，毫髮無損。「我還是不習慣鳥倒著飛。」有人驚嘆。終於，《天能》演到一半時，出現一個驚人、大膽的轉折，電影本身像門鉸鏈般轉了 180 度，華盛頓的團隊回頭經歷了

→ 攝影指導霍伊特瑪與諾
蘭,在《天能》的旋轉
門前。

↑ 約翰・大衛・華盛頓
飾演無名主角。

剛剛才在我們眼前發生的事件和場景,回到了電影的開始。

「我的電影裡,一直都對時間以及時間的操弄很有興趣。」諾蘭說,「但我只是戲耍這些東西,我從來沒有拍過一部時間旅行電影。《天能》並不是真正的時間旅行電影,想法不同,這是時間倒退的概念;出發點就是子彈從碎裂的牆上逆射而出的意象,這個想法在我心裡放了很久,大概有二十到二十五年吧。」如果說,這部電影的動作戲可以追溯至諾蘭十六歲在巴黎剪接室看到的自然紀錄片,那麼該紀錄片的哲學潛文本大概在三十二年後才浮現出來,也就是 2018 年 2 月,諾蘭到孟買參加一個為期三天,名為「重新思考電影未來」的研討會。會中,他和藝術家友人兼攝影師塔西姐・迪恩討論了該如何保護電影這項媒材。「塔西姐說的一句話讓我印象深刻,她說:『攝影機能看到時間,它是歷史上第一台能做到這點的機器。』我們是人類歷史中

的第一代，有能力構思『看』這件事，而且我們已習以為常。考克多（Jean Cocteau）在《奧菲斯》（*Orpheus,* 1950）中可以用逆行意象來迷惑人，我們卻要用非常多的敘事道理來處理這件事。這讓我有機會重新思考看世界的方式。《天能》最讓我興奮的，就是有發揮這個主題的機會，這個主題是無法用文字表達出來的。你必須真正看到，必須親身體驗，才能真正理解。這也正是電影的本質。」

. . .

長久以來，諾蘭都很想寫諜報故事，他是看 007 電影、讀佛萊明以及後來勒卡雷作品長大的，尤其是勒卡雷的《夜班經理》（*The Night Manager*）為《天能》提供了許多養分。小說講述一名受英國機構保護的軍火商，以及他們之間的貪腐內幕；在最新的影集版裡，該

↑ 弗列茲·朗正在剪接《大都會》。

← 弗列茲·朗的《間諜》。

角色的女友也是由戴比基飾演。諾蘭的版本中，布萊納飾演的龐德式反派在義大利阿瑪菲（Amalfi）威脅主角：「你想怎麼死？」「我想老死。」「你選錯職業了。」諾蘭承認：「這個狀況很有佛萊明的風格，尤其是短篇小說《量子危機》（*Quantum of Solace*），這故事比人們一般以為的龐德故事更親和一些；但我覺得，比起佛萊明的反派，薩托更像是弗列茲‧朗的反派，因為他很邪惡，但不一定是天才。他渾身是刺。你會覺得他的爪牙遍布各地。弗列茲‧朗或許是對《天能》概念影響最大的電影創作者，尤其是《間諜》（*Spies,* 1928）這部片。我很早就看過這部電影，但並沒有讓劇組看。我覺得不夠直接，不過回頭看《馬布斯博士》系列，以及片中祕密組織的滲透、利用官僚結構掩蓋犯罪活動等等——弗列茲‧朗是最早做到這一點的人。」

　　影片中的時間逆轉機，也就是「旋轉門」，位於全球各地機場的巨大高科技保險庫「自由港」（Freeports）當中（奧斯陸、新加坡、日內瓦、蘇黎世），有錢人可以將價值數千億元的畫作、美酒、貴金屬，甚至老爺車藏在這裡，不用繳稅；與其說是倉庫，不如說是現代藝術館或大飯店。七噸重的大門、好幾百台監視器，以及最先進的倉儲、溫度和濕度控管。本片的自由港，就是對應《金手指》（*Goldfinger,* 1964）高檔地下金庫的所在地，諾克斯堡（Fort Knox）。《經濟學人》（*The Economist*）曾在 2013 年的報導中，稱諾克斯堡為「平行的金融宇宙」，而諾蘭深受吸引，一個由閉門交易所把持、從未見過天日的世界。

　　「我心想，把這玩意放進動作片一定超棒的，於是就歸檔記住。我們在片中的描繪是花俏了一些，但並不過分，基本上就像那種有錢人的貴賓室。如果佛萊明知道這東西，他絕對會做些處理，因為它雖然花俏，但其實有點低劣。《第七號情報員》有一幅著名的惠靈頓公爵畫像，龐德走進去，看到這幅畫，接著又看了一眼。這招不再管用了，因為現在已經沒人記得那幅畫在他們拍片前兩年被偷走了。報紙上有報導。所以，這是一個幻想出來的藝術收藏祕密世界，就像《蒙娜麗莎》其實在莫斯科之類的。現實情況比較像是藝術品被偷，無法賣出，於是變成一個抵押品，從一個罪犯轉到另一個。自由港就是這種現象的豪華版。自由港的特點是，你從來沒有真正進口你的東西，貨物實際上是在不離開自由港的狀況下買賣的。所以一件價值連城的藝術品會轉手多名

主人，卻不會在我們的世界出現。」

　　諾蘭的研究也帶領他來到俄羅斯的「祕密城市」網絡。這是地圖上找不到的地方，核子試驗讓這裡無法居住而遭到遺棄。這塊空間也成為反派薩托的成長背景，他就在這樣一座祕密城市「史塔斯克 12 市」（Stalsk 12）的瓦礫堆中長大，在這座後蘇聯的廢墟做買賣，將武器賣給出價最高的人；正如普莉亞（Priya）所說，後蘇聯時期是「核武史上最不安全的時刻」。《天能》從開場第一幕，位於基輔的蘇聯粗獷主義歌劇院的搶劫，到故事高潮的史塔斯克 12 市，一座死城：「灰色混凝土、工業廢墟、有著帶狀階梯的礦井埋入大地。」——本片就像一棟清水模豪宅、一部高檔的混凝土詩篇，甚至連《黑暗騎士：黎明昇起》都難以望其項背。在美術指導克羅利與攝影指導霍伊特瑪的協助下，諾蘭翻閱了一本又一本蘇聯粗獷主義的相關書籍，包括舒賓（Frédéric Chaubin）的《宇宙共產主義建築攝影集》（*CCCP: Cosmic Communist Constructions Photographed*）、查德威克（Peter Chadwick）的《殘酷世界》（*This Brutal World*）、波蘭出版商 Zupagrafika 的

↑ 愛沙尼亞塔林（Tallinn）的大會堂建成於 1980 年莫斯科夏季奧運，建築師是雷恩・卡普（Raine Karp）。

← 諾蘭就在這裡拍攝《天能》的序幕。圖為諾蘭與華盛頓。

《東方街區》（*Eastern Blocks*）；然後前往愛沙尼亞觀摩舊蘇聯體育館「大會堂」（Linnahall）。這裡原為列寧文化體育宮（V. I. Lenin Palace of Culture and Sports），建成於 1980 年夏季奧運，蘇聯解體後便遭廢棄。諾蘭就是在這裡拍攝電影開場的基輔歌劇院。

「你還記得當年美國抵制奧運吧。」諾蘭說，「這棟建築是如此美麗，不可思議的設計、牆面的樣式，但已經荒廢了十幾年，所以我們做了許多改善。它的設計很美，但是作工很差，因此已經殘破不堪。你絕對沒看過這麼多的混凝土，我們都有點瘋了。」對霍伊特瑪和諾蘭來說，還有另一座建築對本片影響甚鉅，就是《敦克爾克大行動》的馬士基（Maersk）船廠，他們幾年前才去過那裡。「我們拿到一本宣傳手冊，上面有他們在世界各地建造的那些誇張船隻。這些瘋狂設施的視覺潛力讓我們著迷不已。我們也跑去挪威和愛沙尼亞勘景，那裡有巨大的起重機，這些東西的效率驚人，工程令人難以置信。我們比較感興趣的是這些東西，而不是間諜小說和間諜電影中的高科技世界，那些炫目的顯示器或怪異的圖像等等，這些玩意其實更像現實世界，但實在太多了，已經充斥在我們的日常生活。然而，物件的物理性、工業運輸的實在感，還有我們在丹麥拍攝的離岸風電，都是如此美妙繽紛，每樣東西都帶著亮藍和亮黃色澤，你可以從中看到美學，真的太壯觀了。」

‧　‧　‧

如果說本片的設計構思來自約瑟夫‧史達林，那麼它在知識面的教父就是羅伯特‧奧本海默（J. Robert Oppenheimer），他為這部片提供了推展劇情的麥高芬：由核分裂引起的逆輻射，以及它最初的公開日期：7 月 17 日，也就是 1945 年奧本海默在新墨西哥州的沙漠引爆史上第一顆原子彈的隔天。實驗地點的代號是「三位一體」，來自奧本海默最喜愛的詩人約翰‧多恩（John Donne）的詩。核爆產生的光線，高度達三公里，亮度相當於正午太陽的好幾倍，從一百多公里外都看得到，且熱度綿延三十公里。「有幾個人笑了，幾個人哭了，大部分人都沉默著。」奧本海默後來寫道，「我想起了印度教經文《薄伽梵歌》的一句話。毗濕奴試圖說服王子履行職責，為了讓他留下深刻印象，

毗濕奴變成多臂的化身，說道：『現在我成了死神，世界的毀滅者。』」由於奧本海默的引用，這句「現在我成了死神，世界的毀滅者」已成為《薄伽梵歌》最著名的一句話；但他翻譯下的「死神」，在梵文裡的意義比較貼近「時間」，所以在企鵝版《薄伽梵歌》中，這句話的譯文是：「我是萬能的時間，萬物的毀滅者。」

奧本海默是終極的浮士德式人物，事實上，他還曾在 1932 年哥本哈根的尼爾斯·波耳研究所（Niels Bohr Institute）與物理學家包立（Wolfgang Pauli）、埃倫費斯特（Paul Ehrenfest）和查德威克（James Chadwick）一起演出了《浮士德》的玩笑劇。同樣的道理，奧本海默也是最適合諾蘭的智囊搭檔。他高大、瘦削、神經緊繃，帶著一份傲慢的貴氣，在廣島和長崎原爆後的日子裡，陷入了神經衰弱。「他不停、不停、不停地抽菸。」曼哈頓計畫洛斯阿拉莫斯實驗室（Los Alamos Laboratory）的辦公室經理麥基賓（Dorothy McKibbin）說道。有一天，奧本海默的祕書威爾森（Anne Wilson）發現他看起來很痛苦，於是問他怎麼了。他答道：「我只是一直在想那些可憐的小人物。」11 月 25 日，長崎原爆燒死近八萬人的兩年後，奧本海默在麻省理工學院一場名為「當代世界的物理學」的公開演講說道：「在用粗俗、幽默、誇飾都不能完全消滅的意義上，物理學家已經知曉了罪惡，而這份知識是他們不能失去的。」這篇演講收錄在奧本海默的戰後演講選集，他穿針引線地表達了自己對核子技術的曖昧心態。在《天能》的殺青派對上，羅伯·派汀森把這本書當作禮物送給了諾蘭。

「這份演講讀起來很詭異，因為他們糾結於自己釋放出去的東西。要如何控制它？這份責任實在是太龐大了。一旦這些知識流傳出去，你要怎麼辦？你無法把牙膏推回管子裡啊。這是一份精巧的、包裝周到的

禮物，真的。因為，我跟你一樣，都在後核子時代長大。在葛拉罕・斯威特的小說《水之鄉》中，有一整節是關於世界末日的思考。我們都活在毀滅性知識的終極陰影當中，如果這技術消失了，也不會怎麼樣。就像電影《天使心》引用索福克勒斯[1]的那句台詞，我也是看了這部片才知道：『當智慧無法為智者帶來好處，智慧該有多麼可怕！』一般來說，知道某件事情，就是有掌控它的權力，但如果反過來，知道某件事情，是它有掌控你的權力呢？」

・　・　・

美國電影就是動詞定義出來的電影──槍射、接吻、殺人──諾蘭則加入了他自己的特殊動詞子集合──遺忘、睡眠、作夢。然而他的電影作品中，最危險的動詞是什麼？答案就是：知道。「即使報了仇，你也不會知道。」《記憶拼圖》的娜塔莉對藍納說。「我是否知道，並沒有任何區別。」他回答，「雖然有些事我不記得，也不表示我的行為沒有意義。」諷刺的是，當他終於知道是誰殺了他的妻子，他並不喜歡這個答案，因此讓整個結局懸在另一個問題上：你可以「不知道」嗎？《針鋒相對》裡，艾莉問杜馬：「你是不是故意射殺哈普？」他哭著說：「我不知道。我就是不知道。」這份哭聲或許代言了諾蘭每一位主角，他們都是維多利亞時代「確定性」（certainty）的造物，卻掉進了不可能確定任何東西的世界。維多利亞時代藝術評論家約翰・羅斯金（John Ruskin），曾在自己的意見受到挑戰時如此回應：「相信吧！先生，**我知道。**」諾蘭的主人翁就像愛因斯坦宇宙裡的羅斯金，他們都在「可以知道」與「應該知道」的界限中深受折磨。《星際效應》的墨菲說：「你說科學就是承認我們不知道的東西。」她是個致力於科學方法的學生，卻苦惱於父親對永久離開地球的計畫到底知道了什麼：「他知道嗎？我爸爸知道嗎?!」她只能孤單盯著黑洞，尋找答案。羅米利說：「有些事情是不應該知道的。」亨利・詹姆斯的著作《梅西的世界》（*What Maisie Knew*），關鍵其實在於梅西「不知道」什麼。然而對於詹姆斯所謂「難以克服的求知衝動」，以及「我們為某種知識所付出的，比為那些真正有價值的知識付出的更多」的質疑，兩者間的搖擺不

定，在這部作品裡的表現依然無人可及。

　　《天能》中，最好的忠告來自克蕾曼絲‧波西（Clémence Poésy）飾演的科學家，她說：「不要試圖去理解……要去感受。」這也是一直以來，諾蘭對觀眾發出的邀請，他要觀眾別過度思考這部電影，而是希望觀眾把自己託付給電影，讓電影穿透他們。不知怎地，諾蘭的創作生涯似乎無可避免地要在這裡結束了：這部間諜電影，具備該類型所有的魅力——風力機、雙體船、俄國寡頭，和倫敦會員制俱樂部——時鐘滴答滴答地響，人物陷在他們不知道的事情當中。間諜總是想找到某些東西：暗藏核彈密碼的微縮膠片、通過開伯爾山口（Khyber Pass）的路線圖。《天能》的核心爭奪是如此一場災難，以至於卡柏迪亞飾演的角色說：「知道它的本質就輸了。我們試著用逆轉來達成我們對原子彈做不到的事：『不發明它』。刪除、並遏制這份知識。無知就是我們的武器（Ignorance is our ammunition）。」他們不能留下任何書面資料，不能留下任何可以在未來被查到、並用來對付他們的紀錄。諾蘭的間諜想要清空他們的腦袋，以及我們的腦袋。劇本更進一步強化了他寫《敦克爾克大行動》時發展出來的極簡主義風格。約翰‧大衛‧華盛頓飾演的間諜如此神祕，甚至沒有名字，劇本只稱他為「主角」；儘管片中提到了中情局，但從來沒有明確說明主角和其他人是為誰工作，雖然我們看到米高‧肯恩出現在會員制俱樂部，給了些建議，還推薦了裁縫師。

↓ 法國奧佩德（Oppede）遺址的薩托方塊。

　　「這部電影流露了更多我的個人影響。」諾蘭說，「《全面啟動》上映時，人們會提起 007 電影，我也承認視覺方面有相似。但事實上，《全面啟動》更像是劫盜片，而不是間諜片。在《天能》中，我想利用大家熟悉的類型電影慣例，帶領觀眾到另一個境界，就跟我在《全面啟動》引用劫盜片類型一樣。不過，《天能》的間諜電影分量非常吃重，我們不需要

特別引用什麼，只需要維持慣例，拍出我們自己的版本就好。我對這部片的追求，是希望以塞吉歐‧李昂尼（Sergio Leone）拍西部片的成就，去成就間諜電影，這是本質的萃取。我直覺地認為，李昂尼拍《荒野大鏢客》（*A Fistful of Dollars,* 1964）時，並沒有去看任何老西部片。那部片就是他對西部片的記憶、對西部片的感受。所以，儘管 007 電影大幅影響了《天能》，但我並沒有為此去看任何一部 007。事實上，這可能是我一生中最長一段時間沒有看 007，因為《天能》不是真正的 007 電影，而是對 007 電影的記憶，這才是更重要的，也更有可能性。你要萃取出祕密情報員這個元素的精髓。這部片就是要把這點發揮到極致。」

完成劇本草稿後，他拿給《星際效應》的科學顧問、天文物理學家基普‧索恩看，並針對影片的基礎「思辨物理學」（speculative physics）進行了漫長的討論。華盛頓飾演的主角進入旋轉門之前，得知了裡面會發生的情況：需要戴上氧氣罩，因為氧氣無法進入逆轉的肺；摩擦力和風阻都被逆轉，風會從背後吹來；地心引力是正常的，但要小心上升的物體或者自然發生的不穩定狀況，如一小團氣流在某個物體周圍變濃，就是子彈即將逆飛而出的徵兆；當你碰到火，衣服會結冰，因為熱傳導被逆轉了。「他對某些部分表示贊同，其他部分則不同意，我和基普談得很細，我知道這不是《星際效應》，並不是在尋找背後的真正科學。這比較是一種有趣的推想。但是，比方說他們戴著的面罩，絕對是我們針對滲透作用以及肺部運作的討論結果。我們所知道的以及現存的所有物理定律，都遵循同樣規則在前進後退。除了一個，那就是熵（entropy）。所以，一個杯子自行重組，這是極度不可能發生的，但是可以發生。」

諾蘭和視覺特效指導安德魯‧傑克森（Andrew Jackson）一起做了許多模擬，他們記錄球體在水中的移動，並記錄波浪在球體前方和後方的運動。這給了他一些想法，像是飛車追逐過程中，向後旋轉的輪胎會是什麼樣子：輪胎前方激起的塵土會比較小，後方則比較大。長久以來，他一直對電影中的這類意象非常著迷，例如考克多的《奧菲斯》裡，飛回手上的橡膠手套；羅吉的《毫無意義》裡炸掉的房間，到結尾又重新組合；莫里斯（Errol Morris）的《時間簡史》（*A Brief History of Time,* 1991）中，破碎又變回原樣的杯子等等。但是諾蘭為演

員和劇組放映的唯一電影，是一部鮮為人知的奈飛爾基金會（Nuffield Foundation）16 釐米紀錄片，叫做《時間是》（*Time Is,* 1964），導演是拍過《赫洛斯塔圖斯》的澳洲影人唐·利維。這部電影編排了一連串的奧運游泳選手跳水、通勤人群蜂擁、飛機和賽車墜毀、雲層成形等等，並以各種形式——慢動作、快動作、定格、倒轉、負片等——為英國學童說明時間概念。「如果宇宙中某部分是由反物質所構成，那麼它的時間系統在我們看來就可能是倒著走的。」影片旁白推測，「當遇到一位來自這個世界的反物質逆流人士，不僅溝通會很困難，而且若真正碰上面，就會把我們從每個人心中抹除。」《天能》的劇情就從這個推測出發，讓順時前進的主角與自己逆時後退的鏡像主角彼此角力。

↑ 唐·利維的 16 釐米紀錄片《時間是》。「我們總設想時間是往一個方向前進。」影片旁白說，「但這就是時間的真正本質嗎，抑或只是我們人類面對的另一個極限？」

　　「真的是美極了，」諾蘭說，「就像小巧的藝術品，我們透過攝影機，得以用不同方式來看待時間。我還記得第一次看到真正有品質的慢動作畫面播出，是在 1984 年洛杉磯奧運。他們把速度放慢，體操選手的手在雙槓上旋轉——你親眼看到這一切在眼前發生，它讓你理解到、並看到以前看不到的東西。你正以一種嶄新的方式看世界。逆行影像是一個版本，慢動作是另一個版本，還有快動作、延時攝影、反向攝影等等。你看到的東西是真實的，但它讓你看到一個無法以別種方式看到的世界。在攝影術出現之前，你沒有辦法看到逆行影像，甚至無法想像它的存在。對我而言，就是這個因素，讓《天能》成為我拍過的電影中，絕對最有電影感的電影。這部電影只因攝影機存在，才能存在。」

· · ·

↑ 艾瑪、諾蘭與華盛頓正
在觀看客製的預覽監視
器中,剛剛拍下的逆行
動作。

→ 華盛頓飾演的主角與派
汀森飾演的尼爾,位於
塔林自由港。

在這部電影中，諾蘭更新了一些重要的合作對象，他首度與剪接指導珍妮佛・蘭姆（Jennifer Lame）合作，她在諾亞・波拜克（Noah Baumbach）與艾瑞・艾斯特（Ari Aster）電影中的成就，吸引了諾蘭注意。而《黑豹》（*Black Panther,* 2018）金獎作曲家路德維希・約蘭森（Ludwig Göransson），是他在瑞安・庫格勒（Ryan Coogler）的《金牌拳手》（*Creed,* 2015）就非常賞識的。諾蘭一直是羅伯・派汀森的粉絲，尤其是看到他在詹姆斯・葛雷（James Gray）《失落之城》（*The Lost City of Z,* 2016）當中的表現。他也早就對約翰・大衛・華盛頓在HBO影集《好球天團》（*Ballers*）中的表現讚不絕口；諾蘭2018年第一次參加坎城影展，介紹庫柏力克《2001太空漫遊》五十週年的全新拷貝放映時，受史派克・李（Spike Lee）之邀參加了《黑色黨徒》（*BlacKkKlansman,* 2018）的首映。「當時我有點緊張，史派克就在我後面。我看到約翰・大衛在銀幕上扮演男主角，感覺真是命中注定。我寫劇本時不會想到演員，你必須依照自己的想法來寫角色。但有時候就是會發生這種狀況，寫某場戲的時候他們就闖進來，演員把自己放進來了。在這部片中，就是他和米高・肯恩在倫敦的會員制俱樂部那場戲。有那麼一瞬間，約翰・大衛就把自己放進來了，我怎麼都甩不開。」

布萊納之前就演過俄國反派，就在他自己導演的《傑克萊恩：詭影任務》（*Jack Ryan: Shadow Recruit,* 2014）飾演一名後來變成恐怖分子的奢侈寡頭。諾蘭說：「肯尼斯非常深入探索這個角色，因為他一直想在薩托身上找到詩意，但我一直告訴他：『他是個畜生。』」至於，選擇伊莉莎白・戴比基飾演薩托貌合神離的妻子凱特（Kat），則要歸功於諾蘭的妻子暨製片搭檔。凱特厭惡丈夫，渴望得到遭丈夫刻意分開的兒子。「選擇伊莉莎白其實是艾瑪的主意。我只有在《寡婦》（*Widow,* 2018）看過她，她在那部片裡十分花俏，十分有戲劇性。對我來說，凱特是非常英國化的角色，我在寫劇本時就愛上了這個角色。這種感覺並不常見。我不知道該怎麼形容，但我可以體會她的困境——她是個擁有特權的人，被關在金碧輝煌的籠子裡，然而如果從另一個角度看，會覺得她很煩人。這就是為什麼我們的選角如此特別。演員必須是個壓得過你的人。」

開拍之前，他仔細閱讀劇本，用圖表描繪出動作場面——在自由港

→ 諾蘭手繪的逆行動作圖
表。頭號規則就是,他
們沒辦法單純拿別的鏡
頭來倒帶播放。每一幕
都是從頭拍攝。華盛頓
必須學會四種不同的打
鬥:身為主角,分別順
時與逆行,以及身為對
手,分別順時與逆行。

的金庫裡,華盛頓與逆行的自己進行了一場搏鬥;前／後行駛的汽車在
愛沙尼亞三線道公路上追逐,包括一輛十八輪大卡車、數輛汽車以及一
輛消防車;還有在史塔斯克 12 市的高潮戲,其中有兩組敵對勢力,各
自都包含了「逆行的隊友、順時的隊友、逆行的敵人、順時的敵人」,
就像艾弗斯(Ives)說的:「什麼都有。」編排這些場景需要一個全新
的多維度分鏡表。「這部作品面臨的巨大挑戰在於,我以為自己能夠暫
停順時思考,很自然地進行逆行思考。」諾蘭說,「我很擅長用特殊的

直覺來做事，拍這部片卻讓我覺得很刺激，因為充滿了挫折。我發現自己其實做不到。沒有人能憑直覺去逆行思考。我們在討論劇本階段就花了很多時間：『等一下，那個是指這個？還是指那個？』或是『要怎麼做出一場同時有順向和逆行疾駛的飛車追逐呢？』真的滿好玩的。我們還爭論了場景問題，大家越鑽研劇本，越搞不懂。我們的小組討論非常有趣，持續進行了好幾個月，好幾個月。」

攝影指導霍伊特瑪商請攝影技術公司開發一種預覽監視器，讓他們

能在現場立即看到倒帶畫面。「視覺特效人員基本上把整部電影都畫成了圖表。我一直在做自己的二維圖表，他們給了我三維圖表，讓我可以在前後時間軸上追蹤任何動作。令人驚訝的是，我犯的錯誤並不多，一切都配合得很順利。如果你在這種素材上犯了一個錯，那就是全盤皆錯，而我們從來沒有停止犯錯。到最後，我在片場安排了一名視覺『預覽員』，我每次都和他進行同樣的對話，我會說：『我得知道這件事有沒有在那件事之前發生？』例如，『如果這傢伙從這扇門進來，他手裡應該會有槍嗎？』你知道的，就是這類問題。接著他會開始回答，我就會說：『不，不要回答，去一個安靜的角落，用你的電腦來分析，十分鐘後再回來告訴我答案。』因為每個人的直覺，包括我，都是有問題的。真的非常、非常複雜。」

· · ·

2019 年 5 月，主要拍攝在洛杉磯展開，代號「旋轉木馬」。諾蘭先從最簡單的地方開始──華盛頓在金庫與逆行的自己戰鬥──之後才拍攝更複雜的段落。「約翰·大衛必須學會以四種不同的方式打鬥，」諾蘭回憶，「他必須以主角身分打鬥，必須以對手身分打鬥；他必須以主角身分逆行打鬥，還必須以對手身分逆行打鬥。非常複雜。我不想先

拍主角的他,再拍對手的他,然後只是把兩邊鏡頭混搭處理。我們意識到的第一條規則就是,不能就這麼取一個鏡頭再倒帶播放。這行不通的。怪的是,片中所有畫面幾乎都是攝影機實拍,對我來說這是個大驚喜。安德魯‧傑克森是我們的視覺特效指導,跟《敦克爾克大行動》同一位,他喜歡用攝影機實拍。他在現場就是我的夥伴,協助解決這些難題。而且我們很早就發現,特技演員很會做逆行的演出。」

隨後,劇組轉往愛沙尼亞,在舊蘇聯奧運體育館大會堂拍攝襲擊歌劇院的場景,以及帕爾努公路(Pärnu highway)上的逆行/順時飛車戲。之後,他們繼續轉戰義大利、英國、挪威、丹麥和印度,然後團隊回到加州,在南加州科切拉谷(Coachella Valley)的廢棄礦井附近打造薩托成長的輻射鬼城——史托斯克 12 市。「我們真的拍出了壯闊的格局。已經在全世界六個國家拍攝了,現在還要為電影建一座城,當預算用完,又該如何為結局把這東西打造出來?這座城市必須大到讓人覺得有好幾哩;最後,我們做了很多假透視(false-perspective)的建築,因為有粗獷主義當作指標,我們建造了露台和階梯,得以把整個場景縮小至百分之五十的規模,就可以得到非常龐大的感覺。我對成果非常滿意。」史托斯克 12 市廢墟的這場戰鬥中,傾倒的建築向上推、上層樓房自行重組,就像馬克‧吐溫《神祕的陌生人》(*The Mysterious Stranger*)中的戰鬥場面;隨後的一對爆炸:一個順時爆炸,一個逆行爆炸,地面揚起又平坦下去、蕈狀雲向內噴發、衝擊波收縮變成一道閃光,這一切奇觀,把戰鬥推向了高潮。奧本海默的祕密願望實現了。「世界就是這樣結束的,並非一聲轟天巨響,而是黯然抽泣。」艾略特的《空心人》如此說道。就如同諾蘭電影的結局,事後的餘音繚繞——是回音,而不是雷鳴——才是最耐人尋味的。

「能把這場戲拍出來我真的很興奮,因為它非常的李昂尼風格。這三個傢伙(主角、尼爾、艾弗斯)突然就對彼此坦率。如果這部片裡有愛情故事,就應該是這幾個男人之間的愛情故事。整部片的情感核心就在這裡,我也沒有預料到會這樣。我原本設定的愛情是主人翁和凱特,這是佛萊明的邏輯路線,但我自己和約翰‧大衛都不覺得劇本會把我們帶到那裡;反倒是自然而然走到了這一步,我也發現自己其實對他們的關係投入了更多情感。這個結局很有西部片的味道,很像《七武士》

（*Seven Samurai,* 1954）那類的，男人分道揚鑣，然後就變成了這樣。劇組也都非常入戲，他們通常不大關心，不大會對演員的演出或者電影發生的事情表達任何讚嘆。我們在烈日高照的山頂工作，直升機飛過頭上，通常，當你和劇組在這樣的時刻相處，就會自然形成一種親密感，演員都變得情緒化。這是一種更外放的情感。但每一個演員、他們三人，在那一刻都變得光芒四射。大家都活力滿滿。」

· · ·

早在 11 月初，諾蘭與蘭姆在剪接室剪接《天能》時，他就已經預料到這部電影會獲得的反應。「我們試圖讓這部電影成為精準的『迴文』。」他說，「也就是說，如果有人買了 DVD，他們順著看、倒著看，都是一致的。今天你拍出這樣的電影，就是在與當前的文化、以及座位上的觀眾進行一場奇異的對話。這有點不健康，畢竟我需要做好我的工作。我必須決定，這部片是拍給一般電影院觀眾看的，還是拍給那些看了三遍以後瘋狂迷上，然後上網搜尋、思考『為什麼是這樣？為什麼是那樣？』的人看的？他們會有各式各樣的問題，我可以回答大部分的問題，但你到底有沒有答案呢？」

他似乎很糾結。一方面是他對自己內在邏輯的承諾，他必須確保導演不會受困在答案裡（正如他拍《記憶拼圖》時的狀況），哪怕答案再怎麼曖昧不清。另一方面，是他同樣堅定的決心（這是看了網路上對《全面啟動》和《星際效應》的解構之後形成的），他要享受其他導演所擁有的自由想像力：他也有權拍「搭計程車不付錢」的電影。諾蘭似乎在與自己對話，或至少是與觀眾對他電影的期望在對話。他的生涯作品可以視為一種與觀眾的對話，導演和觀眾即時地相互回應、反擊，就像彼此的回音相互應答。如果說《記憶拼圖》是謎題，那麼《針鋒相對》就是解謎；如果《黑暗騎士》殘酷，《全面啟動》和《星際效應》就是感動；如果《敦克爾克》讓許多新粉絲感到驚訝，那麼《天能》似乎證實了每一位具有影響力的導演遲早都要面對的事：諾蘭已經成為他自己的形容詞了，就像之前的史匹柏和林區。如果說《全面啟動》是他的《迷魂記》，那麼《天能》，這部擁有時間扭曲、劇情轉折、背叛、

「昨日的戰鬥重新打了一遍，錯的一邊先來。」馬克・吐溫在《神祕的陌生人》寫道。左圖為在霍桑市（Hawthorne）拍攝本片高潮，史托斯克 12 市廢墟。下圖為南加州的廢棄礦井。

粗獷主義混凝土，以及米高‧肯恩客串的電影，注定要被視為他的《北西北》。《天能》就是諾蘭演奏了所有「諾蘭式」（Nolanesque）元素的電影。這種看法也有些令人不舒服的地方，彷彿他被困在了自己製造的遞迴循環之中。

「我能做到誠懇與自覺嗎？我不確定。這部電影中，有些東西是直接把我之前做過的拿來重複，例如彈殼回到槍機的鏡頭，我做過一模一樣的事。對我來說，誠懇就是不拿這些東西出來。我在寫劇本時曾失控了很長一段時間，沒有人知道我在做什麼，但是當我把劇本拿給我弟看，我問他：『我在重複自己嗎？』他說：『不是，這更像是在歌頌一組理念。』我說：『很好，這就是我的感覺。』你向公眾展現自己著迷的東西，讓人們看到你的進步，某方面來說，這是一件好事；但另一方面，這是一種簡化，好像有人會說：『你看，他在重複自己。』這個想法是危險的。是的，我有所自覺，而我不要重複我過去的作品。我忠於自己的衝動，那正是定義我的東西。換句話說，我不會拍完一部電影後就想：『好吧，我應該再拍一部《全面啟動》。』我真的不會這樣想。但是情感上，這部片就是我心中的電影。你正駛向某個東西，你正在用電影駛向自己的迷戀。」

「我認為《北西北》的類比很有道理，《全面啟動》有個很感性的背景故事，但《天能》有趣得多。太讓人左右為難了。我覺得，最有趣的導演是那些你認得出風格的導演，無論拍的是什麼類型。在他們眼裡，做事的方法只有單純的對與錯，雖然這標準可以隨著時間演進。而我希望我的作品已經有了改變和進展。我覺得《天能》在很多方面都與我過去的作品不同，但我擔心的不是這個問題。我不會為了追求不同而不同，對我來說，那是不誠懇的；態度才必須是誠懇的。當我看到某些電影，感覺導演自己並不喜歡那部片，我就會覺得我在浪費時間。」

．　．　．

1956 年，一位名叫吳健雄的核子物理學家與美國國家標準局（U.S. National Bureau of Standards）合作了一項實驗，他們要徹底釐清左右之間的區別是否有操作上的定義。長期以來，物理學家一直推測自然界對

↑ 希區考克的《北西北》。據說片名來自劇作《哈姆雷特》一句失序自誇的對白:「我只在北西北發瘋。」

左與右並無偏好,我們存在的世界應該和鏡像世界差不多。但吳健雄,這位中國出生的美國物理學家,懷疑這種「宇稱性」[2] 可能並不像大家預設的那樣有普適性,於是 1956 年的聖誕節跨年假期,她沒有陪同丈夫乘伊莉莎白女王號回中國探親,而是留在實驗室,旋轉真空瓶內保持極低溫度的鈷 60 原子。她將鈷 60 原子核放置於強力磁場之中,使其自旋方向順著磁場方向,然後計算原子核衰變時釋放出的電子數量。如果宇稱守恆(parity conservation)成立,兩種方向放出來的電子數量應該相等。

實驗結果顯示,數量並不相等。讓大家驚訝的是,原來大自然的「左手比較強」,對左邊有輕微的偏好。吳健雄在除夕夜搭上了回紐約的末班車,當時下著大雪,機場關閉,她把自己的發現向丈夫報告。宇稱性的崩解是個如此重要和令人振奮的結果,有些物理學家起初甚至不相信。根據報導,沃夫岡・包立第一次聽到這消息時驚呼:「全是胡說八道!」但是他重複做了這項實驗之後,毫無疑問地證實了宇稱不守恆。

2    宇稱性(parity),物理學名詞,指物理定律不因左右或鏡像而有差異,簡單來說即是「對稱性」。

我是在試著解決諾蘭版的「奧茲瑪問題」過程中，發現了這個東西。這是我們 2018 年第一次訪談時設下的挑戰，諾蘭要我向電話裡的人描述左右之分。但當我想把吳健雄的發現向他轉述時，發生了一個小問題：我一個字都看不懂。我試著對朋友解釋吳健雄，幾次之後就心知肚明，我可以在腦海中保留大約一半的內容，但我對資料的掌握不夠確定，無法真正有信心地轉述。這是二手知識，從幾本書和維基百科上摘錄的，我絕不可能宣稱這是我自己的思維過程。朋友只需要輕輕追問一下，我就垮了，更不用說我會從諾蘭那裡得到什麼盤問了。「在他面前，一切都在顯微鏡下。」喬納曾對我說，「每當我哥因為你說的東西而感到興奮時，我都看得出來，因為他會沉默下來。我們開車橫跨美國時，我跟他提了《記憶拼圖》，他當下就變得非常安靜，我就知道我贏了。」

　　最後，當我在想完全不同的事，好像是在想接女兒放學的時候，突然想到了一個辦法。我在幾個人身上測試了一下，成果似乎不錯。下一次我見到諾蘭時，我等到相聚時間結束才說出來，而不是像第一次那樣，一開始就隨口而出。我盡可能不經意地說：「我們剛開始訪談，第一次見面時，你要我在電話裡向別人描述左右，後來我跑去找你，對你說『看看太陽移動的方向』，但這招行不通，因為如果沒有先知道你位在哪個半球，這方法是行不通的。」

　　「這不是一個壞方法。」他說著，給自己倒了杯茶。

　　「我想到更好的。」

　　他用空出來的手做了個掃視的手勢。我說：「我會請他們把手放在心上。」

　　他停了下來。

　　總算，出現了：喬納跟我說過的沉默。

　　「我喜歡這方法，因為很簡單。」他終於開口，「你知道的，技術上來說，心臟在中間，但你會覺得它在左邊。」

　　「問任何人心在哪裡，他們都會指向左邊。」我很快地說。

　　「不，你誤會了，這是個很好的答案，因為心臟和身體的不對稱是很有趣的，我從來沒有把兩者連起來。人類的器官如果反過來，是很不尋常的。身體外部是對稱的，內部卻不是。這些年來，我之所以如此著

迷這個謎，一個原因在於我是左撇子，我一直想知道為什麼男人都把頭髮往左分，即使他們是右撇子。如果你仔細想想，就會覺得真的很奇怪。我的頭髮很直、很細，總是得花工夫去分頭髮；你的頭髮很亂……好吧，不是很亂，但就是那樣。我總是得選擇，而且我總是選擇左分。你的解決方案指出的是，雖然我們的身體外部大多是對稱的，內部卻不對稱，比方說心臟和肝臟。心臟是個很棒的答案，因為帶有情感的成分，也讓謎題變得更有趣。而且心臟不會騙人。我花了很多時間在思考這個問題，解這個謎實在不簡單。」

# THIRTEEN

# 結局
## ENDINGS

諾蘭一坐下來寫劇本，他就要知道如何結局。一旦開始，他就會一路做下去，直到結尾，但是他喜歡在結尾之前就知道結局是什麼。他在十年前就想好了《全面啟動》的結局：四場夢境的匯合；而《黑暗騎士》結尾的畫面 —— 蝙蝠俠被警察追緝 —— 在他寫下劇本第一個字之前就已經想好了。「那部電影的結局我已經用了好幾次。在《敦克爾克》，在《記憶拼圖》。《黑暗騎士》的結局融合了《原野奇俠》、《漩渦之外》和《我是傳奇》（*I am Legend*）的結局。《我是傳奇》的結局，我指的是小說，是最偉大的結局之一。我不認為有任何一部改編電影能淋漓盡致地詮釋出來。主角是個孤獨的殭屍殺手，結局時他看著窗外的一群殭屍，他害怕他們，他也知道他們害怕他。他每天晚上都在殺這些殭屍，最後以『我是傳奇』四個字結束。我不覺得有任何一部電影有辦法成功詮釋這個結局，像這種沒有確切結論的結局，很少有電影可以拍成功，非常少。但是一部糟糕的、平庸的電影卻常常有不錯的成果，因為它的結局好。我的前幾部電影，你看《跟蹤》和《記憶拼圖》，結局都是建立在電影的結構裡面。這甚至不是出於思維習慣，而是出於生存機制。」

與《雙重保險》、《繞道》（*Detour*, 1945）、《死亡漩渦》（*D.O.A.*, 1950）一樣，《跟蹤》和《記憶拼圖》也是以犯罪者的口供或犯罪事件本身開啟故事，然後往前追溯事件的起因。這種循環手法在黑色電影或懸疑小說並不罕見。愛倫坡希望能找個英國的出版商，於是和狄更斯碰了面，他們談起威廉・戈德溫（William Godwin）1794年的小說《凱樂柏・威廉斯》（*Caleb Williams*）。「你知道嗎？戈德溫是倒著寫的，他先從最後一卷開始寫。」狄更斯告訴愛倫坡。在錢德勒的故事裡，要不就是當事人幹的，要不就是有罪的人失蹤，或者根本沒有失蹤。故事的結尾，主角馬羅或許表面上釐清了他被指派解決的謎團，但是這謎團又是更大謎團的一部分，永遠無法完全看清、破解。他永遠不可能真正獲勝。小人物受騙、被城市榨乾，有錢人卻飛黃騰達。真相消失，謊言變成傳說。就像馬羅在《大眠》結尾所說：「我，已變成齷齪的一部分了。」諾蘭的許多電影都有營造「完全輪迴」的概念：《針鋒相對》、《頂尖對決》、《開戰時刻》、《星際效應》，最後都會繞一圈，回到之前的鏡頭、情境、人物或對話。但這個圓從來不是真正的圓，更像是螺旋或開瓶器。名義上，結局的終點與起點相同，但其實是放在螺旋中高一點或低一點的位置，藉此指出我們來自何方，以及我們要去哪裡；而另一個螺旋的轉折，仍然在更高的地方等著我們。即使在今天，上網搜尋「記憶拼圖的結局」，也會得到大約453萬筆結果，標題包含〈記憶拼圖結局的真正意涵是什麼？〉（whatculture.com）、〈記憶拼圖：電影結局簡釋〉（thisisbarry.com）、〈記憶拼圖：結局是怎麼回事？〉（schmoop.com）……等等。至於《全面啟動》的結局，則有2390萬個搜尋結果。某種意義上，一部諾蘭電影所展開的旅程，是無止境的。

　　「為什麼你不知道陀螺會不會倒下？你真的不知道，因為畫面被切掉了。為什麼畫面會切掉？因為導演把放映機關掉了。這其中有一份微妙的曖昧。在哲學層面上，這是一件很難下決定的事。我知道自己想這樣做，但也知道這樣做有違我的電影倫理，因為這個角色已經不在乎了，柯柏已經去看他的孩子了。也許還有另一種做法，如果你願意，可以把資訊都藏起來，並且無法從劇本以外得知。身為一個導演，這是厚臉皮的把戲，但對觀眾來說，效果非常好。他們看著銀幕說：『最好告

→ 亞倫‧雷奈執導的《去
年在馬倫巴》。

訴我他不是在作夢。」然後畫面就黑掉了。為什麼？因為導演關掉了放映機。《全面啟動》的結局逼出了曖昧性。因此，我認為《記憶拼圖》的結局在某些方面比較好……如果說我的電影獲得商業成功有什麼道理的話，那就是這些電影都找到了某個辦法，把這種模稜兩可的曖昧性轉變成正向的感覺，而我認為很少電影做得到這點。比方《去年在馬倫巴》（Last Year at Marienbad, 1961），我看這部片的時候並不覺得特別模糊曖昧；《魔鬼總動員》（Total Recall, 1990）有個曖昧的結局，但它並沒有以同樣的曖昧與觀眾交鋒。」

諾蘭所說的交鋒，常常有如圖像和音樂在強度上、音調上不斷升至最高點，然後突然斷掉，留下一個挑釁的黑畫面；彷彿要打破這個輪迴，只有突然中斷一種辦法。這種效果是雙重的，一個向後、一個向前。觀眾才對剛看到的東西留下記憶，腦海就開始爆發共鳴。然而這也暗示結局有某個東西正在持續進行，有另一個轉折、某些在敘事螺旋上上下下的東西。在某個地方，藍納‧薛比正在重複《記憶拼圖》的動作，只是這次我們看不到。在某個地方，柯柏正在享受和孩子們的天倫之樂，或者從另一個惡夢醒來。在《天能》的結局，約翰‧大衛‧華盛頓飾演的主人翁知道了自己認識尼爾和艾佛斯有多久，以及他們一直在執行的是什麼任務。結局也標示了開始。**諾蘭電影留下的回音，只有結**

束後才能感受到它在迴盪。

　　「就是迴盪這個字，」他說，「就是電影的回音。我們在《星際效應》中運用的很直接，但是我每一部片和結局都有這個東西。一個最高點與之後的迴響，是很好的結局方式。例如《敦克爾克》的結尾和《記憶拼圖》的結尾就有很多相似之處，只是技術上的組合方式不同。《敦克爾克》劇本中，最後的畫面是燃燒的噴火戰機，但是看毛片時，菲昂從報紙抬起頭來的那瞬間深深震撼了我，我感覺「這才是真正造就高潮的優美元素」，它帶給你的意外感是噴火戰機無法達到的。隨著噴火戰機音樂漸強，卻在菲昂沉默的那一刻戛然中止。我們就這麼試了一下。《敦克爾克》有個地方我很喜歡，還沒有人注意到這點，就是報紙的聲音和電影開始的傳單聲音是一樣的。我們用了相同的聲音，形成一個很好的對稱。電影的開場非常珍貴，因為在這時，你難得有機會可以獲取觀眾的注意力；電影的結局也是同樣道理，你累積力道，在結局得到了觀眾的注意力，就像電影開始時那樣。」

· · ·

　　在 1997 年出版的《馬丁·史柯西斯的美國電影之旅》（*A Personal Journey with Martin Scorsese Through American Movies*）一書中，史柯西斯闡述了他的「走私者導演」概念，尼可拉斯·雷（Nicholas Ray）、弗列茲·朗、道格拉斯·塞克（Douglas Sirk）和山姆·富勒（Sam Fuller）等導演就是這理念的實踐者。他們被當時很多影評人歸為 B 級片導演、類型電影的追隨者，然而，雖處在電影工業資源分配的低端，卻可以相對不受限制地發展他們的電影事業，還可以「發揮個人風格、創造出人意料的創意，有時還可以將約定成俗的素材轉化成更個人化的表現。某種層面上，他們就是走私者」。上述論點最早出自楚浮（François Truffaut）1954 年的文章〈法國電影的傾向〉（*Une certaine tendance du cinéma français*）。這篇文章否定了法國電影界對所謂「爸爸電影」[1] 的喜愛，轉而支持更有挑戰性、更具個人風格表現的電影。他和《電影筆記》（*Cahiers du cinéma*）的同輩影評人們，都對奧森·威爾斯、尼可拉斯·雷、羅伯·阿德力區（Robert Aldrich）、希區考克等導演的視覺風

1　譯注：cinéma de papa，意思就是老式的傳統電影。

格深感興趣。對這些導演而言，劇本只是電影創作的跳板，他們的作品就像詩或畫，自然而然地打上了作者的烙印，就像詩人和畫家的風格特質。「與其說這是技術的命題，不如說是『書寫』的命題，一種個人的表達方式。」楚浮說道。

楚浮提出的概念有個名字：作者論（auteur theory）。就像許多進入英語字彙的法語名詞一樣──聲譽（cachet）、瀟灑（chic）、失禮（faux pas）、應付自如（savoir faire）、精英（crème de la crème）、拿手絕活（pièce de résistance）──「作者」（auteur）這個詞也在英美流行了起來，不是因為英語中缺少這個詞，而是因為英語無法召喚出對應法語的連結。美國影評人安德魯‧薩里斯（Andrew Sarris）在 1962 年的《作者論筆記》（*Notes on the Auteur Theory*）寫道：「我敢站出來說我認為它是指『靈魂的風格』（*élan* of the soul）嗎？」他確實敢。如今，「作者」這字眼被廣泛使用，反而失去了原本的意義。但對最初的《電影筆記》影評人來說，他們貪婪地看遍每一部犯罪驚悚片、西部片、懸疑片這些在戰爭時期看不到的電影，並且在這些美國導演的作品中發掘了這個字眼的雙重適用性；他們觀察到，美國導演雖然在製片廠體系內拍片，卻沒有因此失去自我。克勞德‧夏布洛（Claude Chabrol）在 1955 年的文章寫道：「要在這樣一個詭異的工業中保持自我，顯然需要非凡的天賦。」這篇文章舉了一些驚悚片的典範，並指出他們的手法深刻又美麗，如奧圖‧普明傑（Otto Preminger）的《蘿拉祕記》（*Laura*, 1944）、奧森‧威爾斯的《上海小姐》（*The Lady from Shanghai*, 1947）、尼可拉斯‧雷的《在一個孤獨的地方》（*In a Lonely Place*, 1950）、約翰‧休斯頓的《梟巢喋血戰》、賈克‧圖爾納的《漩渦之外》，和霍華‧霍克斯（Howard Hawks）的《大眠》。「誠實的人說

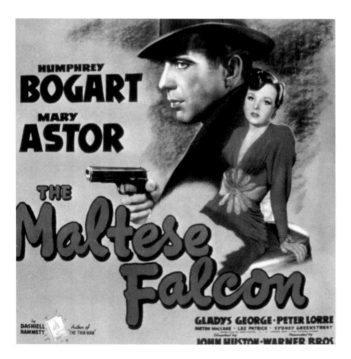

↓ 約翰‧休斯頓作品《梟巢喋血戰》的海報。

缺少主題！說得好像主題不是電影作者創造出來的一樣。」他總結，「財富不再藏於礦井，而是在探礦者身上。」

　　如果夏布洛在今天寫這篇文章，他最感興趣的 21 世紀「作者論」導演，無疑就會是克里斯多夫・諾蘭嗎？身在當代好萊塢的商品農場重鎮，諾蘭是最傑出的走私者。他已經完成了十一部電影長片，全都是超高票房，全都是電影公司的娛樂大片，但同時也不可磨滅地烙印上他個人的思想主題和個人迷戀，而這些主題和迷戀傳統上都是藝術電影的專利：時間的流逝、記憶的失散、拒絕和逃避的怪癖、內在生命的祕密時鐘；他的電影往往設定在晚期工業主義的斷層、資訊時代的裂縫和悖論之間的死亡交叉點。史蒂芬・強生曾如此論述：「回過頭看，大部分世代都有獨特的『觀看之道』：文藝復興時期的透視法、立體主義的散點拼貼、MTV 引入的快速剪接，以及 80 年代的不停轉台。而我們自己這個世代所定義的觀看之道，可以說就是「長距變焦」（long zoom），例如間諜電影中追蹤車牌的衛星、Google 地圖中點幾下就可以從整片地區看到你家屋頂……也就是混沌理論的碎形幾何，在每一層觀看尺度，都能揭示無窮的複雜性。」

　　我們或許還可補充：《針鋒相對》片頭的冰河變成緞帶、漢斯・季默以和弦呼應《全面啟動》的層層世界、曼哈頓橋梁在《黎明昇起》爆炸的遠景、《星際效應》的土星暴雨聲、《天能》的震動混凝土塊，彷彿等著被打開的瓶塞。我開始著手這本書時，是將諾蘭的作品與希區考克互相比較，然而撰寫的過程中，我得到的結論是，如果要說哪個導演跟諾蘭相似，那就是希區考克的德國前輩弗列茲・朗（尤其是談到《黑暗騎士》三部曲時）。但是用希區考克來比較諾蘭，某方面也是正確的。「時機就是一切。」女演員特蕾莎・萊特（Teresa Wright）談起她在希區考克《辣手摧花》（Shadow of a Doubt, 1943）裡的角色時這麼說道，她飾演一位懷疑叔叔是凶手的姪女。希區考克最新一本傳記的作者彼得・艾克洛（Peter Ackroyd）談到《北西北》時寫道：「如果演員在彈他的手指，那就不會只是悠閒隨興的彈手指，這動作會有一個節拍、一種音樂模式——就像一個聲音的副歌……他彈指發出的聲音，就像音樂家編寫的樂器演奏。」該片的情節「在冷冰冰的紙本劇本中或許令人費解，但在銀幕上呈現出來的，卻是純粹的飛行和追逐、快速變化和轉

↑ → 諾蘭在攝影師霍伊特瑪的協助下，處理庫柏力克《2001 太空漫遊》的「未修復」版本，做為 2018 年該電影五十週年的慶祝活動。

瞬即逝的瞬間。一個『切換』緊接著另一個『切換』，速度之快，觀眾只感覺到驚險和刺激。」誘發驚險刺激的欲望，諾蘭一直都有，但隨著年齡增長，他也和希區考克一樣，更感興趣於電影配樂的抽象潛力，以及透過音樂來模式化、結構化他的電影。

「在《開戰時刻》中，我們用蒙太奇來呈現布魯斯·韋恩與影武者聯盟的七年經歷，並以音樂結構來強化電影故事線的起伏，而不僅止於畫面剪接。我和漢斯開玩笑說，每拍一部電影，我就多學到一個音樂術語。在《開戰時刻》學到的是『固定音型』（Ostinato），我很喜歡用這個詞，而不必給它下定義。在《敦克爾克》中學到的是德文『呼吸標記』（Luftpause）。導演是個什麼都要懂一點的工作，什麼都知道，卻什麼都不專精。我知道自己永遠不會有成為音樂家的決心和天賦，但我對音樂有感覺，我知道如何在工作中運用這一點。同樣地，我可以寫劇本，但不覺得我可以寫小說。我可以畫畫，但是還不夠格成為一個分鏡表藝術家。我是其他導演的熱情粉絲，也對導演工作懷抱深刻的信念。

我認為這是個偉大的工作，但它比較像指揮家，而不是獨奏家。」

我們最後一次訪談在諾蘭的圖書館進行，這是一棟萊特風格的複合式樓房，坐落於他家花園的一側。書櫃裡擺滿了藝術書籍、阿嘉莎・克莉斯蒂和柯南・道爾的小說，以及諾蘭收藏的黑膠唱片，從史提夫・萊許（Steve Reich）的《為18個樂手所作的音樂》（*Music for 18 Musicians*），到發電廠樂團的《人間解體》（*The Man-Machine*）。唱片堆旁的窗前，有兩把大提琴，和兩個伴奏架。「艾瑪小時候拉過大提琴，所以幾年前她生日的時候，我為她買了一把大提琴和一套音樂課程。」諾蘭說，「不久之後，她發現我也有點興趣，希望我一起來學。我從來沒想過學大提琴，但她讓我喜歡上了大提琴。我幾乎可以拉完《一閃一閃亮晶晶》了。」

艾瑪彷彿聽到有人提到自己，輕快地走進了圖書室，翻找著女兒申請大學的文件。弗蘿拉剛滿十八歲。「她正在申請大學。」艾瑪指著在房間另一邊、諾蘭座位後面的山葉鋼琴，「她會彈鋼琴。她擔心上大學後就沒有鋼琴了。所以這是她的生日禮物。」

「這台鋼琴的聲音不一樣。」諾蘭說著，站起來示範鍵盤的特殊設定：原聲鋼琴、爵士鋼琴、音樂會鋼琴、古典鋼琴、流行鋼琴、電子鋼琴。

「有失調音的設定嗎？」我問道。

「有啊，等一下。」諾蘭打開一個開關，在聽起來略微失調的鋼琴上猛敲出幾個音符。

「酷。」艾瑪說，「好了，我該走了；今天是個重要日子──」她說著，消失在隔壁房間裡。

他們的女兒已經到了上大學的年齡，這並不是我開始採訪諾蘭之後唯一發生的事。我們訪談的這段時間裡，中國研發了第一隻複製

猴、武漢出現了第一例新冠病毒、全球最後一頭白北犀（northern white rhinoceros）在肯亞死亡、火星上發現了冰底湖、哈利王子與梅根·馬克爾結婚，並離開了王室、保羅·馬納福特（Paul Manafort）入獄、事件視界望遠鏡（Event Horizon Telescope）發布第一張黑洞影像、澳洲叢林大火、英國脫歐、諾蘭留起了鬍子，又剃掉了鬍子；他帶著庫柏力克的新拷貝版本《2001太空漫遊》去了坎城；寫了一部電影劇本、選角、拍攝、剪接；接受了白金漢宮的邀請，受封為大英帝國司令。他已經四十九歲，多了些白髮。他發現，自己與電影作品一路走來的過程非常有趣，他們曾經熱情守護的祕密，如今在網路上爭論不休；他們的創新，被模仿者磨得平淡無奇，變成陳詞濫調；對他來說曾經如此個人化的主題，成了大歷史趨勢的象徵，而他在當時不曾預見。

「有些導演從來不看自己的電影，但是我對他們如何隨著時間演進、如何得到歷史定位，無論是好是壞，都非常感興趣。那些在當年顯得老派的電影，隨著時間流逝，卻也自成一格，因為當時它們周邊的其他電影現在都暴露了自身的矯揉造作。我們很難看出形塑了我們的歷史模式。我很多年沒看《記憶拼圖》了，最近我和孩子們一起看了《黑暗騎士》。《黑暗騎士》這類片子的問題在於，它的電影類型僅限當下，要讓任何人重看一部超級英雄電影或者重新思考它們，都是很難的。終究會有一個新版的蝙蝠俠出現，你懂我的意思吧？然而科幻類型是不同的，我在拍《星際效應》的時候就知道這是一場長遠的遊戲。二十年後人們會怎麼看這部片呢？我希望他們會重新認識它。」

即便是庫柏力克的《2001太空漫遊》亦然。這部他七歲第一次看、此後每逢重大週年紀念都會參與的電影，在這些年間也發生了變化。「即使是《2001》這樣的科幻鉅作，它與未來的關係也是起伏不定，這非常有趣。大約十年前，我去參加這部片的四十週年紀念放映，差不多也是我第一次放給孩子看的時候，他們提出的第一個問題就是：『為什麼電腦會說話？』當時還沒有 Siri，會說話的電腦這概念在他們看來完全沒有意義。因為對他們來說，電腦就是一個工具，就像一把螺絲起子，只是一個與外界之間的介面。去年我參加五十週年放映，再次重看了這部電影，發現它比以往任何時間點都更有衝擊性、更有共鳴，包括1968年上映的時候。片中的太空人坐著吃早餐，每個人都有一台平板

電腦，他們看著節目。iPad 出現了，這部電影和眼前的世界之間，突然完美同步了。三星在和蘋果打官司時，曾以《2001 太空漫遊》為佐證，證明蘋果不應該獨占 iPhone 的概念。法官並沒有同意這項論點，但他們還是想繼續爭辯。所以，科幻作品與現象世界之間的關係，一直以來都是起伏不定的。」

「關於霍爾 9000[2]，有個有趣的故事。庫柏力克找了一些公司製作未來感的超級電腦，其中一個就是太空人在『電腦裡面』飄浮，庫柏力克在信中說：『這簡直是他媽的在浪費時間，你們不要弄了，這根本不是我要的。』結果這就是電影中我們看到的，也是本片最精采的地方之一。他們的概念是，太空人應該在電腦裡面，而不在外面。這就是導演的工作。找到一起合作的人，然後做出這些微不足道的、或看似無關緊要的決定，日復一日年復一年，漸漸就會累積出成果。」

「你有沒有遇過類似的事情？偶發的東西最終卻成為關鍵？」

「當然有，在視覺上。就是《頂尖對決》燈泡亮起的那場霧景。那場霧完全不是我們預期的，也不是計畫中的東西。休・傑克曼來到實驗室的幾個場景中都有霧，我覺得這是個好點子。《黑暗騎士》最後一個鏡頭也是意外。我不知道如何在視覺上結束這部電影，這部片的結局鏡頭是我在毛片中找到的。當時我們對這鏡頭的設定是，讓特技演員騎摩托車，然後用一輛車追著他拍攝。他上了一個坡道，坡上有一盞電影照明燈，他飛快地衝向強光，披風邊緣稍微亮了一下。我在毛片看到這畫面，這是鏡頭的最尾端，『有光線，卡。』但後來我突然想：『這就是電影的結局。』就這樣，結局搞定。拍電影過程中，你總是會遇到這類事情。只要攝影機開始轉動，每天都會有事情讓你驚訝。你得去尋找這些東西，否則就只能照本宣科。這就是拍電影刺激的原因。」

諾蘭兒時常去的電影院幾乎都消失了。1977 年他第一次和父親去看庫柏力克《2001 太空漫遊》的西城奧迪恩戲院（Odeon West End），如今已經被愛德華集團（Edwardian Group）10 層樓高的飯店所取代。最後一部在那裡放映的電影，是諾蘭自己的 70 釐米《星際效應》，戲院停業後的幾個月裡，這部片的海報還一直掛在看板上。伊利諾州北溪市史托基大道上，未來主義風格的伊登斯劇院是他和母親一起看《法櫃奇兵》的電影院，在 1994 年放映完最後兩部電影——艾德・哈里斯

2　霍爾 9000（HAL 9000）是《2001 太空漫遊》裡的人工智慧電腦。

（Ed Harris）和梅蘭妮‧格里菲斯（Melanie Griffith）合作的浪漫喜劇《風月俏佳人》（*Milk Money,* 1994），以及尚克勞德‧范達美（Jean-Claude Van Damme）主演的《時空特警》（*Timecop,* 1994）——之後就被夷為平地，現在是一棟有著百貨公司、星巴克，和聯邦快遞金考公司的購物中心。位於國王十字街，富麗堂皇的老斯卡拉電影院從 1920 年代開始營運，擁有 350 個座位的宮殿級戲院，諾蘭在那裡看了《藍絲絨》、《金甲部隊》，和《1987 大懸案》；這裡在 1993 年破產倒閉，並在 1999 年重新開張，變成夜店和音樂表演場地。

「大家都在想：『電影會滅亡嗎？』這就是我們正在面對的事。現在有一股很大的趨勢，想把電影的呈現方式和電影的內容分開。但是真的不能這樣做，因為電影內涵有一部分就是這種獨特的、主觀的觀點，讓你可以與其他人分享。這就是為什麼 3D 電影無法成功，它扭曲了這種關係，當你戴著立體眼鏡，你的大腦會直覺地認為別人看到的畫面和你看到的不一樣。你們並不是同時在看一幅大畫面或大看板。那才是電影。這就是為什麼他們不喜歡用體育場的座位看喜劇，因為你身為觀眾的感覺不夠強烈，你看不到面前的人頭。『好吧，那你對於用手機看《敦克爾克》什麼的有意見嗎？』沒有，我沒有意見，但我的原因是，這部電影是以大型戲院放映為主，或者說，最初的發行是在大型戲院。而這種體驗會有涓滴效應，如果你有一台 iPad，你在看電影的時候，就會帶著這份電影經驗的知識和理解，並從這個點推展你的感覺。所以，當你在 iPad 上看影集，就是處在一個完全不同的心智狀態。奈‧沙馬蘭幾年前在一份業界刊物上寫了文章，講述大概十年前開始，電影發行不再以劇院放映為主，他寫得非常明白：『是的，我們都在靠周邊銷售賺錢，但最初的發行是一切的推動力。』你知道，電影就是這樣。我們在類比世界裡生活工作，我們需要坐在戲院的觀眾，我們需要有人來到電影院參與電影。今天的電影有什麼功用呢？就是要讓觀眾願意出門去電影院，體驗這份觀影經驗。這是一種更有趣、更有意義的體驗，也是我們在電視上、在家裡、在手機上都無法得到的。你處在一個當下，以類似真實時間的方式去感受強烈的體驗，這種強烈的主觀體驗，我稱之為『不用頭盔的虛擬實境』。這就是觀眾準備進來看的東西。」

諾蘭對光化學底片的承諾，不僅讓柯達重振雄風，也推動了這項

技術的持續發展，尤其是他對 IMAX 的開創
性使用。「我在與塔西妲·迪恩的公開對談中
帶出了一件事，同樣也是藝術界的問題，即
『媒介特定性』和『媒介阻力』，她說『如果
你拿黏土做雕塑，黏土對你手掌的推力會影響
你的創作，也會影響最後的成果』。這概念絕
對適用於電影。如果你是在無聲、黑白、彩色
或有聲的情況下拍攝，媒介的阻力都會影響你
的選擇。它會影響你如何使用演員、如何設計
走位，如何分場、如何移動攝影機、是否要移
動攝影機。媒介對我產生了反作用力，它有阻
力，是有困難性、需要克服的。它也會影響你
一整天的工作步調。你必須重新裝底片，比方
說，用一般底片一次能拍攝十分鐘，用 IMAX
一次只能拍兩分半鐘。這讓我回到了當年用我
爸的超八釐米攝影機拍攝的第一部電影，當時
我必須每兩分半鐘換一次片盒。我又回到了最
初的起點。」

↑「我要回到電影發明
　初期的時代。」2011
　年，塔西妲·迪恩在
　泰特美術館的裝置藝
　術展《電影》（FILM）
　上說道。

他還是最喜歡全家一起出門看電影。「我
從來就不喜歡自己去看電影。」他說，「現在還是不喜歡。我喜歡和孩
子們一起去，或者和家人一起去，看完之後再一起來聊電影。艾瑪可以
一個人，她很樂意自己去戲院。但是我不喜歡，從來就不喜歡。我沒辦
法告訴你為什麼。」他有一次看電影經驗至今難以忘懷，就是 1991 年
強納森·德米（Jonathan Demme）改編湯瑪斯·哈里斯小說的驚悚片
《沉默的羔羊》（The Silence of the Lambs）。那是諾蘭在倫敦大學學院
的第一年，他放假回到芝加哥，他一直是這本書的粉絲。「我跑去郊區
的二輪電影院，在首輪的最後幾天，你知道那種狀況吧，空蕩蕩的電影
院，只有一兩個人。我很想和我弟一起去看，我很喜歡這部電影，這是
一次偉大的改編，一點也不覺得有什麼可怕的，看完就過去了，好像沒
什麼了不起。幾個月後，這部片在倫敦上映，我又去西城看了一次，這
次是和艾瑪 一起去，在一個擠滿人的電影院裡。**我被嚇到了**。這是我最

可怕的一次電影經歷，我記得受了很大的刺激。電影獨特之處，就在於它融合了個人主觀、內在體驗，以及你與其他觀眾共享的體驗與共鳴。這是一種臨界的神祕體驗。當你讀一本小說，是完全的主觀體驗，無法與他人共享。你是自己一人處在那個敘事當中。舞台有感同身受的體驗，但每個人從不同的角度去看舞台。電影，則非常、非常獨特地融合了主觀和沉浸，同時也是共享的。這份經驗在其他任何媒介上都不可能發生，這就是為什麼電影如此美妙。而且如此永恆。」

· · ·

至此告一段落似乎再適合不過了。我站起來，感謝他撥冗參與我的訪談。諾蘭不太喜歡打招呼和告別，他用一種聳聳肩、漫不經心的方式來表達，好像他只是要去隔壁。接著他轉而重新開啟多年前的談話，彷彿我們昨天才聊過。

「你記得我們第一次見面時談了什麼嗎？」他問。

「你是說 2001 年在坎特餐廳那次嗎？我記得一些。我們談到了你是左撇子，以及這是否影響了《記憶拼圖》。」

「你說：『我們或許得到了一個可行的理論，來解釋《記憶拼圖》的結構。』」

「我不確定現在是不是還這麼認為了。我認為這問題應該更深一點。我確實記得提過保羅・麥卡尼的左手，他和約翰・藍儂曾在漢堡的酒店床上面對面而坐，互相模仿對方彈奏的和弦。就像在照鏡子。」

「對了，」他說，「我有一個問題要問你，其實只是一個名詞：右位心（Dextrocardia）。」

我花了點時間才搞清楚他在說什麼，但是當我一搞清楚，我心中的某處凍結了。

「每一萬二千人當中，就有一個人的心臟在右邊。」他無辜地說道，「你的解決方案是不是失效了？這是個有趣的哲學問題。一萬二千分之一很不尋常，我知道。」

有幾秒鐘的時間，我真的很恨他。我簡直不敢相信。他竟然找到了一個方法，來反駁我對左右問題的「心」解答。他是想讓批評者更有理

由來質疑他的「無心」嗎？但這只是一閃而過，我重新踩上我的位置。

「好吧，我想這問題涉及人們對心臟位置的一般理解。」我說，「就像你說的，反正心臟也不真的在左邊，應該算是在中間。但傳統上，人們知道該這樣做。」

我說著把手放在心上。

↑ 我與諾蘭最後的對談，彷彿就像昨日才剛開始第一次。

「但我並不是用人類學的觀點來看待這件事。」他繼續說，「我是用歐幾里得，或者說數學的角度來看它。用『心』來解決這問題的方案，我真的可以接受，因為有『人』的因素在裡面。是的，我們的心在左邊，但現在也知道有些人的心在右邊，儘管很少，在某種程度上，你的答案因此無效。這件事開啟了另一種看待謎題的方式，也就是，在本質上，遺傳基因為什麼、或說怎麼會在身體成長的過程中，為身體定義一個左或右？」

「那如果這樣呢？我會請他們把手放在心上，然後再補充：『除非你有右位心的問題，如果是這樣，你應該把手放在心臟的另一邊。』」

他顯得很疑惑。「但如果有額外的說明，這解決方案不就無效了嗎？」

「一點也不。」我集中精神，「問題的設定是我能不能在電話裡用英語和另外一個人溝通，並說明左和右的區別。你並沒有限制解釋的長度和複雜度。」

他看起來並沒有被說服，但似乎感覺到了我的沮喪。「我一直把這問題看成抽象的東西，不是以現實世界在思考的。我用打電話給某人的比喻，只是為了把物理世界的因素從這個等式中去除。我想純粹用抽象、純粹用語言、純粹用思想來解決這問題。我覺得你的解決方法很好，我覺得它非常棒，但就像我無法接受你的行星解法，這解答還是有些東西讓我感覺不對勁。到目前為止，我們所想出的解決方案，都得依賴現實世界中的外部實體元素，比如你的身體或行星。然而在數學上，

抽象的感覺上，你無法區分左右，這件事非常讓我著迷。你覺得有道理嗎？」

「是啊，現實世界。」我有點不爽地說，「就是現實世界裡才有左跟右啊。」

「我讓你換個角度去想。如果你和一個人工智慧在電話裡講話，你怎麼解釋左右之分？」

我陷入困境，也有點不爽他改變規則，儘管他現在給我的問題：為人工智慧定義左右，更接近馬丁・葛登能最初提出的，牽涉到外星人的「奧茲瑪問題」。不過我還是不願意引用吳健雄讓真空瓶內的鈷 60 原子在極低溫度下旋轉的方案。我不知道如何握住鈷 60 原子，我很可能會被旋轉的真空瓶砸到鼻子。回到紐約，我繼續寫這本書，同時絞盡腦汁尋找描述左右差異的操作方法。我女兒六歲了，她有點看膩了我每天面對電腦的樣子。她以為這就是我的工作，寫一本克里斯多夫・諾蘭的書是一份全職工作。或許將來某天，有人問她爸爸是做什麼的，她會說：「他寫克里斯多夫・諾蘭的書。」有一天，她坐在我腿上。

「克里斯多夫・諾蘭，這樣這樣……」她說著，假裝在我的鍵盤上打字。

我教她如何打字，讓文字出現在螢幕上。

克里斯多夫・諾蘭，這樣這樣……

「你還可以這樣做，」我說著，把「這樣這樣」複製貼上，這樣就可以無限重複，字列會從左往右推，形成新的一行。

克里斯多夫・諾蘭，這樣這樣……這樣這樣……這樣這樣……。……這樣這樣，這樣這樣，這樣這樣……這樣這樣，這樣這樣……這樣這樣……

我重複這個動作，那段文字似乎就在螢幕上推來推去，從左到右，從左到右，一次又一次，就像《鬼店》中「只工作不玩耍讓傑克變成一個無聊的男孩」。

這樣這樣，這樣這樣……，這樣這樣……這樣這樣，這樣這樣。這樣這樣。……這樣這樣，這樣這樣，這樣這樣……這樣這樣，這樣這樣，這樣這樣……這樣這樣，這樣這樣，這樣這樣……

然後我停了下來。

我想到了什麼。那是一個「星號」（＊）。它對機器人、人工智慧或外星人沒有用，但對這本書的讀者卻百分之百有效。幾週後，我有些事必須打給諾蘭，商討一些後續事項，對話結束後，我說：「我有一個解決左右問題的新方法……但是這方法附帶一個星號。」

「好吧。」他說。

我把解答告訴他。

「這是個很大的星號。」我說完後，他說。

「我就跟你說過了。」

「我比較喜歡你的心臟方案。」

我想也是。儘管如此，這是我給他的解決方案，用一個星號解決。我請讀者拿起這本書，念出第一行字：「男人在伸手不見五指的黑暗房間醒來。」我會告訴他們，「你的眼睛正從左邊移動到右邊。」＊

＊除非你用阿拉伯語、亞蘭語、阿澤里語、馬爾地夫語、希伯來語、庫德語、波斯語或烏爾都語閱讀本書，如果是這樣，你的眼睛是從右邊移向左邊。

# 謝辭
## ACKNOWLEDGMENT

我首先要感謝克里斯多夫‧諾蘭，感謝他百忙中撥冗、他的慷慨大方，以及他的合作精神；感謝艾瑪‧湯瑪斯對本書的回饋；感謝我的編輯華特‧唐納休（Walter Donahue）和薇琪‧威爾遜（Vicky Wilson）的專業眼光和耳力；感謝我的經紀人艾瑪‧派瑞（Emma Parry）的建議；感謝安迪‧湯普森（Andy Thompson）在圖片方面的協助，以及他鋼鐵般的意志；感謝凱特‧邵恩（Kate Shone），她與一個痴迷的諾蘭粉同在一個屋簷下三年之久；還有我的女兒茱麗葉（Juliet），本書是獻給她的。

感謝妮琪‧馬哈茂迪（Niki Mahmoodi）、潔西卡‧克卜勒（Jessica Kepler）、李‧史密斯（Lee Smith）、珍妮‧雷特曼（Janet Reitman）、尼古拉斯‧坦尼斯（Nicholas Tanis）、納特‧德沃爾夫（Nat DeWolf）、朱利安‧康內爾（Julien Cornell）、葛倫‧肯尼（Glenn Kenny）、羅妮‧波斯果芙（Roni Polsgrove）以及蘇菲‧伯格（Sophie Berg）對第三章「時間」工作的貢獻；感謝馬塞爾‧索魯（Marcel Theroux）對第九章「地圖」工作的協助；感謝布里吉‧拉索斯（Brigit Rathouse）和她的家人在著手進行這項工作時的熱情款待。

我還要感謝 Valerie Adams、Shane Burger、Nick Duffell、Virginia Heffernan、Brad Lloyd、Philip Horne、Dom Joly、Quentin Letts、Oliver Morton、Craig Raine、Alex Renton、Matthew Sweet 和 Matthew Tempest，感謝他們的鼓勵、批評和建議。

↑ 都柏林市立現代藝術美術館（Dublin City Gallery）館內重建的法蘭西斯・培根工作室。

# 克里斯多夫·諾蘭電影作品年表
## FILMOGRAPHY

**塔朗特舞** *Tarantella* (1989)
 4分鐘／短片
 導演：克里斯多夫·諾蘭
 編劇：克里斯多夫·諾蘭
 攝影：克里斯多夫·諾蘭

**偷竊** *Larceny* (1996)　短片
 導演：克里斯多夫·諾蘭
 編劇：克里斯多夫·諾蘭
 演出：馬克·迪頓、戴夫·薩
  瓦、傑瑞米·席歐柏

**蟻獅** *Doodlebug* (1997)
 3分鐘／短片
 導演：克里斯多夫·諾蘭
 編劇：克里斯多夫·諾蘭
 演出：傑瑞米·席歐柏

**跟蹤** *Following* (1998)
 69分鐘／輔12級
 導演：克里斯多夫·諾蘭
 編劇：克里斯多夫·諾蘭
 演出：傑瑞米·席歐柏、艾力克
  斯·何爾、露西·羅素
 攝影：克里斯多夫·諾蘭
 配樂：大衛·朱利安
 剪接：賈瑞·希爾、克里斯多
  夫·諾蘭
 製片：艾瑪·湯瑪斯、克里斯多
  夫·諾蘭、傑瑞米·席歐柏
 發行：時代精神影業、動量影業

**記憶拼圖** *Memento* (2000)
 113分鐘／輔12級
 導演：克里斯多夫·諾蘭
 編劇：克里斯多夫·諾蘭
 （劇本）喬納森·諾蘭
 （短篇故事）*Memento Mori*
 演出：蓋·皮爾斯、凱莉安·摩
  絲、喬·潘托利亞諾
 攝影：瓦利·菲斯特
 配樂：大衛·朱利安
 剪接：朵蒂·道恩
 製片：蘇珊·陶德、珍妮佛·陶
  德
 發行：新市場影業、百代電影公
  司

**針鋒相對** *Insomnia* (2002)
 118分鐘／輔12級
 導演：克里斯多夫·諾蘭
 編劇：希拉蕊·塞茨
 演出：艾爾·帕西諾、羅賓·威
  廉斯、希拉蕊·史旺、馬丁·
  唐納文
 攝影：瓦利·菲斯特
 配樂：大衛·朱利安
 剪接：朵蒂·道恩
 製片：保羅·喬恩格·威特、愛
  德華·麥克唐納、布羅德里
  克·強生、安德魯·科索夫
 發行：華納兄弟影業、博偉國際
  影業

**蝙蝠俠：開戰時刻** *Batman Begins* (2005)
140 分鐘／保護級
導演：克里斯多夫‧諾蘭
編劇：克里斯多夫‧諾蘭、大
衛‧高耶
演出：克里斯汀‧貝爾、米高‧
肯恩、摩根‧費里曼、魯格‧
豪爾、凱蒂‧荷姆斯、連恩‧
尼遜、蓋瑞‧歐德曼、席尼‧
墨菲、湯姆‧衛金森、渡邊謙
攝影：瓦利‧菲斯特
配樂：漢斯‧季默、詹姆斯‧紐
頓‧霍華
剪接：李‧史密斯
製片：艾瑪‧湯瑪斯、查爾斯‧
羅文、賴瑞‧法蘭科
發行：華納兄弟影業

**頂尖對決** *The Prestige* (2006)
130 分鐘／保護級
導演：克里斯多夫‧諾蘭
編劇：喬納森‧諾蘭、克里斯多
夫‧諾蘭
演出：休‧傑克曼、克里斯汀‧
貝爾、米高‧肯恩、史嘉蕾‧
喬韓森、蕾貝卡‧霍爾
攝影：瓦利‧菲斯特
配樂：大衛‧朱利安
剪接：李‧史密斯
製片：艾瑪‧湯瑪斯、艾隆‧萊
德、克里斯多夫‧諾蘭
發行：博偉國際影業、華納兄弟
影業

**黑暗騎士** *The Dark Knight* (2008)
152 分鐘／保護級
導演：克里斯多夫‧諾蘭
編劇：喬納森‧諾蘭、克里斯多

夫‧諾蘭、大衛‧高耶（故
事）
演出：克里斯汀‧貝爾、米高‧
肯恩、亞倫‧艾克哈特、摩
根‧費里曼、瑪姬‧葛倫霍、
希斯‧萊傑、蓋瑞‧歐德曼
攝影：瓦利‧菲斯特
配樂：漢斯‧季默、詹姆斯‧紐
頓‧霍華
剪接：李‧史密斯
製片：艾瑪‧湯瑪斯、克里斯多
夫‧諾蘭、查爾斯‧羅文
發行：華納兄弟影業

**全面啟動** *Inception* (2010)
148 分鐘／保護級
導演：克里斯多夫‧諾蘭
編劇：克里斯多夫‧諾蘭
演出：李奧納多‧狄卡皮歐、湯
姆‧貝林傑、米高‧肯恩、瑪
莉詠‧柯蒂亞、湯姆‧哈迪、
喬瑟夫‧高登—李維、艾倫‧
佩吉、席尼‧墨菲、渡邊謙
攝影：瓦利‧菲斯特
配樂：漢斯‧季默
剪接：李‧史密斯
製片：艾瑪‧湯瑪斯、克里斯多
夫‧諾蘭
發行：華納兄弟影業

**黑暗騎士：黎明昇起**
*The Dark Knight Rises* (2012)
164 分鐘／保護級
導演：克里斯多夫‧諾蘭
編劇：喬納森‧諾蘭、克里斯多
夫‧諾蘭、大衛‧高耶（故
事）
演出：克里斯汀‧貝爾、米高‧

肯恩、瑪莉詠・柯蒂亞、喬
瑟夫・高登—李維、湯姆・哈
迪、摩根・費里曼、安・海瑟
薇、蓋瑞・歐德曼

攝影：瓦利・菲斯特

配樂：漢斯・季默

剪接：李・史密斯

製片：艾瑪・湯瑪斯、克里斯多
夫・諾蘭、查爾斯・羅文

發行：華納兄弟影業

**星際效應** *Interstellar* (2014)

169 分鐘／保護級

導演：克里斯多夫・諾蘭

編劇：喬納森・諾蘭、克里斯多
夫・諾蘭

演出：馬修・麥康納、艾倫・鮑
絲汀、潔西卡・崔絲坦、米
高・肯恩、安・海瑟薇

攝影：霍伊特・馮・霍伊特瑪

配樂：漢斯・季默

剪接：李・史密斯

製片：艾瑪・湯瑪斯、克里斯多
夫・諾蘭、琳達・奧布斯特

發行：派拉蒙影業、華納兄弟影
業

**奎氏兄弟** *Quay* (2015)

8 分鐘／短片

導演：克里斯多夫・諾蘭

攝影：克里斯多夫・諾蘭

配樂：克里斯多夫・諾蘭

剪接：克里斯多夫・諾蘭

製片：克里斯多夫・諾蘭、安
迪・湯普森

發行：時代精神影業

**敦克爾克大行動** *Dunkirk* (2017)

106 分鐘／輔 12 級

導演：克里斯多夫・諾蘭

編劇：克里斯多夫・諾蘭

演出：菲昂・懷海德、湯姆・格
林卡尼、傑克・洛登、哈利・
史泰爾斯、阿奈林・巴納德、
詹姆士・達西、巴瑞・柯根、
肯尼斯・布萊納、席尼・墨
菲、馬克・瑞蘭斯、湯姆・哈
迪

攝影：霍伊特・馮・霍伊特瑪

配樂：漢斯・季默

剪接：李・史密斯

製片：艾瑪・湯瑪斯、克里斯多
夫・諾蘭

發行：華納兄弟影業

**天能** *Tenet* (2020)

150 分鐘／保護級

導演：克里斯多夫・諾蘭

編劇：克里斯多夫・諾蘭

演出：約翰・大衛・華盛頓、肯
尼斯・布萊納、米高・肯恩、
伊莉莎白・戴比基、蒂普・卡
柏迪亞、羅伯・派汀森、亞
倫・泰勒強森

攝影：霍伊特・馮・霍伊特瑪

配樂：路德維希・約蘭森

剪接：珍妮佛・蘭姆

製片：艾瑪・湯瑪斯、克里斯多
夫・諾蘭

發行：華納兄弟影業

↑ 愛沙尼亞舊蘇聯奧運體育館大會堂。

# 參考書目
# BIBLIOGRAPHY

以下是我寫作本書時參考的書目。

Abbott, Edwin. *The Annotated Flatland: A Romance of Many Dimensions.* Perseus, 2002.

Ackroyd, Peter. *Alfred Hitchcock.* Doubleday, 2015.

———. *Wilkie Collins: A Brief Life.* Doubleday, 2012.

———. *London: A Biography.* Random House, 2009.

Allen, Paul. *Alan Ayckbourn: Grinning at the Edge.* Bloomsbury, 2001.

Andersen, Kurt. *Fantasyland: How America Went Haywire: A 500-Year History.* Random House, 2017.

Anderson, Lindsay. *Lindsay Anderson Diaries.* Methuen, 2005.

———. *Never Apologise: The Collected Writings.* Plexus, 2004.

Ashcroft, R. L. *Random Recollections of Haileybury.* Joline Press, 2000.

———. *Haileybury 1908–1961.* Butler & Tanner, 1961.

Ashfield, Andrew, and Peter de Bolla, eds. *The Sublime: A Reader in British Eighteenth-Century Aesthetic Theory.* Cambridge University Press, 1996.

Attali, Jacques. *The Labyrinth in Culture and Society.* North Atlantic, 1998.

Barnouw, Erik. *The Magician and the Cinema.* Oxford University Press, 1981.

Bartlett, Donald, and James B. Steele. *Howard Hughes: His Life and Madness.* W. W. Norton, 2011.

Baxter, John. *George Lucas: A Biography.* HarperCollins, 2012.

Benedikt, Michael. *Cyberspace: First Steps.* MIT Press, 1991.

Benjamin, Walter. *The Work of Art in the Age of Mechanical Reproduction.* Prism Key Press, 2012.

———. *Illuminations: Essays and Reflections.* Houghton Mifflin Harcourt, 1968.

Benson, Michael. *Space Odyssey: Stanley Kubrick, Arthur C. Clarke, and the Making of a asterpiece.* Simon & Schuster, 2018.

Billington, Michael. *Harold Pinter.* Faber & Faber, 1996.

Birkin, Andrew. *J. M. Barrie and the Lost Boys: The Real Story Behind Peter Pan.* Yale University Press, 2003.

Boorman, John. *Adventures of a Suburban Boy.* Farrar, Straus and Giroux, 2004.

Boorstin, Jon. *The Hollywood Eye.* Cornelia & Michael Bessie Books, 1990.

Bordwell, David. *Narration in the Fiction Film.* University of Wisconsin Press, 1985.

Bordwell, David, and Kristin Thompson. *Christopher Nolan: A Labyrinth of Linkages.* Irvington Way Institute Press, 2013.

Borges, Jorge Luis. *Ficciones.* Grove Press, 2015.

———. *Borges at Eighty: Conversations.* Edited by Willis Barnstone. New Directions, 2013.

———. *Labyrinths.* New Directions, 2007.

———. *Borges: Selected Non-Fictions.* Penguin, 2000.

———. *Selected Poems.* Penguin, 1999.

———. *Collected Fictions.* Penguin, 1998.

Bowlby, John. *Charles Darwin: A New Life.* W. W. Norton, 1990.

Boyd, William. *Bamboo: Essays and Criticism.* Bloomsbury, 2007.

Bradbury, Malcolm, and James McFarlane, eds. *Modernism: 1890–1930.* Penguin, 1976.

Bronte, Charlotte. *Jane Eyre.* W. W. Norton, 2016.

———. *Villette.* Penguin, 2012.

Bronte, Emily. *Wuthering Heights. Barnes & Noble Classics,* 2005.

The Brontes. *Tales of Glass Town, Angria, and Gondal: Selected Early Writings. Edited by Christine Alexander.* Oxford University Press, 2010.

Brooke-Smith, James. *Gilded Youth: Privilege, Rebellion and the British Public School.* Reaktion Books, 2019.

Brown, Karl. *Adventures with D. W. Griffith.* Faber & Faber, 1973.

Brownlow, Kevin. *David Lean: A Biography.* St. Martin's Press, 1996.

Bulgakowa, Oksana. *Sergei Eisenstein: A Biography.* Potemkin Press, 2002.

Burke, Carolyn. *No Regrets: The Life of Edith Piaf.* Knopf, 2011.

Callow, Simon. *Orson Welles: The Road to Xanadu.* Viking, 1995.

Canales, Jimena. *The Physicist and the Philosopher: Einstein, Bergson, and the Debate That Changed Our Understanding of Time.* Princeton University Press, 2016.

Carey, John. *The Violent Effigy: A Study of Dickens' Imagination.* Faber & Faber, 1973.

Carroll, Lewis. *The Complete Works.* Pandora's Box, 2018.

———. *Alice's Adventures in Wonderland and Through the Looking Glass. Oxford,* 1971.

Castigliano, Federico. *Flaneur: The Art of Wandering the Streets of Paris.* Amazon Digital Services, 2017.

Cavallaro, Dani. *The Gothic Vision: Three Centuries of Horror, Terror and Fear.* Continuum, 2002.

Chandler, Raymond. *The World of Raymond Chandler: In His Own Words.* Edited by Barry Day. Vintage Books, 2014.

———. *The Blue Dahlia: A Screenplay.* Amereon, 1976.

Chandler, Raymond, and Owen Hill, Pamela Jackson, and Anthony Rizzuto. *The Annotated Big Sleep.* Vintage Books, 2018.

Choisy, Auguste. *Histoire de l'architecture.* Hachette, 2016.

Cohen, Morton N. *Lewis Carroll: A Biography.* Vintage Books, 1996.

Collins, Paul. *Edgar Allan Poe: The Fever Called Living.* Icons, 2012.

Collins, Wilkie. *The Woman in White.* Penguin, 1999.

———. *The Moonstone.* Penguin, 1998.

Conrad, Joseph. *Heart of Darkness.* Amazon Digital Services, 2012.

Coren, Michael. *The Life of Sir Arthur Conan Doyle.* Endeavour Media, 2015.

Cummings, E. E. *The Enormous Room.* Blackmore Dennett, 2019.

Dahl, Roald. *The BFG.* Puffin, 2007.

———. *Boy: Tales of Childhood.* Puffin, 1984.

Darwin, Charles. *The Expression of the Emotions in Man and Animals.* Penguin, 2009.

DeLillo, Don. *The Body Artist.* Scribner, 2001.

De Quincey, Thomas. *Confessions of an English Opium Eater and Other Writings.* Penguin, 2003.

Diamond, Jason. *Searching for John Hughes: Or Everything I Thought I Needed to Know About Life I Learned from Watching '80s Movies.* William Morrow, 2016.

Dickens, Charles. *A Flight.* CreateSpace Independent Publishing Platform, 2014.

———. *Night Walks.* Penguin, 2010.

———. *A Tale of Two Cities.* Penguin, 2003.

———. *Nicholas Nickleby.* Penguin, 2003.

Di Friedberg, Marcella Schmidt. *Geographies of Disorientation.* Routledge, 2017.

Di Giovanni, Norman Thomas. *Georgie and Elsa: Jorge Luis Borges and His Wife: The Untold Story.* HarperCollins, 2014.

Dodge, Martin, and Rob Kitchin. *Mapping Cyberspace.* Routledge, 2000.

Doyle, Arthur Conan. *The Collected Works of Sir Arthur Conan Doyle.* Pergamon Media, 2015.

Draisey, Mark. *Thirty Years On!: A Private View of Public Schools.* Halsgrove, 2014.

Drosnin, Michael. *Citizen Hughes: The Power, the Money and the Madness of the Man Portrayed in the Movie* The Aviator. Penguin, 2004.

Duffell, Nick. *The Making of Them: The British Attitude to Children and the Boarding School System.* Lone Arrow Press, 2018.

———. *Wounded Leaders: British Elitism and the Entitlement Illusion.* Lone Arrow Press, 2016.

Duffell, Nick, and Thurstine Basset. *Trauma, Abandonment and Privilege: A Guide to Therapeutic Work with Boarding School Survivors.* Routledge, 2016.

Eberl, Jason T., and George A. Dunn. *The Philosophy of Christopher Nolan.* Lexington Books, 2017.

Ebert, Roger. *Ebert's Bigger Little Movie Glossary: A Greatly Expanded and Much Improved Compendium of Movie Cliches, Stereotypes, Obligatory Scenes, Hackneyed Formulas, Conventions, and Outdated Archetypes.* Andrews McMeel, 1999.

Eco, Umberto. *From the Tree to the Labyrinth: Historical Studies on the Sign and Interpretation.* Translated by Anthony Oldcorn. Harvard University Press, 2007.

Edel, Leon. *Henry James: A Life.* Harper & Row, 1953.

Eisenstein, Sergei. *Film Form: Essays in Film Theory.* Mariner Books, 2014.

Eldon, Dan. *Safari as a Way of Life.* Chronicle Books, 2011.

———. *The Journals of Dan Eldon.* Chronicle Books, 1997.

Eliot, T. S. *Collected Poems 1909–1962.* Faber & Faber, 1963.

Empson, William. *Seven Types of Ambiguity.* New Directions, 1966.

Epstein, Dwayne. *Lee Marvin: Point Blank.* Schaffner Press, 2013.

Ernst, Bruno. *The Magic Mirror of M. C. Escher.* Tarquin, 1985.

Fawcett, Percy. *Exploration Fawcett: Journey to the Lost City of Z.* Overlook Press, 2010.

Fleming, Fergus. *The Man with the Golden Typewriter: Ian Fleming's James Bond Letters.* Bloomsbury, 2015.

Fleming, Ian. *On Her Majesty's Secret Service.* Thomas & Mercer, 2012.

————. *Thunderball.* Thomas & Mercer, 2012.

————. *You Only Live Twice.* Thomas & Mercer, 2012.

————. *Casino Royale.* Thomas & Mercer, 2012.

————. *Dr. No.* Thomas & Mercer, 2012.

————. *From Russia with Love.* Thomas & Mercer, 2012.

————. *Gilt-Edged Bonds.* Macmillan, 1953.

Foucault, Michel. *Discipline and Punish: The Birth of the Prison.* Vintage Books, 2012.

Freud, Sigmund. *The Interpretation of Dreams.* Translated by A. A. Brill. Digireads, 2017.

Fry, Stephen. *Moab Is My Washpot.* Soho, 1997.

Galison, Peter. *Einstein's Clocks, Poincaré's Maps: Empires of Time.* W. W. Norton, 2004.

Gardner, Martin. *The Ambidextrous Universe: Symmetry and Asymmetry from Mirror Reflections to Superstrings.* Dover, 2005.

Gay, Peter. *Freud: A Life for Our Time.* J. M. Dent, 1988.

Geppert, Alexander C. T., ed. *Imagining Outer Space: European Astroculture in the Twentieth Century.* Palgrave Macmillan, 2018.

Gettleman, Jeffrey. *Love Africa: A Memoir of Romance, War, and Survival.* HarperCollins, 2017.

Gill, Brendan. *Many Masks: A Life of Frank Lloyd Wright.* Da Capo Press, 1998.

Gleick, James. *Time Travel: A History.* Pantheon, 2016.

Goethe, Johann Wolfgang von. *Faust.* Anchor Books, 1962.

Greene, Graham, ed. *The Old School: Essays by Divers Hands.* Oxford University Press, 1984.

Greenfield, Robert. *A Day in the Life: One Family, the Beautiful People, and the End of the Sixties.* Da Capo Press, 2009.

Hack, Richard. *Hughes: The Private Diaries, Memos and Letters.* Phoenix Books, 2007.

Haggard, H. Rider. *She: A History of Adventure.* Vintage Books, 2013.

Harman, Claire. *Charlotte Bronte: A Fiery Heart.* Vintage Books, 2016.

————. *Robert Louis Stevenson: A Biography.* Harper Perennial, 2010.

Harris, Thomas. *Hannibal.* Random House, 2009.

————. *The Silence of the Lambs.* Mandarin, 1988.

————. *Red Dragon.* Corgi Books, 1982.

Hartley, L. P. *The Go-Between.* New York Review of Books, 2002.

Hayter, Alethea. *Opium and the Romantic Imagination: Addiction and Creativity in De Quincey, Coleridge, Baudelaire and Others.* HarperCollins, 1988.

Heffernan, Virginia. *Magic and Loss: The Internet as Art.* Simon & Schuster, 2016.

Herzog, Werner. *Herzog on Herzog.* Edited by Paul Cronin. Faber & Faber, 2002.

Highsmith, Patricia. *Selected Novels and Short Stories.* W. W. Norton, 2010.

Himmelfarb, Gertrude. *Victorian Minds: A Study of Intellectuals in Crisis and Ideologies in Transition.* Ivan R. Dee, 1995.

Hiney, Tom. *Raymond Chandler: A Biography.* Grove Press, 1999.

Hoberman, J. *The Magic Hour: Film at Fin de Siecle.* Temple University Press, 2007.

Hockney, David. *Secret Knowledge: Rediscovering the Lost Techniques of the Old Masters.* Avery, 2006.

Hockney, David, and Martin Gayford. *A History of Pictures: From the Cave to the Computer Screen.* Abrams, 2016.

Hofstadter, Douglas R. *Godel, Escher, Bach: An Eternal Golden Braid.* Basic Books, 1999.

Holmes, Richard. *The Age of Wonder: How the Romantic Generation Discovered the Beauty and Terror of Science.* Vintage Books, 2009.

Horne, Alistair. *A Savage War of Peace: Algeria 1954–1962.* New York Review of Books, 2011.

Houghton, Walter E. *The Victorian Frame of Mind, 1830–1870.* Yale University Press, 1963.

Hughes, David. *Tales from Development Hell: The Greatest Movies Never Made?* Titan Books, 2012.

Isaacson, Walter. *Einstein: His Life and Universe.* Simon & Schuster, 2007.

Jacobs, Steven. *The Wrong House: The Architecture of Alfred Hitchcock.* 010 Publishers, 2007.

James, Henry. *The Wings of the Dove.* Penguin, 2007.

James, Richard Rhodes. *The Road from Mandalay: A Journey in the Shadow of the East.* AuthorHouse, 2007.

Jameson, Fredric. *Raymond Chandler: The Detections of Totality.* Verso, 2016.

Johnson, Steven. *Everything Bad Is Good for You: How Today's Popular Culture Is Actually Making Us Smarter.* Riverhead Books, 2006.

Kant, Immanuel. *Observations on the Feeling of the Beautiful and Sublime and Other Writings.* Cambridge University Press, 2012.

Kermode, Frank. *The Sense of an Ending: Studies in the Theory of Fiction.* Oxford University Press, 2000.

Kern, Stephen. *The Culture of Time and Space 1880–1918.* Harvard University Press, 1983.

Kidd, Colin. *The World of Mr Casaubon: Britain's Wars of Mythology, 1700–1870.* Cambridge University Press, 2016.

Kipling, Rudyard. *The Complete Works of Rudyard Kipling.* Global Classics, 2017.

———. *Kim.* Penguin, 2011.

———. *"An English School" and "Regulus": Two School Stories.* Viewforth, 2010.

———. *Stalky and Co.* Oxford University Press, 2009.

Kittler, Friedrich A. *Discourse Networks, 1800/1900.* Stanford University Press, 1992.

Lane, Anthony. *Nobody's Perfect: Writings from* The New Yorker. Vintage Books, 2009.

Le Carre, John. *The Night Manager.* Ballantine, 2017.

———. *The Pigeon Tunnel: Stories from My Life.* Penguin, 2016.

———. *A Murder of Quality.* Penguin, 2012.

———. *Smiley's People.* Penguin, 2011.

———. *Our Game.* Hodder & Stoughton, 1995.

———. *A Perfect Spy.* Penguin, 1986.

———. *Tinker Tailor Soldier Spy.* Penguin, 1974.

Levine, Joshua. *Dunkirk: The History Behind the Major Motion Picture.* William Collins, 2017.

Lewis, C. S. *Surprised by Joy: The Shape of My Early Life.* HarperCollins, 2017.

———. *The Silver Chair.* HarperCollins, 2009.

———. *Out of the Silent Planet.* Scribner, 2003.

Lobrutto, Vincent. *Stanley Kubrick: A Biography.* Da Capo Press, 1999.

Luckhurst, Roger. *Corridors: Passages of Modernity.* Reaktion Books, 2019.

Lumet, Sidney. *Making Movies.* Vintage Books, 2010.

Lycett, Andrew. *Ian Fleming: The Man Behind James Bond*. St. Martin's Press, 2013.

———. *Rudyard Kipling*. Weidenfeld & Nicolson, 1999.

Martino, Stierli. *Montage and the Metropolis: Architecture, Modernity, and the Representation of Space*. Yale University Press, 2018.

Mason, Michael. *The Making of Victorian Sexuality*. Oxford University Press, 1995.

Masson, Jeffrey. *The Wild Child: The Unsolved Mystery of Kasper Hauser*. Free Press, 2010.

Matheson, Richard. *I Am Legend*. Rosetta Books, 2011.

Matthews, William Henry. *Mazes and Labyrinths: A General Account of Their History and Development*. Library of Alexandria, 2016.

May, Trevor. *The Victorian Public School*. Shire Library, 2010.

Mayhew, Robert J. *Malthus: The Life and Legacies of an Untimely Prophet*. Harvard University Press, 2014.

McCarthy, John, and Jill Morrell. *Some Other Rainbow*. Bantam Books, 1993.

McGilligan, Patrick. *Fritz Lang: The Nature of the Beast*. University of Minnesota Press, 2013.

———. *Alfred Hitchcock: A Life in Darkness and Light*. HarperCollins, 2003.

McGowan, Todd. *The Fictional Christopher Nolan. University of Texas Press, 2012.*

*Milford, Lionel Sumner. Haileybury College, Past and Present*. T. F. Unwin, 1909.

Miller, Karl. *Doubles*. Faber & Faber, 2009.

Mitchell, William A. *City of Bits*. MIT Press, 1995.

Monaco, James. *The New Wave: Truffaut Godard Chabrol Rohmer Rivette*. Harbor Electronic Publishing, 2004.

Moore, Jerrold Northrop. *Edward Elgar: A Creative Life*. Clarendon Press, 1999.

Morrison, Grant. *Supergods: What Masked Vigilantes, Miraculous Mutants, and a Sun God from Smallville Can Teach Us About Being Human*. Spiegel & Grau, 2011.

Motion, Andrew. *In the Blood*. David R. Godine, 2007.

Mottram, James. *The Making of Dunkirk*. Insight, 2017.

———. *The Making of Memento*. Faber & Faber, 2002.

Munsterberg, Hugo. *The Film: A Psychological Study*. Dover, 1970.

Nabokov, Vladimir. *Look at the Harlequins!* Vintage Books, 1990.

Neffe, Jurgen. *Einstein*. Farrar, Straus and Giroux, 2007.

Nicholson, Geoff. *The Lost Art of Walking: The History, Science, and Literature of Pedestrianism*. Riverhead Books, 2008.

Nietzsche, Friedrich. *The Gay Science*. Penguin, 1974.

Nolan, Christopher. *Dunkirk: The Complete Screenplay*. Faber & Faber, 2017.

———. *Interstellar: The Complete Screenplay*. Faber & Faber, 2014.

———. *The Dark Knight Trilogy: The Complete Screenplays*. Faber & Faber, 2012.

———. *Inception: The Shooting Script*. Faber & Faber, 2010.

———. *Memento & Following*. Faber & Faber, 2001.

Ocker, J. W. *Poe-Land: The Hallowed Haunts of Edgar Allan Poe*. Countryman Press, 2014.

Oppenheimer, J. Robert. *Uncommon Sense*. Birkhauser, 1984.

Orwell, George. *A Collection of Essays*. Harvest Books, 1970.

———. *1984*. Penguin, 1961.

———. *Such, Such Were the Joys: A Collection of Essays*. Harvest Books, 1961.

Patrick, Sean. *Nikola Tesla: Imagination and the Man That Invented the 20th Century*. Oculus

Publishers, 2013.

Pearson, John. *The Life of Ian Fleming.* Bloomsbury, 2011.

Piranesi, Giovanni Battista. *The Prisons / Le Carceri.* Dover, 2013.

Poe, Edgar Allan. *William Wilson.* CreateSpace Independent Publishing Platform, 2014.

———. *The Collected Works of Edgar Allan Poe: A Complete Collection of Poems and Tales.* Edited by Giorgio Mantovani. Mantovani.org, 2011.

Pourroy, Janine, and Jody Duncan. *The Art and Making of the Dark Knight Trilogy.* Abrams, 2012.

Powell, Anthony. *A Question of Upbringing.* Arrow, 2005.

Priest, Christopher. *The Prestige.* Valancourt Books, 2015.

Pullman, Philip. *His Dark Materials Omnibus.* Knopf, 2017.

———. *Clockwork.* Doubleday, 1996.

Rebello, Stephen. *Alfred Hitchcock and the Making of Psycho.* Open Road Media, 2010.

Rennie, Nicholas. *Speculating on the Moment: The Poetics of Time and Recurrence in Goethe, Leopardi and Nietzsche.* Wallstein, 2005.

Renton, Alex. *Stiff Upper Lip: Secrets, Crimes and the Schooling of a Ruling Class.* Weidenfeld & Nicolson, 2017.

Ricketts, Harry. *Rudyard Kipling: A Life.* Da Capo Press, 2001.

Roeg, Nicolas. *The World Is Ever Changing.* Faber & Faber, 2013.

Rohmer, Eric, and Claude Chabrol. *Hitchcock: The First Forty-Four Films.* Frederick Ungar, 1979.

Safrinski, Rudiger. *Goethe: Life as a Work of Art.* Liveright, 2017.

Samuel, Arthur. *Piranesi.* Amazon Digital Services, 2015.

Sante, Luc Stanley. *Through a Different Lens: Stanley Kubrick Photographs.* Taschen, 2018.

Sayers, Dorothy L. *Murder Must Advertise.* Open Road Media, 2012.

Schatz, Thomas. *The Genius of the System: Hollywood Filmmaking in the Studio Era.* University of Minnesota Press, 2010.

Schaverien, Joy. *Boarding School Syndrome: The Psychological Trauma of the "Privileged" Child.* Metro Publishing, 2018.

Schickel, Richard. *D. W. Griffith: An American Life.* Limelight, 1996.

Scorsese, Martin. *A Personal Journey Through American Movies.* Miramax Books, 1997.

Seymour, Miranda. *Mary Shelley.* Simon & Schuster, 2000.

Sexton, David. *The Strange World of Thomas Harris.* Short Books, 2001.

Shattuck, Roger. *Forbidden Knowledge: From Prometheus to Pornography.* Mariner Books, 1997.

Shelley, Mary. *Frankenstein, or the Modern Prometheus (Annotated): The Original 1818 Version with New Introduction and Footnote Annotations.* CreateSpace Independent Publishing Platform, 2016.

Shepard, Roger N. *Mental Images and Their Transformations.* MIT Press, 1986.

Sherborne, Michael. *H. G. Wells: Another Kind of Life.* Peter Owen, 2011.

Sims, Michael. *Frankenstein Dreams: A Connoisseur's Collection of Victorian Science Fiction.* Bloomsbury, 2017.

Sisman, Adam. *John le Carre: The Biography.* HarperCollins, 2015.

Skal, David J. *Something in the Blood: The Untold Story of Bram Stoker, the Man Who Wrote Dracula.* Liveright, 2016.

Solomon, Matthew. *Disappearing Tricks: Silent Film, Houdini, and the New Magic of the Twentieth Century.* University of Illinois Press, 2010.

Spengler, Oswald. *Decline of the West: Volumes 1 and 2.* Random Shack, 2014.

Spoto, Donald. *The Dark Side of Genius: The Life of Alfred Hitchcock.* Plexus, 1983.

Spufford, Francis. *I May Be Some Time: Ice and the English Imagination.* Picador, 1997.

Stephen, Martin. *The English Public School: A Personal and Irreverent History.* Metro Publishing, 2018.

Stevenson, Robert Louis. *The Strange Case of Dr. Jekyll and Mr. Hyde.* Wisehouse Classics, 2015.

Stoker, Bram. *Dracula.* Legend Press, 2019.

———. *Complete Works.* Delphi Classics, 2011.

Stolorow, Robert D. *Trauma and Human Existence: Autobiographical, Psychoanalytic, and Philosophical Reflections.* Routledge, 2007.

Strager, Hanne. *A Modest Genius: The Story of Darwin's Life and How His Ideas Changed Everything.* Amazon Digital Services, 2016.

Sweet, Matthew. *Inventing the Victorians: What We Think We Know About Them and Why We're Wrong.* St. Martin's Press, 2014.

Swift, Graham. *Waterland.* Vintage Books, 1983.

Sylvester, David. *Interviews with Francis Bacon.* Thames & Hudson, 1993.

Tarkovsky, Andrey. *Sculpting in Time: Tarkovsky the Great Russian Filmmaker Discusses His Art.* Translated by Kitty Hunter-Blair. University of Texas Press, 1989.

Taylor, D. J. *Orwell: The Life.* Open Road Media, 2015.

Thompson, Dave. *Roger Waters: The Man Behind the Wall.* Backbeat Books, 2013.

Tomalin, Claire. *Charles Dickens: A Life.* Penguin Books, 2011.

Treglown, Jeremy. *Roald Dahl.* Open Road Media, 2016.

Truffaut, Francois. *Hitchcock: A Definitive Study of Alfred Hitchcock.* Simon & Schuster, 2015.

Turner, David. *The Old Boys: The Decline and Rise of the Public School.* Yale University Press, 2015.

Uglow, Jenny. *Mr. Lear: A Life of Art and Nonsense.* Farrar, Straus and Giroux, 2018.

Van Eeden, Frederik. *The Bride of Dreams.* Translated by Millie von Auw. Amazon Digital Services, 2012.

Vaz, Mark Cotta. *Interstellar: Beyond Time and Space.* Running Press, 2014.

Verne, Jules. *Around the World in Eighty Days.* Enhanced Media Publishing, 2016.

Wallace, David Foster. *Everything and More: A Compact History of Infinity.* W. W. Norton, 2010.

Walpole, Horace. *The Castle of Otranto.* Dover, 2012.

Watkins, Paul. *Stand Before Your God: A Boarding School Memoir.* Random House, 1993.

Waugh, Evelyn. *Decline and Fall.* Little, Brown, 2012.

Weber, Nicholas Fox. *Le Corbusier: A Life.* Knopf, 2008.

Wells, H. G. *The Time Machine.* Penguin, 2011.

West, Anthony. *Principles and Persuasions: The Literary Essays of Anthony West.* Eyre & Spottiswoode, 1958.

White, Allon. *The Uses of Obscurity: The Fiction of Early Modernism.* Routledge, 1981.

Wilde, Oscar. *The Picture of Dorian Gray.* Dover, 1993.

Williams, Tom. *A Mysterious Something in the Light: The Life of Raymond Chandler*. Chicago Review Press, 2012.

Williamson, Edwin. *Borges: A Life*. Viking, 2005.

Wilson, A. N. *C. S. Lewis: A Biography*. HarperCollins, 2005.

———. *The Victorians*. W. W. Norton, 2004.

Wilson, Frances. *Guilty Thing: A Life of Thomas De Quincey*. Farrar, Straus and Giroux, 2016.

Wilson, Stephen. *Book of the Mind: Key Writings on the Mind from Plato and the Buddha Through Shakespeare, Descartes, and Freud to the Latest Discoveries of Neuroscience*. Bloomsbury, 2003.

Wilton-Ely, John. *The Mind and Art of Giovanni Battista Piranesi*. Thames & Hudson, 1988.

Wood, Robin. *Claude Chabrol*. Praeger, 1970.

Woodburn, Roger, and Toby Parker, eds. *Haileybury: A 150th Anniversary Portrait*. ThirdMillennium, 2012.

Woodward, Christopher. *In Ruins: A Journey Through History, Art, and Literature*. Vintage Books, 2010.

Wright, Adrian. *Foreign Country: The Life of L. P. Hartley*. Tauris Parke, 2002.

Wright, Frank Lloyd. *Writings and Buildings*. Edited by Edgar Kaufman and Ben Raeburn. Meridian, 1960.

Yourcenar, Marguerite. *The Dark Brain of Piranesi and Other Essays*. Farrar, Straus and Giroux, 1985.

各章標題圖片說明：

引言　洛杉磯坎特餐廳

一　伊利諾州北溪伊登斯戲院

二　庫柏力克《鬼店》

三　《平克佛洛伊德：迷牆》

四　希區考克《驚魂記》

五　《浮士德》飛翔的梅菲斯托菲勒斯

六　喬治・梅里葉《梅里葉的魔術》（The Untamable Whiskers, 1904）的拷貝膠捲

七　弗列茲・朗《馬布斯博士的遺囑》

八　柯比意《光輝城市》的模型

九　龐特科沃《阿爾及爾戰爭》

十　李希特設計的科隆大教堂花窗玻璃

十一　大衛・連《雷恩的女兒》

十二　1945 年新墨西哥州「三位一體」核彈試驗

十三　希區考克《迷魂記》

↑ 印度月亮井。

# 索引
# INDEX

Cotillard, Marion, 215, 216, 217, 220, 231
Cox, Brian, 125, 126
Crowley, Nathan, 123, 138, 139, 147-8, 152-3, 167, 182, 189, 203, 209, 216, 271, 297, 304, 323
Cuarón, Alfonso, 294

Daguerre, Louis, 280, 281
d'Alcy, Jehanne, 161
Damon, Matt, 269
*Dance to the Music of Time* (Powell), 46
*Dark Knight, The*, 19, 23, 25, 29, 44, 58-9, 80, 82, 138, 142, 149, 151, 154-5, 182-3, 185, 186, 188-91, 193-7, 200, 202-3, 205-9, 211-12, 214-5, 219, 222, 241, 246-7, 254, 257, 259, 261, 286-7, 298, 314, 336, 342, 350-1
*Dark Knight Rises, The*, 21, 25, 27, 45, 82, 138, 149, 202, 209, 243-7, 251-7, 258-60, 271, 277, 323, 347
*Dark Knight trilogy*, 19, 27, 45, 59, 70, 182, 189, 203, 208, 211, 215, 247, 254, 274, 347
Darwin, Charles, 63, 147, 159, 269, 271
Dean, Tacita, 172, 320, 353
Dean, Valerie, 159
Debicki, Elizabeth, 319, 322, 331
de Bont, Jan, 299
Demme, Jonathan, 353
Denby, David, 177, 227
De Niro, Robert, 26, 189
Dent, Chester, 64
De Quincey, Thomas, 229
*Detour*, 343
DiCaprio, Leonardo, 29, 45, 47, 55, 213, 215, 216, 217, 218, 220, 227, 231, 239, 240, 241
Dickens, Charles, 28, 234, 243, 244-5, 259, 343
Dirac, Paul, 174
*D.O.A.*, 343
*Doctor Faustus* (Marlowe), 143
*Doctor Zhivago*, 156, 244, 252, 258, 268
Donne, John, 324
Donner, Dick, 153

D'Onofrio, Vincent, 57
Donovan, Martin, 120
*Don't Look Now*, 20, 50
*Doodlebug*, 55-6
Dorn, Dody, 98, 126, 178-9
*Double Indemnity*, 91, 92, 93, 124, 343
Douglas, Kirk, 79
Douthat, Ross, 259
Doyle, Arthur Conan, 27-8, 60, 279, 349
*Dr. Mabuse, the Gambler*, 184, 185, 186
*Dr. No*, 255, 322
*Dracula* (Stoker), 27
Dungarpur, Shivendra Singh, 106
*Dunkirk*, 19, 20, 23, 24, 28-9, 45, 110-1, 130, 149, 173, 176, 182, 222, 233, 249, 291-5, 297, 290-306, 308, 310-2, 314-6, 324, 327, 335, 336, 342, 345, 348, 352
Durning, Charles, 103
*Dust Bowl, The*, 271
Dyas, Guy, 217
Dyer, George, 199

Eastwood, Clint, 23, 215
Ebert, Roger, 289
Eckhart, Aaron, 192, 204
Edison, Thomas, 158, 160, 168
Ehrenfest, Paul, 325
Einstein, Albert, 27, 261, 262-3, 268, 275, 326
Eisenstein, Sergei, 36, 93, 147, 229, 318-9
Eksaw, Chia, 174
Eldon, Dan, 141
Elgar, Edward, 28, 30, 310, 313, 315, 316
Eliot, T. S., 26, 28, 50, 335
*Elizabeth*, 217
Ellroy, James, 80
Elster, Madeleine, 180
*Empire of the Sun*, 164
*Empire Strikes Back, The*, 35, 106
Empson, William, 114, 117
*Enigma Variations* (Elgar), 28, 30, 310, 313, 315, 316
Eno, 222
Escher, M. C., 16, 44, 49-50, 56, 95, 129, 148, 181, 193, 223, 224, 225, 228-9, 235

↑ 《後空翻》，埃德沃德・邁布里奇（Eadweard Muybridge）攝於 1881 年。

# 圖片來源
## ILLUSTRATION CREDITS

Taste 14

# 諾蘭變奏曲
# THE NOLAN
THE MOVIES, MYSTERIES, AND MARVELS OF CHRISTOPHER NOLAN
# VARIATIONS

| 作　　者 | 湯姆・邵恩（Tom Shone） |
|---|---|
| 譯　　者 | 但唐謨、黃政淵 |

**野人文化股份有限公司**

| 社　　長 | 張瑩瑩 |
|---|---|
| 總 編 輯 | 蔡麗真 |
| 責任編輯 | 王智群 |
| 專業校對 | 林昌榮、魏秋綢 |
| 行銷企劃 | 林麗紅 |
| 封面設計 | 井十二設計研究室 |
| 內頁排版 | 洪素貞 |

| 出　　版 | 野人文化股份有限公司 |
|---|---|
| 發　　行 | 遠足文化事業股份有限公司(讀書共和國出版集團) |
| | 地址：231新北市新店區民權路108-2號9樓 |
| | 電話：（02）2218-1417　傳真：（02）8667-1065 |
| | 電子信箱：service@bookrep.com.tw |
| | 網址：www.bookrep.com.tw |
| | 郵撥帳號：19504465遠足文化事業股份有限公司 |
| | 客服專線：0800-221-029 |
| 法律顧問 | 華洋法律事務所　蘇文生律師 |
| 印　　製 | 凱林彩印股份有限公司 |
| 初　　版 | 2021年3月 |
| 初版二刷 | 2021年4月 |
| 初版四刷 | 2024年2月 |

有著作權　侵害必究
特別聲明：有關本書中的言論內容，不代表本公司/出版集團之立場與意見，
文責由作者自行承擔
歡迎團體訂購，另有優惠，請洽業務部（02）22181417分機1124

THE NOLAN VARIATIONS
Copyright © 2020 by Tom Shone
All rights reserved.
Chinese (in Complex characters only) translation copyright © 2021 by Ye-Ren
Publishing House.
Chinese (in Complex characters only) translation published by arrangement with
Alfred A. Knopf, an imprint of The Knopf Doubleday Group, a division of Penguin
Random House, LLC. through Bardon-Chinese Media Agency, Taipei.

ISBN 978-986-384-469-3 (精裝)
ISBN 978-986-384-478-5 (博客來限定)
ISBN 978-986-384-479-2 (誠品限定)
ISBN 978-986-384-489-1 (epub)
ISBN 978-986-384-491-4 (PDF)
ISBN 978-986-384-504-1 (博客來epub)

國家圖書館出版品預行編目資料

諾蘭變奏曲：當代國際名導 Christopher Nolan 電影全書【諾蘭
首度親自解說｜全彩精裝】（完整收錄導演生涯 11+4 部作品，
228 幅劇照、片場照、分鏡及概念手稿）／湯姆・邵恩（Tom
Shone）著；但唐謨、黃政淵譯一初版一新北市：野人文化股份
有限公司出版：遠足文化事業股份有限公司發行，2021.03
400 面；19×26 公分一（Taste; 14）
譯自：The Nolan variations : the movies, mysteries, and marvels
of Christopher Nolan

1. 諾蘭（Nolan, Christopher, 1970- ） 2. 電影導演 3. 訪談 4. 影評

987.31　　　　　　　　　　　　　　　　　109020017

諾蘭變奏曲

線上讀者回函專用 QR CODE，你的
寶貴意見，將是我們進步的最大動力。

野人文化　野人文化
官方網頁　讀者回函